艺术与科学文丛

艺术与科学文丛

编委会

(以姓氏笔画为序)

孔　燕　石云里　汤书昆
孙　越　陈履生　周荣庭
钮卫星　梁　琰　褚建勋

艺术与科学文丛 1

主　　编—陈履生
执行主编—梁　琰
副 主 编—孙　越
编　　委—岳　威
　　　　　李雅彤
　　　　　徐若雅

中国科学技术大学出版社

内 容 简 介

当前，艺术与科学的融合是科学家、艺术家以及其他学者关注和研究的热点。本书汇集了国内外关于艺术与科学交叉领域的经典文献和前沿研究成果，包含论文、社论、名家文章、书评等内容，介绍了国内外学者对于该领域的探索经历和实践成果，研究了艺术与科学的具体含义和发展沿革，并对该研究领域作出一定的前景展望。本书的出版旨在帮助国内研究者建立该领域的理论基础，明确艺术与科学的含义和研究方向，并希望能为"新文科"建设提供一定的启示和帮助。

本书适用于对艺术与科学这一交叉领域和学科感兴趣的学生、专家、艺术工作者和科研工作者，对于广大的艺术与科学的爱好者也有着积极的启发作用。

图书在版编目(CIP)数据

艺术与科学文丛.1/陈履生主编.—合肥：中国科学技术大学出版社，2022.11

ISBN 978-7-312-04828-9

Ⅰ.艺… Ⅱ.陈… Ⅲ.艺术学—文集 Ⅳ.J0-53

中国版本图书馆 CIP 数据核字(2022)第 204282 号

艺术与科学文丛.1

YISHU YU KEXUE WENCONG.1

出版	中国科学技术大学出版社
	安徽省合肥市金寨路96号,230026
	http://press.ustc.edu.cn
	https://zgkxjsdxcbs.tmall.com
印刷	安徽省瑞隆印务有限公司
发行	中国科学技术大学出版社
开本	710 mm×1000 mm 1/16
印张	14
插页	2
字数	247 千
版次	2022年11月第1版
印次	2022年11月第1次印刷
定价	60.00 元

前　言

2022年的诺贝尔物理学奖授予阿兰·阿斯佩（Alain Aspect）、约翰·弗朗西斯·克劳泽（John F. Clauser）和安东·塞林格（Anton Zeilinger），以表彰3位科学家"用纠缠光子进行的实验，建立了贝尔不等式的违反，并开创了量子信息科学"。瑞典皇家科学院认为他们的工作为量子技术的新时代奠定了基础。三位科学家使用纠缠量子态所进行的开创性的实验，其研究结果为基于量子信息的新技术扫清了道路，预示着"一种新的量子技术正在出现"。

在量子科学理论所揭示的纠缠量子态中，其纠缠状的量子态所表述的两个粒子分离，也表现为一个单独的单元，这正如同艺术与科学这两个"粒子"一样，它们的纠缠有时表现为有着正反面的一枚硬币，有时又像飞行中的两翼，当然，还有其他描述。而它们的纠缠始自艺术与科学诞生的初期，在不断的发展中虽然分道扬镳，却依然表现出纠缠量子态。

1965年诺贝尔物理学奖得主理查德·费曼（Richard Phillips Feynman）曾说："我相信其他人能看到的，我也能看到，即使我的审美可能不如他那般精致，但我也能欣赏花的美丽。不仅如此，我还能比他看得更多。我会想象花朵里复杂的结构同样具有美感，我的意思是美不尽然在这方寸之间，美也存在于内部的结构，细小的微观世界，包括内部结构，还有进化的过程。有趣的是，花朵进化出颜色就是为了吸引昆虫为自己授粉，这意味着昆虫可以看到颜色。那么，问题来了，低级动物也能感受到美吗？"相信，艺术家或科学家，甚至其他身份的人，对于美的认知是全然不同的，尽管有关于美的共同性的认识，然而，立场、角度，包括方法却不尽相同。身份的不同所关联的对于美的认知的不同，正表现出了美的多样性的特质。然而，科学家在认识美的过程中往往是基于科学思维的，所以，他们的审美所表现出的多样性，又不同于艺术家，尤其是那独特的视角，包括艺术家所没有看到的内部

结构。

　　在一个不离不弃、互相缠绕和"剪不断,理还乱"的发展过程中,艺术与科学发展到今天的数字化时代,更是以缠绕的加剧而显现了这两个"粒子"的特殊关系。在社会的发展过程中,科学家往往沉湎于艺术之中,而艺术家又像达·芬奇那样,对于科学的发现和科学的创造,身体力行,表现出了不同于科学家的那种特别的状态以及别出心裁。或许这正是在缠绕的过程中表现出的对于彼此的吸引力。所以,理查德·费曼先生晚年沉醉于绘画的线条与结构。他认为自己对艺术的热爱与物理有很大的关系,因为他所看到的艺术与物理在表现自然世界的美妙与复杂上具有相似性,所以,他通过绘画来表现自然之美。他以科学家的理性看到了世界上所有事物的不同,却又看到这些事物有着相同的组织,同时,还遵守着基本的规律。他还通过绘画,以感性和情感来欣赏自然之美的数学,在原子之间复杂的结构和运动方式中,找到那种不同于常人所看到的美的精彩壮观。基于此,他告诉别人:请在此刻,感受宇宙辉煌的美妙。

　　理查德·费曼在1962年之前学画,在他的自传(《玩笑》)里有他学画的趣事。他曾经在和朋友争论科学与艺术的时候,明白了"You don't know a damn thing about science, and I don't know a damn thing about art"(你对科学一无所知,我对艺术一无所知)。于是,他给朋友讲科学,朋友教他画画。结果是,朋友的科学认知没有进步,他却成了画家,并能通过绘画来传达他对自然美的激情。常言大概都是如此,因为像达·芬奇那样具有杰出天才的艺术家是极少数,而像达·芬奇那样的艺术家为科学的发展做出贡献的也为数不多。虽然科学家在艺术领域里的造诣也是平常的,然而,像费曼那样能通过绘画发现自然美的科学家,为人们展现的艺术与科学的特殊关系,也算是一种特殊的贡献。

　　艺术与科学的缠绕正是在这种特殊的关系中显现出了一种特别的存在,尤其是在今天。科学的认知和科学的发现以及科学的方法,为艺术赋能所产生的那些不同于过去的艺术作品,特别是在视觉方面所开启的一扇特别的视窗,以超越过往的视觉体验而契合了科学高度发展中的当代社会,那么,美的新形式、创造美的新方法,在跨界的表现中依然通过缠绕的方式,呈现出了万花筒一样的斑斓与不确定性。或许这正是我们所期待的艺术与科学的一种新关系。

基于此,不仅是一种关于美的新的发现和新的创造,还有关于美的新的欣赏。这些不同于过去的美的发现和创造以及欣赏,所带来的新的认知问题就摆在了我们面前。在一种新旧并存的时期,与之相应的是,需要新的理论基础来支撑,因此,新的理论建设的问题就摆在了我们的面前。这是如影随形的基础问题,却是关系到艺术与科学未来的大问题。所以,在看到"纠缠态"的时候,更应该加强对艺术与科学之间的"纠缠态"的研究。

因此,编辑和出版《艺术与科学文丛》,就是顺从了学科的发展和学术的需要。而这一研究平台的设立则是希望更多的学者加入艺术与科学的理论建设中来,也是集合更多的学者参与艺术与科学问题的研究,积极面对艺术与科学这种量子化的"纠缠态"。

<div style="text-align:right">

陈履生

2022 年 11 月 1 日于得心斋

</div>

目　　录

前言　/ i

第一编　艺术与科学的关系

美在科学与艺术中的异同　杨振宁　/ 003
科学和艺术：创造性的同与异　邵大箴　/ 008
艺术与科学　方晓风　/ 012
真与美的追求：科学与艺术的本质　陈池瑜　/ 014
艺术推动科学进步：今天的科学家站在了先锋艺术家的肩膀上
　罗伯特・S.罗特・伯恩斯坦　/ 018
从艺术中的科学到科学的艺术　马丁・坎普　/ 021
艺术、科学与大数据Ⅰ　戈登・诺克斯　/ 025
艺术、科学与大数据Ⅱ　戈登・诺克斯　/ 036
艺术、科学与大数据Ⅲ　戈登・诺克斯　/ 046

第二编　艺术史和科学史

如何真正理解艺术的真谛、科学的深意？　吴国盛　/ 059
大趋势：艺术与科学的整合　李砚祖　/ 070
量化思维与艺术经验：文艺复兴时期艺术与科学关系的再分析
　孙晓霞　/ 091
20 世纪西方的科学和艺术　倪建林　/ 101
从艺术到应用科学　埃里克・沙茨伯格　/ 105

第三编　艺术与科学概念梳理

科技艺术的概念　邱志杰　/ 119
科学艺术的创立　特里・特里克特　/ 132

艺术科学:融合创建可持续的未来　鲍勃·鲁特·伯恩斯坦
　　托德·席勒　亚当·布朗　肯尼斯·斯尼尔森 / 135
艺术科学:一种新的先锋?　马雷克·H.多米尼克萨克 / 138
艺术科学的基础:系统阐述问题　弗朗西斯·海利根
　　卡特琳娜·彼德罗维奇 / 141

第四编　艺术与科学传播

科学艺术合作在科学教育和科学传播中的价值
　　克里斯蒂安·扎尔泽尔 / 167
通过艺术传播科学:目标、挑战和结果　艾米·E.莱森
　　阿玛·罗根　迈克尔·J.布鲁姆 / 179
艺术作为科学的工具　大卫·古德塞尔 / 186
展望科学:个人视角　费丽斯·弗兰克 / 190

第五编　艺术与科技创新

创新型科技人才培养新思路:基于艺术和科学融合的视角
　　朱芬　孔燕 / 196
从艺术中学习科学创造力　约翰纳斯·莱曼　比尔·加斯金斯 / 208

后记 / 217

第一编

艺术与科学的关系

本编包括9篇文章,从科学家、艺术家、艺术理论家和历史学家的视角,全面解读科学和艺术的关系。

诺贝尔奖得主杨振宁深入分析了科学的美,指出科学追求的是认识世界、理解造化,并从认识中窥见大美;科学里的终极美是客观的,没有人类的时候就已经存在,可是没有人类就没有艺术,也就没有艺术中的美。

邵大箴指出艺术离不开科学,但艺术以特殊的思维方式和表达方式认识世界,艺术创作包含相当的潜意识因素和成分,因此艺术必然在与科学研究、科学实验完全不同的领域发挥其优势。

方晓风介绍了由李政道和吴冠中联合发起的艺术与科学展,讲述艺术与科学融合的三个层面,以及艺科融合的根本并非要创立一个新的领域或者要让任何已有的领域消失,而是通过理解两种截然相反的观点来获取新的视角。

陈池瑜指出科学家用理性的方式揭示自然之内质,艺术家则用感性的方式展现世界之外美,科学和艺术须臾不能分离,这正如自然之真与美、规律与现象、普遍与个别互

为表里，紧密相连一样。

伯恩斯坦列举了历史上艺术推动科学进步的多个案例，指出艺术和科学在今天和在文艺复兴时期一样互不可缺。

坎普指出，尽管概括艺术与科学之间的关系是极其困难的，但对自然世界共同的直觉推动着艺术家和科学家的追求。

诺克斯用3篇文章，指出艺术与科学是人类知识生产中两种相互交织的重要元素，而大数据时代，艺术与科学的结合能够使得人类的集体反应变得具有足够的弹性，而在未来的自然与文化挑战中生存下来，并且为这个星球建构一个具有拓展性的稳定的未来打下基础。

美在科学与艺术中的异同

杨振宁

我非常高兴今天在中国美术馆里跟大家谈谈"美在科学与艺术中的异同"。

先讨论一下科学中的美。大家都知道，艺术与美有密切的关系。但也许有很多人觉得，科学跟美没有什么关系。所以我现在就用几分钟的时间先给大家阐释一下科学里为什么有美。

我是研究物理学的。物理学的发展要经过四个阶段：第一个阶段是实验，或者说是与实验有关系的一类活动；第二个阶段从实验结果抽炼出来一些理论，叫作唯象理论；唯象理论成熟了以后，如果把其中的精华抽取出来，就成了理论架构——这是第三阶段；最后一个阶段，理论架构要跟数学发生关系。上述四个不同的步骤里都有美，美的性质不完全相同。

我以虹和霓的现象为例，讲讲实验。有人在很小的时候就看见过虹和霓，觉得漂亮极了，美极了。为什么会觉得美呢？因为觉得它们都呈圆弧状而且有很特别的规律：虹是42度的弧，红色在外边，紫色在里边；霓是大一点的弧，是50度的弧，其色彩排列顺序与虹相反，红色在里头，紫色在外面。虹和霓具备这个规律，所以即使是小孩子也会觉得它们非常非常漂亮。这是一种在实验的经验里的美的标准的例子。

实验阶段结束后，就到了唯象理论阶段。虹和霓到底是怎么一回事？了解多了以后我们就会发现，原来虹和霓是太阳光在小水珠里折射而产生的光学现象。在虹的小水珠里是一次内反射，在霓里是两次内反射。这样，我们就可以计算。计算的结果验证了这样的事实：一次或者两次反射以后，就会出来42度或者50度的弧。一个人了解到这点以后，他对于这个很美的现象的理解就又深入了一层。

杨振宁，中国科学院院士。

再进一步就到了理论架构阶段,这个到19世纪才完成。19世纪中叶,一个名叫麦克斯韦的英国人写下了一组方程式,用这组方程式就可以彻底地解决折射现象的问题。在前面的唯象理论阶段,人们是不了解折射现象的,而麦克斯韦方程式可以告诉你为什么有折射现象。这就更进一步了,也等于更上一层楼。上一层的美跟底下一层的美当然有所不同。

再上一层是数学。麦克斯韦方程式是在19世纪中叶推导出来的。一个世纪以后,到了20世纪70年代,物理学家才了解原来这个麦克斯韦方程式的结构有极美的纯数学的根源,叫作纤维丛。纤维丛是一个数学观念,这个数学观念在发展的时候,与物理学没有关系,与实际现象没有关系。可是到了20世纪70年代的时候,人们忽然发现原来麦克斯韦方程式的结构就是纤维丛。这到达了一个更高的境界,使得我们知道原来世界上非常复杂、非常美丽的现象最后的根源是一组方程式,就是麦克斯韦方程式。

事实上,如果今天你问问物理学家对于宇宙结构的了解,他们会告诉你,最后的最后就是一组方程式,包括牛顿的运动方程式、刚才讲到的麦克斯韦方程式,以及爱因斯坦的狭义和广义相对论方程式、狄拉克方程式和海森伯方程式。这七八个方程式就"住在"了我们所看见的一切一切里,它们非常复杂,有的很美妙,有的则不是那么美妙,还有的很不容易被人理解。但宇宙结构都受这些方程式的主宰。

麦克斯韦方程式,看起来很简单,可是等到你懂了它的威力之后,会心生敬畏。为什么说这些方程式有威力呢?因为无论是星云那么大的空间还是基本粒子内部那么小的空间,无论漫长的时间还是短短的一瞬,都受着这几个方程式控制。这是一种大美。我们也可以说这些方程式是造物者的诗篇。为什么?因为诗就是语言的精华。造物者用最浓缩的语言,掌握了世界万物包括人的结构、人的情感,世界上的一切都在"诗人"——造物者写下来的东西里浓缩起来了!其实这也是物理学家最后想达到的境界。

这些方程式的内涵往往随着物理学的发展而产生当初完全没有想到的新意义。我以诗歌对于读者的感受为例,阐述这一点。你少年时诵读一首诗,当时就会对那首诗歌的内涵、意境等有所了解。但当你进一步成熟之后,以及你步入晚年之后,又会发现这首诗的含义远远比你小时候所领悟的要多得多。同样的道理,这些方程式在不同时期被人们运用的时候,也会产生不同的新意义。

诗人对于科学的美曾经有过一些描述。英国大诗人 W. Blake 写过一首有名的诗,译成中文是:

一粒砂里有一个世界，
一朵花里有一个天堂。
把无穷无尽握于手掌，
永恒宁非是刹那时光。

陆机的《文赋》有这样一句话"观古今于须臾，抚四海于一瞬"，表达的意思类似。

上面两个例子，都是诗人用诗性的语言阐述对于宇宙结构的了解，传达出一种大美。牛顿故去以后，英国大诗人 A. Pope 这样表述牛顿，译成中文是："自然与自然规律为黑暗隐蔽！上帝说，让牛顿来！一切遂臻光明。"

人类从远古以来就知道有日月星辰的运动，这些运动有很好的规则，可是在这些规则里又有一些不规则的变化，很奇怪。我想，这些现象是几千年、几万年以来人类要想了解又难以了解的。最后牛顿来了。牛顿的方程式对于日月循环，对于行星的运转甚至对于星云等一切天体运动的现象都有了非常准确的描述。我想，这是人类历史上非常重要也非常美的一个新的发展。

前面列举的诗句所描述的，是物理学的美，它们给了我们特别的感受。诗人对于美的描写很到位，可是仅有这些还不够，因为诗句里缺少庄严感、神圣感，以及初窥宇宙奥秘的畏惧感。这种庄严感、神圣感，也是哥特式教堂的建筑师们所要歌颂的东西，即崇高美、灵魂美、宗教美、最终极的美。这个最终极的美是客观的。

我们知道，早在人类尚未出现的时候，麦克斯韦方程式以及刚才所讲的那些方程式就已经支配着宇宙间的一切了，所以这些最终极的美与人类没有关系。我想，庄子所讲的"天地有大美而不言"也包含类似的意思。

接下来，我们讨论艺术中的美。

物理学的发展历经了几个明确的阶段，而艺术不然。事实上人类对艺术的了解远远早于对科学的了解。比如说在三千多年以前，商朝的金属铸造师们就已经具备了非常好的艺术感。商朝的一个小犀牛形青铜器，现保存在美国旧金山博物馆里，是镇馆之宝。据说它是由巴黎的一个大古董贩子 C. T. Loo 于 20 世纪 40 年代将它卖到美国的，当时只卖了五万美元，今天当然是无价之宝。

商朝的另外一个青铜器，叫作觚，现保存在于美国华盛顿的 Freer 博物馆里。Freer 是一个有钱人，他在 20 世纪初到北京买了很多铜器，这个觚是

其中的一个。Freer博物馆是美国所有博物馆中收藏中国古文物最丰富的一个。

青铜器的制造师们或许不懂甲骨文,更不懂艺术理论,可是他们对美的感受已经达到了极高的境界。这个"小犀牛"和这个铜瓿都很美,可是有不同的美法,让我们分析一下。

"小犀牛"是童稚型的,铜瓿是思考型的;"小犀牛"体现出直觉的美,铜瓿是抽象的美;"小犀牛"的美是"形似"的美,铜瓿是"神似"的美。它们显示,艺术中的美离不开人类,这与科学中的终极的美不同。

我刚才讲了,科学里的终极的美是客观的,没有人类的时候就已经有这些美了。可是没有人类就没有艺术,也就没有艺术中的美。换句话说,科学中的美是"无我"的美,艺术中的美是"有我"的美。

大家知道,这个"无我"和"有我"的概念是王国维在《人间词话》里提出的,很有名。王国维拿它来描述诗词的意境,我想也可以拿来分辨科学中的美和艺术中的美的基本不同点。

艺术创作的本质是什么?唐朝的画家张璪说是"外师造化,中得心源"。这句话概括地描述了艺术真正的精髓,道出了人类怎样感受到美并开展艺术创作。这个犀牛形青铜器的塑造者"外师造化",它的美来源于铸造者所看到的一个真正的犀牛,所以这是写实的美。而铜瓿是一种"中得心源"的美,它之所以漂亮,是因为有曲线轮廓,用几何学的术语来讲叫"双曲线"。商朝的人当然不知道什么是"双曲线",可是直觉告诉他这是抽象的美。这就是所谓的"中得心源",是从心里了解到了自然界的美,因此这个铜瓿的美也是一种"写意"的美。

西方的艺术在很长一段时期里向写实方向发展,而东方的艺术则主要向写意方向发展。为什么会有这两种不同的发展方向呢?这值得深思,我觉得这方面的研究还不够。西方在19世纪才充分认识到写意美的重要意义,从而发展出来了印象派。所以印象派之所以出现,简单讲起来就是因为西方人了解到在写实的美以外还有写意的美,就尽量向这个方向发展,于是就发展出来印象派以及19世纪后来的种种新流派,审美观也因此更多元化。

到了20世纪初,毕加索和勃拉克把多元审美观进一步具体化了,创建了立体派。立体派的出现是艺术界的大革命。有人说他们是受了爱因斯坦在1905年提出的相对论的影响,这个观点很有意思,不过据我所知现在还没有成定论。毕加索的这张画是在他所谓的"蓝色时代"即立体派出现之前

绘制的，而下面的一张画的创作时间在立体派出现之后。其中的不同点显示出毕加索意识到艺术美的新方向。毕加索等人的探索，带来了20世纪众多的新尝试。毕加索是一个天才，他既有眼光和魄力，又有技巧，他关于创新的尝试非常之多。可是，他的创新中也有怪异的东西，不堪入眼，扭曲了美的含义。

科学追求的是认识世界、理解造化，并从认识中窥见大美。我认为，艺术若是完全朝着背离造化的方向发展，就会与美渐行渐远。

（原文出自：杨振宁.美在科学与艺术中的异同[J].中国美术馆，2015(3):34-40.）

科学和艺术:创造性的同与异

邵大箴

人类的物质文化生活更多地依赖于科学和技术,而人类的精神文化生活,则更多地依赖于文学艺术。科学与艺术,是人类社会赖以生存和发展的两个翅膀,缺一不可。诚然,艺术之所以能出现、能发展,需要科学技术的帮助,没有起码的科学知识和科学技能,就没有艺术创造的可能。只要我们细细考察世界各国艺术发展的历史,研究各种形式流派的变迁,就会发现,除了经济、政治的因素外,科技的因素不可忽视。尤其在欧洲从文艺复兴开始到今天,许多新的艺术风格、流派和运动,是和科学的进展相联系着的。到了 20 世纪下半期,欧美艺术中有一运动,直接把科技领域内的新成果运用于艺术,称之为 Linetic Art,对于环境艺术有极大的推进。假如我们把目光转移到中国,也不难发现,不论古代、近代和现代,绘画、雕刻、实用工艺美术也莫不与科技有关。小到从技术、材料方面,大到从观念和思维方面,科学技术都为艺术准备了条件,或者对艺术的语言、风格和样式产生影响。从这个意义上说,艺术离不开科学。科学常常作为新艺术观念和新艺术实践的先导。不过,我认为,在充分肯定这一事实的同时,我们也不要忽视另一个事实,那就是艺术以其特殊的思维方式和表达方式认识世界,接受宇宙和自然的各种信息,以及艺术创造包含相当的潜意识因素和成分,它可能也必然在另一个与科学研究、科学实践完全不同的领域内发挥其威力,显示其优势。艺术家在创作过程中所必需的想象力和创造力,有可能是在科学所认定和许可的范围之内,也可能远远超过这个范围。

大家知道,西方文艺复兴时期确立和认定的科学的人体结构知识、透视学、色彩学,确有其科学性的一面,但它们只能对古典写实形态的美术有指导价值,现代美术和非写实形态的美术创作则可以不受其约束。有的艺术

邵大箴,中央美术学院教授。

流派，过分拘泥于所谓有科学的造型原理，在艺术史上只留下闪光的片断，而不具有持久的生命力，像法国新印象主义（Neo-Impressionism）。20世纪欧美的现代主义美术运动的多元性——有依靠科技知识注重表现物质世界的客观性的美术，也有直接利用科技成果表现人类的理性思考和丰富、深远的精神世界的美术，也有故意回避新的科技知识和科技成果，在发掘人的心灵世界方面作新的努力的艺术流派——说明人类对科学与艺术关系之间的认识，更为全面、科学了。我觉得，社会之所以需要艺术家，主要是艺术家所创造的作品所体现的感觉力，其敏感度细微性和精深度、丰富性和宏大性，远远超过普通人对自己感觉能力的自觉认识，艺术家在作品中所体现的这些感觉力，或者是普通读者尚未具有的，或者在他们身上已经具备，但未能自我发现的，一旦他们和这些杰出的艺术作品接触，便会产生强烈反响；促使原来自身已经具有的感觉力强化，而获得满足，从而加深对艺术和人生的体验；或者，对作品中所体现的陌生的感觉力从开始的抗拒、抵触到逐渐有所体验、有所领悟，最终到被征服（当然也有相反的情况，不少人对一些优秀艺术家的创新作品永远怀疑、抵触和抗拒）。被征服的读者从创新作品中获得新的感觉能力。我们之所以在这里特别强调用"感觉力"这个词，是因为在我们汉语中"美"这个词用得太滥。"审美"这个词被滥用，"美学"这个词也被滥用。世人崇尚的"美"成了科学家和艺术家们所不齿的低俗美。世人往往对脸型和体型（外表）长得匀称、漂亮的美女美男赞赏不已，而对人的内在美、特质美、性格美加以忽视。世人对崇高、阳刚、荒诞、抽象美，也有许多模糊认识。这是感觉力的退化和萎缩。看来 aesthetics 这个词，应该译成"感觉学"。

科学也可以从各方面提高人的感觉能力。科学家的献身精神、探险精神、理性分析精神、深刻的观察能力和对探索成果的预测预知能力、奇妙的幻想精神，都是一种非常可贵的精神力量。体现这种精神力量的结晶便是科学研究和实验的成果。所以，我觉得，普及科学知识，让人们广泛全面地认识科学成果，是提高包括艺术家在内的广大群众感觉能力（审美能力）的重要手段。

艺术家在这方面的作为不小于科学家甚至在某些方面可以超过科学家。因为艺术家不像科学家那样更多地依赖于物质和技术，依赖于外在世界提供的条件，他们可以在基本的物质、技术条件下，更直接地诉诸自己的心灵世界，表达自己的感情。他们不需要像科学家那样严格、精确地遵照已求得的公式和定律，他们可以极为自由地，甚至带有极端性和片面性地在平

面和立体的空间,驰骋自己的想象力,表达自己的理性或感性认识,在必然和偶然的结合中,在精神和物质的搏斗中,去寻找他们预见的和难以预定的神秘世界。一种科学实践只有一个正确的结果,而面对同样的风景、同样一个苹果和同样一个人,面对同样的宣纸,用同样的毛笔和黑墨,艺术家可以创造样貌、风格、语言、符号完全不同的画面。这里的不确定性、不统一性,便是创造规律,便是一种符合艺术创造科学规律的科学性。这种创造性的极大自由度,在中国水墨画中表现得更为明显。它不拘泥于西洋写实绘画的所谓"科学造型",它强调的形带有相当大的主观性,有更丰富的感觉色彩。它没有西洋绘画中的色彩规律,而充分发挥黑和白的优势"以白计黑""墨分五色",整个客观世界色彩的无比丰富性都包容在这黑黑白白、白白黑黑的水墨之中了。

中国画强调笔墨,用笔墨形成的点、线、面组成画面,而以线的作用尤为突出。中国绘画的笔墨、线,来自于中国书法,由于特殊的毛笔和与之相应的墨和生宣纸,它们更直接、更自然、更生动地传达出创作者的主观感情,这是与任何西画的媒介和工具所不同的。西洋绘画中的线,主要是造型的线,体现感情的力量较弱,而中国水墨画所体现的中国古代的"天人合一"的精神,使中国水墨画中的大师作品达到致广大、致精微的境界。庄子提倡的"游于无穷""寓于无境""天地与我并生,万物与我齐一""静而与阴同德,动而与阳同波",都给我们画家以启发,在艺术创作中可以表现无限的时空,可以创造和人们所感知的世界既有联系,又有区别的独特的艺术世界。不用说,绘画和其他艺术作品中所体现的这种广大、精微的境界,对包括科学家在内的广大观众有不可忽视的感情的和理性的启发作用。对创造这些作品的艺术家,也有很大的启示和鼓舞作用。许多艺术家只有在实践过程中,或者在实践的结果中,才对自己的创造有真正的领悟。我认为,有些艺术家的作品所体现的某种境界,带有预示性和前瞻性。这是因为艺术家的神经最敏感,他们的感情和情绪会自然地诉诸笔墨,在多数情况下为自己所不能察觉。毕加索在立体主义的绘画中所追求的新的时空观念,至少和爱因斯坦的相对论同步,对20世纪的科学革命来说,它的前瞻性是无可置疑的。说黄宾虹、齐白石、潘天寿、李可染等人的水墨画和中华民族觉醒、崛起,和新时代中华民族精神的高扬相呼应绝非牵强附会之谈。他们艺术中所体现的精神力量,是时代赋予的,又走在时代的前面。这些作品,不仅在当时极大地提高了人们的审美能力,而且在今天,在未来,都有其美学价值。

还需要指出这样一个事实,那就是艺术作品的精神内涵的容量和深度,

往往要经过人们反复的审视、观察和体验,才能充分显示出来,有时当代的人们很难把握其意蕴,像17世纪荷兰画家伦勃朗,就是如此;像20世纪欧美一些美术新流派也是如此。从这个意义上说,犹如我们在科学领域需要细心、审慎地保护科学家的探索精神一样,在艺术领域,对于一切革新的尝试需要采取细心的保护态度。科学实验和探索最忌保守和成见,艺术实践和探索,更是如此。值得忧虑的是,人们对科学实验和探索的失败往往宽容和理解,而对艺术的实验和探索,对艺术家的冒险精神往往批评指责过多。这大概是因为,出自于审美的偏见,人们容易接受已经认识和喜闻乐见的艺术形式,不注意其独创性如何,而对在艺术上有独特追求,一时还不为人们所理解的形式,却采取拒绝接受的态度。

在这里,我呼吁科学家们给予艺术家们以更多的帮助,在社会广泛宣传新艺术探索的意义、新艺术探索的难度和社会对新艺术探索应有的宽容精神,因为艺术作品中所体现的那种人格力量和创造性,是社会发展必不可少的助力。所以我们在艺术鉴赏中,特别注意艺术品的质量。一切物质产品和精神产品都要注意质量,但艺术尤其如此。所谓艺术品的质量,不是指艺术品创造的精致和完美程度,而是指它的精神容量。这精神容量虽不能说是抽象的,不可捉摸的,但也不是可以用技术手段能够测量和制定的。精神容量,我想,主要是指作者通过艺术形式的构造所显示出来的自身修养、悟性和气度,这在很大程度上只能意会不能言传,不排斥见仁见智的因素,可是经过争论和时间的考验终究会有大致的共识。这也是艺术创造和科学创造的不同点。我这样说,不是故意夸张和渲染艺术创作的神秘性,而是想说,艺术创造需要的是大的科学精神,是模糊哲学和模糊美学,不是具体的科学原理(当然也允许有严格按照科学原理来制作的艺术品,如电脑、激光艺术等)。科学范围内的定量分析,只能适用于某些艺术品种的样式的研究,不完全适用于对艺术品的品味和鉴赏。因为,正如本文前面所指出的,艺术创造更多地依靠感觉。科学的发展,一定会对人的感觉能力有更为深刻的研究和认识,也许有一天,最新的科学的仪器和机械可以替代人的某些感觉能力和创造能力,进入艺术创造领域(事实上现在已经有这样的仪器和机械),但是,人的丰富的精神世界和无穷尽的艺术想象力和创造性是任何科学的仪器和机构所不能替代的。这就是艺术有永久价值的原因所在。

(原文出自:邵大箴.科学和艺术:创造性的同与异[J].装饰,1993(4):11-12.)

艺术与科学

方晓风

古往今来,艺术与科学一直被认为是两个不同却平行的世界:艺术追求美,科学追求真理。两者之间有什么共同之处吗?或许有,但只有少数人会认真思考这个问题。即使是莱昂纳多·达·芬奇,博学如他,也未能论证艺术与科学之间的必然联系,而只是展示了他的天才。如今,更多的科学家意识到这种联系,发问艺术能否助益科学。同样,追求创新的艺术家也会发问,科学能否成为创新的一种方法?

在探讨艺术与科学关系问题上,我们落后于西方国家。第一次正式讨论这一话题,是在1999年由中央工艺美术学院和清华大学在中国国家美术馆共同举办的首届艺术与科学展览上,这一讨论是由诺贝尔物理学获奖者李政道和著名艺术家吴冠中发起的。李政道说:"艺术与科学共同的基础是人类的创造力,还有,它们追求的目标都是真理。"吴冠中说:"科学解释了许多宇宙的奥秘,艺术解释了情感深处的奥秘。"两位大师的演讲为这第一届展览定下了基调,这次展览广泛展示了有关艺术与科学的作品。展览收到了来自20多个国家共计500余件作品。在17天的展览中,有超过4万名观众前来观展。

2019年11月,第五届艺术与科学国际展览及研讨会在中国国家博物馆举行,此前已经分别在2001年、2006年、2012年和2016年举行了四届。我们相信,此活动的持续举办正在深化并扩大这一讨论。相对来说,展览的规模缩小了,参展作品也减少了,但这并不意味着这一话题正在消失。相反,这些事实表现出概念及应用上更加谨慎的深思熟虑。在过去的20年里,中国社会对艺术与科学的理解已经深化了,两者之间的联系也越来越得到公

方晓风,清华大学美术学院教授。

本文译者:孙越,中国科学技术大学艺术与科学研究中心教师。

众的认同。那么,艺术与科学之间是如何互相学习和互相激励的呢?

当人们讨论艺术与科学的融合时,对话往往会在几个层面上展开:在基本层面上,美存在于科学实践中,而艺术创造利用的是逻辑和理性的框架;在第二个层面上,科学可以成为艺术表现的一种支撑,而艺术能够帮助人们更好地理解科学;在第三个层面上,这两个领域如何能够有效转换和连接。例如,艺术可以成为科学研究的对象,科学也可以成为艺术探索的起点。通过对艺术与科学的讨论,我们开阔了视野,更新了我们的美学体验和范式。艺术与科学都是融合两个不同领域视角的人类活动;它们都会深化我们对于自身作为人类的理解。

通过融合艺术与科学,我们并不是意图创立一个新的领域,或者要让任何已有的领域消失。艺术与科学之间模糊的边界轮廓并不会彻底消失,艺术与科学各自的使命也不会被取代。在这个新的视角下,对于艺术与科学的反思或许能够提供更深入的理解。通过理解两种截然相反的观点来获取新的视角,是一种传统而简单的智慧。

(原文出自:Fang X F. Art and Science[J]. Leonardo, 2020, 53(1):2.)

真与美的追求:科学与艺术的本质

陈池瑜

人是一种富有好奇心和探索性的高级动物,其探索对象就是未知世界,探索主体就是人的思维,探索工具就是科学手段和艺术媒材。自然世界是一本不断被打开的充满神奇的科学读本,同时也是一幅不断被展示的具有审美魅力的壮丽画卷!对自然世界不断探索的最高目标就是真与美,最终成果就是科学与艺术!人类在对自然世界的真和美的探索过程中,也不断发展了两种主要的思维方式:逻辑思维和形象思维,或者说科学思维与艺术思维。所以马克思在青年时期就说过,人类五官感觉的形成是全部世界史的产物。

著名科学家李政道在《科学与艺术》[1]一书中认为:"普遍性一定植根于自然,而对自然的探索则是人类创造性的最崇高的表现。事实上,如一个硬币的两面,科学和艺术源于人类活动最高尚的部分,都追求着深刻普遍性、永恒和富有意义。"科学家追求的普遍性,是自然之真,是透过对五彩缤纷的自然现象的分析研究,达到对自然本质的认识,是人类对自然现象的一种抽象和总结,也就是对自然事物普遍规律的认识。天文学、物理学、化学、生物学等自然科学,其成果和原理、公式,都是对自然界之现象进行分析探索,并进行精确的抽象,这种抽象就是自然定律或规律。而对定律的阐述越简单,应用越广泛,科学原理就越深刻。自然现象当然是不依赖于人,也不依赖科学家而存在,但对自然现象的抽象,对自然本质的认识,却要依靠人的思维,依靠科学家的分析研究,依靠科学家的发现与创造。所以科学既是人类智慧的一种结晶,同时也是人类创造力的一种展现。没有科学,人类可能还在朦胧中生活,世界对人类只能是永恒的彼岸。

人类对自然现象内部普遍本质的研究,发展了逻辑思维和抽象思维,对

陈池瑜,清华大学美术学院教授。

自然本真的认识,似一条永恒的河流,它滚滚向前,没有穷尽,每一次科学发现、原理的新创造,都只是河中的一朵浪花。它们是人类理性思维、分析概括、归纳演绎、抽象总结的结果。在这一认识过程中,人类的理性智慧、逻辑抽象能力得到不断提高。人类的智慧,除了对自然现象的本真富有兴趣,不断追求和探索外,人类的五官感觉如视觉、听觉等,还对异彩纷呈的自然世界的现象及其美饶有兴味,人类用感官来感知这个世界。拿绘画来说,一部绘画史,就是一部人类感知和认识世界的方式史。科学认识追求自然之真,艺术创造追求世界之美。蔡元培在民国初期大力提倡美育,认为物理学中的光和色,化学中的原素符号表,生物学中的动植物形象和形状,数学中的几何形,到处都存在美。他认为学校美育不仅可在美术、音乐课中进行,也可以在自然科学课中展开。科学家们在探索自然规律过程中,有时也被自然事物的形象、形式、对称、多样统一、光色变化等感性美激发或启发出创造灵感,导致新的科学发现。所以钱学森认为在逻辑思维和形象思维两种思维之外,还有一种灵感思维,而灵感思维对于科学家和艺术家都同样需要。形象思维和灵感思维滋润了科学家的理性思维,换句话说,某些时刻艺术和美在某种程度上启发和帮助科学家的创造活动。另一方面,艺术创作中的形象思维主要依靠感觉、表象、情感、想象和直觉活动,但理性思维、逻辑认识,亦常常帮助艺术家确定主题精神,并使其在构图、宏大场面和长篇故事的情节安排以及绘画中的复杂空间处理等方面得以顺利进行。所以艺术创作和逻辑思维并不是完全对立的。科学家常常需要灵感和想象创造,艺术家则常常需要理性思考与逻辑力量。抽象思维和形象思维相辅相成,相得益彰,正如李政道先生所言,它们是一枚钱币的正反面。

梁启超于20世纪20年代初在国立北平艺专所做"美术与科学"的演讲中,认为西洋现代文化是从文艺复兴时代演进而来的,现代文化的根底是科学,从表面看来,美术(梁启超所说的美术即"Art")是情感的产物,科学是理性的产物,两件事好像不相容,但实质是两兄弟,二者相得益彰。梁启超认为美术和科学的共同母亲是"自然夫人",而美术的关键在"观察自然",美术之所以能产生科学,全从"真美"合一的观念产生出来,"热心和冷脑相结合是创造第一流艺术品的主要条件,换个方面看来,岂不又是科学成立的主要条件吗?"梁启超还预言中国将来有"科学化的美术",有"美术化的科学",并以此寄托于国立北平艺专诸君,希望他们创造出科学化的美术来。[2]

文艺复兴时期的艺术家、科学家达·芬奇指出:"绘画的确是一门科学,并且是自然的合法女儿。"按照达·芬奇的理解,科学就是对自然的探讨。

绘画也是探讨自然的一种手段。他认为我们的一切知识来源于感觉,视觉是我们获取自然知识的最重要的感觉器官,绘画是视觉艺术,因此它比其他门类的艺术更接近于科学。他还认为一门真正的科学应具备两个基本条件:一是以感性经验作为基础,二是能像数学一样严密论证。绘画艺术具备这两个条件。"绘画科学研究物象的一切色彩,研究面所规定的物体的形状以及它们的远近,包括随距离之增加而导致的物体的模糊程度。这门科学是透视学(视线科学)之母。"[3]文艺复兴时期的阿尔伯蒂和达·芬奇将绘画透视学与数学基础几何学结合起来研究,发现焦点透视、线透视、空气透视等规律,并通过色彩研究,发现色彩明暗和在平面上呈现物体凹凸感即立体感的规律,成为后来西方写实油画之科学再现事物方法的基础。

有一些自然现象可能是科学家和艺术家共同探讨的问题,如对色彩和光的研究。牛顿对光学的最大贡献是提出了色彩理论,他用实验证明,阳光即白光是由多种色彩的光构成的。他通过一块棱镜将一束入射的白光分解成为彩虹样的彩色光带。牛顿赋予他的光粒子以"倏地变得容易透视、倏地变得容易反射"的性质。艺术家歌德写了三大卷专著讨论色彩问题,第一卷651页,用了近300页的篇幅批判牛顿的学说;第二卷共757页,翔实地对从毕达哥拉斯到牛顿的各种色彩理论进行历史回顾;第三卷收入若干色彩图表。歌德的色彩理论是非数学的,是主观性的,歌德强调的是色彩属于心理效应。海森伯说:"歌德的色彩理论为我们构筑了一种和谐的秩序,在这一种秩序中,就连最微小的细节都具有生命的内容,并囊括了色彩的客观的和主观的整个表现范畴。"19世纪后期,法国巴比松风景画派和印象主义画家对色彩和光的探索做出了贡献。巴比松风景画家柯罗说:"我始终热爱美好的大自然,我就像小孩那样地研究大自然。"卢梭认为在艺术作品中体现的光是普遍的生命。印象主义画家认为,在光和色的关系上物体无固定色彩,只是光波在物体表面颤动程度不同的结果,主张用日光七色来表现对大自然的瞬间印象,采取在户外直接描写景物的新方法,主张用对物体整个看的"同时观察"来取代对自然逐个细看的"连续观看",捕捉阳光一刹那间在物体上的变化,强调光色变化中的整体感和氛围。新印象主义画家修拉要运用艺术的经验,科学地发现绘画色彩的规律。新印象主义创立点彩方法,将色彩如豆点一样分割,再经过眼睛的整合意象的作用,使由点分割的色彩形成面,从而组成物体或人物形象。他们认为在绘画创作中可用科学的理性方法来设计色彩的布局,从而达到预期的造型效果。

对空间和时间的研究,不仅是科学家探讨的领域,也是艺术家试验的课

题。以牛顿为代表的绝对时空观,把时间和空间看成两种并存的绝对分开的独立于物质之外的实体。1905年,爱因斯坦创立的狭义相对论指出,时、空的度量都是相对的,具有不同速度的惯性系,不可能有绝对同一的时间尺度和空间尺度。既然自然科学中的经典时空观受到挑战,难道绘画中的时空观不能重新思考吗?当时阿波利奈尔和毕加索在这种科学氛围下也在画室中经常谈论"第四空间"这个新词。毕加索要用绘画对时空表现进行新的探讨。毕加索受爱因斯坦"第四空间"理论的影响,创立了立体主义。他对绘画空间重新探讨,在画面中分解形体,重新组织形象,运用想象中的形象代替自然形象,实现了绘画中的一次大革命。1909年,以意大利艺术家波丘尼、卡拉等人为代表的未来主义将时间的概念引入静态的绘画和雕塑中,将动力、速度、力学、运动作为绘画中表现的主题,将工业社会机械带来的新的特点加以表现,创作出《一辆汽车的力学》等作品。毕加索、波丘尼、卡拉用绘画对空间和时间问题进行新的探索。

艺术家对自然的探索和科学家有所不同,科学家是研究自然的普遍规律,追求自然之本真;艺术家对自然的探讨,某些时刻也在追索自然的真理,但更多时候,是在探寻自然之美,用歌德的话说就是:艺术家在创造第二自然,他们揭示的是艺术之真。也就是说科学家用理性的方式揭示自然之内质,艺术家则用感性的方式,展现世界之外美,南朝画家宗炳说:"山水以形媚道""质有而趣灵",艺术之美、艺术之灵趣,正是自然之质、"道"的外观形式。"媚道"就是用艺术美的形式表现自然之道与自然之质,这就是艺术的最高本质!所以对自然的探索,既需要科学,也不能缺少艺术。科学和艺术,须臾不能分离,这正如自然之真与美、规律与现象、普遍与个别互为表里,紧密相连一样!

参考文献及注释

[1] 李政道.科学与艺术[M].上海:上海科学技术出版社,2000.
[2] 梁启超.美术与科学[M]//戴吾三,刘兵.艺术与科学读本.上海:上海交通大学出版社,2008.
[3] 戴勉.达·芬奇论绘画[M].北京:人民美术出版社,1979.

(原文出自:陈池瑜.真与美的追求:科学与艺术的本质[N].中国美术报,2017-01-11.)

艺术推动科学进步：
今天的科学家站在了先锋艺术家的肩膀上

罗伯特·S. 罗特·伯恩斯坦

在 1980 年的诺贝尔大会上，负责人托马斯·戈弗（Thomas Gover）问他的同事："你能不能想出一个例子，说明艺术家补充了对物质世界的一些理解中缺失的部分？"一位化学奖得主威廉·利普斯科姆（William Lipscomb）回答说："有非原创的案例。"他认为，埃舍尔可能为色彩对称性的科学探索增添了一些东西。物理学家弗里曼·戴森（Freeman Dyson）提出了歌德的颜色理论，并告诫说它"结果是一个相当令人沮丧的失败"。参与者们的结论是，艺术对科学毫无帮助。

与戴森和利普斯科姆这样有成就的人意见相左，对此我是犹豫的，但他们的确错了。艺术经常为现代科学做出贡献。虽然因空间所限，案例不多，但这些贡献可以在所有的科学中找到，它们包括新结构、新技术和审美感受的发明。

艺术家经常发明一些新的结构，随后它们被科学家在自然界中发现。20 世纪 50 年代，病毒学家试图了解包围着球形病毒（如脊髓灰质炎）的蛋白质外壳的结构，这正是在理查德·巴克明斯特·富勒（Richard Buckminster Fuller）有关网格球顶结构的知识指导下进行的。这些结构也成了许多碳分子的模型，它们被恰当地命名为富勒烯，其中包括完美的网格球顶结构 C60——巴克明斯特富勒烯。

雕塑家肯尼斯·斯内尔森（Kenneth Snelson）通过发明张拉整体（tenseqnity）结构对科学思维产生了类似的影响，这种结构的原理是将刚性、不可压缩的部件（例如杆）与高柔性材料（例如绳索）连接起来，在张力之下形成稳定结构。唐纳德·英伯（Donald Ingber）和史蒂文·海德曼（Steven Hei-

罗伯特·S. 罗特·伯恩斯坦（Robert S. Root-Bernstein），美国密歇州立大学自然科学学院生理学系教授。

本文译者：孙越，中国科学技术大学艺术与科学研究中心教师。

demann)认识到,张拉整体结构雕塑与蛋白质结构有许多相似之处,并且他们一直在使用这种艺术对其进行建模。

艺术家华莱士·沃克(Wallace Walker)在20世纪60年代的研究中,曾被要求仅以折叠和黏合的方式将一张纸制成三维物体。最后他做出一个复杂的甜甜圈,可以通过它的中心孔折叠出千变万化的各种形状。专门研究几何对象的数学家多丽丝·沙特施奈德(Doris Schattschneider)认为,沃克的纸雕塑是新奇的一类几何物体中的第一件,现在被称为万花筒(kaleidocycles)。

许多科学技术也发端于艺术。变形(anamorphosis)——"形状变化"——源自文艺复兴时期发现的透视画,即将三维物体投射到一个平面上(图1)。艺术家们随后意识到,二维物体可以投射到包括球体、圆锥体和杆状物在内的三维体表面上。这种投影变换成为达西·汤普森(D'Arcy Thompson)的《生长与形态》(*On Growth and Form*)和朱利安·赫胥黎(Julian Huxley)的《相对生长问题》(*Problems of Relative Growth*)的核心,两本书都将进化和胚胎学过程描述为扭曲变形。变形也是怀尔德·彭菲尔德(Wilder Penfield)和克林顿·伍尔西(Clinton Woolsey)研究灵长类动物大脑皮层的运动与感觉映射的基础,映射出来的小矮人有着巨大的嘴唇、手脚以及微小的身体。

图1 文艺复兴时期的透视画
见安东内洛·达·梅西纳(Antonello da Messina)创作的《圣杰罗姆在他的工作室里》

另一个鲜明的例子是现代计算机芯片中逻辑的具体化。芯片的制造方法直接来自丝网印和蚀刻版画。在电子设备中进行逻辑运算只是因为艺术要将逻辑运算转换为有形的图案,而这些图案的存在只是因为它们的设计者知道如何将逻辑运算转换为图像。

最后,艺术可以通过发展新美学促进科学进步。把一幅画分裂成互不相连的颜色区域(像素)的过程是由修拉(Seurat)等点彩画派的画家发明的。科学家们用来强调数据中不寻常元素的伪色图像处理技术,是野兽派画家发明的。从一种复杂现象中选取单一元素(如图案、结构或颜色)用作选择性描述的抽象艺术,则是由毕加索和康定斯基在20世纪20年代开创的。

事实上,人们越来越明白,艺术促进科学发展。米切尔·费根鲍姆(Mitchell Feigenbaum)是混沌理论(Chaos Theory)的先驱之一,他认为了解艺术家如何画画将为更好地进行科学研究提供必要的认知洞察力。他说:"很明显,人们对我们这个世界的了解并不全面,而艺术家们已经认识到其中只有一小部分是重要的,然后看到它是什么。这样他们就可以为我做一些研究。"麻省理工学院(MIT)的西里尔·斯坦利·史密斯(Cyril Stanley Smith)花了毕生时间研究东方艺术和手工艺,从中获得在冶金学方面的洞察力。他说:"我已经慢慢地意识到,我被教导认为的科学家唯一值得尊敬的分析、定量方法是不够的。任何庞大的复杂系统中最丰富的层面基本都出现在一些不易测量的因素中。对于这些因素,艺术家的方法虽然不可避免地具有不确定性,但它似乎发现并传达了更多的意义。"

简而言之,艺术和科学在今天和在文艺复兴时期一样互不可缺。我们必须促进它们之间的联系,并培养能够建立这种联系的人。因为正如毕业于麻省理工学院的工程师兼艺术家罗伯特·穆勒(Robert Mueller)在他激励人心的著作《艺术的科学》(*The Science of Art*)中所写的那样:"未来科学从新观念中获得符合本性的结构性现实,而艺术或许是构建这种新观念的必要条件,在这种情况下,它比我们普遍承认的更重要。"

(原文出自:Bernstein R R. Science in Culture[J]. Nature,2000,407:134.)

从艺术中的科学到科学的艺术

马丁·坎普

对自然世界共同的直觉推动着艺术家和科学家的追求。

概括艺术与科学之间的关系与其说是危险的,不如说是不可能的。科学和艺术都不是同质的范畴。正如科学涵盖了从观察到的环境生物学的复杂性到无法观察到的理论物理学的维度,艺术也从对自然的具象表现一直延伸到观念艺术难以捉摸的抽象。即使我们只研究一个科学领域,比如说分子生物学,它在艺术中的表现也会千差万别——包括从直接的图像借鉴(例如,借鉴暗指标志性的双螺旋),到使用分子过程来形成一幅无法预测的图像。

很清楚的是,如果我们的标准只是很肤浅的考虑科学对艺术的影响,或者艺术对科学的影响,那么我们对任何艺术与科学问题的研究都会很糟糕。更深层次的研究领域涉及复杂的对话,这些对话集中在有关认知、感知、直觉、心理和身体结构、图像的交流和社会行为,以及我们称之为艺术和科学共同本能的审美的作用等问题上。其中有许多潜在的关联,就像有艺术家对科学做根本的、充满想象力的审视,以及有的科学家有意地利用他们的创造本能来寻求"真实和美丽"一样。

从历史上看,最直接的关系是图示和说明性的。文艺复兴时期的自然主义革命既允许表现科学标本和步骤的写实可信的插图出现,也允许以多种艺术媒介来绘制科学家们的肖像。所有科学门类全都采纳了这种新的说明模式——无论它是解剖学这门曾经的描述科学,还是宇宙学中的三维几何学。熟悉老牌科学机构的人对那些根据合适分类展示出来的常见的科学家肖像都不陌生。正如所有专业人士的肖像一样,在世科学家的形象直到

马丁·坎普(Martin Kemp),牛津大学名誉教授。
本文译者:孙越,中国科学技术大学艺术与科学研究中心教师。

19世纪才变得无足轻重。这类肖像画顽固地持续存在着,并在摄影中尤为如此,但现在也有鼓舞人心的迹象表明,艺术家们正在创造性地看待肖像的问题。马克·奎因(Marc Quinn)为约翰·苏尔斯顿爵士创作的"肖像",就使用了苏尔斯顿爵士自己DNA中的培养基,这或许是与此相关最引人注目的例子[1]。

在雕塑、绘画和素描等传统媒介中,艺术家们最近创新出了一种不涉及任何图像或符号的表现模式。理查德·迪肯(Richard Deacon)的《无序》(Out of Order)是庆祝DNA 50年的作品,有关一项重大成果的讨论是它诞生的诱因,但随着这位艺术家开始思考生命起源的核心结构和过程,作品开始拥有了自己独立的生命。最终的作品是巨大的带状物在空间中盘旋,表达了艺术家对于有机大分子本质的感知,但艺术家并没有用插图来表现它们。实际上,它是RDNA(理查德·迪肯核酸,Richard Deacon Nucleic Acid)。

艺术和科学之间所有更深层次的对话中都有某种结构性层面。我的"结构性直觉"一词中提示了这种共性,它指的是我们的心理结构和组织模式(动态和静态)与自然之间的共振[2]。在审视我们的自然世界、技术世界和整个宇宙时,相似的本能在各个层面上都发挥了作用。韩国艺术家白南准(Nam June Paik)通过在基本几何图形上无休止的激光反弹,介入了宇宙无限领域[3]。他的宇宙光造型与物理学家和天文学家对时空的视觉化想象之间,有着明显的相似性。但白南准的艺术装置最终旨在通过对可见内容的暗示性扩展,引发一种敬畏感,而不是要提供一个可供测试的模型。

在更安静的领域,皮耶罗·德拉·弗朗西斯卡(Piero della Francesca)等文艺复兴艺术家探索的运用光学几何和毕达哥拉斯定理绘制和雕刻的空间传统秩序,不断呈现出新的可能性。加拿大画家亚历克斯·科尔维尔(Alex Colville)展示了与文艺复兴大师思想密切相关的观念如何在形式上和心理上发挥出未曾减弱的魔力[4]。在另一种物理模式下,匈牙利艺术加阿提拉·塞尔戈(Attila Csörgö)的动力学雕塑将约翰内斯·开普勒(Johannes Kepler)所钟爱的几何实体从显然不连贯的一堆棍棒中组合起来[5]。这两个案例都从具有不确定性的混乱中制造出了迷人的秩序,其方法有着悠久的历史。

通过艺术家和科学家的直觉所获取的结构也包含自然进程中的纹样。在过去,画家们将诸如湍急的水流等现象的自我组织运动转化为线性的错综纹样。莱昂纳多·达·芬奇是这些纹样特效的大师,但他只是众多掌握

此技能者中的佼佼者。

20世纪艺术的一个特点是将过程的时间性动态地展现在作品中——结果是，要么"完成的"作品是艺术家所设置的动态参数下不可预测的结果，要么我们观看作品在我们眼前转化为一种动态的体验（如参考文献[6]中的案例）。

利用过程揭示秩序的视觉形式，显然与复杂性数学有着明显的相似。日本艺术家新宫晋（Susumu Shingu）非凡的雕塑作品典型地利用了一系列精心设计的机械部件，这些部件围绕轴旋转，而这些轴本身就是旋转运动着的[7]。当雕塑受到自然力的影响，如风的流动或水的下落时，它们会在其结构设定好的循环往复的宇宙内，表演出变化无限的优美芭蕾舞。摆放在都灵林格托（Lingotto）的菲亚特老厂外的新宫晋雕塑作品，由一系列连续被注满水又不规律地清空水的小号组成；雕塑顶端的一个缝隙里喷泉般喷出造型混乱的水珠，小号就是被这些水珠注满的。

最近，艺术家们被现代成像技术，特别是功能性磁共振成像技术（fMRI）所揭示的心理过程所吸引。从某种意义上说，艺术一直是心理过程的实验场，但这个过程的本质现在变得有径可循了。英国的安德鲁·卡尼（Andrew Carnie）和苏格兰的安妮·卡特雷尔（Annie Cattrell）等艺术家利用神经科学中出现的图像，为与他们合作的科学家们提取到的数据进行了三维化的转化[8-9]。卡特雷尔的《五感》（The Five Senses）系列作品选取的是一个古老的主题，它将感觉活动的位置转化为半透明的雕塑，其中，短暂神经元活动的锯齿状部位永远被捕捉在了光亮透明的立方体中。

那些生成了令许多艺术家如此着迷的数据的科学家们，也经常关注自己活动的审美维度。这一维度可以在假设表述和心理建模的最初层次上运作，并可在观察、实验和推理过程中的任何一点上实现干预，从而形成可发表的科学作品。发表作品本身包括一系列关于结果应该是什么样子的有意识和无意识的选择。任何以视觉形式呈现的数据都必须体现高科技风格，这几乎是强制性的。许多作者，尤其是那些旨在向其直接职业轨道之外的受众传播的作者，利用艺术性来激发参与、影响和兴奋。对许多科学家来说，审美维度仅仅是潜藏的，但对其他人来说，审美动机始终是有意识地存在的。这在天文学和宇宙学中尤为明显。让·皮埃尔·鲁米特（Jean-Pierre Luminet）最近恢复了一个宇宙的多边形模型，尽管它是一个利用超球体奇怪空间特性的模型，但它从概念到表现都包含了艺术的本能。

艺术可以是科学，那么科学也可以是艺术吗？避开那种说答案取决于是什么样的艺术和什么样的科学的懦弱回答，我想在结束发言时把大家的

注意力从意义的区别上拉回来一些。它们之间,与其说是有时清晰、有时模糊的手段上的差异,还不如说是有意为之的目的上的分歧。一件艺术作品总是可以被解读的,它将观众吸引到艺术家视觉化的造型中,但却无法对其所引发的情感施加固定的控制。它永远会给观看者留下空间。科学家可能希望让读者或观众参与到充满想象力的美妙视觉之旅中,但归根结底,他们希望传达一种以明确方式体现可测试内容的解释。但在这些有分歧的意图背后,是一条关于事物有序与无序的共同直觉的汹涌河流。

参考文献及注释

[1] Kemp M. Reliquary and Replication. A Genomic Portrait: Sir John Sulston by Marc Quinn[J]. Nature, 2001, 413: 778.

[2] Kemp M. Visualizations: The Nature Book of Art and Science[M]. Oxford: Oxford Univ. Press, 2000: 1-4.

[3] Kemp M. Lancing Lasers: Nam June Paik at the Guggenheim Museum[J]. Nature, 2000, 404: 546.

[4] Kemp M. A Measured Approach: Alex Colville's Exhaustive Search for Mathematical Probity[J]. Nature, 2004, 430: 969.

[5] Kemp M. PlatonicPuppetry: Attila Csörgö's Kinetic Sculptures Bring Regular Polyhedra to Life[J]. Nature, 2004, 428: 803.

[6] Kemp M. Visualizations: The Nature Book of Art and Science[M]. Oxford: Oxford Univ. Press, 2000: 144-145, 148-151, 154-155, 162-163.

[7] Kemp M. Shingu's Showers: Technology and Nature at Fiat's Lingotto Factory in Turin[J]. Nature, 2002, 419: 882.

[8] Kemp M. Knowing Neurons: A Dynamic Installation Highlighting the Fluidity of Brain Function[J]. Nature, 2002, 416: 265.

[9] Kemp M. Taking It on Trust: Seeing and Believing the Aerial Photographs of Iraq[J]. Nature, 2003, 424: 181.

(原文出自:Kemp M. From Science in Art to the Art of Science[J]. Nature, 2005, 434(7031): 308-309.)

艺术、科学与大数据 I

戈登·诺克斯

神秘是我们所能够体验的最美丽的事。它是所有真正的艺术与所有科学的源头。对这样的情感感到陌生，且不愿驻足惊叹，也不愿去全神贯注地敬畏，这样的人就好像是死了：他的眼睛是闭着的。

——阿尔伯特·爱因斯坦

艺术家的功能在于如感知一般表达现实。

——布奇·莫里斯

文化分析"不是探索规则的实验性科学，而是寻求意义的阐释性科学"。

——克利福德·格尔茨

真正的画家不再现真实……他们按照自己对事物的感受进行绘画。

——文森特·凡·高

艺术不过是意识产业的又一个组成部分。

——汉斯·哈克

要想认识到艺术在我们对大数据日渐依赖的关系中所扮演的重要角色，我们首先必须理解：在人类进化过程，以及诸如语言、历史之类庞大而又长期累积形成的所有科学艺术领域知识的演进过程中，艺术所发挥的作用。

本文的前两部分将艺术与科学作为人类知识生产中两种相互交织的重要元素来展开探讨，并阐述这种知识在生活及我们所存在的宇宙中的应用。其中，第一部分和第二部分是有关它们在"了解事物"方式上的区别，以及它们如何共同创造出丰富、复杂且具有细微差别的"认识"，也就是我们所谓的"知识"。第三部分，即文章的最后一部分，将审视这些"认识"系统如何运用

戈登·诺克斯（Gordon Knox），旧金山美术学院院长。
本文译者：汪芸，中国美术学院设计博物馆馆员。

于当代,尤其是如何运用在过去25年数字革命所引发的变化上。艺术与科学结合在一起,或许能够使得人类的集体反应变得具有足够的弹性,而在未来的自然与文化挑战中生存下来,并且为这个星球建构一个具有拓展性的、稳定的未来打下基础。

第一部分 科学与艺术——殊途同归

我的出发点在于认识到艺术与科学是相似且紧密相关的,它们从根本上受到人类探知并解释(或称"内化")世界,以及了解其如何运作这类不可回避的需求的驱使。或者说,从一个更加平淡而自我本位(人类典型)的角度出发,科学与艺术只属于我们这个物种,是人类对于"我们在哪里,我们为什么在这里,以及这个地方是如何运作的"这些问题坚持不懈的回应。

艺术与科学分别以不同的方式回答这些问题,且互为补充并存在交集。对于理解我们是否应该给予其中任何一种形式的知识生产以认可而言,它们之间的相似性至关重要。同样地,它们之间的区别也显而易见。这些区别创造出两种独立审视及理解世界的方式,综合在一起就形成了人类的"认知"能力。

我明白在"如何"与"为什么"这两个问题之间存在着假定的差异,科学用于回答"如何"一类的问题,而宗教以及其他意识形态则担负着回答"为什么"一类的问题。然而,近观这种分离,则会揭示出这种想象中的分隔真的只取决于个体对于"某一天人类能够解释所有一切这样的想法"的信仰或质疑。这种可能性,即人类在某一天能够解释所有一切,消除了对于"为什么"这一类问题的需求,转而全部转化成为"尚且不知道如何"一类的问题。在我看来,审视现状,情况似乎相当不错:计算与观测工具呈指数级增长,以"毫秒"为单位获取在世界各地所有学科领域所积累的知识的渠道激增。事实上,最终我们将能够解释所有一切,理解事物"如何"发生,也能解释事物"为什么"发生。在这里不乏奇观——所有的一切最终将变得可解,这个想法本身就令人畏惧,让人惊叹而感到非常奇妙。艺术与科学一起引导着我们通向这些知识。

作为"知识制造"的系统,艺术与科学在相互关联且交错的道路上不断前行。在与世界发生关系的时候,两者都是高度自律、聚焦而自我完善的系统。科学与艺术各自均为探求"了解"世界——如何运转,如何感知——的具有研究性的系统。我们对事物的感觉,会公然预示我们对事物的认识,直至启蒙用"方法"这把精准的手术刀将艺术与科学相互分隔。此前,直觉、内

涵与印象和观察记录，以及物理现实的实验，一起充当着知识的有效渠道。纵观人类历史，在过去几百年里，艺术与科学之间的人为分离只能算是一个很长的故事中的瞬间。虽然有系统性的尝试将"科学"描述为"真正"理解世界的一种精准而客观的方式，将"艺术"描述为一种提供有关这个世界的较为模糊的、具有阐释性且主观的感知。事实上，这两个看似不同类别的界线并不分明，而是综合在一起形成了我们所谓的"知识"。艺术与科学并不代表"认识事物"的两种不同方式，把它们比作"人类知识生产单一序列上的两个点"要更为确切。艺术与科学是趋于一致的，不过同时存在着迥异的性能与力量。

我们可以将艺术与科学的差异理解为科学追求自然"规则"与艺术探究事物感性"意义"之间的区别。前者似乎代表了确定性，我们可以在此之上建构复杂的结构；后者则是模糊不清的解释，我们似乎能够通过它察觉情感中的秩序。不过仔细一看，这个简单的区别就会消解。一方面，规则是易变的，一个时代的科学规则在下一个时代会变成错误思考的遗迹；而意义虽然从文化角度上看是主观的，依附于不断变换的社会价值，却在许多情况下显现为牢固、可靠并持久的真理。例如在医学领域中，在 19 世纪，伴随透镜技术的发展以及印度传统医学中感染因子作用的观念与先进的微生物研究、疾病的细菌理论的结合，阐述详尽且广为认同的关于"瘴"的科学"规律"以及体液学说系统坍塌了。另一方面，意义则通过无数故事与歌曲得到了传播。令人费解的是母亲为孩子或是父母为下一代作出自我牺牲的表现。有时候，相比科学制定的规则，艺术中蕴含的理念更加稳固而持久。若仔细加以审视，由科学发展出来的知识与艺术创造出来的知识之间明显的区分似乎消失了。人类的知识是在艺术与科学相互共同作用之下产生的，这两个阵营的调查和解释分布在同一个序列之上。艺术与科学的相似性使得它们的成果具有兼容性，而两者之间的区别则拓展了它们合力的范畴——人类知识的生产。意识既需要科学也需要艺术，仅凭两者之间的任何一个，我们都不能理解这个世界。

艺术与科学的相似性。

艺术与科学是探知世界的研究性系统。它们是高度自律的探索形式，通常需要终生的研究与实践。艺术与科学都是以过程为基础的理解形式，就两者而言，"认识"皆源于实践，且它们往往都处于技术发展与应用的前沿。清楚而无可争辩的是，艺术与科学都是同行评审的知识体系，伴随着历史发展而不断累积，并演化出它们自身的专业语言和参照系统。艺术与科

学都是全球性的知识系统,跨越文化和时间有效地运作。简单来说,艺术与科学是人类这一物种提出的关于知识生产的最有效、最复杂,也最经久的系统。两者合一就能产生我们所谓的"万事通"。

有人说,艺术家探索的是已知世界的外围,努力试图理解他们的发现,凭借自己的技能,通过多年的努力,带给我们基于他们的发现而产生的发自内心的理解。在很大程度上,他们如同探险家、宇航员和科学家一样。不过,就艺术家而言,新的范畴更不可思议:或是超越星系的想象,或是内心的深度,或是操纵着我们世界的不可见的能量结构,或是月出时分感受到的喜悦。无论是十四行诗、奏鸣曲,还是绘画,每一件完成的艺术作品都是一次实验与探索,是对于发现的记录,是他们探索所得的成果。

凡·高将绘画作为一种实验,试图通过它捕捉对夜空的感受——水与星星,可以感知但却无形的空气,他借用色彩与笔触将这些感受传达给我们(图1)。在给弟弟西奥的信中,凡·高对这幅作品的构图做了如下描述:

在大约30英寸(1英寸约合0.0254米)见方的油画布上——简而言之,是在瓦斯灯映照之下的夜晚的星空。天空是蓝绿色的,水是宝蓝色的,地面是浅紫色的,小镇是蓝紫色的,瓦斯灯是黄色的,带有赤褐色调子的金色投影渐变隐入青铜色。在蓝绿色的夜空中,大熊星闪闪发光,呈现出绿色与淡粉红色,但那小心翼翼的苍白调子与瓦斯灯直截了当的金色形成了对比。两个彩色的恋人如雕塑般矗立在前景当中。[1]

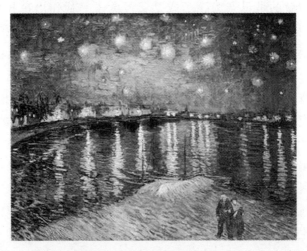

图1 《罗纳河上的星夜》(凡·高作品,1888年)

这幅绘画就是对艺术家体验的记录。他能觉得自己在某些方面做得比别人更好,很显然,创作的过程加入了他之前的经验,毫无疑问,这也预示了

他之后的创作。凡·高对于绘画实践以及绘画法则有着出了名的专注和近乎疯狂的投入,这一点在他连续不断的实验、探索与记录中都有所体现。这是一个复杂的、通过实践获取知识的开放式过程,艺术家集结了他的所有能量去理解、探索,并传达出他对世界的感受。

该绘画作品的"内容"——《罗纳河上的星夜》的印象及其体验的记录,是通过一个近乎科学形式的研究过程发展出来的,这一科学形式包含了实验、观察与记录。绘画也是艺术与科学之间更加机械性的相互关联的一种例证。凡·高进行这种实验的能力,或者说想象进行这种实验的能力,在物理以及观念上的首要条件在于运用了因那个时代的科学而产生的新技术。如果材料科学、化学与最新的技术——这里指的是可以挤压的软管——之间没有活跃的互动,这幅绘画作品就不会存在。凡·高之所以能够构想并完成他的实验——捕捉场景,记录下自己对瓦斯灯照耀下的夜空的感受,可以说是源于铅管便携油画颜料所带来的可能性。1841年,美国肖像画家约翰·戈夫·兰德发明了挤压式,或者说是可折叠式的金属管。他在同年递交给美国专利局的专利申请中这样陈述:

我的发明有关于一种保存颜料以及其他液体的方式,将它们限制在一个密闭的金属容器中。只要施以轻微的压力,金属容器就会变形,借此将存放其中的颜料或液体从合适的、特别设定的开口处挤出。之后,开口处会密闭,避免存放其中的颜料或液体与空气产生具有损害性的作用。

这是一项由画家为画家开发,却在其他任何可以想到的行业以多种方式得以应用的技术。就其所产生的影响,另一位知名的艺术家做出了最好的总结。皮埃尔-奥古斯特·雷诺阿说:"没有管装颜料就没有印象主义。"他的意思是:色彩的便携性与丰富性、湿油与颜料使用的便利性,以及将它们保存数天或数周的能力,首次令画家们可以将他们的工作室搬到了外面的世界。有了复杂且丰富的调色盘,画家们就可以运用色彩、肌理与一层层湿的颜料展开实验,创造出新的绘画品种——艺术家们"感受"到的对世界的"印象"由此实现了传达。

科学家的实验室与艺术家的工作室是一致的,都是一个工作的地点,也是调研的场所。在这里,每一次练习都有严格的规则,是系统化的,凝聚了专注的思考。对艺术家和科学家而言,意向性、纪律和毅力都是他们生命中重要的元素。1882年10月22日,文森特·凡·高在写给弟弟西奥的信中继续探讨这样一个问题:艺术家若想发挥他们的全部潜能,是否必须要过上"基于严肃而深思熟虑的原则"的生活。

……我对这件事的看法是这样的：重要的是行动，而不是一些抽象的概念。……因为重大的事件不会是冲动的产物，而是由一系列小事连接而成的。

什么是绘画？人们如何学习绘画？就好比要击穿一堵不可见的铜墙铁壁，它立于个体能够感知的与个体能够做到的之间……在我看来，必须破坏这堵墙，持续而耐心地将其磨穿。……就艺术而言如此，同样也适用于其他事物。伟大的事物不是偶然发生的，而是清晰而坚定的意志的产物。[2]

艺术与科学一样，需要长期的投入。事实上，相对于科学，某些艺术类别要求更具有拓展性的训练与实践。艺术家需要持之以恒，坚定不移，他们的人生由原则或主义所驱动，正如约翰·弥尔顿所言，个体必须"轻视快乐，艰苦地生活"[3]。有一个纽约人熟知的笑话，一位行色匆匆的游客意欲前往位于曼哈顿城中心的音乐厅，向出租车司机打听："我怎样才能进入卡内基音乐厅？"出租车司机回答说："练习，练习，练习……"这确实没错，作为一名表演者，如果你在17岁或18岁的时候没有与自己的乐器建立很深的、高度成熟的关系，你将永无希望进入卡内基音乐厅。不过在18岁、20岁或者是30岁的时候，你还是可以通过努力学习成为一名脑外科医生。也就是说，了解小提琴演奏在最高级别的细微差异，需要比成为高绩效的脑部科学家付出更多的时间，需要长年的专注练习。

无论是艺术还是科学领域，其最高成就都离不开终生的练习和不断学习的愿望。相比单纯的职业选择，怀有这样的抱负的意义要深远得多。出生于俄国的伟大舞蹈编剧乔治·巴兰钦曾说："我不和想跳舞的舞者合作，我的合作对象是'必须'跳舞的舞者。"可见他所理解的"成为一名艺术家的驱动力"并不是职业的召唤。伟大的艺术家与杰出的科学家都是被一种内心深处的需求所驱使着不断深入到他们所探知的系统深处。

艺术与科学都是以过程为基础的调查研究系统——对于它们之中任何一方的"了解"都源于"实践"，来自于极致的观察，来自对材料的处理以及探知重点领域的极限。

图2是一幅精致的绘画，也是流体力学的早期研究，既是艺术，也是科学。在这里，成为达·芬奇的驱动力的是理解液体运动的复杂性。试图理解或至少是试图了解这些复杂的现象，都需要他反复且细致入微地描绘出他所观察到的东西。对达·芬奇而言，绘画成为观察与阐释的重要工具。

遍布全美国的一流大学都开设了以"绘画思维"为主题的课程，包括麻省理工学院、哈佛大学、宾夕法尼亚大学和亚利桑那州立大学。2013年，克

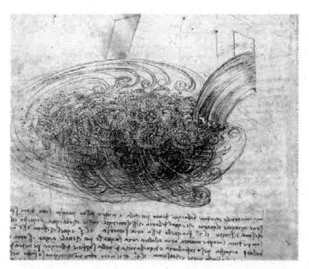

图 2　列奥纳多·达·芬奇关于平静的水中有水流注入的研究(1508—1509)

兰布鲁克学院组织了一次展览，名为"我的大脑就是我的墨水瓶：作为思维与过程的绘画"，旨在探索"绘画与思维的必然联系"，以及做标记与理解的重要作用。展览图录宣称："绘画揭示了观念形成的过程，反之，它们预示着我们对世界的理解并设定了我们的行为。""绘画作为心理过程的引擎的重要性在于其双重的存在：纸上的草图是将某个想法物质化的最初痕迹，但同时它们也是使发散的思维形成并具体化的工具。绘画的力量及其影响我们观念的能力，还有对于理论的设定，直接源于这种兼有标记制作与中介作用的双重性。"[4]

　　达·芬奇的手稿并非"艺术作品"，而是实验室的书籍，是对科学探索与技术研究的记录。这些草图又像是艺术创作，因为它们是达·芬奇大脑中对于所观察现象的那些几乎不被察觉的探索的具体化，以图像的形式将这些信息反馈给他。它们如同科学实验室的记录，因为这是达·芬奇重点分析的图解，也是其观察的一种呈现。在文艺复兴时期的意大利，最伟大的技术、科学与艺术人才在工作室与画室里工作。在这些地方，工程与美学、材料特性的审核与其应用时的社会意义、对科学知识的贡献与其在艺术探索时观念上的突破，并没有被彼此分离。艺术与科学是相互交织的知识生产系统。二者合一所带来的，不仅仅是切实的理解上的增进，还有观念上的敏捷，是走出"已知"，进而一丝不苟地、充满想象力地去探索世界。自文艺复兴以来，人类的许多收获源自科学的精准与专业化，不过付出的代价是丧失了灵活的、从直觉出发在事物之间建立联系，并通过想象将无形事物可视化

的能力,也失去了无所畏惧地研究未来的可能性,而或许最沉重的,是丧失了解决大量复杂问题的能力。这一类问题只有通过综合材料科学、生物科学、社会、文化,以及人类的可变因素,才能得以解决。相比16世纪,现在的科学要专业化且精准得多,但是,如果没有了艺术这样一个理应与之相互"纠缠"的孪生兄弟,科学将没有能力应对今天我们的星球所要面对的复杂而不规则的所谓"棘手问题"。

在20世纪八九十年代,通过绘画揭示无形的、隐性的,或是潜在的社会能量的艺术家们,并没有能够为自己的作品找到具有"科学"性质的受众。在达·芬奇描绘出流体力学重要原理的五百年之后,科学与艺术竟变得如此疏离,以至于一幅绘制得一丝不苟的,与数百万人日常生活、经济、政治息息相关的现实社会能量关系的信息图表,都得不到科学家、社会学家、政治家,以及经济学家的"严肃"解读。通过高度成熟的研究,马克·伦巴第苦心孤诣,描绘出一幅关于当代经济与政治权力复杂暗流的精美图表(图3)。虽然至关重要,却只能在那些前锐而绝非主流的画廊与展览中展示。

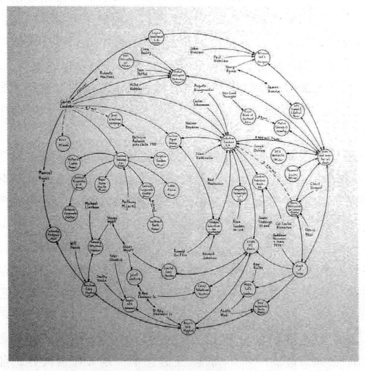

图3 《叙事结构》(马克·伦巴第作品,1999年)

曼纽尔·利马在自己的"视觉繁美"网站上描述了马克·伦巴第这件错综复杂且精制细密的图表作品,并进一步解释了他对政治权力的暗流涌动,以及一个无形且强大的经济体各成分之间交易的隐蔽联系所进行的深入细致的研究工作。

伦巴第(1951—2000)借用当下重大的政治与经济丑闻创作出一幅大尺度的线性图表。它乍看起来像是天体图,但仔细审视,我们会发现潜藏在当下热点新闻背后的错综复杂的网状连接点。从白水事件到梵蒂冈银行,伦巴第用虚线和虚线箭头描绘出了非法交易和洗钱的路径,以12000张索引卡组成的手写数据库追踪了整个过程。通过细查艺术实践与日常生活之间变化无常的界限,伦巴第用那些肮脏的秘密书写了视觉诗篇——其结果令人心寒,但又美丽地道出了生活的真相。[5]

艺术为我们提供了一种方式去理解由于过度复杂而难以描述的事物。事实与直觉、感知与阐释、记录与理解,它们彼此交织在一起或许会使艺术显得"不科学",但就知晓新事物而言却是绝对重要。达·芬奇与伦巴第制作标记的目的,并不在于描绘你所知道的,而在于理解你所描绘的事物。从根本上来说,艺术与科学都是以过程为基础的调查与研究。艺术有更大的维度潜入困境,并给出推测;相对地,科学更加谨慎,宛如以毫米为单位丈量水池。而我们需要用这两种方法同时工作,尤其在当下这个时代。

与科学一样,艺术也是同行评议的、不断累积的知识生产过程。艺术家密切关注其他艺术家,互相分享想法,或是互相"剽窃"创作理念。想法贯穿在艺术作品中,既有关于技术的,也有关于内容的。它们是如此流畅、快节奏而相互依存,以至于当下艺术家之间的智慧交流的隐喻被称为"讨论"。个体之间以非常高的频率交流、改变、修改、交易,并转化想法,因此考虑将理念在全球范围内艺术圈中的传播视为一种交谈、对话、反驳与辩论,这种概括是非常精确的。

情况一直如此,艺术家不仅仅向他们的老师学习,同时还互相学习,这样就使得观念横向移动,快速而具有持久的影响力。16世纪末,卡拉瓦乔(图4)在罗马完善了明暗对比技术,这种强烈而注重细节的高对比度与弱光源的手法在短短15年里通过乌德勒支卡拉瓦乔主义画家进入荷兰地区并盛行,继而流传到西班牙及其他地区。艺术家们游历参观其他同行的工作室,探索想法并发现新的工作方式。通过艰苦旅行而收获新的想法并看到不常见的风景,是许多艺术家生活中重要的一个部分。作家、音乐家、画家与建筑师的专业语言,还有秘传的技艺,总是从一位艺术家传给另一位艺术

家,并通过最严苛的检验进行过滤。鉴于"模仿是最真诚的奉承",能够在不同地区传播的想法很显然是通过了同行的首肯还有严格的考验。如果像巴勃罗·毕加索所观察到的那样,"好的艺术家借鉴,伟大的艺术家剽窃",那么,艺术就只有当始终位于同行评议的蓝筹系统(Blue-chip System)之中才可以稳定发展了。只有最伟大的艺术家采用并传播的,才是值得"剽窃"的想法。应该指出的是,这句归给毕加索的话事实上非常有可能是他剽窃来的,也有可能某些人在此之前就剽窃了这一句话。这样看来,这个想法本身已经被许多优秀的思想家过滤过,并通过从严格的艺术同行评议中幸存下来而证明了它的有效性。

图4 《被鞭打的基督》(卡拉瓦乔作品,1607年)

最后,科学与艺术都具有普遍性。这不仅仅在于理念可以在全球范围内顺畅传播,而且在于科学与艺术最纯粹的形式会引发共鸣,并具有适应性。科学的材料说明适用于任何地区。同样地,超越眼前的语言或文化障碍,一个震撼人心的故事、一幅引人入胜的图像、一块色彩或是一段声音,它们所引发的反响能够跨越多元的文化和地区,产生深远的影响。无论是艺术还是科学,都是可流通且强有力的,能够超越任何翻译上的挑战。

艺术与科学是跨越所有历史的、规模巨大的、古老、复杂、具有累积性与合作性的,且仍在进行之中的合作项目。它们是人类这一物种提出的关于知识生产的最有效、最复杂,也是最经久的系统。它们的相似性大于差异性,两者合一为我们就物理与社会领域以及现实中这两个半球如何互动与相互依存提供了一种系统性的、持续的研究与记录。将艺术与科学结合是

人类真正了解事物的唯一途径。艺术与科学是成对的,因此在理解它们的时候不能将其分裂。它们是人类知识化合物统一体中的两个元素,是不一样的,区别存在于我们这个物种的天赋之中。

(未完待续)

参考文献及注释

[1] 文森特·凡·高.文森特·凡·高给西奥·凡·高的信[EB/OL].[1888-9-28]. http://www.webexhibits.org/vangogh/letter/18/543.htm.

[2] 文森特·凡·高.文森特·凡·高给西奥·凡·高的信[EB/OL].[1882-10-22]. http://www.webexhibits.org/vangogh/letter/11/237.htm.

[3] 约翰·弥尔顿.利西达斯[EB/OL].http://www.poetryfoundation.org/poem/173999.

[4] 克兰布鲁克美术馆.我的大脑就是我的墨水瓶:作为思维与过程的绘画[EB/OL]. [2013-10-20]. http://www.cranbrookart.edu/Images/CAM%20images/documents/My%20Brain%20PR_2013.pdf.

[5] 视觉繁美网.曼纽尔·利马关于马克·伦巴第的"叙事结构"的描述与评论[EB/OL]. http://www.visualcomplexity.com/vc/project_details.cfm?index=23&id=23&domain=.

(原文出自:戈登·诺克斯,汪芸.艺术、科学与大数据Ⅰ[J].装饰,2016(1):58-65.)

艺术、科学与大数据 II

戈登·诺克斯

第二部分　科学与艺术——知识化合物中的两种截然不同的元素

艺术家以象征性的、全面且具有批判性的方式阐释世界。所有这些成分使得艺术与科学有所区别,也使得艺术完美而必不可少,而且是人类演进与积累的知识化合物中的配对元素之一。

一、象征性

如果我们像克利福德·格尔茨[1]一样接受马克斯·韦伯的观念,即我们是悬挂在由自己编织的、具有重要意义的网络上的物种,而且包括语言和文化在内的所有科学与艺术的知识——这些经历了数千年时间演进的庞大的合作项目——都是可见的,那么,我们就必须承认文化阐释与科学认知是齐头并进的。正如个体的人类如果没有多年的文化学习将会是不完整而孤立的那样,作为一个物种,如果不了解象征性与文化,不可能理解任何事情,更不用提所有事情。即便是我们对于物理世界的认知,也包含在我们所编织的意义的网络中,而且只有通过这个网络才能形成认知。所有的人类知识都存在于文化领域,其中可能包含了有关自然世界的信息。不过,和我们一样,这些知识悬浮于我们亲手编织的意义网络之上。

艺术家生活在意义与象征的世界里,他所栖息的世界是一个积极探知与改变的媒介。艺术运作的整个范畴都位于文化领域,于是有了科学所没有的灵活性。艺术家能够制造共识,建构智慧的结构,并不断自由地将这些结构连接到标准化的、客观的外部世界。只有无拘无束、无所畏惧地审视世

戈登·诺克斯(Gordon Knox),旧金山美术学院院长。
本文译者:汪芸,中国美术学院设计博物馆馆员。

界，才能获得由艺术带来的、复杂而直接的，甚至是势不可当的认知与洞察力。用符号与意义来思考世界，艺术就能够以飞快的速度以及20世纪70年代好莱坞式的、充满幻想色彩的、明亮而丰富的，同时又是人工性质的色彩来展开探知。如同梦中的飞行，它是失重且转瞬即逝的。而正因如此，方能够实现我们的物理存在所不能企及的复杂性。艺术家思考与交流的界面，是一种直觉式的、庄严的内在真实，是一种只有艺术方能驾驭并探索的"已知的真实"。这并不是说艺术研究——一种直觉、象征性与内在的理解——是"虚构的"，而相反地，它是一种胜过科学且先于教科书知识的深刻的理解方式。以引力现象的早期科学描述为例，牛顿的万有引力定律发表于1687年，而在此之前，早有描述苹果从树上落下的诗文存在。再以电磁场为例，直到20世纪30年代它才确凿地成为"真理"，但是很明显，自从人类能够制作标记、讲述故事开始，就已经在不同的层面上感知到它了。平行宇宙理论距离"卖座"似乎仅有一步之遥，不过它早就成为复杂叙事、科幻小说与空想愿景中坚实的一部分，如今还跻身于当代物理学。

在逻辑上，很显然，一个完全以物质为基础的解释世界的系统，不可能承认非物质的愿望。或者更接近要害地说，建构在源自单一的、以功利算计的意识形态之上的社会系统，不能解释利他的人类价值。所以，一位善于表达且受过训练的艺术家所拥有的诗意的真实与当前科学的确定性，二者之间是难以兼容的。不过，艺术洞察力与针对音乐家与诗人来说的非常严格的科学研究，并不会仅仅因为它们尚未得到验证而被判定为不真实的。如果想要建构一个模型去理解我们生存的宇宙，其复杂性就要求我们具备可塑性的思考，也要求我们拥有应对自己总体掌控之外现象的能力。而在神秘的因素能够被测试之前，需要保留。通过艺术传递的、具有直觉性、阐释性的，以及受过训练的空想之类的创造性集结，将会提供了解那些科学难以确认的现实的途径。对于社会与集体的知识而言，艺术家就好比大脑之于人类——并非意识的来源，而更像是我们本就生活在其中的无数频率的调谐器。

幸而科学并不能像艺术一样在创意与联想之间自由通行。科学与"现实"之间直接的、可验证的相互关联，为建构世界和理解物理属性提供了非凡的功效与能力。不断深入核查认知需要不断提升的专业化，而精确、重点突出且严格定义研究范畴，会为科学探索中某些特别领域的机制提供深度的理解。在追求科学知识的过程中，专业化与准确性的操作是合作关系。科学对准确性的依赖，以及由此而引发的对于想象或是无法证实的事物自

然而然的厌恶，则意味着科学无法在意义的象征领域运作，而正是在这个领域中，人类行为被赋予了生气。精确性使得科学置身于文化意义的范畴之外，而专业化则是复杂性的对立面，这导致科学认知的薄弱领域包括社会参与的主要组成部分和对于极其复杂事物的分析。但所幸这些都是艺术的强项，于是一个自然的合作伙伴关系可能就在眼前了。

当今世界所面对的问题之间有着深刻的相互关联，而且这些问题往往都是多方面的，要想解决，就必须在极端复杂语境中去理解其非同寻常的丰富性。全球经济系统之间的关系、生物圈之内的碳移动、政治的稳定性、联成网络的全球信息系统的数字化激增、地球上的人口分布，以及陆地与海平面之间渐增的动态关系，这些都隶属于一个庞大而极为复杂的关系集合，其中包含化学、物理、社会、文化这些复杂的事项作为互动的子集。科学既不能够检验它们的整体性，也不能有意义地参与到社会与文化的构成中，而这两者都是全球范围内当前动态的原因和反应。无论科学认知与技术如何发展，对于当下全球性挑战的解决方案最终都将是文化意义上的，同时也被希望是集体的和共同的。大规模的集体行动要求公认的共享价值，例如采用化石燃料的替代性技术是一种选择，而这种选择是由人基于某种意义做出的。如果不能同时接纳几乎令人难以置信的复杂性，并通过一系列以文化为驱动的价值激活广泛的社会参与，就不可能理解，更无法解决当下全球所面临的复杂而且持续变化的问题。获取精准的物料知识、一种对于复杂性的不完美但是正确的认知，以及能够导致集体行动的、表述清晰的文化价值，需要协同努力，需要重新根据当下的科学或技术预测对物种进行调整。通过在象征和文化领域的运作，艺术演化出了调查系统，并且恰到好处地"知道"了拥抱复杂性，因为这种形式的"知道"是不受精确性阻碍的。艺术通过文化的象征性语言而激活的意义因此得以广泛传播，而且在许多情况下，是参照由直觉感知的人类价值而获得了实现。基于艺术知识而生产的这种极为"非科学"的特质，帮助用科学知识去解决那些由于过度复杂而难以被透彻理解的问题，并激活了需要"意义"与人文价值参与的解决方案。

相比以往的任何时候，地球的未来都将更多地取决于由艺术与科学组成的综合知识系统如何无缝而优雅地展开协同合作。艺术与科学之间的区别使得依据科学原理但尚未可知的事物变得在理智上可以企及；同时，这种区别又令我们能够针对自己所面临的复杂挑战而预先提出基于协同合作的集体反馈。

二、综合性

如果像布鲁诺·拉图尔所主张的那样,现代主义依赖于创建"两个完全不同的本体论区域",其中一个是人类的世界,另一个是"一直存在着的自然世界",那么目前我们的理解是它们相互交织,以至于事实上重合为一个事物。这样的认识挑战了"现代"这个概念的根基。为了说明"人"与"自然"是如何不可分割,拉图尔观察到:如今在探讨全球现象的时候,我们可能会轻易地"在一个连续的链条中嵌入诸如高层大气中的化学作用、科学与工业的战略、国家元首的当务之急,以及生态学家的忧虑等因素"。而事实上,正如拉图尔将自己的著作命名为《我们从未经历过现代》[2]那样,这一现实已经清晰明了——在艺术所运作的思想与认知的领域中,自然与人类不会被分离;而早在分裂的"现代主义世界观形成之前",艺术就已经愉快地在其间滑行了,并且这种流动性使得艺术成为一名优秀的跨界演员。进一步说,正因为艺术将来自任何源头的结构进行了组合,而需要搭建这些结构的装备就可能,也确实是来自任何领域。一如既往地,艺术家总是新技术的最早的采用者或是发明者,热衷于尝试那些能够帮助自己实现想法和吸引观众,并且与未知事物进行互动的任何东西。

在当前的"后学科"时代,跨学科研究与艺术科学的另一个根本性区别在于,艺术是以对话为基础的。没有观众的积极参与,一幅作品就是不完整的;没有观众参与并促成由艺术家发起的对话,一件艺术作品的精准意义就是缺失的。每一位观众都会给对话带来不同的元素,这具有两方面重大的影响:促使观众的参与,并授权给观众。这两者都强调我们集体存在相互依存的本质。消费一幅艺术作品要求个体充分介入诗歌、绘画或是戏剧,将体验与自己拥有的意义词汇表融为一体。我们或许会一致认为某段乐曲、某首诗歌或是某个图像是感人至深或非常忧伤的,而与此同时,我们也明白对于独立的个体而言,这份感动与忧伤都是不同的。若想被一件艺术作品所感染,我们必须介入其中,以自身对于感动或忧伤的个人化知识来活化这一体验。没有人的介入和对于"对话"的个性化贡献,一件艺术作品就可以说是闲置的;而正是我们的参与,使得迫切需求,体现在所有的独立学科都难以应对复杂且相互关联的、以整体形式体现的、紧迫的全球性变化。这些变化涉及气候研究、人口迁徙、技术创新,以及历经变动而幸存下来但日趋无能的经济与政治组织。很显然的是,虽然应对全球危机的部分答案是基于科学与技术的,但真正的解决方案——应当是推进研究以及任何形式的广

泛的集体性实施——在本质上终将是人文的。正如人类物种本身是物质与文化的综合体那样，我们应对全球挑战的能力也必须是科学、技术与文化创新的综合体。科学与计算机模型可以为人类纪元的全球性变化提供卓越的见解，但它们本身并不能说明足够弹性的战略，也不能直接指向涉及人类整个物种的全球性修复。挑战在于以下两方面：首先，尽管这些庞大而复杂的问题在本质上具有不确定性，但仍然需要发展出能够指引前进方向的见解；其次，必须激活针对这些全球性挑战而启发的相关集体行动的认知意识。而科学虽然能够就这些挑战的情况给出解释，甚至还可以指出其中的解决机制，不过，仍然需要艺术的介入，以修补、拼凑出易于理解的有关全球变化的全景图，在个体意义与全局之间建立相互联系，借此激活以价值为基础的动力，最终共同启动这些机制。

　　与科学相比，艺术要模棱两可且宽容得多。艺术不断演进，旨在严肃介入那些太过复杂以至于难以被充分理解的问题。内心的事物、美的内核、自我与社会之间的内在挣扎，以及政治权力扭曲社会价值的无数种方式，都是艺术从最初就开始审视的复杂问题。艺术是人类检验不可捉摸之事物的"关键"系统。艺术生发于不精准的、但有着深刻"意义"的"真实"世界，它从整体上把握和处理庞大而复杂问题的能力，其实远超过科学。

　　艺术引领和检验庞大而复杂现象的能力，直接生发于艺术与科学的另一个根本性区别，即艺术是以对话为基础的。没有观众的积极参与，一幅作品就是不完整的；没有观众参与并促成由艺术家发起的对话，一件艺术作品的精准意义就是缺失的。每一位观众都会给对话带来不同的元素，这具有两方面重大的影响：促使观众的参与，并授权给观众。这两者都强调我们集体存在相互依存的本质。消费一幅艺术作品要求个体充分介入诗歌、绘画或是戏剧，将体验与自己拥有的意义词汇表融为一体。我们或许会一致认为某段乐曲、某首诗歌或是某个图像是感人至深或非常忧伤的，而与此同时，我们也明白对于独立的个体而言，这份感动与忧伤都是不同的。若想被一件艺术作品所感染，我们必须介入其中，以自身对于感动或忧伤的个人化知识来活化这一体验。没有人的介入和对于"对话"的个性化贡献，一件艺术作品就可以说是闲置的；而正是我们的参与，使得这一过程变得完整并鼓舞了我们在对话中的投入。"拥有"这段经历，而且成为一段更大的对话中的一个部分，我们被授予了权力，而且是相互连接的。

　　就像任何对话一样，个体的控制是有限的。一方面，误解、对意义理解上细微的差别，以及公开的意见分歧，都能改变一幅作品或是一段对话的方

向与影响;另一方面,如果需要综合多角度去推进讨论,对话的不确定性与模糊性则是重要的。正是艺术的模棱两可性与宽容性使其有了集体参与性,并且能够赋予个体以权力。我们被艺术感动也是由于艺术的存在使得我们的声音能够被听见、我们的感受能够被承认,也使得我们的存在得以被验证、我们的互相联系得以被证明。

科学在运作的时候少了几分模糊性而多了几分确定性,就像人们在意大利说的那样,"数学不是一种见解"。在被新的科学推翻之前,它始终是正确的,就像无论我们对太阳的情感有多么强烈,无论它对某个个体而言有着多么深挚的意义,都不会改变天文学的事实。多数情况下,科学单方面提供信息,并不要求观众参与完成。相对地,艺术以对话的形式通过参与和介入而存在。多年以来,艺术家安东尼·蒙塔达斯在不同地区,以多种语言进行了丰富的创作,包括海报、保险杠贴纸、广告牌、招牌、杂志广告,以及其他视觉与文本媒介的艺术项目,他强调了这样一个事实:"感知需要参与。"(图1)

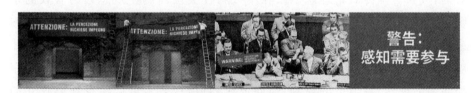

图1 蒙塔达斯:《警告:感知需要参与》

警示牌吸引了我们的注意力,在道路上阻止我们前进,以红白两色向我们呼喊,讽刺且毫不隐讳地告诉我们:"如果你阅读了这个,你就介入了。"你看到的似乎是再清楚不过的陈述句,而事实远非如此简单。这是一种开放式的认可,即我们都参与其中,且这样的参与是有效的。感知即参与!你是整体的一部分,必须采取行动——感知需要参与!

人文学科与艺术是模棱两可的"科学"它们工作的对象是已知的、但未经证实的对世界的"认知"。它们是严谨的学科,系统性地检验并诠释因为过于复杂而难以完全把握的宇宙。因此,在艺术中发展出来的调查形式与研究模式,能够协助科学的方法去应对当前那些推动全球变化的庞杂而综合的过程与结果。不过,艺术所提供的不只是检验超越于精准的科学范畴之外的复杂性,从本质而言,艺术与人文紧密相关,并激发了人类的行为。艺术建构于语言与文化之上,它之所以能够激活人类的集体行为,是因为其言说的对象是作为社会行为分子基础的个人化的意义与共同的价值观。艺术引导着人类社会发展,也引导我们的力量与行为,它提供了意义的语境。

因此,它是综合的:不受各学科在方法论上的限制,而是与该领域产生的顿悟和洞察力紧密相关。它敏捷地移动,集结了对于隐藏的或是难以洞悉的事物的综合理解,在需要时则会凭直觉感知来提供知识。在为实现超越正常感知的复杂性图像或叙事提供助力的时候,它将给出事实——最重要的是,深深植根于其调查研究并与其讲述的故事紧密相关的是观众的介入。由此看来,艺术的综合性是科学所不能企及的,艺术对于复杂问题灵活的审视,也拓宽了潜在的解决问题的思路。

三、批判性

无论你是否喜欢、是否知道,艺术都是社会变化主要的、以文化为驱动的催化剂,在人类历史演进的过程中发挥了核心作用。艺术影响着人类的自我审视、如何生活、如何处理公共事务、如何相互联系,以及塑造周围的世界。作为置入文化意识中的高度秩序化的调研系统,艺术直接与每个个体对话,成为一个传播新理念以及在个人与社会层面调整观念最为有效的系统。艺术呈现了人类能力所及范围之内的批评现状的方式,以及对于新的或是可供替代的方法的想象。从个人意义与价值层面出发批判旧有事物并展开对未来的愿景,将艺术实践置于演进过程中的文化意识的前沿。而作为向前的观念、对当下的评判、通向灵魂的窗户,艺术可以激发新形式互动的意识,又是文化适应的引擎。不存在没有艺术的社会,原因并不在于我们喜欢艺术,而在于我们离不开艺术。没有艺术的社会无法适应宇宙不可避免的不断的变化。拥有艺术,因为我们仍然在这里。

社会批评是艺术最重要的贡献。艺术家为社会提供集中的、有条理的、伴随历史演变的现状批评。激进的见解被输送到社会的血液里和个体的意识中。艺术所传递的理念具有审美的一致性,既轻松又优雅,最终成为我们不断演化的意识中被认可的组成部分。19世纪80年代,凡·高那充满了动态的色彩和疯狂的表现令巴黎的鉴赏家也感到愤怒和震惊,即便他们是最为老于世故的。那个时候,这些画作被愤怒地从墙上扯下来,但100多年之后,相同的图像被悬挂在世界各地汽车旅馆的床头,因为现在我们对于这些作品的感觉是舒适而得到安慰的,绝对谈不上"震惊"。凡·高对于自己所见的激进描绘起初引起了观者的"义愤",而最终融入人类的集体文化,成为我们所熟悉的如何去真正"观看"的一个部分。这类模式与历史一样古老:艺术引进了具有颠覆性的观察世界的新方式,在当时引起震惊和痛苦,而最终这些观点与智慧的创新转而成为我们理解世界的一个部分,继而我们又

会开始与艺术家所带来的新挑战角力。批评现状的需求作为艺术的重要组成部分,使其变得强有力,甚至令人不寒而栗,使其位处边缘、让人不安,却又令人兴奋——改变才是生活的味道。

面对现状谈变化既不安全,又令人不适,但是从进化的角度而言却是必需的。艺术家充当批评家显然在"正常"、顺从的生活范畴之外。在宫廷里,通常只有边缘化的,甚至是被奚落的小丑才被允许向统治者说真话。宫廷戏剧和歌曲可能接近诚实的批评,但其之所以能够被接受,仅仅因为这是以艺术的形式,而非现实传达的。从布局上看,艺术家处于我们所认同的"常规"生活的边缘。他们是自己所见到的事物的观众、评估者以及批评者;这种局外人的位置为创新提供了机会,而这样的机会并不属于严格遵从当下思潮的知识系统。一个完善的体系满足于自己的权力,不会去探求现状的改变。接受变化与巩固权力是对立的。这种不敬的态度与行为为艺术家提供了一系列潜在的答案,使之超越了那些在既有的限定因素范畴之内工作的人的局限。艺术家过着有异于司空见惯的生活,且往往与现有的权力结构相对立。其结果是,艺术家通常不是英雄就是无赖,而鲜有成为主流的。事实上,当艺术失去其棱角且变得无害的时候,它就开始变身为"艺术""装点"。当凡·高那具有干扰性的观察世界的方式逐渐变得熟悉而平常的时候,他的绘画带来的挑战就成为对既有价值的确认。他具有先锋性的图像成为汽车旅店的装饰。

"批判性"是艺术具有决定性的组成部分。把纪念国家荣耀的丰碑或是对于当下格局滔滔不绝的赞美归为艺术实属勉为其难,因为它们完全不具备批判性。

迭戈·委拉斯开兹的《宫娥》是西方艺术史上被分析得较多的绘画作品。无论以何种标准审视,它都是一幅杰作。构图、布光、人物的阵容都令人震惊。画家出色地运用了透视与几何原理,在二维的画面里创造出三维空间,并在其中审视一组复杂的关系,揭示了权力的线索,并令其回归语境。这一画作以颠倒社会等级的形式进行了描绘。如果讨论艺术如何传达那些既是稍纵即逝又难以把握的复杂而密集的信息,而且要从总体上引起共鸣,这幅画是一个很好的例子。

在画面前景的中心,是光线充足的窗口。西班牙公主玛格丽特·特丽萨被她的宫廷伙伴们围绕着,她们向她行着屈膝礼,姿态谦恭。在孩子们的背后,两名负责照看她们的保姆正关注着她们,而在所有人背后的是纵观整个场景的管家。即便是出现在前景中的狗,也按照等级制度,被安排在最年

幼的孩子脚边。这种复杂而微妙的地位与责任链中还隐含着代际继承关系，而且延展存在于室内的画作与画框之中。在孩子们头部左上方的后墙上，悬挂着一面镜子，反映出国王与皇后的形象。他们二人似乎是站在观众的位置，身影偶尔反映在了镶框玻璃中。同时，那些世代相传的画作填满了房间里余下的墙面。事实上，画家本人——所有人物形象中最高大的一位——站在画架前，正在为该场景进行永恒不朽的描绘与创作。艺术家以这种不可磨灭的方式表明：国王的统治、社会生活的等级关系，甚至是代代相传的世袭关系，都是受到约束的，而且可以包含在艺术力量以及艺术家作品当中，并通过艺术为世人所理解。

委拉斯开兹所给出的评注并不是无关紧要的。他把自己设定在更加高大永恒的位置上，而事实上，他在画面中也起到了主导作用。如果观看的视线开始于明亮的前景中的公主，继而从她的面部移向所对应的狗，再向上经过侏儒、保姆（葡萄牙语的作品名称《宫娥》（*Las Meninas*）与"保姆"（*Meninas*）一词的后半部分相同）、管家，接着是皇室夫妇的镜像，然后落到画架前的艺术家身上，很显然，这幅完美的画作是关于艺术家与艺术的，而不是支付费用的皇室。即便在当时，细心的观众也能够在委拉斯开兹的绘画中感知对于权力等级的一种隐晦的、逆时针方向的批判。虽然或许这种暗自设定的秩序并不持久，但这些不可见的东西被记录在了画面中，昭然若揭，还被悬挂在了城堡里。

艺术家在理念发展与文化演进的过程中扮演着独特的角色——他们提出了"体制"所不愿意被质疑的问题，拓展了我们已知的边界，挑战了社会秩序的极限。他们要求我们回归对于集体主义以及对话的认同，让我们介入促使自己思考并产生不同的想法的故事中。

艺术的重要组成部分使其区别于娱乐或装饰，令其成为对于社会变化与人类演进产生核心效能的存在。挑战现状，重新思考我们认为已知的事物，赋予自我和集体以权力，都是一些相当活跃的因素，存在于将艺术置于人类物种适应变化与挑战，并就其作出反馈的能力当中。

四、结论

人类的进化已经超越了单纯的自然规律。我们悬浮在意义、象征、理念与理解的海洋之中。伴随着数字化时代的发展，这个"多水"的世界变得更加拥挤、宽泛，而且变化得更加快速。信息定义了这个时代，就如同领土定义了上一个时代。相比40年前，我们的书目增长了10倍。我们对地球的

影响不仅是可感的，而且是可怕的。如果我们要在使地球变得过热或是被过度使用之前解决并重新设定人类在地球上的生活方式，就需要积极地参与变革，并进行重新定义，而且必须尽快采取行动。艺术家通过理念为人类物种提供了适应性——他们改变文化。人类行为当中巨大而壮观的变化总是具有文化性质的，快速的变化也总是如此。而今天，我们需要的变化既要有这样的规模，也要有这样的速度。我们需要全速、激进的全球性的文化变革——这种变化只有艺术方可被交付——以重新设定我们对待地球以及同类的方式，并且，我们需要让这一切在一个世代之内发生。

艺术不仅仅是美丽的事物，它还是充满动态的力量，通过破坏和挑战促进系统的发展。艺术是以双重作用来践行的：一方面，是进入边缘地带，暴露系统以及知识的局限；另一方面，是回归和面对我们，以伟大的人道主义姿态，用每一次关注和每一份敏感进行探寻，将想法或思考从一个人的内心传递到另一个人的内心。

艺术家在社会系统的观念范畴内运作，与此同时，他们质疑所有的文化设想，而社会系统的活力是艺术家的出发点。从这点来看，艺术的干预是唯一能够揭示和催生变化的载体，为社会/文化结构提供克服困难和迎接挑战所需要的弹性。

艺术与科学相结合，就像平等而精力充沛的同事一般并肩工作。艺术将给社会提供弹性与适应性，以改善人类相处和对待地球的方式，以便全面且快速地应对亟待解决的问题。艺术与科学是人类知识生产的两个主要组成部分：艺术可以设定价值，并改变我们对于"应该做些什么"的思考；科学与技术则会被用于改善全球性的挑战，或是加速它们的负面影响。艺术会帮助我们决定是生存还是毁灭，科学则会促使其中的任意一项选择发生。

生存肯定是一种选择，不过要做到这一点，我们需要协同与合作，并且全面运用新技术，尤其是大数据。

（未完待续）

参考文献及注释

[1] Geertz C. The Interpretation of Cultures[M]. New York: Basic Books, 1973:5.
[2] Bruno Latour. We Have Never been Modern[M]. Cambridge: Harvard University Press, 1991.

（原文出自：戈登·诺克斯，汪芸. 艺术、科学与大数据Ⅱ[J]. 装饰，2016(2):59-67.）

艺术、科学与大数据 Ⅲ

戈登·诺克斯

> 讲故事不仅仅对于人类思维而言是重要的,它本身就是人类思维。
> ——O. E. 威尔逊

第三部分 艺术、科学与大数据

一、艺术/科学——我们如何了解世界

我从这样一种认识出发,即艺术与科学是相似且紧密相关的努力与尝试,从根本上受到人类对于理解并解释或是内化世界,以及了解我们何以成为世界的一部分的无法逃避的探索所驱使。科学与艺术是我们这个物种对于"我们在哪里,我们为什么在这里以及这个地方是如何运转的"这类问题的回应。在回答这些问题的时候,艺术与科学是两种互补且相互重叠但并不完全相同的方法。

我们可以将艺术与科学之间的区别理解为科学对于自然"法则"的追求与艺术探寻事物的"意义"之间的差别。前者似乎是我们可以用来建构复杂的结构的确定的事实;而后者则是一团云雾状的阐释,我们可以通过它洞察情感的秩序。科学试图以精确的尺度与精准的客观观察来理解世界,而艺术则寻求"从内部理解意识",艺术家相信"我们的真理必定从我们开始,现实是什么样的一种感受"[1]。

艺术与科学是庞大、古老、复杂的,由长期积累形成的,且是协作性、正在进行中、贯穿全部历史的项目,是人类物种提出的最为有效、复杂、经久的知识生产系统。它们的相似之处大于两者之间的区别,共同针对物理与社

戈登·诺克斯(Gordon Knox),旧金山美术学院院长。
本文译者:汪芸,中国美术学院设计博物馆馆员。

科领域,以及这两个领域如何在现实中相互作用与依赖,为我们提供了一种系统性的、正在进行中的研究与记录。事实上,艺术与科学是人类物种唯一真正"认识"事物的方式。它们是一对,也必须作为一对来理解,即作为人类知识单一化合物中的两种元素,但并不相同。

艺术家对世界进行象征性的、全面的、批判性的阐释。而科学则与"现实"有着直接的、可验证的关联,为建构世界和理解物质的属性提供了非凡的效力与能力。

艺术是人类物种检验无法掌握的事物的"核心"系统。艺术源于不精确但却是深刻的"真实"世界的"意义",由阐释、隐射、直觉、印象、系统化且严格的分析累积而成。艺术是集中性的思考,而这种思考包含了感受;结果是艺术使集中性的思维超越了我们对于事物的形成及其意义惯有的认识。艺术有能力建构多层次的理解,其中包含直觉性的或是模糊的成分,这使得艺术相较于科学,更适于从整体上理解庞杂的问题。科学运作的范畴要更多一些确定性而少一些模糊性,它所趋向的是专业化的准确性。艺术则相当轻松地拥抱一系列复杂的行为以及相互作用——这其中有一些是已经被了解的,有一些还没有被了解——并为我们讲述关于所有这一切的故事。

我们通过艺术与科学了解世界。艺术是一个阐释与翻译的过程,它探索的是我们所看见、了解甚至是想象中的世界,通过运用"意义"与社会价值使事物变得清晰明了且易于理解。艺术与直觉、想象、价值和意义合作,将我们对于自然世界以及社会的认识集结在一起,并借此创造出新的现实。艺术对于世界的把握基于它对人类意味着什么。从另一方面来看,科学所努力呈现的是世界上"切实"存在的事物,它期望描绘并理解一种超越人造文化复杂性的现实,即便它所需要的正是运用这些文化结构来组织科学发现。艺术是阐释性的,也因此没有所谓的"科学真理",它超越了实证的范畴,因而不能呈现"现实",或者说像科学那样操控"现实"。艺术所呈现的真实对于阐释极其复杂的存在而言是开放的,它不能操控现实的原因在于它本身不作为现实而存在。然而,科学所宣称的是"真理",因此有着强大的操控性。科学向我们宣称什么是"真实的",而这种极权主义式的确定性可能是极度具有操控性的。科学与艺术好像是对方的制动器——照亮各自的盲区——两者在一起形成一种互动的复合体,成为自己的核心能源,进一步向前推进探索与认知。

人类的演进已经超越了单纯的物理现象,我们悬浮在意义、象征、理念与认知的海洋中。伴随数字化的发展,这个水世界会变得更深、更宽,且更

快地变动。正如领土定义了上一个时代那样,信息定义了这个时代。

艺术与科学相结合,作为其平等且充满活力的同事而并肩工作。艺术提供了社会所需要的弹性与适应性以改变人们之间相处以及人类对待地球的方式。艺术提供了人性化的理由与意义,以综合的方式去激活科学与技术的解决方案。这种方式又是快捷的,或许可以帮助我们应对来势汹汹的危机。艺术与科学是人类知识生产的两个连体的核心组件。艺术可以设定价值,并改变我们的思维方式,以便我们运用科学与技术去妥善应对全球性的挑战。艺术会帮助我们决定是生存还是死亡,而科学会令其中的任何一种可能性变成现实。

二、文化/自然——就是世界(需要了解什么)

觉悟既需要科学,也需要艺术。我们若要了解这个世界,两者缺一不可。

究其原因,了解世界需要艺术与科学的理由在于世界部分是由"自然"世界组成的,自然界总是存在的,有着自身的规律、序列和进程;部分由"文化"世界组成,这是我们在进化的过程中创造出来的。事实上,在大部分的人类历史中,艺术与科学的结合是如此完美,以至于两者之间并不存在明显的差异。苏珊·桑塔格说:"对艺术最早的体验一定是魔咒般的、神奇的,艺术是仪式的工具。"[2] 从一开始,艺术与科学就在探知我们周遭的世界及其意义,或者说是我们对其的认知。在我们通过想象所理解的事物,与通过我们检验、尝试与学习并经过观察被证明是正确的事物之间,并没有差异。法国西南部拉斯科洞穴中的这些图像一度是对当时存在于该地区的动植物图案与形式的观察所做出的富于表现力的描绘,也是对仪式化聚会的社会性和精神性探索——将双手印在墙面上是对有机化学的惊人领会——35000年之后,它们的色彩仍然鲜亮而丰富。从这一点看来,科学与艺术是合一的——事物如何运作以及它们的意义都是相互联系的(图1)。

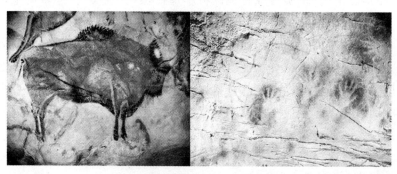

图1 法国拉斯科洞穴中的图像

文化与自然并不是分离的,反之,它们是如此紧密地相互联系,以至于难以在两者之间作出区分。我们会在人类历史的不同时间段上发现人类社会对"神话-神奇"的阐释或是以"意义为基础"的阐释的依赖,与对物质世界进行仔细计算、测试以及重新测试的观察的依赖之间的比例。不过,即便是在核心科学中最艰涩的部分里,叙事与推断仍然在我们形成对世界的看法过程中起到了主导作用。即便是在编织有关文化与信仰的故事的时候,艺术与叙事也深植于物质世界。同样,科学也依赖于想象与推断。在讨论粒子天体物理学近来取得的轰动性突破,并以此确认了迄今为止有一个世纪历史的爱因斯坦有关"引力波"的理论推测的时候,高能物理学家乔恩·巴特沃思揭示了科学与想象力之间的相互作用:

我想以自己在欧洲核子研究组织里运用大型强子对撞机进行的研究来打个比方。2012年之前,也就是在希格斯玻色子被发现之前,它就已经被大多数粒子物理学家预测到了。如果它没有显现出来,(包括彼得·希格斯在内的)许多理论家都会为此而震惊。然而,当它显现出来的时候,仍然在情感上以及科学层面上引起了巨大的反响。了解与猜测是不同的,意义区别于预测。以希格斯为例,我们正在探索内部空间的高能量到达,伴随对于质量起源的理解。以引力波为例,我们现在可以用一种全新方式去观察宇宙,我们究竟能从中学到些什么是难以预期的。

我们在认识世界的过程中需要推断与证实,即便是在最具体的物理研究中,而世界也远不止于自然界与物质。我们日常现实的主体是由我们为自己构想并实现的关于自身文化性内容、系统与过程所组成的。当我们试图了解文化领域——这个庞大的现实组成部分的时候,基本的物理学真相便融化在更加具有韧性与可塑性,并充满了不确定性的"意义"与"价值"的力量中了。

三、大数据——文化/自然的范例(我们构造了它)

大数据通常被称为"在可容忍的运行时间内,所设定尺寸超过惯用捕捉、创建、管理以及信息处理软件工具的数据"[4]。大数据泛指巨大、复杂且扑朔迷离的信息海洋,也是针对已知世界任何一个可以想象到的我们目前能够编辑并审查的信息。不足为奇的是,因为人类的虚荣,海量的大数据不仅仅是有关于我们的,同时也是由我们产生的。互联网、推特空间、大量的Facebook记录,还有在沟通、电话与电子邮件中的"元数据",以及任何一个可以想象到的关于地球上每个个体的医药、金融与区位数据,组成了人类互

动的大数据。不过,不可控制的信息海洋也仍然存在于地质学、生物学、化学、数学、物理学与天文物理学的"数据湖"[5]之中。

 大数据中的"大"是一个相关的因素[6],呈现或复杂或简单的信息并不是问题的关键。大数据具有变革能力的构成在于我们所面对的信息的规模与速度。人类在过去两年中所创造的数据要大于人类活动初始迄今的创造。1986年,世界上通过电信网络交换信息的有效功率是281拍字节[7],1993年的数据是471拍字节[8],2000年的数据是2.2艾字节,2007年的数据是65艾字节[9],预计到2014年为止,互联网的年度通信量将达到667艾字节[10]。据估计,全球所存储的信息有三分之一是以字母数字文本和静止图像的形式存在[11]。就大数据应用而言,这是最有用的格式,同样也显示了尚未使用的数据的潜质(例如以视频与音频格式存在的内容)。

 挑战在于我们如何运用这些数据。乍看起来,这些大规模的数据中的绝大多数是没用的,但其中一小部分非常有用。而我们则刚刚开始探索应当如何着手处理这个信息的海洋,并使其强大。21世纪初,伴随推特的到来,以及日益频繁的在全球范围内活跃的、实时的、可检索的、由数百万用户发到推特上的信息——叽叽喳喳谈论他们的生活的信息——所组成的地理定位数据云的形成,美国地质勘探局里具有创造性的思想家们意识到他们可以开始用一种新的方式"阅读"地球。"推特空间"(这个由数百万推特用户制造出来的大数据云团)可以用于创建实时的地球板块移动测绘。如果世界各地数以百万计的人们都会兴高采烈地告知推特空间:他们正在星巴克享受一杯拿铁,或是遭遇了北京某条环路上的堵车,或者是任何其他琐碎的小事,那他们一定会推送有关地震的信息,包括一场地震或是任何由地震引起的事件。美国地质勘探局发展出了TED(推特地震报道)程序[12]。在任何时间和地点,如果有推特用户以任何一种语言推送了诸如"大地震""地震"和"地面颤动"之类的词汇,该程序都能够进行追踪。通过将这些反映绘制成地球的三维地图,美国地质勘探局的团队就能实时追踪地壳构造板块的运动及其对我们脚下的土地所产生的效果。通过阅读推特空间上的所有信息,针对特殊词汇与短语进行过滤筛选,并将结果通过地球的模型视觉化,推特地震报道程序得以首次在人类历史上创造出实时的、由集体产生的、与人的经验相关的、构成地球表面板块运动的第一手经验。谁曾想到,傻里傻气地推送生活琐事竟会引发整个物种对于地球皮肤的变化的直接体验?但事实确实如此。而我们只是刚刚开始思考如何看待大数据,以及它会告诉我们些什么。

人类与微处理器之间不断发展的关系正在引入的意识形式，彻底改变了我们对"现实"的理解。现在，"现实"要比我们想象的更大且更包罗万象。曾经存在着这样一种意识：人类的大脑从物质与文化两个层面领会了这个既美好又糟糕的世界，并试图"言之成理"，或是试图理解世界的某个微小方面，而对于这个微小方面的理解又需要加入许多其他人头脑里产生出来的意识。现在，有了大数据的规模与速度，我们开始发现在"我们"与"非我们"之间的分界线变得越来越不清晰。大数据包罗万象的原因在于它将人类与非人类的数据汇编成为一个巨大的可处理的"信息"类别。当人脑是已知宇宙中最大的，也是唯一的信息处理单元的时候，不难理解我们是区别于自然界的，或者说是位于自然界巅峰的，抑或是说我们绝不仅仅只是自然界单纯的一部分。但是现在，我们的个人信息有一半存储在笔记本电脑里，而集体的知识则存储在图书馆或是有着新兴设计的数据银行里。渐渐地，这样一种事实变得日益清晰，即重要的或许不是人类，而是我们集体积累收集并存储处理的信息。

直到 21 世纪，我们所知道的最复杂的东西莫过于人脑——平均每个人的大脑大概有 10 亿个神经细胞，通过大约 1000 万亿个突触连接相互沟通，大致相当于带有每秒 1 万亿位处理器的计算机。[13]然而，大约在 2004 年的时候，包括所有的链路和节点在内的互联网整体从数量上超过了人类大脑的等效部件。我们已经共同创造出比自己的大脑更加复杂的事物，而且据我们所知，这也是我们在宇宙中遇到的最为复杂的事物。除此之外，根据摩尔定律，互联网大约每 18 个月会增加一倍，2016 年的互联网已经比人脑复杂数倍。

信息节点连接构成互联网早已不是什么新鲜事，比以前更好、更快、更小，而且每一个环节都连接到每个人类用户非常复杂的大脑。浩瀚的信息海洋广袤而没有中心。这里没有安慰，网络没有中心，有的只是网络本身；没有个体的自我意识，有的只是一个巨大的"我们"[14]。"林恩·马古利斯观察到'是网络而不是战争接管了地球'，描述了生命如何从原始化学微处理器之前的信息交换演化而来"[15]。人脑尺度的"缩小"与集体信息系统的壮大和成长并非结构性的转变，而仅仅是相对尺度的变化。原始生命形式之间的那种化学片段的信息交流类似于推特空间里即时的嗡嗡声。这并不是一个新的世界，我们只是处于连续统一体的不同节点而已，这个统一体始于化学物质与能量的原始泥沼，正向一个远远超过我们设想的状态发展。

很显然，宇宙真正的中心是信息而不是处理器。现在，我们有了此前无

法想象的能力去收集、检索、"阅读",并探索海量的信息。对我们而言,无论是这个领域还是我们在其中穿梭的能力都是全新的,比任何一个独立的人类个体都要强大。为了"了解"事物而付出的长期的、集体性的努力的物质化结果才是这个新世界的基础。那么,人类又如何在新的领域中定位自己?如何穿梭于其中或是试图理解它的呢?这个……我想或许与第一次探索环绕着自己的森林与山冈的方式是一致的:直觉、想象力、故事与梦想混杂着观察、计算和试验。为了寻找意义和了解世界,我们总是会运用自己的能力以及集体的能力。事实上,文化与自然是一致的,艺术与科学一起构成了我们的认知以及对于自身行为的理解。

大数据是我们所熟悉的宇宙中的新元素。仅仅通过编辑有关所做、所言、所思的巨大而不断发展的信息库,人类就创造了它。大数据是当下的,无时不在,也无处不在,只不过它现在变得可以察觉并易于操控了。就如同世界的其他部分那样,它既是自然又是文化,从技术层面建构了我们所看见的、所测量到的、所思考的,以及所做的记录。大数据浩瀚无边且迅速发展着,运用人脑对其进行探索与检验的可能性微乎其微。人类的大脑及其伴生物——人类意识和从经验中提取意义的能力,将继续在物种及地球上生命演进过程中扮演重要的角色,但并不是人脑的计算能力以及寻求模式的能力描绘出了大数据。机器学习将会勘察这个新领域,但仍然是人类的意识将"意义"从大数据中提取出来。艺术将会一如既往地探寻"意义",而科学也将一如既往地收集"事实"。

早在 1959 年,亚瑟·塞缪尔[16]就将"机器学习"定义为"无需明确地编程而赋予电脑学习的能力的学习领域"[17]。基于机器学习的系统并不会重复处理一套稳定的指令集,反之,在工作的时候它们会重写自己。与机器学习相关的技术所内置的计算法则会审查处理它们所编辑的信息,并根据审查的结果进行自我修订,机器学习计算法则会有效地进行自我编程。

- 机器学习并不等于"意义"。
- 艺术家需要从体验中发现意义。
- 这块新的领域大多是人类行为与思考的碎片。
- 在学习大数据这个新领域的时候,艺术仍然是核心因素。
- 在这种模式彻底改变之前,事实一贯如此,将来也会是这样。

杜尚对于所谓的"视网膜艺术"——仅仅停留在视觉层面上的艺术——并没有兴趣,他探寻其他的表达方式。在某个时间段(1914 年),他开始创作现成品艺术,以此作为"视网膜艺术"的解毒剂,"现成品"这个概念在美国被

普遍使用,用来描述工业制造的物品,以区别于手工制品(图2)。

作品《4分33秒》的首演是由大卫·都铎于1952年8月在美国纽约的伍德斯托克音乐节上完成的三乐章,作为当代钢琴音乐会的一部分。社交礼仪的持续时间(沉默)和音乐是由语境(形式)而不是内容决定的。

伦巴第的《叙事结构》(1994—2000)在研究过程中积累的数千张索引卡,在一开始令他难以应对。他最初将它们整理为物理形式,然后编入手写的表格,旨在以此作为工具,为工作找到重心。但是,"很快决定这种综合了某个领域的图文方式(可以按照你的喜好称其为'绘画''图表'或是'流程图'),就我而言,在处理其他问题的时候,也很奏效"。

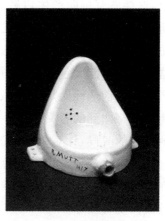

图2 杜尚作品

作为对目前多领域研究的必要性的一种确认,科学与计算机模型为人类理解全球性的变化提供了独特的洞察力。不过,它们本身并不能体现弹性政策,也不能直接指向以扑救为目的,且涉及所有物种的全球性行为。挑战是双面的:其一,要在非凡的复杂性所蕴含的不确定性里,发展出指向前进道路的认知方式;其二,要建构以社区为范畴的、能够指导并启发集体行为的认知,以提升在应对全球性挑战时的弹性。人文科学与艺术是模棱两可的"科学",它们运用可感知的、或是已知的,但仍未经证实的、对于世界的理解进行工作。它们是严格的戒律,系统化地审视并诠释因为过于复杂而难以完全掌控的宇宙。因此,可以想象,在人文学科与艺术中发展完善的调研模式,或许能够辅助科学的方法去理解导致今天全球气候变化的一系列复杂的过程及其后果。至于弹性发展战略的第二部分,人文学科与艺术应对这种挑战的原因在于它们探索、阐释并表达了意义——作为人类行为的发动机。而所需要的,正是以社区为基础的、对于科学知识所隐含意义的阐释与内化,并遵照其展开行动。

正如我们所知,鉴于当前世界的复杂,尤其面对以科学与技术为蓝本的现实,我们需要一种前进的方式。通过这种方式,人类的社会团体能够理解并设法解决一些问题。这是以科学、人文与艺术所提供的真知灼见为基础共同发展而来的。我们所建议的是一个场所、机会与过程,能保证艺术家、科学家和人文科学家共同审视可持续发展问题中的元素(或是从整体上审

视可持续发展的问题);同时他们还可以创造出各种方式来表达自己的意思,这样就有可能产生以社区为单位的广泛参与。我们设想了一系列合作研究项目来探索全球性变化的一个方面或其中的某种元素,在解决方式上协同推进,或是结合科学的、具有阐释性且充满表现性的方法与认知方式。这种方式可能会包含针对科学的严谨而展开的推敲与测试的解释,通过新老技术的创造性应用而被激活;同时,它又以一种特定的方式得以呈现,以至于所感知到的意义得以用于激活个体以及集体的行为,在影响每一个当地社团的时候,针对全球性的挑战给出基于价值的回应。

艺术为我们提供了无需科学定论的行动能力。直觉、直接的行动,以及即时的响应。充分的科学确定性的缺失不应该禁锢人类的行为,否则将会造成严重的破坏。

——罗杰·马利纳

(全文完)

参考文献及注释

[1] Lehrer J. Proust was a Neuroscientist[M]. Boston:Mariner Book/Houghton Mifflin Co,2007.

[2] Sontag S. Against Interpretation And Other Essays[M]. London:Picador,1961.

[3] Jon Butterworth 是伦敦大学学院(UCL)的物理学教授。他是 UCL 高能物理小组的成员,在欧洲核子研究组织的大型强子对撞机上从事阿特拉斯实验。其著作 *Smashing Physics:The Inside Story of the Hunt for the Higgs* 于 2014 年 5 月出版。引自《卫报》(2016 年 2 月 11 日)。

[4] https://en.wikipedia.org/wiki/Big_data.

[5] 数据湖是一个大型存储库和处理引擎。它们为"任何类型的数据提供海量存储、强大的处理能力以及处理几乎无限的并发任务或作业的能力"(参见 Wikipedia)。

[6] 有趣的是,Dominic Barton 认为当今大数据的领先思想不在硅谷,而在中国深圳。这是对中国是全球最大的电子商务市场这一事实的直接回应。

[7] https://en.wikipedia.org/wiki/Petabyte.

[8] https://en.wikipedia.org/wiki/Petabyte.

[9] https://en.wikipedia.org/wiki/Exabyte.

[10] Data, Data Everywhere. The Economist. 25 February 2010. Retrieved 9 December 2012.

[11] https://en.wikipedia.org/wiki/Big_data#cite_note-Hilbert Content-51.

[12] 有关此项目的更多信息,请发送电子邮件至 USGSted@usgs.gov 或在 Twitter 上关注 @USGSted,阅读有关 USGS 地震计划的更多信息。

[13] http://www.human-memory.net/brain_neurons.html.

[14] 更雄辩的是,这一概念在1845年得到了简明扼要的表达:"人的本质不是单个人所固有的抽象物,在其现实性上,它是一切社会关系的总和。"参见卡尔·马克思、劳伦斯和威斯哈特1938年版的《德国意识形态》。

[15] Marguils L, Sagan D. Microcosmos: Four Billion Years of Microbial Evolution[M]. New York: Simon and Schuster, 1986:15; Dyson G B. Darwin Among the Machines: The Evolution of Global Intelligence[M]. New York: Basic Books, 1997.

[16] https://en.wikipedia.org/wiki/Arthur_Samuel.

[17] Phil S, Sons J. Too Big to Ignore: the Business Case for Big Data[M]. Hoboken: Wiley, 2013:89.

(原文出自:戈登·诺克斯,汪芸. 艺术、科学与大数据Ⅲ[J]. 装饰,2016(3):58-66.)

第二编

艺术史和科学史

本编包括5篇文章,从艺术史和科学史的角度,深入解读艺术与科学的共同起源、分裂原因与过程,以及当前艺术与科学融合的必要性。

吴国盛首先简要介绍了现代科学和现代艺术的不同,之后重点讲解了科学与艺术从原本一家到成为当前完全不同的文化门类的演变过程。

李砚祖通过对比艺术史和科技史,指出艺术与科学从一开始就具有一种互为的关系,传统的工艺美术和现代艺术设计都是艺术与科学结合的产物。

孙晓霞认为文艺复兴时期的科学思维对艺术经验的知识化、理论化带来了深刻影响,文本性的理论知识与经验性的实践知识的汇合,带来文艺复兴时期艺术理论与实践的双重繁荣和鼎盛,也开启了现代科学之路。

倪建林聚焦西方现代艺术和后现代艺术与科学的关系,指出现代科学的颠覆性以及后现代科学的包容性与现代艺术的破坏性以及后现代艺术的模糊边界之间的对应关系。

沙茨伯格深入讨论了在19世纪末期,随着工业文明的诞生,艺术、美术、应用科学和技术等词汇含义的变迁。

如何真正理解艺术的真谛、科学的深意？

吴国盛

科学和艺术在今天是两种完全不同的门类，做艺术的往往在美术学院、音乐学院，而做科学的是在理学院、工学院。它们貌似是两个完全不同的学科类型。普通公众也是这么看的，比方说搜科学家，往往出现这样的一些图像：这些科学家穿着整洁，一丝不苟地工作着，手上操作一些非常神奇的仪器，这是科学家的形象。艺术家是另外一个样子，往往是不修边幅，一意孤行的。

科学研究往往是协作性的，集体协作，有做实验的，有做记录的……而艺术家往往内心独白的比较多，更多强调自己的内心感受。科学的成果往往分成两大类。

这位年轻的科学家手上拿了一个烧瓶，烧瓶里面大概是一些非常贵重的液体，黑板上还有一些分子式。这折射出科学的两种成果：一种是理论成果，就是写在黑板上的一些公式符号；一种是物质的成果，是手上可以拿到的。而艺术的作品，比方说一幅画，或者是一首音乐作品，它的成果也是很不一样的。

所以科学、艺术在今天的人看来是很不一样的两种人类文化形式。对这种不同，还有一些学者做了一些总结，比方说 20 世纪很有名的艺术批评家潘诺夫斯基说科学和艺术其实是不一样的。不一样在哪儿？他说科学的对象是现成的，是以自然界作为对象，自然界在人类出现以前就有，所以科学的对象是现成的。而艺术的对象是被创造出来的，它是人为创造出来的，这是第一个不同。

萨顿是科学史学科的创始人，他也有一个非常有意思的说法，他认为科学是进步的，而艺术没有进步问题。科学进步的意思，就是后来的科学家总

吴国盛，清华大学科学史系教授。

是比之前的科学家知道的东西要多,后面的人总是享受着科学进步的成果。而艺术就不一样,很难说现代艺术家毕加索一定比达·芬奇更高明,艺术它是一个高峰接一个高峰。历史上的艺术家们没有高低之分。所以科学是进步的,艺术没有进步,或者说无所谓进步。

第三个例子,科学哲学家库恩有一个说法:科学和艺术,是目的和手段正好相反的东西。

艺术家的目的是创造美学对象,但是为了创造美学对象,必须有一些技术手段。比方说一个画家,得懂得造型、色彩的搭配等基本功。作为一个钢琴家,得练手指,这个就是技术部分,通过技术来表达、来创造一个美学、一个音乐的审美对象。

科学家正好相反,科学家的目的是要解难题,但是为了解这个难题,往往会使用一些艺术的手法。比方说利用对称性或者对称破缺,或者是和谐、简单这样一些美学的元素来帮助解题。看到没有,科学艺术它是一种正好颠倒的样子。

当然还有一些说法,比方说有位生物学家叫卢里亚,说艺术的目的在于分享和传递感觉和情感,科学的目的在于分享真理。当然这个说法比较常见。赫胥黎讲过类似的话。

赫胥黎是19世纪英国著名的教育家,被称为达尔文的"斗犬",是一个进化论者、很有名的教育家。他也说过,科学的目的是用思想表达事物的永恒秩序,而艺术的目的是用感情来表达,看起来好像就是他们的表达方式是不一样的,一个是用思想,一个是用情感。当然这个说法似乎也比较熟悉,也好像不怎么稀奇。

简单总结一下科学、艺术的区别:对象不同、历史不同、目标不同、手段不同,这个我就不细说了。很多人可能就有点疑惑了,说:吴老师,今天讲这些东西老生常谈,能讲出什么稀罕的东西来吗?对,我也同意,照这么个讲法是讲不出什么名堂的,这实在是太常识、太庸常的说法了。我只是打个底子,从现在开始,进入正题,这些普通的常识是今天要颠覆的东西。

说了半天科学、艺术的不同,无非就是说一个求真、一个求美,一句话就说完了,但是我要质疑的是这个问题——科学求真,艺术求美就是这么回事吗?难道科学就不求美,艺术就不求真吗?科学、艺术真的不一样吗?它们真的是两个完全不一样的人类文化吗?

再看一些说法,比方说英国的著名诗人济慈,他很年轻就去世了,26岁,很不幸,溺水淹死了,但是他年轻的生命写出了非常多的在英国文学史上很

有影响的诗篇，被认为是湖畔派诗人。他的诗歌里有一句：美就是真，真就是美。这个说法跟刚才那些人的讲法就不太一样。

当然，诗人的讲法有时不必当真。再看赫胥黎，赫胥黎刚才那段话可以做另外一个解读。他说科学、艺术都需要表达事物的永恒秩序，区别只是在于表达的方式不同。但是它们的目标是一样的，都是事物的永恒秩序。

李政道先生说，艺术和科学的共同基础都是人类的创造力，他们的目标都是真理的普遍性。李政道先生的说法就不一样，他认为艺术和科学都要求真，它们都要依赖于创造力。这跟刚才那些人说法就不完全一样。所以科学、艺术很可能不像想象的那么不一样。

但是还不够。再看第三波人怎么说的。狄拉克是英国著名的物理学家，量子力学的创始人之一。他说，一个方程具有美感比使它去符合实验更重要。这话说得挺惊悚的。中国人一般的科学方法论、科学世界观认为，科学就是实验加数学，符合实验，数学上能够讲得通，那就是科学理论。可是狄拉克居然说让一个方程很美比让它符合实验更重要。

这话如果由我说出来，别人认为是胡说，怎么能说实验不重要？可是人家狄拉克不是一般人，大物理学家，他为什么这么说？外尔是很有名的德国数学家，也是位理论物理学家。他说：我的工作总是尽力把真和美统一起来，万一不能统一，非要二者中选一的话，我通常选美。这听起来也很怪，一个著名的数学家，一个物理学家，居然认为美高于真。

刚才两个人，一个数学家，一个物理学家，免不了纯粹科学家们比较重视形式之美。钱德拉塞卡也不是一个纯粹理论科学家，他是一个天体物理学家，是个印裔的美国天体物理学家。他说科学理论的成就，就在于它的美学价值，科学在艺术上不足的程度就是科学上不完善的程度。也就是说，越艺术越科学，越不艺术越不科学。海森伯说一旦发现了自然界中那些特别美的东西就不能不相信它是真的，叫作"以美启真"。

好了，现在问题来了，这就是我今天要谈论的问题，为什么这些科学家居然高调地强调美高于真，这些科学家都是很伟大的科学家，他们说这些话的时候，是想表达一种高攀艺术的很可疑的动机吗？

再看看其他人的一些说法。库恩说公众厌恶科学，当然公众是指美国公众。美国公众厌恶科学，往往是厌恶整个科学。美国有很多人可以大言不惭地说科学太讨厌了，我不喜欢。

但是没有公众说我厌恶整个艺术，我只能厌恶某些艺术。比如说毕加索艺术太扯了，我喜欢达·芬奇，我喜欢拉斐尔……但是他不会说不喜欢整

个艺术,这很有意思。公众居然敢于厌恶整个科学,但是他只敢厌恶某些艺术,而不敢厌恶整个艺术。这大概是一个实情。

这样一来,就有一个疑惑:公众的心理和科学家的这种说法,难道是在表达一种所谓艺术高雅、科学粗俗的感觉吗?经常说艺术陶冶心灵,很少说科学陶冶心灵。总是说科学是生产力,给人感觉科学就是一个蛮力,是一个壮劳力,科学家都是壮劳力,而艺术家都是很高雅的人士。

说高雅艺术进校园,从来不说高雅科学进校园。这里面言下之意包含了某种我得打问号的这样一些时代的情绪,这个情绪不是不重要的,因为事实上,现代社会多数人就是这么看的,认为科学就是提供生产力的,艺术就是陶冶心灵、提供高雅情怀的。

但这种状况是一个永恒的状况吗?是固有的吗?当然不是,只是一个现代特有的现象。所以今天要追溯一下,为什么那些顶级科学家要不断地追索美的来源。科学和艺术其实是享有共同起源的,它们的分野是非常晚近的现象。

今天说艺术是文科的,科学是理科的,好像是完全不同的文化门类。可是这种分野其实很短,18世纪以后才分出来,到今天也就300年。科学艺术在300年以前,就是一家人,没有分开。所以今天要理解科学、艺术这样一种分野,理解它们的内在关联,就需要追溯到它们早期是一家人的那个时候。要追根溯源!

中文的"科学"来自英文的science,science来自于拉丁文的scientia,scientia来自希腊文的episteme;艺术(arts)来自拉丁文的ars;技术(technics)、ars共同来自希腊文的techne。techne和episteme这两个希腊文在古典时期是混用的。也就是说科学、艺术、技术在古典时期是没有分得特别清楚的。下面仔细来看看。

希腊时期,techne属于技艺的东西,又是技术,又是艺术,也被认为是一种知识。罗马时期,知识或者科学又被认为是一种艺。艺的意思是什么?就是说,有一些特殊的能力,是通过学习而获得的,那叫艺。中国古代讲艺不压身,大概就是这个意思。是通过学习获得一些特有的能力,不是所有人都具有的能力,那叫艺。所以科学当然也是一种艺。

古典时期科学、技术、艺术,在称呼上是统一的。以亚里士多德为例,他提出科学或者知识的三分法,认为人类的知识或者科学分成三个等级。最高的等级就是思辨科学,就是没有用的、纯粹的科学是最高级的。其次有点用的要低一点,叫实践科学,比方说政治学、伦理学、经济学。那时古代没有

经济学，就是家政学，economy 中 eco 就是家的意思。第三流的科学就是人工制造的科学，叫创制的科学。人工制造的科学包括什么？既包括今天称为艺术的东西，比如说诗歌、戏剧，也包括建筑、医术，这些统称为创制科学，属于三流科学。很有意思，亚里士多德区分科学的高低的时候，他是以思辨科学为最高的知识，而艺术的东西属于三流科学。

希腊人尊科学而贬技艺，它是有道理的。是什么道理？

第一，他认为科学是无功利的，技艺是有功利目标的，越没有功利目标越高级。没有功利目标的学问，是自由的学问，越是自由的学问越是人性的学问、越是高级的学问。所以技艺在这个意义上，它比科学要低，这是第一个原因。

第二个原因和他们对自然的理解有关系，因为科学是追随自然的，是遵循自然的。大家知道科学的核心学科是 Physics（物理学）。物理学这个词来自希腊文，就是关于自然的学问，Physics 是关于 Physi 的学问，physi 是希腊文，对应的拉丁文 natura 变成英文就是 nature，中文就变成自然。所以物理学这个词很不幸的是它脱离了它的词根，从中文看不出来联系。理论上说，把 nature 译成"自然"，那么 physics 应该译成"自然学"比较合适。

总归，科学的核心物理学是追随自然的。而技艺是要违背自然的，要创造一种自然中不曾有过的东西，所以亚里士多德认为这是不好的。自然的意思就是一个具有内在源泉的、一种具有内在逻辑的领域。所以说崇尚自然就是崇尚理性，而崇尚理性，说白了就是崇尚自由。自然、自由、理性，在希腊人那里，是同一个意思，都是要追求一种自主的、一种由着自己的状态。

希腊是科学精神的起源地，希腊人那种自由的人性就注定了科学只能诞生在这样的一个文化的土壤之中。自由的科学，第一个特点就是非功利的。所以希腊人特别强调越是非功利的学问，越是科学的学问，越是纯粹的、顶级的科学。

亚里士多德就是这么划分的，而且希腊人自由的科学，因为它是非功利的，它的目标并不是得出某些今天熟悉的一些结论，解决某些问题，恰恰希腊的科学是一种内在演绎的科学，所以希腊的数学不是算术，它是推理和演绎的体系，希腊的天文学目标也不是去预测，是要构造一套理性体系。所以希腊整个的科学类型，作为现代科学早期的一个范本，它追求的是内在演绎。

亚里士多德做了一些解释，他说顶级科学就是自由的科学。因为不以

实用为目的，就是追求知识本身，追求纯粹的知识，那就是自由的表现。所以他说，自由人当然应该追求自由的知识。这就是希腊是科学起源的一个根本的原因。

罗马时代一直到18世纪，整个欧洲世界，所有的学问不再是按亚里士多德时候那样分成三类，他们把它变成七类，叫作"自由七艺"，就是我刚才说的艺不压身的那个艺。所有的自由民的子弟，也就是所有有教养的阶层，他们从小受的教育就是学七门功课。七艺，seven liberal arts。liberal arts大家可能比较熟悉，因为现在美国某些学校本科学院里面还用这个词。liberal arts哪来的？就是从罗马传过来的。

七门自由之艺分成文科三艺和数学四艺。文科三艺就是逻辑、文法、修辞，理科四艺是算术、几何、音乐、天文。很有意思的是，音乐居然是属于数学学科。到了中世纪，随着奴隶制的解体，对纯粹自由艺术的向往就不够了。

因为从中世纪开始，随着那些手工艺人地位的提高，又出现了机械之艺，即 mechanic arts。欧洲后期手工业开始兴起，新兴的商人阶级也开始蠢蠢欲动。资本主义发展的前夜，需要很多新的工匠，所以又出现所谓的手工七艺的说法。mechanical arts 也可以翻译成手工七艺，它对应的就是 liberal arts。mechanical arts 是哪七种？就是毛纺、军装、航海、农艺、狩猎、医术、戏剧。

今天被称为艺术的门类，它是分别列于两个不同的艺里面的，比方说音乐在左边，建筑、绘画、雕刻、戏剧在右边。在中世纪晚期，科学、艺术还没开始分野，近代发生了什么事情导致科学、艺术分开，以及导致科学求真、艺术求美这样的一种很常识的看法？原因就是近代的科学本身发生了蜕变。

近代科学的起源很简单地，就是改造自由七艺，结合机械七艺，也就是说哲学家传统和工匠传统相结合。再简单地说，数学加实验就是大家熟悉的现代科学。可见，现代科学跟希腊科学有一个非常大的区别，希腊科学是纯粹的科学，是理性的科学，称为求真的科学。我给它起个名叫 science for truth，只为求真，不为别的。

但是现代科学不一样，现代科学自从培根提出 knowledge is power 之后，就不再是一个单纯的求真的科学，它要透过求真来求力量，我称它为 science for power。这是一个大的变化。

当然了，这种转变不是一步到位的。早期的科学家还是继承希腊传统，管自己的学问叫作哲学，还是以求真为主要目标。比如说牛顿，他管自己叫

自然哲学家，这个东西当时也没有什么用，也没有表现出 power 来，所以很长一段时间，在英语国家里面，管物理学都叫自然哲学。

科学这个词，是随着科学家这个词的流行开始流行的，之前科学家管自己叫 natural philosopher，自然哲学家，一直到 19 世纪。19 世纪是一个非常重要的转折，在这个世纪，科学全方位转化为技术，使得科学力量的特征兑现了，以电磁学转化为电力工业和电讯业，化学转化为化学工业，实验生理学转化为实验医学为标志。19 世纪全面实现了科学向技术的转化，科学真正变成了一种技科，technoscience，变成第一生产力。

这个时候科学家的身份也开始统一了。著名的英国物理学家威廉姆·休厄尔在 1833 年发明了 scientist 这个词，这个词用来标志着一种科学的职业化时代的到来。scientist 这个词一开始不受待见，科学家们很不喜欢，这个词给人感觉像个壮劳力一样的，好像是打工的。早期科学家们就很不愿意管自己叫 scientist。

不喜欢没有用，大势所趋。从 19 世纪以后，科学的分科化、专业化、职业化、力量化，这四化成为不可抗拒的潮流。随着"四化"，马上带来了两种文化的分裂，即科学文化和人文文化的分裂。到了 20 世纪 40 年代，C.P. 斯诺就开始大声疾呼，大家不要分成两拨人，互相之间要理解。

这种分裂，引发了很多的回响。大家知道人类文化需要多元化，需要分工，但是它更加需要相互理解，相互统一。就像一个人，如果有两套神经系统的话，就是个精神分裂的人。人类文明也是一样的，如果文明基因里面一部分是完全不懂文科的理科生，一部分是完全不懂理科的文科生，那就是人类整体上的精神分裂。这是一个很大的问题。

另外一方面，实际上这也引发了科学家自己的忧虑。比方说爱因斯坦就发出过这样的一些感叹，他在给牛顿的《光学》一书写序的时候，开头是这样一句话：幸运啊牛顿，幸福啊科学的童年。这句话很让人费解，给人一种感觉好像他受了什么委屈一样。他究竟是因为什么这么说呢？

爱因斯坦深深地感觉到，科学越来越变成一种单纯的生产力，变成单纯的壮劳力。人们普遍不把科学作为人类精神的一个思想源泉，科学慢慢丧失它的精神高地，这是他特别忧虑的地方。所以他多次大声疾呼，科学是人类精神的自由创造和自由发明。

讲完科学，来讲讲艺术。什么是艺术？现在所说的艺术其实指的是 fine arts，美优之艺，或者叫美术。什么是美优之艺？如果单纯的讲 arts，不一定

指向艺术家做的事情。著名的艺术批评家贡布里希有一个说法,他说如果某些事情本身成了目的,它就是艺术。

"本身成为目的",听着挺耳熟的。古代希腊人玩科学,就是把玩科学本身作为目的。按照贡布里希的说法,古代的希腊科学家都是艺术家,因为他们就是以玩本身成为目的的。大家看到这些微妙的转型,科学家开始把高地让给艺术家了。

潘诺夫斯基说,一个东西具有纯粹的审美意义就是艺术。注意"纯粹"这个词。潘诺夫斯基还举了个例子,说请一个朋友吃饭,发一个请柬,请柬如果只是告诉大家,只是提供一个 message,告诉一个信息,某年某月某日在某地吃饭。这个请柬一旦完成它的使命以后就没有价值,可以扔掉了。就像平时发微信通知一样。

但是如果特别强调请柬本身的形式、写法,它就越来越像一个艺术作品。比方说用诗歌的语言来写,比方说请大书法家来写,那么请柬本身就不是单纯的一种功能意义上的东西,它自身就有了价值。所以艺术和非艺术根本的区别是什么?是在于它有没有用,越没有用越像是一个艺术品,越有用就越不像是个艺术品。所以什么是艺术?从现代眼光看,艺术就是无功利的显现自身。在博物馆里陈列的那些艺术品,都是不能用的。

海德格尔有一段话讲得非常的诗意,当然是哲理诗意。他说神殿之所以能成为神殿,就是因为神殿让岩石的坚硬性表现出来,让金属的光辉表现出来,让颜料的色彩表现出来,让事物自身显现出来,这个时候它就变成一个艺术品。所以什么是艺术品?当事物以其自身的质料显现自己的时候,它就变成艺术品,包括语言。

所以现代讲艺术的时候,往往是跟实用相区分的,fine arts 跟实用工艺相区分。现代社会把技术和艺术分开,这种分开可不是一开始就分开了,是慢慢分开的。在希腊时期,都是一回事。

现代艺术是怎么构建自己的?古希腊其实没有艺术门类,当然有一个缪斯女神,但是缪斯女神掌握的也不光都是艺术,比方说天文也归她管,历史也归她管,所以不能说缪斯女神是一个在现代意义上的艺术女神。

再回顾一下,所谓的"自由七艺"和"机械七艺"里面,音乐、建筑、雕塑、绘画、造型艺术、戏剧语言艺术属于不同的门类。现代艺术把自己构建出来,其中有一个重要的机制,就是把实用的部分慢慢掏空,变成一个纯粹艺术。所以我说是改造机械七艺,结合自由七艺。

举个例子,透视法早期是工程上使用的方法,建筑师玩透视法,慢慢的

数学家也参与研究这个事儿。达·芬奇带领他的同伙们开始认真地学习透视法，学习数学。以达·芬奇为代表的这些现代艺术家，其实是跟科学家们一起来构造新时代的物理空间和艺术空间。所以现代科学和现代艺术是一起成长起来的。贡布里希就讲，很多人说达·芬奇把科学艺术结合起来，这是很胡扯的说法，因为那个时候根本没有分开，还结合什么。

大家看看达·芬奇是个什么人，他的职业是什么？达·芬奇一会儿修炮楼、发明大炮、发明起重机，又去做雕塑，又去做绘画。今天觉得他是一个百科全书式的人物，在当时背景上看，他是一个很单纯的军事装备家，或者简称军装家。达·芬奇是这么一个人，他不是一个今天所说的跨越文理、百科全书式的学者。说他是百科全书，那是一个时代错位的说法而已。

看那时候的艺术家、科学家之间，其实没分得那么清楚。一方面艺术经常表现科学，比方说《蒂尔普医生的解剖课》，比方说《寻求哲人石的炼金术士发现磷》，这是艺术家表现出来的。

科学也借助艺术。伽利略用望远镜看月面，坑坑洼洼。大家知道望远镜下看的是个二维图像，怎么知道是坑坑洼洼？一个完全没有受过透视法训练的人，是不可能知道这些阴影是表示坑坑洼洼的。伽利略是利用了他自己非常熟悉的透视法的绘画技巧，才辨认出月面上是坑坑洼洼的。在伽利略以前，已经有人把望远镜对准了月亮，但是没有人像他那样的发现月亮是坑坑洼洼的，因为那些人都不具有绘画基本的素质。

科学、艺术的分野是比较往后的，是什么时候开始慢慢分的呢？瓦萨里，最早为达·芬奇写传记的那位，他就提出设计艺术的概念。大家知道过去有自由艺术，有机械艺术，现在提出新的概念叫设计艺术。他想把军装家那部分东西掏出来，单列一个门类，叫设计艺术，而且自己办美术学院。本来的军装家是跟着师傅，师傅带徒弟。瓦萨里说，咱们跟技师们是不一样的一类人，咱们是艺术家，咱们得办艺术学院。

自由之艺、机械之艺之后，第三个概念设计之艺出来了。又过了几十年，法国人佩罗又提出美优之艺的概念，fine arts，第四个艺术概念，用它来代替 liberal arts。很有意思的是，在 fine arts 里面，居然出现了光学和力学这样的学科。光学、力学是属于 fine arts 里面用来代替 liberal arts 的，说明佩罗的意义上，科学、艺术还是没有分开的。

神父巴托正式把艺术分成三类，分别称为美的艺术、手工艺术和融合艺术，其实关键就是美的艺术被构造出来。到了 18 世纪，法国启蒙运动思想家们——百科全书派，正式把科学、技术、艺术三分。从那个时候开始，从百

科全书学派开始,科学、艺术才分开。

艺术的起源也是和艺术家有关系。18世纪开始就有艺术家(artist)这个说法,而19世纪才有科学家这个说法。从词源角度看,科学家晚于艺术家。在近代的构造过程中,艺术家最先被构造出来,其次科学家被构造出来。总结一下,这里面有一个科学下行的过程,科学由高高在上的一种所谓纯粹的、自由的、无功利的探索,成为欧洲人文思想的源泉的这样一个学问,慢慢变成了一种实用之术——由一种求真的科学变成求利的科学。

而艺术是一个上行的过程,艺术本来是一个手工艺人为了实用的目的、功利的目的,搞一些人工的制品,现在变成了一种自由之艺,变成了美优之艺,变成了纯粹的审美活动。但是无论上行还是下行,基本的标准自由都是他们共同的起源。如果从希腊的角度来看它们,就很容易看出科学、艺术本来就是一家人,没什么稀奇的,就像多年失散的兄弟,一旦唱起希腊的歌曲,就认出了彼此一样。

卡西尔是一位德国哲学家,他说对希腊人来说,美和真其实是一回事。音乐学作为数学学科就是这个道理,它透出的是一些和谐的比例。举个例子,cosmos这个词没办法翻译,把它译成宇宙,实际上是非常勉强的。这个词在希腊文的意思有和谐的基本意思,它的反义词就是chaos,混沌那个词。

关于和谐的追求,在文艺复兴时期既是科学家的追求目标,也是艺术家的。艺术家研究人体小宇宙,天文学家研究宇宙大宇宙,其实他们基本的情趣是很相似的。所以彭加勒(彭加勒是19世纪后期的一位法国数学家,是一个全才,是物理学家,也被认为对狭义相对论的发现有贡献)说,从事研究不是因为有用,而是因为有乐趣,因为它很美。

古典的科学从希腊到今天,都是出于一种对宇宙秩序的美的追求,比如开普勒宇宙体系。开普勒是一个狂热的毕达哥拉斯主义者,他希望通过数的比例来整合宇宙的秩序。他早期提出一个著名的所谓通过五个正多面体内接和外切的方式,构造六个天球,而这六个天球正好就是金、木、水、火、土、地这六大行星的运行轨道。开普勒干完这个之后高兴得不得了,认为是一辈子最伟大的成就。正多面体只有五个,行星只有六个,五和六之间有这种关系,他非常高兴。

再比如说欧拉公式,这公式是挺令人震惊的,如此简单的公式里面,数学的基本元素0和1,虚数i,无理数π和e,就以这种方式呈现。爱因斯坦的质能方程也是,特别简单。三段论推理也特别简单,而这些事情不是象征

什么东西,不是说我代表什么。它就是自身,就是把逻辑自身的严格和那种纯粹性表现出来。所以说什么是美,美就是事物如其所是的自身显现。

　　古典的艺术和古典的科学是一样的。一旦回到科学、艺术的源头,就会发现它们其实是会融为一体的,简单说,它就进入一种美就是真的状态。

　　今天我讲科学和艺术,用意不是划分它们的不同,我是讲它们的关联,深层的关联。在一种特别深层的精神气质上的关联是什么?就是自由。

　　今天要真正地理解艺术的真谛、科学的深意,就得回到自由维度上来。我们尤其应该了解科学的本源,它是出自对自由的一种追求。

（原文出自:根据2021年4月墨子沙龙"博物馆·科学与艺术"活动演讲整理。）

大趋势:艺术与科学的整合

李砚祖

一、艺术与科学

艺术与科学是两个不同的概念,也是两个不同的事物,或者说是人类所从事的两大创造性工作。艺术,如诗歌、音乐、绘画、书法、雕塑、工艺、艺术设计等;科学,主要指自然科学,如物理、化学、生物等。艺术创造形象,激发情感;科学研究自然,寻找自然发展的规律。艺术和科学都是人类的一种创造性劳作和成果,也是人类所具备的两种独特的能力。

艺术先于科学而产生,从发生学的角度看,艺术早在人类从事造物并进行美化时已开始产生了,其历史已有数万年乃至几十万年的时间;而科学,尤其是自然科学的诞生,只是近代的产物,一般以 1543 年哥白尼提出日心说,出版《天体运行论》为标志,17 世纪自然科学的对象、方法等发生重大变革,欧洲一些国家先后建立了科学院,牛顿提出了万有引力定律和力学三大定律,成为当时科学发展的高峰;19 世纪是科学发展的黄金时代,科学受到了前所未有的尊崇和信任;20 世纪科学技术的两场革命,更是掀开了人类发展进步的新纪元。科学产生的时间虽短,影响却极其深远,它不仅改变了人类的生活环境、状态、方式,而且也改变了人类自身,改变了包括精神、观念在内的一切方面。

艺术与科学的分野是从 18 世纪后期法国大革命后开始的,法国革命奠定了现代西方的社会制度,并将社会分割成不同的领域。在资产阶级的社会秩序中建立的学院制度,"把科学分析和哲学思辨分开,技术和科学分开,科学和艺术分开"[1]。在这之前,艺术与技术与科学并无严格的界限。艺术与科学的分野,一方面可以说明这两大学科已有了本质的区别和完整的自

李砚祖,清华大学美术学院教授。

我属性,是其成熟的表现,也是人追求不同目标和分工的结果;另一方面也造成两者的进一步疏离。在实践的层面上,架上艺术的地位得到确立,艺术家们"为艺术而艺术",使艺术成了一种贵族的精神载体,艺术家成了社会的新贵;科学家亦开始沿着分析的道路,研究日益专业化,科学成为少数专家的事情,而脱离于整个社会大众和生活。在理论层面上,对艺术和科学本质的探讨也表现出了纷繁的见解,对两者差异的强调和专业划分,使两者的分化成为一种普遍性的社会现象和认识。

作为不同的专业、学科和不同的存在形式与存在价值,艺术与科学首先有着本质的差异。美国科学史学者乔治·萨顿在《科学的生命》一书中指出:"艺术和科学最明显的差别在于科学是逐渐进步的,而艺术则不然。只有科学活动是累积和渐进的。"他写道:"科学的本质是不断进步,因而其成果不是经久持年的。每项成就或早或晚注定要被更好的成果所取代,失去其实用价值,成为博物馆展柜中被人遗忘的工具。而与此相反,正由于艺术并非不断进步,其作品就可以永葆青春。"福楼拜曾将科学理解为借助理性的认识,艺术则是直接的认识;列·托尔斯泰认为科学是理性的王国,艺术是感性的王国。在方法上,科学方法至关重要,而艺术则以结果为关键;艺术家和科学家面对事物都有一个感悟、理解进而上升为理论的过程,而其后的表达不同,艺术家使用形象,科学家使用数理符号;与科学家在研究中力争更精确不同,艺术家大多凭感觉;科学是超越国度的,艺术则是民族的;科学方法基本上是分析性的,艺术方法则是综合的、直观的;科学是进化的,艺术则是转化的;"科学是生活的理智,艺术是生活的欢乐"等,艺术与科学确实各有特点、各有风格、各有其专门的目标和价值,因此,也就形成了可资区别、对照的一面。

与这些区别一样,艺术与科学也有许多共同点,这在19世纪即已为思想者们所注意。19世纪的伟大哲人、科学家亚历山大·冯·洪堡认为,艺术和科学都是自然在人头脑中的反映,艺术是通过想象得出的反映,科学是通过理性能力得出的反映。美学家克罗齐说:"直觉知识与理性知识的最崇高的焕发,光辉远照的最高峰,像我们所知道的,叫作艺术与科学。艺术与科学既不同而又互相关联;他们在审美方面交会,每个科学作品同时也是艺术作品。"[2]进入20世纪,科学家和艺术家在对自然界的对称、和谐和美的规律加以探讨、认识和表现后发现,艺术与科学是密切相关而不可分割的。著名科学家李政道先生曾将艺术与科学形象地比作一枚硬币的两面,认为"他们的关系是与智慧和情感的二元性密切关联的。伟大艺术的美学鉴赏和伟

大科学观念的理解都需要智慧。但是,随后的感受升华和情感又是分不开的……艺术和科学事实上是一个硬币的两面,它们源于人类活动最高尚的部分,都追求着深刻性、普遍性、永恒和富有意义。"[3]总之,科学和艺术的共同点表现在诸多层面上,可以从不同角度加以认识和表述,根本的一点在于认识艺术与科学的关系不是对立的而是互补的。科学技术在一定意义上影响和促进了艺术的生成和发展,艺术的发展和成果同样也推动着、影响着科学的进步与发展。作为人类认识世界、改造世界、建设世界的两个最有力的手段和臂膀,互相作用、互相影响,缺一不可。

艺术家和科学家在自己的生活和工作中都会根据需要进行相应的思维活动,这种思维活动有时是理性的,有时又是感性的、直观的、形象的;优秀的科学家和艺术家往往具有两方面的良好素质。达·芬奇既是一位伟大的艺术家,又是一位杰出的科学家,马丁·约翰逊认为达·芬奇的艺术是科学家的艺术,或者说他的科学是艺术家的科学。在达·芬奇的时代,人们把他看作艺术与科学杂交出的怪人,而达·芬奇认为自己的最大的成就不是绘画艺术,而是在他的科学创造上,他与文艺复兴时期的许多艺术家一样,对几何学充满兴趣,他研究地理、生物、力学、化学、气象学等自然科学,并养成了科学观察记录和反复研究精密仪器的基本原理的习惯。他的上千张素描,不仅是优秀的艺术杰作,也是他对所描绘的自然对象的一种科学观察的记录。如:他的人体和动物解剖及植物素描所表现出的精确性;他的油画作品也展示出了他利用化学颜料所产生的奇特效果;在他所作的建筑设计中,我们不难发现他对机械问题的精深理解和对地质学的精通;他的大多数艺术作品如同他的科学笔记,具有相同的思想特征,即科学的观察与艺术的形象记录,几何图表上有未完成的人物形象或花束素描。在一定意义上,达·芬奇的艺术"是一种内在的科学思想的自我表现形式"[4]。在达·芬奇身上,我们看到了人类艺术与科学两种伟大能力的同时呈现和完美结合。同时具备这两种良好素质并取得杰出成就的艺术家和科学家不乏其人。伽利略、笛卡儿、帕斯卡、歌德、达尔文等人,既是著名的科学家,又是优秀的文学艺术作家,他们的科学著作,有的如优美的散文,充满美的形式和美学价值。著名物理科学家、二战期间美国洛斯阿拉莫斯原子弹计划主任奥本海默也是一位有成就的诗人。

除了上述两者结合在一个人身上而成功的事例外,不仅科学影响艺术,艺术对于科学的影响同样是深刻的。爱因斯坦曾十分欣赏莫扎特等艺术家,从艺术家的创作中获取素养。他认为莫扎特的音乐是"强大的和崇高的

东西"的无限深刻和无比复杂的完美融合,是以迷人的朴实与和谐表现出来的丰富优美的人类精神。他说,在科学思维里总有诗意的成分存在。真正的音乐和真正的科学要求同样的思维过程。他喜爱萧伯纳的散文,认为萧伯纳的散文里没有一句废话,这与莫扎特的音乐中没有一个多余的音符一样,都尽善尽美地几乎以人类无法达到的准确性表达了自己的艺术和心灵。爱因斯坦甚至认为,艺术家们比科学家高斯所给予他的东西更多。物理学家玻尔也有这种认识,他认为艺术形象也是一种认识工具,概念无法表达的东西,形象就能非常简单、丰满和清晰地显现出来。

艺术所具备的情感特征和美的内在规律是引起科学家共鸣的内在基础。俄罗斯著名的化学科学家阿尔布左夫在列宾、列维坦等艺术家的油画作品中,发现了许多过去生活中没有注意却令他思考的东西,他写道:"我不能想象,作为一个化学家会不知道崇高的诗,不了解绘画大师的作品和优美的音乐。这样的化学家在其领域中未必能够创造出什么有价值的东西来。"[5]在科学史上不难发现,许多科学家热爱艺术,有的终生不离艺术,荷兰著名数学家勃拉乌艾尔的钢琴造诣很高,德国著名数学家哈乌兹道夫热衷作曲,他们的办公室里都有一架钢琴,音乐伴随着他们度过了终生科学探索的时光,成为其精神的支柱之一。这也许可以首先理解为科学家的个人爱好,但这其中实际上包含着一种内在性和必然性,即科学与艺术互为本质的一种精神折射。俄科学院亚历山德罗夫院士说:"大概所有认真从事科学,尤其是从事数学的人的经验说明,认识标准离不开美学标准,离不开在那些最终被认识的新的规律性所突然表现出来的美的面前流露出来的狂喜。"他认为,与艺术的联系"有助于科学能力中审美方面的形成,并直接帮助科学的探索"[6]。艺术之美成为艺术家和科学家共有的精神和内核,艺术使科学家更敏感、更富有激情和探索精神,因此,对美的希冀和追求不仅成为科学家的"艺术表现"之一,更是科学家科学生命的动力。诚如法国科学家彭加勒所说:"科学家之所以研究自然,不是因为这样做很有用。他们研究自然是因为他们从中得到了乐趣,而他们得到乐趣是因为它美。如果自然不美,它就不值得去探求,生命也不值得存在……我指的是本质上的美,它根源于自然各部分和谐的秩序,并且纯理智能够领悟它。"曾为牛顿和贝多芬写过传记的杰出传记作家沙利文对彭加勒的上述认识评论说:"由于科学理论的首要宗旨是发现自然中的和谐,所以我们能够一眼看出这些理论必定具有美学上的价值。一个科学理论成就的大小,事实上就在于它的美学价值……我们要想为科学理论和科学方法的正确与否进行辩护,必须从

美学价值方面着手……我们可以发现,科学家的动机从一开始就显示出一种美学的冲动……科学在艺术上不足的程度,恰好是科学上不完善的程度。"[7]

美,几乎成为科学家检验自己的标准之一。著名物理学家爱因斯坦在自己的研究中是以美为选择标准的,只要觉得一个方程是丑的,他就弃置不顾,完全失去兴趣,他深信美是探求理论物理学中最重要结果的一个指导原则。现在,科学家们毫不怀疑自己是在探求美,因为他们发现,大自然这个终极设计者是在最基础的水平上按照美来设计这个世界的,"自然在她的定律中向物理学家展示的美是一种设计美"。因此,科学家们自豪地说"如果有两个都可用来描述自然的方程,我们总要选择能激起我们审美感受的那一个"。在"审美事实上已经成了当代物理学的驱动力"[8]的今天,物理学家们首先必须训练他们的是眼力,以看出指导自然设计的普遍原理,去捕捉自然中的美。

事实上,爱因斯坦的广义相对论,被科学家魏尔称为推理思维威力的最佳典范,是现有物理理论中最美的理论。爱因斯坦自己也认为"任何充分理解这个理论的人,都无法逃避它的魔力",这个魔力是什么呢?是美。魏尔说广义相对论"在我看来就像一个从远处观赏的伟大的艺术品"。创建引力规范理论的魏尔说:"我的工作总是尽力把真和美统一起来,但当我必须在两者挑选一个时,我通常选择美。"当初魏尔发现和创建了引力规范理论,但没有被证明,魏尔自己也感到这个理论可能不是真的,但它很美,而不愿意放弃,过了许多年以后,当规范不变性被应用于量子动力学时,魏尔的直觉和对美的选择被证明是完全正确的。

美与真的上述关联不仅在物理学领域,在其他科学领域同样存在。1915年在数学上一鸣惊人的印度数学家拉玛努扬曾留下了几百个公式和恒等式,拉玛努金在最近对其进行研究的过程中发现,阅读和理解这些公式,简直令人惊心动魄,其心灵的震颤,犹如走进美第奇教堂的圣器室,见到文艺复兴三杰之一的米开朗基罗放在美第奇墓上的雕塑名作《昼》《夜》《晨》《暮》时所引起的震颤一样,这两种美的感受是无法区分的。

科学家与艺术家一样,都以自己敏锐的直觉和智慧去探求大自然和人生命历程中的美。从这种共同的探求中不难发现,科学与艺术是密切相联系的,而且应是在哲学、美学、艺术学以及人类智慧和情感的深层次上相联系的。艺术与科学的结合是人类对自身命运深层思考的产物,是一种文明而崇高的追求。诚如康德所说,美的艺术和科学即使不使人变得更道德,至

少也使人变得更文明,他认为:"美的艺术在他的全部的完满性里面包含着不少科学。"[9]因此,不仅"理解科学需要艺术,而理解艺术也需要科学"[10];而且,艺术与科学的结合还能防止和纠正科学技术的非人性化倾向和自足倾向,防止艺术的自我封闭;"克服情欲偏向",以致"拿着反思着的判断力而不是拿官能感觉作为准则"[11]这对于艺术家而言尤为重要。

二、艺术与科学结晶的历史形态之一:工艺艺术

工艺艺术和设计艺术是艺术与科学结合的产物。中国作为一个文明古国,工艺艺术在人类文明史上具有重要地位,并具有代表性和典型性。中国古代工艺艺术的一个典型特征,即艺术与科学的密切结合,李政道先生曾认为,这不仅是工艺艺术的特征,亦是中国文化的固有内涵。

从中国现实可考的陶器出现起,中国的工艺艺术至少已有近万年的发展历史,这种艺术的造物史始终是与科学技术联系在一起的。陶器的发明作为人类文明史上一个划时代的标志,"是人类最早通过化学变化将一种物质改变成另一种物质的创造性活动"。这种改变物质形态的制陶活动,也是人类最早的一种科学实践活动。其后延续上千年的中国青铜时代,青铜工艺与青铜科学技术一直是密不可分的。《考工记》记有一个堪称世界最早的一份青铜冶炼配比,即所谓的"金有六齐",不同的青铜器物如饪食器的鼎、鬲,乐器的钟、铎,兵器的戈、戟,生活用器的铜镜等,使用功能的不同,对器物的钢性、韧性、光洁度等有不同的要求,因而其铸造时青铜的铜、锡等合金的配比各不相同。用现代科学方法对当时青铜器合金分析表明,《考工记》所记的配比基本上是准确的。

工艺的发展、工艺技术的进步与科学的发展密切相关,但工艺美术不仅仅是科学和技术的载体,而更重要的是通过整合的方式将科学与艺术结合起来,即通过艺术的方式将科学技术展示出来。而科学往往是通过技术或工艺技术的方式走向与艺术结合之路的。这里,以汉代青铜灯的设计为例。汉代的青铜灯的种类繁多,相同的照明功能,有众多的造型特点和不同的科学内容。河北省满城刘胜和窦绾墓出土的长信宫灯和朱雀灯在设计的科学性和艺术性统一上具有典型意义。长信宫灯以汉代宫女形象为基本造型,通高48厘米,宫女作跪坐状,上身平直,以左手持握灯座底部的座柄,右臂高举,袖口向下宽展如同倒置的喇叭,覆罩在灯罩上,宫女右臂与体腔为空心相连,燃灯时起到烟道和消烟的功能。灯盘呈"豆"形,灯盘可以转动,灯罩可以开合,调节亮度和照射方向,也有挡风的功能。同墓出土的朱雀灯,

通高30厘米,以展翅欲翔的朱雀为灯身,灯盘由朱雀口衔盘平伸出去,盘径19厘米,盘体呈圆槽形,分为三格,每格中心部位有一烛钎;灯座为一盘龙造型,龙首上昂,双目注视朱雀口衔灯盘,上下呼应。朱雀灯如同"豆形灯"的结构一样,具有灯盘、灯身、灯座三部分,由于以朱雀作为造型,三个构成部分的设计便具有了很多特殊性。首先是朱雀口衔灯盘,足踏一盘龙,其灯盘几乎在整个灯垂直重心线的外侧,因此,灯盘的重量便是一个涉及物理学的重心设计问题,朱雀灯在添加燃料的情况下能否保持平稳,灯盘的重量和朱雀体态就成了决定性因素。从作品看,朱雀展翅欲飞的姿态正好与灯盘的空心槽处置相统一,即是美的造型与科学的物理关系取得了十分完美的统一和照应。为操持方便,朱雀灯将朱雀尾部处理成上翘状,成为一天然的把手,不仅便于持握,也起到了平衡的作用。其设计体现了力与美、科学与艺术统一的智慧。

中国拥有独树一帜的玉石工艺文化,其历史也许更为悠久。在旧石器时代已有用玉石制作的工具。考古发现表明中国大多数新石器时代遗址中都有玉器的存在,品类多,造型精美,而且具有宗教、礼仪、佩饰、科研等多种功能。作为东方的一种智慧,"工艺家们严格确定角度和直线,用高超的传统手法展现动植物生灵的各种曲线,全面展示了他们的几何学水准"[12]。李政道先生在"艺术与科学"的演讲中,曾推测新石器时代产生的玉璧、玉琮、玉璇玑等玉器是古代天文仪器,是古代先民们观天测地的工具,是艺人们用艺术造型的方式制造的科学工具,或者说是科学工具艺术化的表现形式。

中国是古代世界著名的丝织大国,早在商周时代就能织造精美的提花织物,如文绮、文罗、织锦等。提花不仅需要一定的提花织机,而且提花织物本身也是科学技术与艺术统合的产物,即织物二进制的结构,是一个科学性的结构和预设的秩序,是先于装饰图案、绘画而建构的、必须依循的科学秩序。对于工艺家来说,要实现自己对于提花织物如织锦、缂丝,编织物如壁毯、地毯的艺术设计,必须通过工艺的方式,将自己的艺术理想自觉地融合在织造和编织的科学性之中,使二者统一起来,才能达到目的。

人体工学是现代设计中的新兴学科,也是现代设计艺术进一步科学化的标志。在古代工艺造物中,已注意到这种尺度的适宜,在一定程度上反映了艺术造物中追求的科学精神。如《考工记》在"察车之道"中曾谈到各种车辆尺度与人、马的关系,不仅认识到车的各种尺度取决于人的尺度,而且注意到拉车的马与车结构之间的关系。先秦时期在工艺造物中的这种建立在科学求实精神基础上的艺术设计思想几乎纵贯在整个工艺历史之中,无论

是家具、瓷器还是其他生活用具，包括中国古代科学仪器的设计与制造，如天文仪器中的漏壶、圭表、浑仪、浑象以及地动仪、指南针等，都几乎是以艺术的造型设计制造出来的。东汉张衡的地动仪，"以精铜制成，圆径八尺，合盖隆起，形似酒尊"，不仅有精巧的科学性的结构，中间的"都柱"和"八道"等机械装置，其造型设计也完全艺术化了，尊外八条含铜珠的龙及龙头下面相应设置的蟾蜍，以及整个地动仪，都如一个精巧的工艺品。宋代郭守敬制造的简义、圭表、七宝灯漏、玲珑仪，苏颂、韩公廉制造的水运仪象台等也都具有上述的特点。

人类的工艺设计史表明，科学技术要进入人的生活，在人们的生活中扎根，就必须与艺术相结合，即以艺术化的存在方式为人服务。工艺设计对于科学技术而言是其艺术化、生活化的存在方式和形式，是科学技术向生活转化的通道。同样，工艺艺术与科学技术结合，也为自身的发展提供了根本的保证。因此，科学与艺术的结合对于艺术与科学而言不仅揭示了各自发展的新方向，展现了各自的新天地，它在带来人类科学和艺术的新发展的同时，会更深刻地影响人类文明的发展与进步，为解决大工业社会的一些问题带来曙光。

三、新艺术的震撼：现代的整合

19世纪末期被视为现代主义的摇篮，20世纪的现代艺术是在其孕育的两种历史根基上成长起来的，这两种根基，一是东方的装饰艺术[13]，一是科学技术。从印象派、立体派开始的诸多现代主义艺术运动，其形成和发展都建立在这两种根基之上或深受影响。印象派可以说拉开了现代艺术发展的序幕，其历史因源即东方的装饰艺术和科学技术。从科学技术方面看，有两方面的内容，一是摄影术，一是光学科学。它导致了人们用新的眼光去看世界，去表现世界。摄影术成熟及快拍和便于携带的照相机的出现使摄影很快得到普及，结束了富有阶层甚至是一般民众靠绘画留影存世的历史传统，也约束了画家们靠画肖像度日和进行艺术探索的可能性，迫使艺术家们另谋生路，去探索摄影无法表现的领域。在一定意义上可以说没有摄影术的发明与冲击，便没有现代艺术。

在印象派画家中有一位英年早逝的天才人物——修拉，被称为是诞生在科学革命中的最早的新型艺术家——艺术家兼科学家[14]。赫伯特·里德认为他比塞尚更有意识地，甚至比他同时代的艺术家都更审慎地、更为理解地接受了这个时代的科学精神，并通过绘画艺术对科学的客观理想做出解

释。修拉是点彩派大师,早在他上美术学校时,就对科学知识产生了兴趣,阅读了一系列论述光学及光线与色彩的论文,受其启发而创造出了点彩派技法。画家使用细小的笔触将不经过调和的色彩画到画布上,画面保持着纯粹的原色,局部看是一些并置的色块,类似马赛克镶嵌的效果,远看则是具体的形象,点彩技法将光学合成的任务留给了视觉的受众。当然,这不是艺术家的目的,他们的希望是保持自然色彩的真实与生动,把最新的空间概念与光色知觉方面的最新科学发现结合起来,这是许多艺术大师如康士坦布尔、德拉克洛瓦一直所希冀的。修拉与他的朋友科学家查尔斯·亨利一样,立志于"使艺术与科学调和成更高的理智的综合",这种调和与综合,既包括绘画艺术中的色彩、线条等形式因素,也包括艺术发展的辩证法在内。

18世纪工业革命以来,至19世纪末期乃至20世纪初,科技的成果主要是通过机器表现出来的,因此,除了照相机这种机器外,那些与人日常生活密切相关的机器,如火车、汽车等,作为科学的产物都对现代艺术的发展产生着深刻的影响。蒸汽机车是19世纪初开始设计并得以运用的,至1893年,英国设计的4-4-0型1562级高速机车,以整洁统一的美好造型和优异的功能为特征而令人惊羡;由此,人类社会从蒸气时代向电气时代迅速过渡。1888年出现了电动马达,1893年福特汽车开始投入生产,1894年设计成功了电影放映机和留声机唱片,1895年伦特根发现了X光,马可尼发明了无线电报,卢米埃兄弟发展了电影摄影机,接着镭也被发现,1903年怀特兄弟开始了第一次动力飞行,1905年因爱因斯坦系统阐述了相对论的特殊理论"光学理论"而被称为理论物理的"惊异之年"。一种前所未有的变化和变化速度使人们意识到一个旧有时代的终结和新时代的到来,其标志就是科学技术的典型杰作:机器。以1889年巴黎国际博览会,准确地说是以为本次博览会而特地设计和建造的巴黎埃菲尔铁塔的建成为标志,人们终于扭转了对机器的否定态度,而代之以至善至美、强大、听从使唤之类的赞扬之语。令人更值得关注的是,这些科技的产物对人视觉感受的冲击和改变。乘坐速度前所未有的交通工具,它给人以一种新的经历和体验,一种对空间和时间的新感受:景色的连续和重叠,快速的变化闪现如浮光掠影,"火车上的景象迥然不同于马背的景象,它在同一时间里压缩了更多的'母题'"。登上高达1056英尺的埃菲尔铁塔,俯瞰地面时,人们看到的是一种扁平的如同图案一样的城市"地图",一种新型的风景和空间意识便开始渗入人们的意识之中,"这种意识建立在正面和图案的基础上,而不是透视的隐退和深度的基础上"[15]。这种空间意识及平面感的抽象性,成为1907年至1920年最先

进的欧洲艺术所追求和展示的东西。

立体派艺术家是最早在上述方面取得成就的第一代现代派艺术家,或者说,这一代艺术家最早以艺术家特有的敏感,密切关注科学技术的惊人成就,并从中汲取各方面的知识和素养,主动实行艺术与科学技术的整合,从而开创了一条新的表现之路,"解放了一种创作力,这种创作力在战争的余映中,将改变整个世界的艺术"[16]。

立体派的作品以静物为主,毕加索、勃拉克是其代表人物。在机器的几何结构和组合关系的直接影响下,立体派的绘画作品首先否定了传统的透视表现,使三度空间变成平面的二度空间,物体的自然形体变成几何的形体,并处于一种犹如机器的组装关系之中。毕加索的《亚威农的少女》被视为立体主义的代表作,其人物造型有明显的非洲雕刻艺术的直接影响,但毕加索在作品中所追求的"是由一个连续性物质,一种密集的、强人容纳的原生质组成的"东西,如同当时为人崇敬的机器一样,至少说是当时机器价值和美学的暗示。作于1909年的油画《奥尔塔·德·埃布罗的工厂》,表现有灰色方铅矿结晶的固体,其建筑、山丘、树木也被处理成简洁的几何结构体拼接在一起,具有显见的雕塑感。1912年他从平面创作转向立体的结构,创作了金属的《吉他》(The Guitar),这是一件雕塑作品,但却是一个多平面的结构。勃拉克成熟期的立体主义作品语言十分抽象,实体和可视的现实形象消失了,几何的非几何的复杂的视觉语言隐喻着相对性和一种连接关系,"断裂的线条和多变的角度完全达到几何形的程度,它们却表现出一种暗指的、不完整的、挫折的几何"。诚如毕加索自己所说:"我画的物体的形状是根据我所认为的那样,而不是根据我所看见的那样。"

在艺术史上,立体派在1907年至1914年不长的几年中被分为前期分析的立体派和后期综合的立体派两种类型。所谓综合的立体派,是因为在1911年后的作品中采用拼贴的手法,将工业批量生产的作为现代性象征的白报纸、产品包装、墙纸等东西拼贴到架上绘画的作品中。在立体派艺术家中最直接表现机器主题并深受其影响的是费尔南·莱热。他的作品被认为是"一个现代主义希望的持久宣言",他热情地创造机器时代的形象,以创造一种植根于日常经验即时代的艺术。在《打牌的人们》一画中,他把士兵们全画成由粗桶、细管和联动装置构成的机器人模样;在作品中他试图再现的不是机器的非人性,而是一种对系统的感知与适应,这是他作品的基本主题。作于1921年的《三个女人》,几何化的简洁的人体、家具及背景被有序而周密地构置在一起,不仅体现着"社会就是机器"的观点,也可以说是机器

时代的一个缩影。

与立体主义有着深刻渊源关系的是未来主义画派。如果说立体派艺术家只是在形式和结构的层面上吸收机器美学的启迪的话,那么,未来派艺术家则在绘画主题和形式两个层面上都表现出了对科学技术、对机器的尊崇与热爱。可以说,未来派的艺术创作揭示了当时社会因科技的发展对于艺术所形成的巨大影响,以及艺术家对此的理解与表现。在1910年所发表的《未来主义画家宣言》中,他们宣称"必须彻底扫除一切发霉的、陈腐的题材,以便表达现代生活的旋涡——一种钢铁的、狂热的、骄傲的和疾驰的生活",认为科技创造了一种新人,机器将要重新描绘欧洲的文化地图,机器是力量,是摆脱历史制约的自由。他们赞美科技化身的汽车,认为汽车比萨莫色雷斯的胜利女神更美。未来派艺术家们通过绘画、雕塑将这种真实的视觉感受表现出来,他们吸收立体派的形式语言,用更直接的形象表现机器之力和速度之美,如巴拉1913年创作的《奔驰的汽车》、卡腊1911年作的《电车告诉我什么》、波丘尼1913年作的雕塑《空间连续的独特形式》、毕卡比亚1916年所作的《无母而生的女儿》等。油画《无母而生的女儿》表现的完全是一个以大铁轮为中心有连杆的机械装置。毕卡比亚对机器表现了极大的兴趣,他甚至想让自己变为一名机器的骑手。1915,他在访问纽约时说道:"来到美国,我忽然想到,现代世界的创造能力在机器之中。通过机器,艺术应该找到一种最生动的表现。"这句话,既可以作为预言又可以作为一种总结。事实上,通过机器,艺术在那一时代已经找到了一种最生动的表现,也许杜桑的《下楼梯的裸体》系列作品的产生即是最好的说明。在美术史上虽然难以将杜桑归结为立体派或是未来派,但他与立体派和未来派一样,深受科学技术的影响。作于1912年的油画《下楼梯的裸体第二号》,以马雷的连续性照片为根据,肢解的而又变动的人体如同闪光的机器外壳。画家本人认为把这幅作品说成绘画并不恰当,"它是动能因素的组成体,是时间和空间通过抽象的运动反映的一种表现。……当我们考虑形的运动在一定时间内通过空间的时候,我们就走进了几何学和数学的领域,正如我们为了那个目的制造一个机器时所做的那样"[17]。画家力图表现的是对当时时代的感受,是对处于时代中心的科学技术的接纳和感受,画家的艺术语言也具有了浓厚的科学色彩,几何、数学、时间、空间、机器等成为艺术家所使用的基本词汇。杜桑从1915年至1923年创作《大镜子》,这一历经8年仍没有最终完成的作品充满隐喻象征,整个形象却像是一部机器,是一部变化的由作者发明的机器,"目的是要把人们从机器的现实世界中引出来,带入寓言的相同世界中

去"。这个相同的世界是艺术家理想中的艺术的数理世界。

立体派和未来派艺术家们突破艺术传统和理念桎梏的大胆创新,开启了现代艺术的大门,或者说书写了重要的一笔,作为现代艺术运动,其存在的时间虽然不长,但它们"促进了大家对我们时代的典型事物的一种新的感受,如对机械的感受;促进了大家对现代人最切身的事物的感受,如对速度的感受"[17]。从上述事实中我们不难发现,立体派、未来派的形成和发展,一方面是科技发展影响的产物,另一方面也可以说是艺术开放性的产物,现代艺术家们以特有的敏锐,以整合的姿态,接纳科学技术的成果和思想,从而不断引发艺术自身的变革。未来派之后的达达派、构成派仍继续沿着他们努力的方向发展。第一次世界大战后,艺术家们对科技的态度开始发生转变,一方面其热情已大大减退,毕卡比亚作品中的机器形象原来是受到赞美的产物,后来变成了对科学和效率的嘲笑。在其后的历史阶段,许多艺术家的作品都从批评的角度来表现工业机械及其制品。另一方面,是艺术家深化了对科学技术的认识,在更深的层面上表现出来,如在达达派和构成派之后现代艺术中出现的抽象的"数学情结",即是这种思考的产物,一种具有科学理性特征和色彩的东西。

蒙德里安是风格派大师,亦是构成艺术的先驱,他的作品以严谨的线条和几何体的构成为特色。他把艺术作为一种如同数学一样精确表达宇宙基本特征的直觉手段。他的这一思想直接受惠于苏恩梅克尔。苏恩梅克尔著有《造型数学的原理》等科学哲学著作,认为大自然虽然活泼多变,但基本上总是以绝对规律性来执行任务,即以造型的规律性起作用。蒙德里安正是接受了苏恩梅克尔的哲学思想,更准确地说接受了其科学的思想而形成自己的造型风格的。

康定斯基是抽象表现主义艺术的代表人物,早在1912年他已意识到人类正迈向"一个理性的和有意识的构图的时代,在这个时代里,画家可以自豪地宣称,他的作品是构成的"。康定斯基认为"一切艺术的最后的抽象表现是数字",认为美学形式的基础是数学,这与当时科学以数学为基础几乎完全相同。

艺术与科学的互为影响时隐时现,也程度不同地表现在不同的艺术形式和艺术家的创作中。现代主义艺术家劳申伯格是美国现代艺术史上风格最不一律的美术家之一,也是1960年代受电视形象影响最深的艺术家,其作品曾一度表现出极强的前卫性。1962年他开始用丝网把形象印在帆布上,这时在他作品中表现的形象是捡来的形象,而不是早期在他作品中出现

的捡来的物品,他利用身边无数的各种印刷品的形象来综合画面,"以一种碰巧的叙事风格把它们放在一起",对生活碎片的拼接使他在现代美术的创作中独树一帜,并取得了巨大的成功,这种巨大的成功来源于何处呢?劳申伯格说自己是受到电视机的轰击和启发。20世纪50年代,电视在美国已经比较普遍,电视作为家庭室内的一种视觉形象的输出工具,它播出的形象往往也成为室内设置的一部分,不过它是短暂的、不断变化的。尤其是当你不断变换频道时,各种非连续的画面如战争、广告、风景、体育、人物等被呈现出来,犹如电影的蒙太奇,一连串的形象无序地被编辑在一起,并置的形象不协调,而且有一种"超现实主义"的味道,这种自我、无意识地编辑的蒙太奇,是电子碎片的无意组合。使用电视机的人都在无意识中制造着蒙太奇,编织着电子碎片,但大多数人并没有像理论家认为的那样"以迅速的蒙太奇和并置的方式来假想地体验世界",但敏锐的艺术家劳申伯格却注意到了,他以同样的方式来创作,无疑,他取得了成功。美国艺术理论家罗伯特·休斯在谈到电视这类科技产品对美术的影响时指出:"它在其他许多方面对我们产生影响,它的形象有一种矛盾得出奇的调子。它们是真的,就在那里,出现在房间里,但它们又是假的,因为它们的幻影不能保持。它们不断地爬上屏幕……它的人造性强调了电视信息是小批小批地、不连续地来到的。我们不会像细看绘画那样地细看电视,也不会像检查中国花瓶那样检查电视。它的一时鲜明的信息和形象的命运就是经过均衡器倾泻出来。它们像辐射一样——实际上它们就是辐射,是无处不在的;而且它们确实已经影响了美术。"[18]同为20世纪60年代最有影响力的油画家的安迪·沃霍尔,也深受电视这类科技的影响,他声称自己是"一台机器",复制着同一形象,如数不清相同的物品——罐头、可口可乐瓶、美元、蒙娜丽莎,或者是用丝网反复印制出的玛丽莲·梦露的同一幅头像。在作品中,他刻意绘制出诸如"新闻纸的涂污的粒纹,作废的版面和不均匀的油墨。他的形象与其说是画出来的,倒不如说是套印的",以至"想让人像看电视屏幕那样瞥他一眼,而不是像看画那样细看它"。

在雕塑方面,现代科学技术的影响最具有革新意义的是动态雕塑的出现。早在1920年,构成主义的雕塑艺术家加波便设计了由电动马达驱动的《活动构成》,整个雕塑由一根细金属棒和马达组成,马达引起金属棒的振动,这一创新开辟了雕塑艺术表现的新领域。此后,沿着这一条道路,他设计了一系列的构成,实践了莫霍利·纳吉在包豪斯提出的有关光、空间、运动的科学思想。莫霍利·纳吉本人亦是创造光运动机械的先锋、机械化活

动雕塑的主要先驱之一,是包豪斯科学与艺术结合主旨的忠实执行者。美国艺术家考尔德是20世纪30年代活动雕塑的主要作家,他有一个工程师的背景,因此,其作品中的科学因素自然是不奇怪的了。1934年他用木、金属丝、绳、铁皮和发动机制成的《白框子》具有显见的加波的影响。20世纪30年代末,他更进一步创造了利用风能的复杂的风动雕塑,40年代末以后,这种风动雕塑开始具有纪念性建筑的形式特征,如1957年为纽约航空港制作的巨型活动雕塑、1958年为巴黎联合国教科文组织创作的《螺旋》等。此外,还有20世纪60年代的光效应艺术、70年代的所谓"录像艺术"等一系列的艺术形式和风格,都多少表现出了艺术与科学结合的特征。

四、艺术设计的新空间

工业革命以后,人类的造物生产进入了以机械为主要工具的大生产时代,科学技术成为这种生产发展的主要动力,产品的艺术形式也打上了深深的大机器生产的烙印,诞生了一种全新的机器美学和机器时代的艺术设计方式和风格。此时艺术与科学的结合比手工业时代的工艺产品生产有了更为密切的联系,不仅产品的功能,而且连产品的艺术形式也有了强烈的科学技术色彩。一部现代设计史实际上就是一部科学技术与艺术相融合的历史。科学技术与艺术的结合是在不断发展的层面上开展和提升的。当代更高层次上的整合,导致了整体设计观的建立与发展,设计师必须全面关注从产品的科技功能、材料到美学形式和价值的所有方面。如书籍设计,从单一的封面设计、插图设计到版式设计、字体设计,发展为包括封面、环衬、版式、插图、字体、纸张、色彩、开本在内的整体设计;工业产品设计更是建立在现代科学技术所提供的材料和生产条件基础上的设计。科学技术既给艺术设计提供了诸多条件,又提出了诸多限制与更多的功能和形式方面的美学要求,实际上是对设计中艺术与科学的整合提出了更高的要求,使两者更有机地结合在一起,通过设计,将科学技术艺术化地物化在产品中。

整体设计的产生是艺术与科学技术进一步整合的产物,其发展又要求艺术与科学技术的进一步整合,在更深的层次上取得统一。如环境艺术设计,从最初的室内设计发展到室内、外环境兼顾的设计,包括公共空间环境的设计;从公共空间环境的设计到区域设计进而与城市设计相连;而城市设计已不仅是对城市街道、建筑、绿化等作具体的艺术设计,进行所谓的美的设计与改造,而成为在一个地区乃至整个国家范围内配置空间的艺术,这是一门复杂的艺术,它既包括建筑学、景观设计学这一类的艺术美学因素,又

依赖于一定的科学技术,依赖于多学科的综合与配合。当然,艺术的美学因素作为其最重要的因素,它是贮存于一定的审美形式即艺术形式之中的东西,这不是附加的、可有可无的,它是一个中介和通道,通过艺术的美的形式而唤起、激发人的情感,并使这种情感与城市的存在、与城市社区的发展规划乃至与国家的发展相联系;在这里,作为空间配置的艺术,它以艺术的存在在最深刻的层次上影响着个体,并将个体情感的激发集合形成共鸣,形成实在的公共空间、区域空间乃至城市空间中的交流与沟通。而这一切都应当建立在科学技术的基础之上,建立在艺术与科学在更高层次上的整合之中。

艺术与科学的整合最具现代和革命意义的是电脑进入设计领域,自20世纪七八十年代起,电脑逐渐成为设计的主要工具,它导致了一场深刻的设计革命,这场革命,其价值和意义表现在许多方面。首先,是为大多数设计师所认识到的"工具变换",所谓"换笔",它带来了便捷与高效率。随着各种绘图软件的出现,设计师的设计创意都能通过计算机表现出来,不仅可以表达各种手绘的效果,而且以往手绘所达不到的要求和画面效果也可以轻松地达到,电脑似乎有能力按需要绘制任何形象,无论是整体的还是局部的,侧面的还是横截面的,设计所需要的平面图形和立体图形的任意转换和并存方式,使复杂设计趋于简单。第二,是在电脑所建构的信息空间中,设计师与设计对象、设计之物与非物质设计、功能性与物质性、表现与再现、真实空间与信息空间的诸多关系发生了变化,即产生了一种全新的关系和设计观念。

信息空间即所谓"电子空间",不同于我们生活在其中的真实的环境空间,它是一种虚拟空间,是以数字化方式构成的通过网络、电脑而存在于其中的空间,艺术设计师使用电脑进行设计,实际上是用程序的语言方式在虚拟的信息空间中创建艺术形象,进行设计。与过去设计师使用绘图、绘画工具进行设计,使用物质材料制作模型相比,这种设计是虚拟的、数字化的。设计师使用数字化的编码程序和指令,创作形象和结构。从表现的意义上看,数字化的虚拟方式是人类的一种新的表达或表现的中介,与人类已有的主要以语言文字符号为中介的方式相比,这一中介更高级、更抽象。语言文字符号的中介方式指称意义对象的关系,是一种现实关系的表述和创造;而数字化的虚拟方式,以虚拟为中介,"它指向不可能的可能,使不可能的可能在人类历史上第一次成为一种真实性"。有学者将数字化方式的虚拟分为三种形式:一是对实有事物的虚拟,即对象性的虚拟或现实性的虚拟,这是

一种最低级的虚拟,在一定意义上是模拟或模拟相似,在电子空间中的艺术设计大多可以归集为这种虚拟;二是对现实超越性的虚拟,即对可能性和可能性空间的虚拟,这是一种较低级的虚拟,它一方面与现实性相关,同时又超越现实性,即虚拟现实的各种可能性,为现实中的选择提供更合理的基础,使现实性的进行有更广阔的空间和可选择性、可比性;第三是对现实背离的虚拟,即对现实的不可能的虚拟,一种对现实而言是悖论的或荒诞的虚拟。虚拟的意义和价值由此表现得最为充分和彻底。在信息空间中,虚拟具有一定意义上的真实性,即虚拟以自己独有的方式展开了其他未被选择即未能成为现实的可能性,"并在虚拟中使其成为虚拟空间的真实,这便大大开拓了人的选择空间"[19]。

在信息空间中,艺术设计成为一种具体化的虚拟方式,或者说,艺术设计以数字化的虚拟为中介,创造和构思艺术形象,设计作品。无论是在真实空间还是在信息空间中,艺术设计总是一种形象的创造或表现,在真实空间中,艺术设计师直接描绘形象;在信息空间中,艺术家是通过数字化的方式,通过程序来创造形象。同一形象的表达与创造,其中介方式迥然有别,前者直接使用艺术符号,后者使用程序。虽然艺术设计师在使用电脑和程序制作形象、设计作品时并没有意识到信息空间中形象的产生和获得与传统的手工绘制形象有多么大的差别,但实际上,电子空间中创建和生成形象的中介方式——虚拟方式的产生和存在,对于人类而言其意义是极为深刻的,它既是人类有史以来的又一次中介方式的革命和生存方式的革命,也是人类艺术设计方式的一次革命。

设计是科学技术与艺术结合的产物,它不仅具有科学技术和艺术两方面的特性,并且整合两者、超越两者,成为新的一极。马克·第亚尼认为,"设计在后工业社会中似乎可以变成向各自单方面发展的科学技术文化和人文文化之间一个基本的和必要的链条或第三要素"[20]。

五、走向未来的整合

早在1392年,意大利建筑大师让·维诺特就曾提出:"放弃科学等于失去真正的艺术。"600多年过去了,维诺特的这句名言在今天也许有了更深刻的含义,艺术不是孤立和封闭的,它的开放结构,甚至于它的本质之中,都应有其他素质的参与。在科学诞生之后,艺术需要科学,犹如科学需要艺术一样,科学在一定意义上早已成为艺术发展的内在属性之一,因此,"放弃科学等于失去真正的艺术",也即是真正的艺术是与科学整合、具有科学内蕴的

艺术。

　　艺术与科学的整合具有必然性,是艺术与科学两方面的内在要求。

　　在艺术存在的意义上,艺术与科学的整合,使艺术的存在具有了一种新质和动力学的内容。一方面,艺术与科学的整合,形成新的艺术存在方式和形式,这种新艺术方式与形式不是一种取代,而是在已有的艺术方式和形式之外开拓新的生存空间,涉及新的领域,建构新的艺术存在方式和形式,不仅丰富了原有艺术的存在形式,而且以新方式、新形式的创造使艺术的结构形式发生变化;另一方面,艺术与科学的整合永远是一个过程,是两者的相互作用不断发生的过程,因此,新的艺术方式和形式将随着时代、时间的延展和科技内容的更新发展而有新的生成,它不仅赋予了艺术在新时代发展的可能性和动力学根基,而且揭示了艺术与科学两者整合过程中的艺术是一种多种张力交叉、多种可能性并存、有巨大可变性、发展性的艺术;这种艺术具有多元化的特征,其多元化的特征使各要素之间的相对独立性和相互作用的结构模式具备一种不确定性,即表现为传统艺术规范的缓解和新领域的拓展。

　　从科学技术存在的意义上看,与世界上任何事物存在的两面性、矛盾性一样,科学技术也具有两面性,一方面,它给人类造福,使人类的生存状况得到了重要的改变;另一方面,它又不可避免地存在着负面的影响。工业化是科学技术发展的直接产物,而工业化所造成的生态危机、环境问题,现在已日益使人们意识到其严重性。这些问题虽然不能说是科学技术发展的必然结果,但与其有关是可以肯定的。除了可见的负面影响外,还有一些深层的矛盾,随着科学的技术化和技术科学化即科学技术一体化的实现,科学技术正趋向于成为一个自主的系统,而独立于科学家、研究者。自主系统的形成,导致和加剧了科学技术系统与传统文化、价值等体系之间的矛盾关系,造成普遍的信仰体系,包括宗教、神学等传统文化与科学的对立与排斥,甚至导致表达系统的瓦解和自主系统本身的封闭。诚如法国学者让·拉特利尔所指出的那样:"科学对文化的直接影响看来确实在于将认识系统与其他系统特别是价值系统分开,于是就在文化中引进了二元论或多元论,这与它的融合能力是背道而驰的。我们必须考虑的问题是,是否并且怎样可以形成新的融合。"[21]对于文化而言,无论是传统文化还是以科学技术为主要特征的当代文化,文化的融合能力是本质性的,"一种文化的存在价值就相应于其融合的程度,以及能在多大程度上通过其规范结构保证各项社会活动的紧密联系"[22]。当代文化更应是一种开放性的文化,它应具有比传统文化

更大的融合性。文化整合应当是实现文化融合的关键。因此，整合——无论对于艺术还是对于科学技术而言都具有必然性，它实际上既是一种趋势，又是一种来自两者内在的和时代的共同要求。

整合意味着两种力的共同作用，一是外在的力，我们将时代科技的发展和人类社会新的需要作为艺术发展的外在因素；把艺术本身内在的需要作为内在的动力，即将适应社会环境的变革和要求作为艺术本质的内在规定性之一，而使艺术在与科技的整合中具有一种主动性，即内在的动力学因素。艺术本质上是开放的，不排斥科学技术诸因素的影响和参与，正是这种本质的体现。整合是事物新生新质和发展的必然之路。整合因具有内外两种因素和力的存在，而不可能失去自我。艺术与科技的整合也是如此，它不可能因整合而使科学技术对艺术取而代之或使其失去自我，而只能是成为一种变革的动力和变革的方式，并渗入艺术存在的本质之中。

艺术与科学技术的整合是 21 世纪艺术发展的大趋势之一。这里所谓的艺术，主要是指绘画、雕塑等"纯艺术"。严格地说来，这种大趋势现在已经开始，并有了可资借鉴的成果和对于未来的设想。

成果之一是电脑绘画作为绘画艺术中的新形式，已完全抛弃了传统绘画的材料和绘画方式，在电子空间中以程序和指令创作和完成可以预期的作品形式，如同前述的设计的非物质性和虚拟方式一样，电脑绘画也是在信息空间中以虚拟为中介而完成的。

在原来动态雕塑的基础上利用声、光、电等多媒体的科技手段与雕塑艺术结合的动感雕塑，是另一项成果，它从根本上改变了传统雕塑艺术形式的三度空间结构和存在方式，变成四维的甚或是多维的、多媒体的、互动的，它使艺术作品处于多变的与人互动的情境之中，即形成一个包括参观者、欣赏者在内的"场"，艺术作品在时空的多维度中存在，声、光、电与艺术作品的立体结构共存并赋予作品以存在的价值和意义；它充分利用了声、光、电子等高科技成果，使艺术形式和艺术形式的呈现方式发生了根本的改变，也使艺术接受者处于前所未有的接受情境之中，并改变对艺术作品的感知习惯，扩大了感知的范围。艺术家在创作中，将艺术结构建立在科技结构的基础上，或将两者整合为一；既是艺术结构又是科技结构，所以又必然受到其特点的限制，如电源的中断，其作品的科技基础即遭到破坏或缺失，艺术形式的呈现就失去了基础和意义。

第三是一种可能性，家用电脑和网络的普及，无形的电子空间——信息空间给艺术家的创作提供了又一广阔的舞台和空间，提供了探索艺术形式

和艺术存在方式的另一类可能性,这就是本文指称的所谓"信息艺术"。西方学者 Fred Foret 从美学的角度认为,在信息时代,艺术通过与科学技术的整合,将会产生一种全新的艺术模式或美学,他称之为"通讯交流美学"(本文将之称为"信息艺术"),这种艺术即美学的功能是将人在环境和世界的进化中感知到的原理,变换为艺术本身。这种艺术其"功能不再展现在相互分离的物体中,而是展现在事物之间的相互关系或艺术-信息的综合中"。在这里,艺术被视为一种系统,被知觉为一种综合性的整体———一种不能被分割,或不能被简化成其他的各个相互分离的物质部分的合的整体。构成艺术品的东西决不再是它的物质体现物或它的视觉的或绘画的再现,不是被我们的感官感知的东西,而是被我们"悟"到的东西[23]。简单而言,即处于信息社会环境中的艺术家,以数字技术媒介为工具而进行的一种不同于以往艺术方式和形式的艺术创作,这种创作在广义上是一种行动艺术,艺术家与艺术接受者之间主要是一种互动关系,在电子空间或网络空间中,艺术家既是一个艺术创作者,更是一位艺术活动(行动)的策动者、组织者;艺术家在信息空间中安装并表演自己的符号,因此,艺术家的艺术创作实际上就是艺术信息的发送和激活、交流。与以往艺术家利用金属、石材、木料、泥土、画布等材料进行创作不同,在这里,信息艺术家的原材料是非物质的时间和空间,通过电子媒介,艺术家们直接面对接受者,面对参与的大众,艺术家作为信息交换系统的构思者,"甚至作为一个给整个行动注入生气的身份出现的人,从事艺术创作和活动,创造一种建基在通讯交流基础上的艺术,以及支撑这种艺术的基础性方案,他们编排特定的形式、结构和复杂性各不相同的网络,并在这些结构和网络中安置多媒体传送和接收装置"。艺术家已变成某种信息设计师和信息建筑师,在大众参与的、互换的共享式相互关系中,艺术家创建一种程序,"使'图表'或'信息建筑'不断得到集合(装配)和解散"[23]。在这一艺术活动中,艺术家是真正的主体,作品形式隐退了,甚至消解了,这与传统艺术包括现代派艺术重视作品、重视作品形式本身,形成极为鲜明的对照。

19 世纪末开始,艺术追求自律,这在 20 世纪现代主义艺术中表现得最为强烈。诚如形式主义研究所表明的那样,艺术家关注的是"自我表现"的艺术作品的形式本身,但当艺术家真正以作品的形式作为全部动机时,艺术家的自我表现异化成了作品的自我表现,形式几乎代表了一切,形式成为一个自足的实体和自主的系统而且有价值,而作为艺术活动重要角色的艺术家本身则淡化了,艺术作品已不是艺术家的生活和思想乃至个性的表现,而

只能是艺术作品本身，它独立于艺术家而存在。也许，艺术家真正的"自我表现"是在信息空间中的"表现"。

艺术家在信息空间中，以组织者和艺术创造者的身份，使艺术创作成为一个艺术信息的交流过程，其中既有艺术家的创作设计，也包括其他参与者、观赏者的意图和判断；艺术家在信息空间中创作的作品是"一种植根于通信交流领域，并有着自己独特美学基础的艺术作品"，是非物质的随信息流动的再现形象和它的运动图像，而不是物质性的可以触摸并在艺术市场进行销售的传统艺术作品。迄今为止，艺术品市场所出售的艺术品都是有形的、物质化的，"信息艺术"的产生，将给未来的艺术市场带来一种无形的、非物质的艺术品。有迹象表明，艺术品已经历一种缓慢的"非物质化"和"解体化"的过程，一种新的艺术品的存在方式和形式正在信息时代的"信息空间"中开始孕育和发生。

"信息艺术"是一种组织型艺术，只关心传播和参与时的"功能"，而不关心"实物"——传统的艺术作品形式。在这里，艺术家将自己的艺术创作活动，"建基于他们自己、观赏者和环境之间的那种独特的、特殊的和独创性的关系"之中，在这种艺术的生产方式和存在方式的变化中，不仅艺术家、艺术品的传统概念变了，它还直接影响着人们的知觉行为以及对艺术的解释和态度。在人类存在的更深层次上，这种由艺术与科学结合所形成的新的艺术试验方式，将不断启示人们去发现和发明与环境协调的新形式，最终使人们认识到"通讯交流的总体实践是如何与我们整个的感觉系统相互反应和相互影响的"，以至产生一种新的感受方式，进而打开一个新的审美渠道，构成"一种真实的"心理革命，从根本上改变我们与世界的关系。

"信息艺术"，可以看作艺术与科学整合的高一级艺术形态，它比电脑绘画，利用声、光、电所创作的雕塑和空间作品，在整合和观念的意义上更进了一步，更具深刻性。当然，艺术与科学的整合必将在许多不同的层次上展开，既有物质层面的，又有非物质的；既有传统造型形式的，又有关系层面的；既可以是一种创作，又可以是一种感受与参与。有许多形式甚至即将出现的新的可能性我们尚不能和不敢预测，诚如科学界人士所言，数字化时代还刚刚开始，数字化技术也刚刚开始，以后的发展和对各领域的渗透将是无时不有、无处不在的，而且是更全面更深刻的，艺术同样不能排除在外。

参考文献及注释

[1] 赫伯特·里德.现代绘画简史[M].刘萍君,译.上海:上海人民美术出版社,1982:176.

[2] 克罗齐.美学原理[M].朱光潜,韩邦凯,译.北京:外国文学出版社,1983.
[3] 李政道,柳怀祖.李政道文录[M].浙江:浙江文艺出版社,1999:145.
[4] 马丁·约翰逊.艺术与科学思维[M].傅尚逵,刘子文,译.北京:工人出版社,1988:164.
[5] 米·贝京.艺术与科学[M].任光宣,译.北京:文化艺术出版社,1987:225.
[6] 米·贝京.艺术与科学[M].任光宣,译.北京:文化艺术出版社,1987:220.
[7] 钱德拉塞卡.莎士比亚、牛顿和贝多芬:不同的创造模式[M].杨建邺,王晓明,译.长沙:湖南科学技术出版社,1997:69.
[8] 阿·热.可怕的对称[M].苟坤,译.长沙:湖南科学技术出版社,1977:9.
[9] 康德.判断力批判.上卷[M].宗白华,译.北京:商务印书馆,1985:150.
[10] 萨顿.科学的生命[M].刘珺珺,译.北京:商务印书馆,1987:20.
[11] 康德.判断力批判.上卷[M].宗白华,译.北京:商务印书馆,1985:151.
[12] 马丁·约翰逊.艺术与科学思维[M].傅尚逵,刘子文,译.北京:工人出版社,1988:59.
[13] 李砚祖.现代艺术百年历程与装饰的意义[J].文艺研究,1996(5):16.
[14] J·阿纳森.西方现代艺术史[M].邹德侬,巴竹师,刘珽,译.天津:天津人民美术出版社,1986:28.
[15] 罗伯特·休斯.新艺术的震撼[M].上海:上海人民美术出版社,1989:5.
[16] 赫伯特·里德.现代绘画简史[J].刘萍君,等译.上海:上海人民美术出版社,1979:56.
[17] 赫伯特·里德.现代绘画简史[J].上海:上海人民美术出版社,1979:61.
[18] 罗伯特·休斯.新艺术的震撼[M].刘萍君,等译.上海:上海人民美术出版社,1989:304.
[19] 陈志良.虚拟、哲学必须面对的课题[N].光明日报,2000-1-18.
[20] 马克·第亚尼.非物质社会[M].滕守尧,译.四川:四川人民出版社,1988:8.
[21] 让·拉特利尔.科学和技术对文化的挑战[M].吕乃基,王卓越君,林啸宇,译.北京:商务印书馆,1997:132.
[22] 让·拉特利尔.科学和技术对文化的挑战[M].吕乃基,王卓越君,林啸宇,译.北京:商务印书馆,1997:69.
[23] 马克·第亚尼.非物质性社会[M].滕守尧,译.四川:四川人民出版社,1988:163.

(原文出自:李砚祖.大趋势:艺术与科学的整合[J].文艺研究,2001(1):98-112.)

量化思维与艺术经验：
文艺复兴时期艺术与科学关系的再分析

孙晓霞

近年来，关于艺术与科学之关系的理论研究似乎无话可说。艺术对科学有灵感的启迪意义，科技对艺术有技术的创新价值，这种双向的"辩证"说几乎沦为一种俗套而肤浅的话语闭环，特别是面对"新文科"建设的时代倡议时，这套缺乏逻辑推论和历史细节支撑的俗论已然成为艺术理论发展的思想障碍。为此，我们尝试从知识史的研究视角，就文艺复兴时期的艺术与科学关系做新的剖析。

艺术与科学之间亲密互促的理想状态，在文艺复兴时期是为典型。在关于文艺复兴时期的科学研究中，学者们常会将人文主义与艺术视为实验性科学中的点金石或催化剂来读解。如化学家威廉·奥斯瓦尔德（Wilhelm Ostwald）承认艺术是"科学的预兆"[1]；社会学家也认为，"文艺复兴时期的现代个性在艺术上的解放，是科学的预备阶段"[2]；就连反对滥用人文主义概念的加林（Eugenio Garin）也提出："科学试验的新方式、革新了的世界观、企图征服和利用自然的努力也应归功于人文主义的影响。"[3] 这些理论都承认人文主义与艺术对于科学的重大启示作用，其中的潜台词都是人文主义的伟大胜利对于科学的重要准备意义，这种观点在文艺复兴文化研究中流延不绝，成为研究文艺复兴科学史的首要命题。但就艺术而言，过于陶醉或迷恋这样一种学科史上的优越感，却容易导致自身困囿于一种口号化的、关怀式的话语僵局中，基于学科主体的艺术知识特性，以及艺术自身与科学的历史性关联很难被真正打开。本文从具体的思维方式、学科特性等方面来重新思考文艺复兴时期科学与艺术的关系。

一、从量化思维到高级技术工匠

20世纪以来，学界就文艺复兴时期艺术与人文主义那种大而无当的模糊关系进行了大量反思后发现，虽然科学和艺术的历史学进程中的方式和

孙晓霞，中国艺术研究院《艺术学研究》编辑部主编，副研究员。

方法有显著一致性[4],但人文主义者对五大语言类知识——语法、修辞、诗学、道德哲学和历史的偏重,导致他们虽然翻译并引入了大批的古典知识,却很少在真正的哲学和技艺理论方面对艺术的具体生产活动产生实质性影响[5]。那么,从艺术的价值判断到实操性的科学实验,现代知识中处于两极的艺术与科学如何汇合?这就需要在自然科学史中发现并追踪艺术知识转型特性。文艺复兴时期的人文学科缺乏数理知识内容,而是偏重道德哲学、古典文学等语言或精神层面,但近年来的许多艺术史研究皆已证实,恰是在被人文主义学科较少关注的自由七艺之"四艺"[6]类知识支持下,量化思维的兴起,艺术与算术、几何等类理性学科知识的结合,改变了绘画、雕塑、建筑等视觉艺术类知识的历史轨迹,整体艺术理论获得了急速发展。

让我们从一个事例开始。巴乔·班迪内利(Baccio Bandinelli, 1493—1560)在《回忆录》(Memoriale)中曾记载了自己的一位堂兄与维达姆·沙特尔(Vidame de Chartres)之间发生的一场决斗,起因是后者指责佛罗伦萨贵族的手工化,因他们在绘画和雕塑方面表现出太过积极的兴趣[7]。贵族是否适宜从事手工活动显然是当时社会的一个焦点话题,而其中的关键问题在于知识的性质问题,即绘画、雕塑类手工艺中是否具有知识,这类艺术到底是纯粹的手工经验还是具备原理性的知识?

应当承认的是,中世纪的工匠就已经掌握了相当多的艺术技能,不过这种基于日常生活的知识应用满足着一种"大约的世界"[8]的知识观。柯瓦雷认为直到伽利略时代之前,"从未有人试图超出不精确的日常生活中实际运用的数、重量和度量——数月份和牲畜,丈量距离和土地,称量黄金和谷物——以把这种运用变成精确知识的要素",这是因为背后有一种非常典型的心态,那就是"'大约的'世界的一般结构",这种"大约的知识"多存在于工匠、技师和对理论不熟悉的人的知识领域。勒高夫认为,与其他机械技能相比,中世纪的建筑师已经达到了较高的水平,工匠们往往会"在某种程度上用经验主义的灵巧来弥补他们的无知"[9],并在造物过程中贯穿他们的科学与神学的观念。但这种以"大约的知识"为主导的经验性手工技艺观念在文艺复兴早期开始受到质疑,其原因就在于量化思维在艺术中的兴起。

据《米兰大教堂编年史》载,1398年在建筑米兰大教堂时曾发生过一场论争,意大利的建筑师认为在构建建筑的形式时:"几何科学不能运用在这些事上,纯粹的艺术是一回事,艺术是另一回事";而从巴黎被召唤而来的建筑家(Mignot)则回应:"没有科学的艺术(换言之,缺乏理论的实践)'毫无价值'(ars sine Scientia nihil est)。"[10]手工技艺是走向科学性的确定知识,还

是经验性的技能,这实际上取决于艺术家所掌握的知识。彼得·伯克研究认为,这里泥瓦匠和建筑师显然代表着建筑这门专业内的两类身份定位:一是拥有经验知识的纯手动操作的泥瓦匠;一是掌握了几何等自由艺术知识的建筑师,尽管都是实践者,但争议的焦点在于几何等纯科学知识在艺术活动中的效用问题。

14世纪末的这次争论与不快,之后就被一种联合关系所取代,其第一原因就在于艺术家开始普遍接受严肃的教育。约翰·梅里曼认为,与以经验主义的灵巧来弥补他们的无知的工匠不同,文艺复兴时期的画家、雕塑家及建筑师们由于有机会能进入知识教育体系[11],因此其知识结构与中世纪有了鲜明的区别。艺术史研究表明,文艺复兴时期大部分背景已知的艺术家的父亲是城市里的零售商和工匠,且通常从业于奢侈品行业;艺术家中第二大群体是贵族的孩子;第三大人群是商人或公证人、律师及官员等受过教育的专业人士的孩子;也有如拉斐尔那样,子承父业的艺术家之子;农民出身的极少[12]。由于他们多数是受过教育的家庭出身,故而有条件去追逐知识,进而有机会触碰到精准的科学理论,量化思维在经验性的艺术活动中的贯穿和运用,导致高级技术经验和学者理论的相互融合与联通。古代思想史中理论和实践的二元分裂结构,在文艺复兴时期开始出现了弥合的迹象。

艺术与科学相联合的另一重原因是对古典艺术知识的发掘所需。要知道,如果没有古拉丁语专家和建筑师及泥瓦匠之间的通力合作,却又试图对古罗马建筑家维特鲁威的建筑论著进行校订并添加插图,这将要面对不可想象的困难。彼得·伯克发现在1556年,威尼斯贵族达尼埃莱·巴尔巴罗(Daniele Barbaro)在校订和翻译维特鲁威的论著时,曾得到泥瓦匠出身的建筑师帕拉迪奥(Andrea Palladio)的帮助[13]。贵族与建筑师的合作、建筑师与泥瓦匠的身份重叠背后是理论知识与经验知识的合体,其结果就是出现了"高级技术工匠"这一职业身份。因此,至16世纪时学者与技术工人的身份开始了明确的重叠。

艺术家(或曰工匠、技术工人)开始接受教育以及人文主义带来的古典知识复兴,这两方面的变化使得量化思维开始在工匠群体中普及。高级技术工匠成为经验知识与理论知识的合体,也成为科学家与艺术家的合体。根据1942年埃德加·齐泽尔(Edgar Zilsel)在《美学社会学杂志》(*The American Journal of Sociology*)上发表《科学的社会学根源》一文可知,16世纪中的"高级工匠"中普遍产生了科学思想[14]。

埃德加发现,现代化早期(1300—1600)存在着三个"脑力劳动层次":大

学学者、人文主义者和技术工匠。其中,大学学者和人文主义者都受过理性的培养,二者都强调把文科与机械艺术区别开来,且都鄙视体力劳动、实验和解剖。但与此同时,那些技术工匠却是这一时期因果思维的先驱。埃德加区分出将技术实践发展至"高级人工技术"水平的五个团体,并指出,某些高级体力劳动者(艺术家、工程师、外科医生、航海和乐器制造商、测量员、导航员、炮手)会进行实验、解剖并使用定量方法,只不过早期的工匠们缺乏系统的智力训练。按照往常的理解,逻辑训练留给上层学者;实验、因果兴趣和定量方法留给或多或少的平民工匠,科学方法的两个组成部分被社会阶层这一障碍分开。但是,文艺复兴时期兼顾高级技术工人和学者理论素养的人才的出现,打破了科学上的社会层级壁垒,他们即埃德加所指的人工技术工程师不仅绘制图画、铸造雕塑和建造教堂,还建造了提升工程、管道和水闸、大炮和堡垒,发明新颜料,发现透镜的几何法则,甚至发明了新型测量工具[15]。问题是,这批高级技术工程师是如何获得如此强大的天才能力呢?其中必有通关密道。

事实上,从工匠身份来理解,当时的艺术家除了要获得教廷及宫廷贵族的认可外,更要与知识分子积极合作,通过增加自然哲学知识以提升自身的理论素养,来实现对所从事技能的知识化和理论化。正如埃德加所揭示的,正是受过教育的"体力劳动者""通过在理论和自然方面表达他们的技术实践,寻求自身的价值"[16]。而作为这批高级技术工程师的翘楚,达·芬奇曾身体力行地实践了数学"成果",还拟出了《理论力学》一书的纲要。《理论力学》思考并演示了"重""重力""运动""运动和力""冲量和撞击""摩擦""螺旋"等多个实用机械学的定义与原理[17]。这样一批工程师"虽然不是完整意义上的科学家,但他们是科学家的前辈先贤";这些艺术工程师虽然都是平民和工匠,或者在大师工作坊学过手艺的机械师,他们拥有知识,崇信科学,"有着量化和因果的逻辑思维"。[23]这是他们能普遍在多个领域取得重大突破的关键因素。

反之,从艺术学史角度看,这一时期兴起的这批高级技术工匠恰恰与艺术家身份相重叠,因此就不难理解为何文艺复兴时期会产生大量强调数理特性的艺术论说。阿尔贝蒂的《论绘画》(1436年)、《论建筑》(1450年前后)和《论雕塑》(1464年前),达·芬奇笔记《论绘画》,以及乔尔乔·瓦萨里完成的《意大利艺苑名人传》(1550年),无一例外强调了艺术知识的数学性质。这些皆表明,作为高级人工技术工程师的艺术家群体既掌握了几何数学,又拥有高超的动手实践和发明能力,是纯粹理论知识和经验知识的完美合体,

也是当时社会中的天才[24],他们使得艺术中的原理深入和技术进步与严谨的科学进步结合起来。

文艺复兴时期的工匠们不断强调在实际生产活动中应用数学的重要性,如此一来,不同于古希腊哲学家们热衷于纯粹的抽象理论数学,文艺复兴时期的实用性知识和经验知识的盛行不仅推动了科学的进步,也带来了哲学上的重大变革。人们开始将自然界部分与部分、部分与整体之间的关系视为完满的和谐,且坚信这种和谐是可被心灵直接把握、被感官正确辨认,因为它服从数学比例关系[25]。由此,艺术家们更倾心于发掘数学应用性潜力,很多时候几何学被认为是军事工程和建筑技艺的应用,算术则成为商业学校的教学内容,这也使得商用数学大为发展,在汉斯·霍尔拜因的《使节》一画中对这一点亦有所表现[26]。以感官获得的关于世界的经验作为科学研究的出发点,普遍的规律是应该经过实验检验的,是能够应用于实际的生产和艺术工作中的。发现感官和应用数学等知识的综合带来了绘画、雕塑、建筑等艺术理论的蓬勃兴盛。

二、实验与艺术经验

以达·芬奇为代表的这样的一批高级工匠着眼于自己所从事技艺的理论基础,并以其为源头改进知识体系,带来了艺术经验知识的原理化、准确化,开启了此后艺术理论化发展的道路,而其学科的基石是数学,而其具体的操作通道是实验。

数学特别是几何学与科学知识的普及和应用,让艺术家从对数学类科学知识到其他科技类知识的狂热中获益,他们或是技师,或是机械、水力学和防御工事方面的专家,甚至许多画家被任命为军事工程师。弗朗切斯科·迪·乔治(Francesco di Giorgio (1439—1502))是15世纪锡耶纳画派的杰出代表,其作品《耶稣的诞生》以精于透视和明暗对照法而闻名于世;同时作为一位工程师,他专注于14世纪以来欧洲工匠和工程师们的专业,防御工事、进攻性武器、水力学等,按照人体比例设计城市规划图,他的解决方案倍受时人推崇,包括达·芬奇、茱莉亚诺·达·圣加洛(Giuliano da Sangallo,约1443—1516,文艺复兴时期的著名建筑师)在内的很多工程师都学习、注解乃至肆无忌惮地"抄袭"他的设计图[27]。艺术家在此时不只是提升机械艺术家的社会地位与身份,更多是在通过科学知识突破与跨越科学与机械艺术之间的界限,而此时的"科学"指向的是在中世纪时期确立起的自由七艺的知识结构下的四艺内容[28],结合成为各类工匠机械知识的基础。

同时，这些艺术家和工匠组成的"工程师"群体，不仅注重以测量为自己的专业准则，涉及专业有机械、军事、水利等工程设计，而且广泛涉及大炮制作、开凿运河、建造喷泉，制造演出设备、航海工具、天文工具，制作钟表、琴、地图，等等。以测量为基础，"工程师"进入了通过实验获取原理知识的阶段。如达·芬奇确信，在使经验成为一本准则之前，"要经过两三次的实验来检验它，并且要了解这种经验是否产生了相同的结果""没有经验，就没有必须""实验永远不是虚伪的，只有判断才能欺骗我们"[29]。通过对材料在应力下的性能进行实验分析，达·芬奇在其 MS. A 和《大手稿》(*Codex Atlanticus*)中用一个实验证实：由一群紧密的柱身构成的立柱所能承受的荷载要比这些柱身各自独立所能承受的荷载的总和大许多倍，这令他超越了古代和中世纪的建筑者按照纯粹经验法则处理结构问题的做法。

通过实验，将经验主义上升为一种知识性哲学，艺术家对经验知识抱有十足的信心："我清楚地知道，因为我没有接受过文化教育，有的人就无知地认为他们有权利把我贬低为没文化的人，这些愚蠢的人……没有看到我的知识来自经验，而不是他人的言论；经验被所有有识之士尊称为老师"[30]。实验成为获取确定性知识的必要手段，艺术家正以经验主义意义上的实验手法走出知识中的形而上学或者纯粹的演绎推理系统，推动了现代科学的发展。作为实验研究的真正先驱者，他们的"经验法则是现代科学物理定律的雏形"。

13 世纪由罗伯特·格罗泰斯特确立的归纳式的实验性方法和罗杰·培根所强调的所有事物应被经验所证实，这一思维传统在文艺复兴时期得到了充分发展，对经验的重视成为此时科学与艺术兴起的核心动力。直到 1600 年前后，实验方法最终克服了社会对体力劳动的偏见，为受过理性训练的学者所采用，埃德加认为科学由此诞生[32]。

在归纳方法与经验主义为主导的新知识类型发展道路上，量化和因果逻辑的艺术和科学思维方式成为学界潮流，佛罗伦萨的手工业者由此在欧洲率先获得科学文化意识。机械技术内在地同美的艺术的原则结合起来，这就是推动现代欧洲超越古代，超越中世纪，超越停滞和僵化思想的真正内在动力[33]。这种思想带来了深远影响，艺术知识进入了规范化发展的时代。进入 17 世纪后，随着艺术学院教学的不断规范化，"艺术蜕变为以文艺复兴盛期艺术大师的无可争议的权威为基础的一整套绝对法则"。[34]艺术学院的建立将艺术问题纳入了正统严肃的"科学"教育。学院为艺术家提供知识和思考的背景及环境来创作艺术。因此，学院不仅是艺术家们的专门组织机

构或在文化、统治者、艺术家、工作及赞助人直接建立关系网络,而且要发挥训练学生、传授知识的重要职能,其间几何学、解剖学的科目代替了旧式作坊的经验知识[35]。在数学的助力下,艺术作为一门专业知识日益获得了科学身份,量化思维、科学原理成为此时期艺术学科的基础和根本属性。正是在这样一种复杂而多向的理论科学和经验知识的相互联手过程中,学者们演绎推理的流程、艺术工程师的实验习惯及希腊学者的数理崇拜结合在一起,人类步入了积极的自然哲学的时代。

多种职业身份的重叠成为当时艺术家的真实身份定位,其带来的结果在于思想上的重大变革。区别于中世纪时心灵对和谐的完善认识和体验只存在于对自然事物之上或其背后的神圣本质的思辨,文艺复兴时期的思维变化逐渐抹去了涂在自然界上的神圣"光圈"[36]。艺术家们相信它再现并确认了艺术的美在于比例这一古老的命题,也将自然科学的知识与具体的艺术实践(实验)结合在一起。通过对个体的知识化,艺术家身份的"现代化进程"开始启动。

三、结语:艺术与科学的相互促进

文艺复兴时期是一个艺术家不断接近理论和科学的过程。经验性知识越来越多地在实验确证的过程中被凝练,并升华为具备逻辑性与因果律的理论文本形式;艺术经验中大约性的、口传心授的知识传承形态被精确性知识和原理所取代。最后,艺术原理及相关知识实现了文本化表达,艺术家的身份也由工匠的纯技术操作行为被提升为高级技艺人员。文本性的古代知识与经验性的实践知识的汇合,带来文艺复兴时期艺术理论与实践的双重繁荣和鼎盛。

同时,量化思维及科学精神在文艺复兴时期艺术的进程中发挥着重要作用,而艺术与科学并没有要彼此分离的现代意识[37],科学思维与艺术实践在互动中各自得到了新的发展:一方面,科学的量化思维渗透到社会生产的方方面面,而艺术活动首当其冲,在对拉丁文知识孜孜以求的同时,艺术家们开始将注意力集中于对各门技艺的原理进行探索,数学成为视觉艺术的重要知识,成为艺术家们的基础训练课程,艺术家们运用数学方法认识视觉空间,带来了艺术基础知识的勃发。另一方面,工匠为主的艺术家的动手实操能力促进了科学方法的快速扩展与更新,"金匠作坊和艺术家的工作室宛如现代实验室的前身;画家使用的材料是研究和实验的主题;在其他方面必定存在着与工匠的密切关联——这些都与在案头前构思科学理论的自然哲

学家非常不同"[38]。通过强调艺术作品的知识特征及其与文科的联系,艺术家地位得以提升,同时,借助于数学知识和实验两种特质,艺术家们无意间开辟了自然科学领域的实验之路。在自然科学与艺术创新这种现代形象的演进过程中,艺术家、工匠和自然哲学家融为一体了;更准确地说,"对他们而言,科学与艺术还没有从彼此中分离"[39]。一言以蔽之,文艺复兴时期科学与艺术间互动互促的亲密一体关系,消除了中世纪所建立的分割学科与思想主题的屏障[40],为人类带来了丰繁的文明成果,这对于我们今日所倡"新文科"运动无疑具有重要启示意义。

参考文献及注释

[1] 赫伯特·里德.现代绘画简史[M].刘萍君,译.上海:上海人民美术出版社,1982:176.

[2] 马克斯·舍勒.知识社会学问题[M].艾彦,译.南京:译林出版社,2014:21.

[3] 特洛尔奇.基督教理论与现代[M].朱雁冰,译.北京:华夏出版社,2004:53.

[4] 加林.意大利人文主义[M].李玉成,译.上海:三联书店,1998:215.

[5] Williams K. Crossroads: History of Science, History of Art, Essays by David Speiser, Volume II[M]. Berlin: Springer Basel, 2011.

[6] Kohl B G. The Changing Concept of the "Studia Humanitatis" in the Early Renaissance[J]. Renaissance Studies, 1992, 6(2): 185-209.

[7] 戴维·L.瓦格纳.中世纪的自由七艺[M].张卜天,译.长沙:湖南科学技术出版社,2016.

[8] Anthony Blunt. Artistic Theory In Italy 1450—1600[M]. Oxford: Oxford University Press, 1975:48.

[9] 弗罗里斯·科恩.科学革命的编史学研究[M].张卜天,译.长沙:湖南科学技术出版社,2012:114-115.

[10] 雅克·勒高夫.中世纪文明:400—1500年[M].徐家玲,译.上海:上海人民出版社,2015:220.

[11] 此处前一个"纯粹的艺术"指向纯理论的科学知识,后一个艺术指向经验性的技艺。Ackerman J S. Ars sine Scientia Nihil Est: Gothic Theory of Architecture at the Cathedral of Milan[J]. The Art Bulletin, 1949, 31(2): 84-111.

[12] 彼得·伯克.知识社会史:上卷[M].陈志宏,王婉旎,译.杭州:浙江大学出版社,2016:88.

[13] 约翰·梅里曼.欧洲现代史:从文艺复兴到现在 上册[M].焦阳,赖晨希,冯济业,等译.上海:上海人民出版社,2015:65.

[14] 约翰·梅里曼.欧洲现代史:从文艺复兴到现在 上册[M].焦阳,赖晨希,冯济业,等译.上海:上海人民出版社,2015:291.

[15] 彼得·伯克.知识社会史:上卷[M].陈志宏,王婉旎,译.杭州:浙江大学出版社,

2016:16.

[16] Zilsel E. The Sociological Roots of Science[J]. Social Studies of Science, 2000, 30(6):935-949.

[17] 帕特里克·卡罗尔.科学、文化与现代国家的形成[M].刘萱,王以芳,译.上海:上海交通大学出版社,2017:44.

[18] 艾玛·阿·里斯特.达·芬奇笔记[M].郑福洁,译.上海:三联书店,2007:45-67.

[19][32] 尤金·赖斯,安东尼·格拉夫顿.现代欧洲史:早期现代欧洲的建立 1460—1559[M].安妮,陈曦,译.北京:中信出版集团,2017:28.

[20] 赵敦华.基督教哲学1500年[M].北京:人民出版社,1994:555.

[21] 小塞缪尔·Y.埃杰顿.乔托的几何学遗产:科学革命前夕的美术与科学[M].杨贤宗,张茜,译.上海:商务印书馆,2018.

[22] Peterson M A. Galileos' Muse, Renaissance Mathematics and Arts[M]. Massachusetts London:Harvard University Press Cambridge, 2011:24.

[23] 马丁·约翰逊.艺术与科学思维[M].傅尚逵,刘子文,译.北京:工人出版社,1988:180.

[24][31] 尤金·赖斯,安东尼·格拉夫顿.现代欧洲史:早期现代欧洲的建立 1460—1559[M].安妮,陈曦,译.北京:中信出版集团,2017:30.

[25] Edgar Zilsel. The Sociological Roots of Science[J]. Social Studies of Science,2000,30(6):935-949.

[26] 赵敦华.基督教哲学1500年[M].北京:人民出版社,1994:555.

[27] 该作品画面中同时呈现了路德的赞美诗集和教商人计算和盈利的手册,一方面说明了艺术家与商业的无可分割的关系,一方面也说明传统数学学科的实际应用。

[28] 小塞缪尔·Y.埃杰顿.乔托的几何学遗产:科学革命前夕的美术与科学[M].杨贤宗,张茜,译.上海:商务印书馆,2018.

[29] Peterson M A. Galileos' Muse, Renaissance Mathematics and Arts[M]. Massachusetts London:Harvard University Press Cambridge,2011:24.

[30] 马丁·约翰逊.艺术与科学思维[M].傅尚逵,刘子文,译.北京:工人出版社,1988:180.

[33] Zilsel E. The Sociological Roots of Science[J]. Social Studies of Science, 2000, 30(6):935-949.

[34] 欧金尼奥·加林.中世纪与文艺复兴[M].李玉成,李进,译.北京:商务印书馆,2015:7.

[35] 阿瑟·艾夫兰.西方艺术教育史[M].刑莉,常宁生,译.成都:四川人民出版社,2000:43.

[36] 颜泉发.艺术的概念衍变[J].新美术,2004(3):38-48.

[37] 赵敦华.基督教哲学1500年[M].译.北京:人民出版社,1994:555.

[38] Wu G S. Science and Art:A Philosophical Perspective[M]. Maria Burguete:World

Scientific Publishing,2011:75.

[39] 赫伯特·巴特菲尔德.现代科学的起源[M].张卜天,译.上海:上海交通大学出版社,2017:31.

[40] Wu G S. Science and Art: A Philosophical Perspective[M]. Maria Burguete: World ScientificPublishing,2011:75.

(原文出自:孙晓霞.量化思维与艺术经验:文艺复兴时期艺术与科学关系的再分析[J].新疆艺术学院学报,2021,19(1):9-16.)

20世纪西方的科学和艺术

倪建林

一、现代科学与现代主义艺术

西方现代主义艺术兴起于19、20世纪之交,现代科学技术和工业革命对它的发展起了重要作用。现代主义艺术家们对待现代科学和机械文明的态度不尽相同,有人试图通过艺术作品直接地体现这一深刻的社会变革,也有人对工业文明采取了批评或回避的态度,都改变不了现代科学技术对社会文化的冲击,这种冲击剧烈地震撼着社会的各个层面,也在精神领域内推动了艺术的迅速变化。

如果说科学精神的核心是求真,那么这种求真精神在日益苏醒的过程中也同样在现代艺术家中间被激活。科学家们的求真对象主要是物质世界,而艺术家则满怀热情地向着人类的精神世界发动了求真运动。自印象主义开启了以表现自然光色为追求目标的先例之后,真实地反映客观对象一度成为艺术家们的伟大理想。需要说明的是,他们所追求的真实与传统意义上的写实观念完全不同,甚至相反,他们所要探索的"真实"是潜藏于人的视觉表象背后的,构成物体之形式的内在结构,这种追求使他们不惜将个人情感排除在外。应该说他们是具备了某种科学家气质的艺术家,我们不妨把他们视作"科学型的艺术家"。

从被誉为现代主义美术之父的法国画家塞尚到立体派代表勃拉克、毕加索及未来派等,他们的艺术理念中所包含的相同要素就是努力用视觉手段探索表达对象的内在结构,包括对象的色彩结构、空间结构等。甚至将对象之不同侧面在二度空间中表现出来(如立体派绘画)。绘画者们所做的努力都是为了求"真"。塞寒尚在其艺术探索中所做的是"客观地观察世界",

倪建林,南京师范大学美术学院教授。

他"希望看见的就是世界,或者是被他当作一个物体而静静观察的世界的一部分,这种观察不受任何清静的心灵或杂乱的情感所干扰"。塞尚"打算排斥事物的这种闪动而模糊的外表(指塞尚之前的印象派)去洞察那永不改变的真实"[1]。塞尚不惜代价去探索的"真实"是被表现物之"结构",是"深植于事物的本性之中[2]"的客观秩序,而不是存在于个人充满偶然性的表象感觉之中的东西。总之,艺术家们都有一个共同的观念,即传统意义上的写实性的"准确的描绘不等于真实"。无疑,艺术家们试图撕开物质世界表象的外衣,揭示内质等观念的形成,这与现代科学的迅猛发展是密不可分的。

二、后现代科学与后现代艺术

无论是在科学还是在艺术中,后现代与现代的分野都不像传统与现代的分野这么明确。确切地说,后现代科学和后现代艺术是开创性的而不是革命性的,之所以这么说,是因为通常所说的革命必定是在破坏中求得新生,而后现代科学与艺术的重要特征却是在对原来学科疆域的扩展中形成的,它对"传统"内容采取包容和兼收并蓄的态度,而不是破坏和排斥的态度。在现代科学形成和兴盛时期,经典物理学理论一次次地被超越和击垮,就如同艺术领域中延续了近两千年的古典主义传统被现代艺术家们否定一样,现代科学和现代艺术都具有强大的摧毁性。而后现代科学和后现代艺术则意识到:前人的智慧和创造不应该也不可能被完全否定或抛弃,前人的努力与创造不仅为以后的发展奠定基础,而且许多隐含其中的合理内核将发挥深远的影响。就如普朗克谈及物理学革命时所说的,在某一时期中,经典物理学大有整个被打垮的危险。但事实逐渐明显起来,正如相信科学渐进说的人肯定预言的那样,引入量子论似乎并没有导致物理学的毁灭,而是导向了一个相当深刻的改造。[3]在艺术领域,一次次的现代艺术运动似乎要彻底否定传统的写实艺术,但写实艺术并没有因此消失,而是以新的面貌登台亮相。应该说,后现代艺术是将传统和现代艺术均包容在内的,否则艺术的概念将是不完整的。所以说"后现代科学正在形成新的范式,那就是宽容、理解与协作、创造,以及自律和他律[4]"。后现代艺术也显现着相似的特征,艺术的疆域被极大拓展了,不同风格、不同流派、不同表现手段同时并存,针对后现代科学与现代科学的关系有个比喻十分形象:它们就"如同数轴上所有的数与其中的有理数的关系"[5]一样,包容性是后现代科学也是后现代艺术的重要特征之一。

包容面越来越广的趋势必然会造成学科边界的模糊和内部关系的松

散。艺术与科学、艺术与哲学、艺术与技术、艺术与经济等领域相互渗透,彼此影响,直至结合为一体,不分彼此,从而趋向新的混沌。在科学领域,由于描述限制日益减少,原有的定义不再适合新的内涵,"如果一定要给出对于内部所有分支、所有角度都普遍有效的定义,则很可能过于宽泛而失去意义[6]"。艺术领域也遇到了相似的问题,各种艺术手法相结合所产生的综合性艺术形态不断涌现,如被认为是后现代美术的早期代表流派的波普艺术,就是将艺术与科技相结合,按罗森堡的观点,"当代艺术已经超越了形色的框架,超越了纯美学的范畴,与伦理学、心理学、政治学、文化的未来学融为一体"[7],波普艺术家们把"象征消费文明和机械文明的废物、影像加以堆砌和集合,作为艺术品来创造,以表示现代城市文明的种种性格、特征和内涵[8]";这都说明艺术与非艺术的边界正日益变得模糊起来,未来的发展态势似乎还是个难解之谜。

三、小结

后现代科学中模糊、混沌、测不准等理论出现后,艺术家们将其抽取出来当作反映个人独特性追求的有力依据加以渲染。后现代科学所揭示出来的非线性和随机涨落原理似乎也体现了后现代艺术发展的特点,后现代艺术家们越来越远离以往的创作规范,他们以各自最直接明了的方式来表述自己对宇宙人生的哲理性思考。

同时也应该看到,由于艺术家将过多的观念性的成分附加到艺术中来,其结果是:一方面艺术品变得让很多人无法理解,有些所谓的艺术创造往往只是一种媒体炒作的新闻事件罢了;另一方面,美不再是艺术品所必须具备的基本特征,艺术常常有意表现、破坏视觉的协调性,以致现代美学体系不得不把丑学也纳入其中。

后现代艺术发展的直接后果就是大众流行艺术的不断升温。因为无论科学如何发展,艺术家们的追求如何变化,作为审美主体的人总是需要愉悦,需要轻松的审美感受,并不是谁都愿意去体验那些不知所云的前卫艺术。这样,适合于大众趣味,令人轻松愉悦,具有较强可参与性的艺术形式便有了广泛的发展基础。然而仅有这种潜在的市场尚不足以使流行艺术沸腾起来,经济的导入才使流行艺术的兴盛真正成为势不可挡的现实,而经济的发展归根到底还是由科学技术的发达所导致的。

参考文献及注释

[1][2]　赫伯特·里德.现代绘画简史[M].刘萍君,译.上海:上海人民美术出版社,1982:8.
[3]　　普朗克.从近代物理学来看宇宙[M].何清,译.北京:商务印书馆版,1959:78.
[4][5][6]　吕乃基.论后现代科学[J].自然辩证法研究,2000(7):26-30.
[7][8]　中国大百科全书·美术卷[M].北京:中国大百科全书出版社,1991:309.

(原文出自:倪建林.20世纪西方的科学和艺术[J].美术观察,2004(11):94.)

从艺术到应用科学

埃里克·沙茨伯格

引言 在"应用科学"和"技术"成为关键词之前,艺术的概念是以物质文化及其与自然知识的联系为中心的。到19世纪后期,应用科学的一套新的论述取代了旧的艺术的话语。这种更早的艺术论述,尤其是启蒙运动百科全书中所表述的,深入探讨了艺术与科学之间的关系。但在19世纪,美术的概念逐渐取代了"艺术"的更广泛含义,从而削弱了该术语在讨论知识与实践之间关系时的效用。狭义的"艺术"模糊了工业世界的关键特征。实际上,包括"科学家"在内的工业主义的中产阶级代理人,使用"应用科学"和后来的"技术"这样的修辞,进一步将手工知识排除在了工业现代性的话语之外。

在有应用科学之前,在有技术之前,艺术就已经存在了。在"应用科学"和"技术"作为关键词出现之前的几个世纪,"艺术"是理解物质文化及其与自然知识关系的基本范畴。但艺术的概念在19世纪失去了这一作用,当时纯科学和应用科学的论述逐渐取代了关于艺术与科学之间关系的旧论述。这种取代的关键之处在于,"艺术"的主导意义发生了深刻的变化。到了20世纪,长期以来被归类为艺术的技术实践开始被视为艺术的对立面。同样,科学和艺术的概念变得如此疏远,以至于它们占据了不同的文化世界,尽管在19世纪这两个术语还曾经非常接近,以至于它们经常被互换着使用。当"技术"在20世纪30年代作为一个关键词出现时,它挪用了"艺术"的旧含义,同时也成为"应用科学"的同义词,这就产生了一种概念上的混乱,这种混乱一直困扰着今天关于科学/技术关系的争论。

是什么导致这些基本概念的意义发生了深刻的转变?在一定程度上,这种转变反映了与19世纪工业化相关的种种变化。但事实上,艺术概念的

埃里克·沙茨伯格(Eric Schatzberg),伊万艾伦文学院历史与社会学院教授。
本文译者:孙越,中国科学技术大学艺术与科学研究中心教师。

狭隘化早在工业化胜利之前就开始了,它始于18世纪中叶美术的新概念。随着美术概念在19世纪逐渐取代"艺术"的更广泛含义,该术语在关于知识与实践之间关系的理论话语中失去了作用。与此同时,从"艺术"到"应用科学"再到"技术"的转变有助于使工业社会的新社会秩序合法化。"艺术"含义的缩小模糊了这个工业世界的关键特征,其中包括抹去新秩序背后的大部分人类能动性,即工匠的熟练工作。实际上,包括"科学家"在内的工业主义中产阶级代理人,用"应用科学"的修辞挪用了、或至少是压低了手工知识。

本文只能简略勾勒出这一论点。我首先展示了美术新概念如何开始重塑启蒙运动关于艺术及其与科学关系的观念;然后研究了接下来19世纪的艺术和科学话语,展示工匠是如何被排除在工业主义话语之外的;最后,对技术作为一个概念的兴起进行了简要讨论,它将工艺知识进一步排除在了工业现代性之外。

一、从技术到美术

关于艺术的持续论述从古代晚期一直延伸到19世纪,它始于希腊语中"技术"(techne)的概念。这个概念及其在拉丁语中的对应词ars涵盖了广泛的活动——包括修辞和木工、医学和雕塑。拉里·夏纳(Larry Shiner)坚持认为,古代和中世纪的世界缺少一个专指美术的范畴,且没有区分艺术家和工匠、创造性想象力和工艺。古人确实区分了低级艺术和高尚艺术,但塞拉芬娜·库莫(Serafina Cuomo)表明,这种区别并没有反映出明确的职业划分[1]。在中世纪和近代早期,艺术概念最显著的变化是人文艺术和技艺(artes mechanicae)之间的划分,其中第一个是学者的领域,第二个是工匠的领域。从12世纪开始,许多学者将技艺置于分类系统中的突出位置。这些学者经常赋予技艺以道德价值,将其作为基督徒追求人类完美的一部分。尽管如此,人文艺术和技艺之间仍然存在巨大的鸿沟。这一鸿沟在15世纪有所缩小,因为有关技艺的著作激增,其中包括像达·芬奇这样的手工艺实践者们的文章[2]。

在许多领域,例如占星术,中世纪晚期的从业者确实在他们的技术实践中汲取了抽象的、形式化的知识。有时,这种关系是以理论和实践(theorica和practica)的形式构建的,其中,理论不是按照亚里士多德的术语来理解为纯粹的沉思,而是要理解为工具性知识。但这种理论与实践的关系存在于艺术之中,而非在艺术与自然哲学之间。因此,正如彼得·迪尔(Peter

Dear)所言,工具性的与沉思性的自然知识一直到现代早期仍然是完全不同的。汤姆·布罗曼指出,沉思性知识并非与专业技能无关,但它主要的作用是为专家提供社会地位,而非为其提供实践指南[3]。直到现在,理论知识的工具性功能和与地位相关的功能之间这种紧张关系仍然是一个核心问题。

弗朗西斯·培根对这种对沉思性知识与工具性知识的区分提出了疑义。培根试图使自然哲学对艺术有用,实际上,它结合了沉思性和工具性的知识,但并不通过让自然哲学从属于功能性目标来破坏自然哲学的社会地位。尽管培根的著作广受欢迎,但思想和动手之间的划分仍然深深植根于早期现代社会,在早期现代社会中,"头和手之间森严的等级关系对于界定人及其社会地位至关重要"[4]。然而,正如一代科学历史学家所展现的那样,科学革命的知识创造活动在很大程度上依赖于实践的工匠们的技能,尽管贵族的规范一般会让这种关系隐形[5]。

随着启蒙运动在科学革命中兴起,培根关于自然知识实用性的论点在有关艺术与科学间关系的论述中得以正式确立。这一论述是启蒙运动最著名的两部百科全书的核心,即伊弗雷姆·钱伯斯(Ephraim Chambers)的《艺术与科学通用词典》(*Cyclopaedia*)和德尼·狄德罗(Denis Diderot)与让·勒朗·达朗贝尔(Jean Le Rond d'Alembert)的《科学、美术与工艺百科全书》(*Encyclopédie*)。这两部著作都突出了艺术的概念,并阐述了它与科学的关系。

钱伯斯 1728 年的这部百科全书,又名《艺术与科学通用词典》,是那个时代最成功的英语版百科全书。在序言中,钱伯斯将艺术和科学作为他知识分类的两个主要分支。他将"科学"定义为理性的演绎用法,而"艺术"则相反,是需要在理性中添加感官知觉的。因此,科学是普遍共有的,艺术则是艺术家特有的(是一个适用于任何艺术从业者的术语)。但艺术与科学的区别还有一个更根本的基础,即上帝的作品和人的作品之间的区别。在科学中,思想是被动的,而科学的内容来自上帝,不受人的影响。相比之下,艺术开始于科学的东西,而后"由我们引导和应用,来达成我们自己的特定目的,应用于我们特定的场合"。换言之,艺术是由人类目的塑造的知识[6]。

这一分析源于亚里士多德(Aristotle)在《尼各马科伦理学》(*Nicomachean Ethics*)中对知识(episteme)和技术(techne)的区分。但是当钱伯斯讨论艺术与科学之间的关系时,他摒弃了亚里士多德而选择了培根。根据钱伯斯的说法,艺术和科学之间没有明确的界限。它们存在于由纯粹理性定义的一个连续统一体中,在两个极端之间存在大量重叠。尤其是艺术,它有它

的原则,构成了"具有科学性质的教义部分"。这些原则部分源于对艺术的反思,而这些反思后来具备了科学的形式。在将这样的科学应用于特定目的时,它会重新呈现艺术的特征,因此艺术的发展总是涉及艺术和科学两方面之间的往复运动[7]。

尽管钱伯斯对工匠没有兴趣,但人类能动性是他艺术的概念的核心,并仅次于他科学的概念。没有艺术家就没有艺术。钱伯斯坚持认为创意灵感是所有艺术的精髓。他将诗歌视为原型艺术,但他并没有将创造性的艺术与一般艺术区分开来。然而,钱伯斯确实接受了艺术中的等级制度,将"雕塑、建筑和农业"等手工型艺术视为低级的诗歌。然而,这种等级制度与艺术中科学的等级无关。相反,对于钱伯斯来说,艺术和科学都有神圣的一面,因此两者都不能成为对方的从属[8]。狄德罗和达朗贝尔的《科学、美术与工艺百科全书》揭示了18世纪中叶概念性的变化,这种变化重塑了启蒙运动中对艺术和科学的理解。《科学、美术与工艺百科全书》对艺术最详细的讨论可在其发表于1751年的两份文献中找到,它们是:主要由达朗贝尔撰写的《初步论述》(*Preliminary Discourse*)和狄德罗撰写的一篇关于"艺术"的文章[9]。这些出版物与钱伯斯的《艺术与科学通用词典》有许多相似之处——这并不奇怪,因为《科学、美术与工艺百科全书》最初是《艺术与科学通用词典》的法语翻译。在《科学、美术与工艺百科全书》中,艺术和科学是一般知识中的划分,以它们对象的性质来区分:艺术是导向行动的,而科学是导向沉思的。像钱伯斯一样,狄德罗为每一种艺术赋予了思考性的一面和实用性的一面。"思考性的一面是指仅仅了解一门艺术的规则而不去使用这些规则,而实用性的一面则仅仅是习惯性地和不假思索地使用同一批规则。"与培根的主题相呼应,他还认为,没有思考就不能推进艺术实用的一面,没有实践也不能完全掌握思考性的方面。狄德罗和达朗贝尔明确反对技艺的低下地位。两人都强调艺术的知识体现在工匠(artistes)身上。正如狄德罗自信地宣布说,"让我们最终为艺术家们恢复他们应得的正义"[10]。

然而,即使狄德罗和达朗贝尔在试图提升技艺的地位,他们对于新的美术(fine arts)范畴的认可,却恰恰是在剔除技艺工匠们创造性的本质。查尔斯·巴特(Charles Batteux)1746年的著作《将美术简化为单一原则》(*Les beaux Arts Re'duit A'unmeme Principe*)中第一次清晰表述了这一范畴。正如希纳(Shiner)所说,美术的范畴将审美创造力与"只不过是"工艺技能的东西分开了,因此"所有'诗意'的属性——例如灵感、想象力、自由和天赋——都归于艺术家,而所有'技'的属性——例如技能、规则、模仿和服务——都

归于工匠"。希纳将这一范畴的出现归因于与中产阶级日益增长的文化消费相关的社会和制度变化。尽管美术的拥护者对其界限持不同意见,但都认同其核心是诗歌、音乐、绘画、雕塑和建筑。这样的分组远非不言而喻。例如,钱伯斯就没有将音乐和雕塑这样不同的艺术结合起来的分类。与之相反的是,他将音乐归类在语音教学法类别之下,而将雕塑归入贸易和制造[11]。

尽管狄德罗有关艺术的条目中没有提到美术,但达朗贝尔的《初步论述》中却包含了它们。达朗贝尔将美术归类于文科中,并指出它们与其他文科的区别通常在于"以愉悦为主要目标"。但是,他写道,美术在另一方面有别于传统的文科。"美术的实践主要在于一项发明,其法则几乎完全来自天赋。"按照这种逻辑,狄德罗和达朗贝尔对艺术的分类与钱伯斯截然不同,他们将美术归入诗歌的一般范畴,其中包括音乐、绘画、雕塑和版画[12]。通过接受美术的范畴,狄德罗和达朗贝尔动摇了他们抬升技艺的计划。他们将美术与技艺分开,此举从技艺中去除了创造性元素,事实上导致技艺沦为单纯的技术。尽管宣称技艺的价值,狄德罗和达朗贝尔仍然对工匠采取家长式的态度。达朗贝尔尤其抱怨那些表达不清的工匠,说他们"只凭本能工作",无法解释他们的方法[13]。最终,狄德罗和达朗贝尔与其说是在学者和工匠之间架起桥梁,不如说是为了学术研究的目的将手工艺知识挪用了——或至少他们尝试这样做。

尽管同时出现了关于纯科学和应用科学的论述,但关于艺术和科学的论述一直持续到 20 世纪初[14]。然而,对美术的抬升同时意味着对剩余之物的贬低。新的概念范畴造成了有问题的二分法,例如美术和手工艺之间的鲜明区分。技艺被剥夺了它们的创造力,变成了纯技术,并受制于规则。在 18 世纪的大部分时间里,"艺术家"(artist)和"手艺人"(artisan)这两个词在英语中被交替使用,它们逐渐变得不同。艺术家可以声称自己具有中产阶级地位,但手艺人不行[15]。实际上,这种新划分掏空了用于理解工业技术及其与自然知识新形式之间关系的艺术概念。

二、发明的天才与技艺的贬值

由于创造性元素被限定在了美术的范畴之内,技艺的概念基本完全失去了解释工业革命中即将出现的物质文化巨变的能力。或者,更准确地说,可以用来解释技艺进步的唯一模型是美术中的创造力,即无拘无束地表达其创造力的唯一发明天才(总是男性)[16]。同时,工业资本主义虽然极大地

刺激了技术创造力,但对鼓励技艺的尊严和道德地位几乎没起到任何作用。然而,正如最近研究工业化的历史学家所言,现代工业的兴起并不是以破坏工艺技能为前提的。手工艺知识的积累和传播无疑是欧洲工业化进程中的一个关键因素[17]。

尽管如此,在19世纪的英国,中产阶级的工业化理论家极少承认手工知识的作用,反之,他们赞扬劳动分工和破坏技能的机械化。对于这些理论家来说,实用艺术的进步并不取决于手艺人。相反,手艺人被视为进步的障碍,其局限性可以通过科学来弥补。从这个角度来看,科学是一种可以应用于制造业的中产阶级知识形式。这种将科学与艺术的关系定义为一种应用的重新概念化,代表着启蒙运动中将科学与艺术看作在一个持续过程中相互作用的两方这一表述发生了重大转变。这种重新概念化最引人注目的例子或许是安德鲁·乌尔(Andrew Ure)1835年发表的《制造哲学》(*Philosophy of Manufactures*)。乌尔的《制造哲学》既是对工业革命中新的机械化工厂,尤其是纺织厂的技术调查,也是对它们的辩护。乌尔坚决捍卫纺织厂的现有做法,特别是使用童工,同时他还阐述了一套关于完美的自动化工厂的理论。像那个时代的其他作家一样,乌尔无法使用20世纪关于技术的概念来解释工厂的兴起。相反,他引用了"艺术和制造"(arts and manufactures)这个短语,实际上将艺术降低为制造。这种降低明确出现在他1844年的著作《艺术、制造和矿业词典》(*Dictionary of Arts, Manufactures, and Mines*)中,他在其中将"艺术或制造"定义为"工业的种类,它对物质进行一定的改变,通过机械或化学的手段,以新的次序和形式结合各个部分,以使其符合一般市场需求"[18]。人类能动性在乌尔对艺术的定义中没有任何作用。

在《制造哲学》中,乌尔明确表示,熟练的工匠不应在这个艺术和制造体系中占有一席之地。"工人越熟练,他就越容易变得任性和顽固,当然,作为机械系统的一个组件,其匹配度也越差"。因此,"机器每一次改进的持续目标和趋势都是……通过用妇女和儿童的生产取代男人的生产,以完全取代人类劳动或降低其成本;或者用普通工人取代受过训练的工匠"。尽管乌尔关于技能的概念在他那个时代可能"颇有些偏执",但他的总体思路得到了其他中产阶级工业理论家,如查尔斯·巴贝奇(Charles Babbage)等人更冷静的认可[19]。

乌尔非常明确地指出,在现代工厂中,工艺技能将被科学取代。"那么,工厂制度的原则就是用机械科学代替手工技术"。通过"资本与科学的结

合",工作将被简化为"保持警惕和灵巧"。他还赞扬了自动机械抑制罢工的能力。例如,理查德·罗伯茨(Richard Roberts)的自动骡子就证明了"当资本让科学为她服务时,难以驾驭的劳动者之手将永远被驯顺"。卡尔·马克思(Karl Marx)在《资本论》(*Capital*)中有关机械的章节里引用了这段话,他认为,在资本主义制度下,发明可以用作"反对工人阶级反抗的武器"[20]。

乌尔在科学应用方面制定了他更广阔的计划。在花了数年时间教授"务实的人……机械和化学科学在艺术中的应用"之后,他受到启发去调查英国工厂。然而,这些科学并不是大学里的自然哲学。与"深居简出的院士"的"理论公式"相比,乌尔更称赞"开明的制造商"所理解的"工厂科学"。乌尔的"科学"非常实用。例如,他将"工厂建筑"称为"最近起源的科学"。他还将"现代棉纺厂"描述为"精确机械科学"的典范。乌尔显然在使用"科学"来描述巴贝奇三年前定义为"应用科学"的同一种自主实践知识。与巴贝奇不同的是,乌尔认为没有必要将这种实用知识与一般科学区分开来。这并不奇怪,因为乌尔作为工业顾问的工作使他远离巴贝奇的大学科学精英界。(罗伯特·巴德(Robert Bud)记录到,乌尔的应用科学思想被国立巴黎工艺技术学院(Conservatoire Nationale des Ars et Métiers)的创始人采用了[21]。)

乌尔的用法表明,詹姆斯·特纳(James Turner)关于"科学"在19世纪美国的意义的论证同样适用于英国。特纳坚持认为,在1900年之前,"科学"不是指"实验室方法或对一般规律的探索",而是指某种"更普遍的东西,一种'系统知识'或'严谨的思想'",它可以包括大多数社会科学,有时甚至是神学。特纳认为,到19世纪后期,学院学科的日益专业化和技术声望的提高鼓励了自然科学家声称他们对科学的垄断。当历史学家从这种垄断的角度看待19世纪,并接受自然科学高于其他形式的知识时,"我们自己就是19世纪末自然科学专家们发动的语言政变的受害者"[22]。

在乌尔的思想中,19世纪这种广泛的科学概念取代了手工知识,将话语权从工匠手中转移到了工厂主、发明家和工程师们身上。乌尔还利用美术的概念来赋予这些工业主义的中产阶级代理人一定程度的创造力,而这些创造力是被认为不属于工匠们的。他将棉纺厂比作"美术哲学"中研究的"个人杰作"。乌尔提到了许多英勇的发明家,尤其是理查德·阿克赖特(Richard Arkwright),乌尔更多称赞的是他愿意"制服工人的暴脾气",而不是他在技术上的杰出贡献。同样,巴贝奇也愿意用从美术中借来的术语描述机械发明。巴贝奇认为机械的发明与其说源自工艺技能,不如说它来自

创造性过程。尽管新机器很常见,但他认为,"更漂亮的组合非常罕见"。这样的机器"只能在天才最快乐的作品中找到"。正如克里斯提娜·麦克利奥德(Christine Macleod)在她获奖的《英国发明研究》中所表明的那样,这种将机械发明视为一种天才行为的观点在19世纪初期变得普遍[23]。

三、结论:从艺术到技术

整个19世纪,关于科学和艺术的讨论不断地从艺术转向科学。有关纯科学和应用科学的论述中完全不需要讨论技艺,尽管"工业艺术"这个词在第一次世界大战之前仍然很普遍。罗伯特·巴德(Robert Bud)和格雷姆·古迪(Graeme Gooday)在他们有关这一焦点问题的文章中指出了"应用科学"的双重含义,它既可以指实用知识的自主体系,也可以指将科学原理应用于实际问题的行为。随着这些专业在19世纪下半叶的巩固,这种灵活性使该短语能够为工程师和科学家提供界限。尤其是美国的工程师,他们以应用科学作为一个自主知识体系的概念为基础而获取自己的社会地位,而科学家则可以利用应用科学的定义来宣称对纯科学的应用为工业时代的现代奇迹立下了汗马功劳[24]。在这两种情况下,科学都不是工人的属性,就像大西洋两岸的机械研究所运动所证明的那样——该运动试图通过给工人阶级提供科学教育来改善他们的状况[25]。

然而,在所有这些论述中,除了那些做出某些独特发明或发现的个人创造天才之外,几乎没有人关注应用科学和工业艺术发展背后的人类能动性。正是这种人类能动性的缺乏后来成为技术话语的一个关键属性。在20世纪头十年,"技术"(technology)是一个晦涩难懂的术语,它几乎被普遍定义为"艺术的科学"(science of the arts),而"科学"在这里主要被理解为一种分类系统。不过,它与应用科学的联系从一开始就存在。技术是一门关注实用艺术的科学。正如保罗·卢西尔(Paul Lucier)所指出的,19世纪中叶的美国地质学家提出了"技术科学"(technological science),它在很大程度上是"应用科学"(applied science)的同义词,是技术专长的一个自主体系。正是在这个意义上,"技术"在20世纪初成为"应用科学"的同义词,正如"科学和技术"一词所表达的那样,它通常指的是"纯粹科学的应用科学"而不是"科学及其应用"[26]。

但利奥·马克思(Leo Marx)所称的"语义空白"(semantic void)仍然存在,即缺乏适当的术语来捕捉第二次工业革命中物质文化的巨变。然而,这种空白并不仅仅来自物质文化的变化。它也是更广义的艺术概念衰落的产

物。尽管"艺术"一词在20世纪仍被用于今天被称为"技术"的东西,但到1910年,这种用法已经过时了。如同文学学者西德尼·科尔文(Sidney Colvin)在第11版《大英百科全书》(Encyclopaedia Britannica)的"艺术"条目中指出的那样,"艺术这个词,变得适用于美术",不再用于指称"艺术的总称……所适用的……大量工业及其产品",但随着"艺术"不再可用,工业文明的物质过程仍然需要一个术语来表述。"技术"也扮演了这个角色。20世纪初,从托斯坦·凡勃伦(Thorstein Veblen)开始,使用英语的社会科学家挪用了德语中的术语"Technik"的含义,该术语指的是整个物质生产的艺术,他们将这些含义转移到了"技术"(technology)一词上[27]。"技术"直到20世纪30年代才成为一个关键词[28]。到那时,它表达的是应用科学和工业艺术的双重概念。它还继承了发生于19世纪的人类能动性的消失——其时,中产阶级理论家否认了熟练工匠在现代工业中的创造性作用。除了模糊能动性之外,"技术"还体现了一种阶级关系,即工人阶级的技能从属于中产阶级的知识。这一19世纪的遗产部分解释了为什么技术决定论的言辞如此顽固地持续存在——以及为什么利奥·马克思将技术标记为"危险的概念"[29]。

参考文献及注释

[1] Shiner L. The Invention of Art: A Cultural History[M]. Chicago: Univ. Chicago Press, 2001; Cuomo S. Technology and Culture in Greek and Roman Antiquity[M]. Cambridge: Cambridge Univ. Press, 2007.

[2] Whitney E. Paradise Restored: The Mechanical Arts from Antiquity through the Thirteenth Century[J]. Philadelphia: American Philosophical Society, 1990(80): 1-169; Pamela O. Long, Openness, Secrecy, Authorship: Technical Arts and the Culture of Knowledge from Antiquity to the Renaissance[M]. Baltimore: Johns Hopkins Univ. Press, 2001.

[3] Dear P. What is the History of Science the History Of? Early Modern Roots of the Ideology of Modern Science[J]. Isis, 2005, 96: 390-406; Newman W. Technology and Alchemical Debate in the Late Middle Ages[J]. IBID, 1989, 80: 423-445; Broman T. The Semblance of Transparency: Expertise as a Social Good and an Ideology in Enlightened Societies[J]. Osiris, 2012, 27(1): 188-208.

[4] Dear P. What is the History of Science the History Of? Early Modern Roots of the Ideology of Modern Science[J]. Isis, 2005, 96: 390-406; Roberts L, Schaffer S. Preface: in The Mindful Hand: Inquiry and Invention from the Late Renaissance to Early Industrialisation. [C]. Amsterdam: Royal Netherlands Academy of Arts and

Sciences, 2007: 13.
[5] Shapin S. The Invisible Technician[J]. American Scientist, 1989, 77: 554-563; Pamela H. Smith. Art, Science, and Visual Culture in Early Modern Europe[J]. Isis, 2006, 97: 83-100.
[6] Chambers E. Cyclopaedia; or, an Universal Dictionary of Arts and Sciences[M]. London: Printed for J. and J. Knapton, 1728: 8; Yeo R. Encyclopaedic Visions: Scientific Dictionaries and Enlightenment Culture[M]. Cambridge: Cambridge Univ. Press, 2001: 147-152.
[7] Chambers E. Cyclopaedia; or, an Universal Dictionary of Arts and Sciences[M]. London: Printed for J. and J. Knapton, 1728: 8.
[8] Chambers E. Cyclopaedia; or, An Universal Dictionary of Arts and Sciences[M]. London: Printed for J. and J. Knapton, 1728: 8-9.
[9] Alembert J L R. Preliminary Discourse to the Encyclopedia of Diderot[M]. Chicago: Univ. Chicago Press, 1995.
[10] Yeo R. Encyclopaedic Visions: Scientific Dictionaries and Enlightenment Culture[M]. Cambridge: Cambridge Univ. Press, 2001: 152-154.
[11] Shiner L. The Invention of Art: a Cultural History[M]. Chicago: Univ. Chicago Press, 2001: 80-83, 111.
[12] Alembert J L R. Preliminary Discourse to the Encyclopedia of Diderot[M]. Chicago: Univ. Chicago Press, 1995: 144-145; Shiner L. The Invention of Art: a Cultural History[M]. Chicago: Univ. Chicago Press, 2001: 83-85.
[13] Alembert J L R. Preliminary Discourse to the Encyclopedia of Diderot[M]. Chicago: Univ. Chicago Press, 1995: 123.
[14] Colvin S. Art. Encyclopaedia Britannica: a Dictionary of Arts, Sciences, Literature, and General Information[M]. 11th ed. Cambridge: Cambridge Univ. Press, 1910: 657-660.
[15] Shiner L. The Invention of Art: a Cultural History[M]. Chicago: Univ. Chicago Press, 2001: 99-120.
[16] MacLeod C. Heroes of Invention: Technology, Liberalism, and British Identity, 1750-1914[M]. Cambridge: Cambridge Univ. Press, 2007.
[17] Sabel C F, Zeitlin J. World of Possibilities: Flexibility and Mass Production in Western Industrialization[M]. Cambridge: Cambridge Univ. Press, 1997; Berg M. The Machinery Question and the Making of Political Economy[M]. Cambridge: Cambridge Univ. Press, 1980: 154, 250; Berg M. The Genesis of "Useful Knowledge"[J]. History of Science, 2007, 45: 123-133.
[18] Edwards S. Factory and Fantasy in Andrew Ure[J]. Journal of Design History, 2001, 14: 17-33; Farrar W V. Andrew Ure. F. R. S. , and the Philosophy of Manu-

factures[J]. Notes and Records of the Royal Society of London, 1973, 27: 299-324.

[19] Ure A. The Philosophy of Manufactures; or, an Exposition of the Scientific, Moral, and Commercial Economy of the Factory System of Great Britain[M]. London: Charles Knight, 1835; Berg M. The Machinery Question and the Making of Political Economy[M]. Cambridge: Cambridge Univ. Press, 1980: 184, 99; Babbage C. On the Economy of Machinery and Manufactures[M]. London: Charles Knight, 1835.

[20] Ure A. Philosophy of Manufactures[M]. London: Charles Knight, 1835: 20-21, 368; Marx K. Capital: a Critique of Political Economy[M]. Harmondsworth: Penguin, 1976: 563-564.

[21] UreA. Philosophy of Manufactures[M]. London: Charles Knight, 1835: 8, 23-24, 32, 25; Gooday G. Vague and Artificial: the Historically Elusive Distinction between Pure and Applied Science[J]. Isis, 2012, 103(3): 546-554. ; Bud R. Applied Science: a Phrase in Search of a Meaning[J]. Isis. 2012, 103(3): 537-545.

[22] Turner J. Le concept de science dans l'Ame rique du XIXe siècle[J]. Annales: Histoire, Sciences Sociales, 2002, 57: 753-772.

[23] Ure A. Philosophy of Manufactures[M]. London: Charles Knight, 1835: 2, 16, 32-33, 37-38; Babbage C. On the Economy of Machinery and Manufactures[M]. London: Charles Knight, 1835: 260, 65; MacLeod C. Heroes of Invention: Technology, Liberalism, and British Identity, 1750-1914[M]. Cambridge: Cambridge Univ. Press, 2007.

[24] Ronald K. Construing "Technology" as "Applied Science": The Public Rhetoric of Scientists and Engineers in the United States, 1880-1945[J]. Isis, 1995, 86: 194-221; Gieryn T F. Cultural Boundaries of Science[M]. Chicago: Univ. Chicago Press, 1999: 37-64.

[25] Shapin S, Barnes B. Science, Nature, and Control: Interpreting Mechanics' Institutes [J]. Social Studies of Science, 1977, 7: 31-74; Rice S P. Minding the Machine: Languages of Class in Early Industrial America[M]. Berkeley: Univ. California Press, 2004: 42-68.

[26] Schatzberg E. Technik Comes to America: Changing Meanings of Technology before 1930[J]. Technology and Culture, 2006, 47: 486-512; Bigelow J. Elements of Technology[M]. Boston: Hilliard, Gray, Little & Wilkins, 1831; Paul L. Scientists and Swindlers: Consulting on Coal and Oil in America, 1820-1890[M]. Baltimore: Johns Hopkins Univ. Press, 2008: 143; The National Research Council[J]. Science, 1919, 49: 458-462.

[27] Marx L. Technology: The Emergence of a Hazardous Concept[J]. Technol. &. Cult. , 2010, 51: 561-577; Colvin S. Encyclopaedia Britannica: a Dictionary of Arts, Sciences, Literature, and General Information[J]. 11th ed. Cambridge: Cambridge

Univ. Press, 1910: 660; Schatzberg E. "Technik" Comes to America: Changing Meanings of "Technology" before 1930[J]. Technology and Culture, 2006, 47(3), 486-512.

[28] America's Future Studied in Light of Progressive Application of Technology[N]. New York Times, 1937-07-20.

[29] Marx L. Technology: The Emergence of a Hazardous Concept[J]. Technol. & Cult., 2010, 51: 561-577.

（原文出自：Schatzberg E. From Art To Applied Science[J]. Isis, 2012, 103(3): 555-563.）

第三编

艺术与科学概念梳理

本编包括5篇文章,解读当前艺术与科学融合背景下产生的多个新概念,包括科技艺术(Science Technology Art)、科学艺术(Sci-Art)和艺术科学(ArtScience)。

邱志杰认为古往今来,都存在着这样一种实践,人类持续地使用迄今为止最新的技术手段来做艺术,并不断思考技术进步与人的自身发展的关系,这种实践将被称为"科技艺术"。

特里克特讲述了英国惠康基金会发起"科学艺术"项目的经历,通过这个项目艺术家们成功介入了科学领域,而科学家们则通过艺术发现了一种新的创造力。

伯恩斯坦、席勒、布朗和斯尼尔森共同阐明了"艺术科学"的概念并发表了艺术科学宣言,指出艺术科学通过创造与探索的过程融合了人类所有的知识。

多米尼克萨克介绍了"科学艺术"和"艺术科学"的发展,他认为艺术科学是一个比以往的尝试更能将科学和艺

术联系在一起的概念,并指出从事艺术科学工作的人可能正在成为21世纪科技文化的先锋。

海利根和彼德罗维奇系统地分析了艺术与科学的交汇和分歧之处,并对艺术科学的范畴做了系统的阐述。

科技艺术的概念

邱志杰

几十年来，科技艺术这个领域发展得很快，各种想法各种运动缤纷四出，人们难免不断地造词。各种词汇之间经常互相重叠、互相勾连，情况有点复杂。人们经常为概念陷入争执，却不太能坐下来冷静地做些梳理。让我试着来为大家做点功课。

一、录像艺术

早在1996年，我在举办国内第一次录像艺术展的时候，关于到底用哪一个词来翻译video art，就已经引起了争论。当时在中央美术学院如今在纽约工作的钱志坚兄，建议使用"视像艺术"这个词——他在某一篇翻译过的文章中用了这个词。也因为他翻译的那篇文章，我把他邀请到杭州去参加那次展览的讨论。但这个词我却觉得很不妥。"视像"岂不就是"视觉形象"了吗？那么我看到的这个世界，也就是落在我视网膜上的形象，难道不就是"视像"吗？当时电影学院的老教授，如今已经作古的周传基先生建议说，既然audio翻译成"音频"，那么video应该翻译成"视频"，所以video art就应该是"视频艺术"。

但是我担心这么翻译会让人误以为这些录像艺术都是没有声音的，事实上，在欧美有一些作品如果标签只说是录像，真的很可能是没声音的。如果有声音是会被专门标出是video加audio。我因为受维特根斯坦哲学的影响，特别关心一个词汇在普通老百姓那里会引发什么反应。我想，不管你是翻译成"视像艺术"还是"视频艺术"，门口的卖冰棍的大妈都会问你那到底是做什么的？然后这时候你还是得跟他们说：哦，就是做出一些东西来，要用录像机在电视机里或者投影机里播放的。台湾把录像机叫作录影机，所

邱志杰，中央美术学院副院长，教授。

以他们把 vided art 就翻译成"录影艺术",而我们大陆既然叫录像机,那就应该叫"录像艺术",这个词就被我坚持用下来了。

粗泛地说,录像艺术除了可以是流式播放的一段录像带,还可以是用播放着这种录像的电视机和其他物品堆出来了一堆三维的东西,这有时候被叫作"录像雕塑"。然后当这些东西更加分散,以至于观众可以在它们中间走来走去的时候,它就会被叫作"录像装置"。然后,好几个流式播放的录像屏幕被排在一起的时候,也套用了"录像装置"这个词汇。

后来还冒出过一个叫作"展厅电影"的概念,是董冰峰兄提出的。这个概念涉及这样一种意思:有一些作者身上,虽然也大量地受到电影美学的影响,但却是以在美术馆播放作为预设目标的。它和坐在电影院或者家里的沙发上看的片子产生了挺大区别。这个"展厅电影"的概念,多屏幕的录像投影组合似乎也被允许,但似乎没有打算包含加进很多实物的录像装置。它是不是特指一个在美术馆墙面上或黑屋子里流式播放的影片?我就不太清楚了,而且没有与董兄分享交流过。在"录像艺术"之外,弄出一个"展厅电影"的概念的必要性,是不是为了强调有一批作者受到电影文化的很大的影响?

"声音艺术"这个概念跟"录像艺术"这个概念很像,也都有"声音装置"和"声音雕塑"的延伸用法。虽然从视觉和听觉的分割原则来看,"声音"这个词,应该和"影像"这个词对应。和"录像"对应的应该是"录音"。差别在于声音艺术天然地和表演有着更密切的关系,它几乎从一开始就离不开表演。而录像艺术是到更晚的时候,才有人把它和表演相结合的。其次,声音艺术出现得更早。宽泛地说,传统的音乐也可以被归为声音艺术,特别是实验乐器。但是实验乐器与经典乐器之间并不是可以简单分开的。对欧洲来说是实验乐器的东西,在另外一些文化,在少数民族那里可能就是古典乐器了。

二、影像艺术

"影像艺术"这个词在中国艺术界被用得非常频繁,也非常廉价和混乱,其实引起了很多困惑。首先这个词在英文中没有简单的可以对应的词汇。经常有学生跟我说:邱老师我做了一件"影像"作品。这时候,我总是要再追问他一下:等一等,你做的是摄影还是动画?是流式播放的录像短片还是立体的录像雕塑和录像装置?是不是带有互动性?是用摄像机拍摄的录像,还是用电脑程序生成的动画?

总的来说,今天大家说起"影像艺术"时,常常宽泛地指称上面所有的这些可能性。在狭义的情况下,有时候在特定的语境中,它大约等于英语中的 moving image,即移动电子图像。电影是运动的模拟图像,是 movie。广义上的"影像艺术"应该包括静态影像艺术和动态影像艺术,也就是由摄影、数字摄影,以及录像、电影、动画等构成。有时候人们往"影像"这个词前面再加上一个"实验",变成"实验影像",那就更加混乱了。尤其是它容易与在法国、苏联和美国各有独特传统的"实验电影"这个词混淆。我曾经在巴黎一个叫作 Light Cone 的艺术机构耗费一个星期的时间,看了他们两千部实验电影收藏中的几百部。今天在中国,"实验电影"成了某种和夜店噪音表演有点像的东西,它指的是某种特殊的趣味。这种趣味,概括地说,经常就是频闪、划痕、光斑、暗角、噪音或极简音乐,加上遵照达达主义和超现实主义原则的拼贴,以及剪片子的时候,手拿着鼠标以帕金森综合征的方式在时间线上抖动等。其情绪集中在怀旧、失神、梦呓、加州趣味的迷幻。在商业电影很发达的欧洲和美国,不讲故事的反主流是很酷炫的。但是,反主流也可以和主流一样套路化。不过这样一来,作为一个概念倒是清晰的。而相比之下,"实验影像"要混乱很多。

三、媒体艺术和新媒体艺术

媒体艺术和新媒体艺术这两个词其实都不理想。新媒体艺术这个词不管用来指称什么对象,都存在着迅速被淘汰的危险。因为在 1839 年的时候,摄影是一种新媒体;在 1895 年的时候,电影是一种新媒体;到了 1950 年代的时候,录像变成一种新媒体。而当你今天的新媒体指的是网络艺术,或者是人工智能艺术的时候,总有一天它指称的必将是别的东西。因为"新"就是相对而言的,今天看起来很新的媒体,过一阵子就不再那么新了。凡·高时代的人认为是新媒体的摄影,这样的东西今天不再有人觉得是新的了。当"新媒体"这个词没有实质的对象的时候,就需要不断地重新在具体的语境中加以定义。

我不但觉得"新媒体"这个词有问题,我觉得连"媒体艺术"这个词都有点问题。当"新媒体"自称为"新媒体"的时候,它的意思是绘画、雕塑、版画,甚至于摄影都是一种比较老的"媒体"。而一个雕塑之所以可以被称为一种"媒体",是因为这里面存在着一种理论,假设任何一个雕塑也是传递信息的。这就暗中给艺术界偷渡进了一种其实是还相当可疑,还需要加以讨论的艺术理论。那就是认为一切艺术作品都是传达作者心中的语义,都是传

递信息的。因此作品具体的物质形式都只是"媒体"。但这种理论却并非被每一个艺术家所信任,我就经常相信,很多雕塑和绘画是靠它们达成的效果打动人,使人受到影响,而作者并没有在里面埋下什么信息。富含着丰富的作者的心里话的作品,未必在艺术品质上会很高。因为很可能它只顾着传递的信息,忘了如何把这信息传递得别出心裁。这样的信息并不能使我们脑洞大开。它传递信息的方式和信息的内容可能都是很老派的,我们固然成功地从中解读到了信息,但这一过程实在不会让我们感受到艺术作品应该让我们感到的那种想象力和奇异感。

"媒体艺术"这个词,似乎假定了它之外的别的那些东西,比如说绘画和雕塑并不是媒体艺术。因此这个词比"新媒体艺术"这个词会略微准确一点,省去了新旧变动不居的麻烦。因为媒体既然是传递信息的,就是用于传播的。用于传播则往往需要和可复制性有关,因此我们可以认为最早的媒体艺术其实是版画。我们可以认为,唐朝的《金刚经》卷子是世界上最早的媒体艺术,或者秦朝汉朝的那些碑刻。如果有人大批量地进行拓印和散发,那也是一种媒体艺术。甚至古巴比伦那种玉雕的小滚轮,在泥板上一滚就是一串小人形儿。

可不是吗?在书籍是传播媒介的时代,与传播媒介有关的艺术就是版画;在电视是传播媒介的时代,与传播媒介有关的艺术就是录像艺术;在互联网是传播媒介的时代,与传播媒介有关的媒体艺术,就是网络艺术和互动艺术。"媒体艺术"只把自己界定为是一种"媒体",而剥夺了它之外的绘画和雕塑等更古老的艺术形式作为"媒体艺术"的资格。

但这么做似乎也有点问题。其实什么东西都可以用来传递信息,都可以用来作为媒体。约定个暗号,把山顶上的那棵树放倒,表示"鬼子来了",这棵树就成了信号树,这棵树当然就是一种媒体。大家约好了看见一股烟升起,就是游牧民族来了,那股狼烟当然也是媒体。那你怎么可以否认,放一股烟或者以飞舞的旗子当作一种语言,如果用这些办法来搞艺术,它们不是媒体艺术?而非要认定使用电子图像的,才叫"媒体艺术"呢?

四、多媒体和跨媒体

与"媒体艺术"或者"新媒体艺术"这样的词汇刻意强调媒体进化论和传播学色彩略微有所不同的是,"多媒体艺术"通常更多地从感官通道的多样性的角度来谈问题。它有点像美术界此前出现过的"综合媒介"或者"综合艺术"这类概念。于是,"多媒体"这个词经常被用在一些志向不太远大的专

业的名称上。例如"多媒体网页设计""多媒体表演""多媒体剧场"等。由于仅仅从形式和感官通道的多样性入手,这个词显得非常人畜无害,所以被广泛接受。虽然从来没有引起过什么激动,也一点都不带有乌托邦色彩和进化论色彩。自称为搞多媒体的人,也从来不曾骄傲。不像一个自称是搞新媒体的,总是带有几分得意洋洋。

"跨媒体"这个词如果仅仅从字面上来看,与"多媒体"或者"综合媒体"是很接近的。但是在中国情况又不太一样。因为当高士明老师用它来命名中国美术学院的一个分院的时候,他带有远远大得多的雄心壮志。它包含了实验艺术的语义、社会批判的语义、社会介入的语义。它包含了不要在艺术媒介的层面上折腾,而是应该去思考媒体社会对人的影响的语义。"跨媒体"的"跨"可不仅仅是跨界的"跨",不是什么都弄一点或者混合着弄的意思,而是带有"超越""超克""超迈"的意思。"跨媒体"是以媒体艺术来超越媒体艺术,是把媒体艺术的目标定义为社会运动的发生器。这样的雄心已经很接近20世纪初的"先锋派"或者叫"前卫艺术"。而以中国美术学院的巨大影响力,这个词也出现在了教育部的学科目录里面。

五、未来媒体艺术

"未来媒体艺术"这个词的缺陷和"新媒体艺术"这个词的缺陷很相似。甚至可能在哲学上还更尴尬——因为但凡你目前正在做的东西,在逻辑上都注定不可能是"未来的媒体艺术"。真正的"未来媒体艺术"一定是还没有人能够做出来的东西,一定是未来的人才可能做出来的东西——这正是"未来"这个词的本义:还未到来。那么这个词为什么会冒出来呢?是因为出现了某种传统上用"新媒体""影像""媒体艺术"这样的概念所不能涵盖的东西。坦率地说,其实这些感觉上不能涵盖的东西,无非两大领域:一方面是带有互动性,而这种互动性是经由感应器和一定程度的编程来实现的;另一方面,则是出现了"生物艺术"之类的东西。这些东西一出来,其实他们已经不是"媒体艺术"的概念所能涵盖的了。但是大家用"媒体艺术"的词用习惯了,于是罗伊·阿斯科特为大家造出一个词,把它们叫作"湿媒体",又是"湿媒体"又是"互动媒体",显然是一些比"新媒体艺术"还新的媒体,于是干脆把他们叫作"未来媒体艺术"了。

六、数字艺术

"数字艺术"更是一个混乱得奇怪的概念,却偏偏到处都被莫名其妙地使用。因为"数字"或"数码"或者台湾叫"数位"的 digital,本来是一个和"模

拟"相对应的概念。"模拟"是一串连续变化的输入信息,例如一幅图像、一段声音。而数字化就把它用离散的系列来代表,从而使计算机可以处理。它并不是一种样式或者媒介,而是一种更底层的记录形式。因此它作为一种形式(form),就可以渗透在所有媒介里面。不是吗?尼葛洛庞蒂写过一本书叫作《数字化生存》,意思就是说,digital 会渗透在生存的每一个层面,每一个角落。

严格来说只要使用数字信息处理手段进行编码和解码的艺术,都可以称之为"数字艺术"。那么最早用数字手段的艺术可能并不出现在视觉艺术领域,而是出现在声音处理和记录中。用数字形式处理和记录声音的载体大家都很熟悉,那就是数字光盘,也就是你所知道的 CD。然后,如果有人用数字文档来显示诗歌……要不要说这是"数字文学"呢?这种脑洞太可怕了,把我自己吓了一跳,我不太敢下此断言。但我明确地知道,有人的确把带有超链接的文本当作数字艺术作品,中国艺术家焦应奇在 20 世纪 90 年代末就这么做过。用数字手段来生成图片,有两条道路:一条是用数字的手段直接生成电子图像,这种做法被叫作 Computer Graphics,简称 CG。如果把这个概念推广一点,手机画出来的图、Painter 画出来的图、手写输入板(数字化仪)画出来的图,都是数字绘画。

再然后就是对照相机拍摄下来的静态图像,用数字手段进行处理。最普及化的成果就是 Photoshop 处理过的图片。当然,数码相机拍摄的图片,数字化扫描仪扫描出来的图像,只要是存储为数字形式的文件,而且又被视为艺术作品进行受用的,都应该被认为是"数字艺术"。

同样的逻辑,在动态图像的生产上也存在着两种办法。一种是用数字手段对摄像机拍下的动态图像进行编辑加工处理,相当于 Photoshop 的作用,也就是我们非常熟悉的非线性编辑和各种数字特效。在最宽泛的意义上,甚至是用数字摄像机拍摄的一个纪录片,都可以被看作"数字艺术"。现在只要是经过非线性编辑,不管你的原始素材是什么,只要被数字捕捉卡转码,抓进电脑硬盘中,经过了数字化之后,可以在非编软件上处理,就都摇身变成了"数字艺术"。

还有就是纯粹用数字手段生成的动态图像,同样属于 CG。这种完全 Render 出来的动态影像。可以纯粹在平面上折腾,那么效果会有点 Media Player 播放音乐时候变来变去的那些北极光一般的图形。在古典录像艺术中,这种趣味被叫作"电子糊墙纸"。有时候可以是三维动画。在这个意义上,好莱坞的《玩具总动员》《功夫熊猫》之类的今天由数字手段制作的动画

片,也都是"数字艺术"。把这些静态或动态的图像遍布我们周边,制造成沉浸体验,通过球幕投影或 VR 眼镜来播放,并用感应装置来连接观看者的体感与影像互动。虚拟现实当然也是一种"数字艺术"。既然虚拟现实是"数字技术",那么增强现实和混合现实,自然也逃不了。

还可以把数字手段用在三维物体的制作上面。减法制造是三维雕刻。加法制造就是今天的 3D 打印。用来驱动雕刻机和打印机的是 3D 模型的建模,就像动态影像的生产一样,可以来自外部的模拟世界的数字化,那就是 3D 扫描。也可以凭空捏造,那就是电脑里面的 3D 建模软件,于是不管是 3D Max 还是 Maya 还是 Zbrush 还是 Sketchup,你弄出来的三维造型都是虚拟空间中的数字信号,因此也都是"数字艺术"。

"数字艺术"的特点是,拷贝和备份的时候可以无损,传输时可以改变采样率进行压缩和解压缩,复制多份的时候成本很低,非常方便编辑。上述所有这些东西都符合这一特点,都可以称之为"数字艺术"。说实话,除非你画水墨画、油画、用泥巴做雕塑,今天科技艺术领域中所有的行为很少和数字技术无关的。要办一个"数字艺术"展的时候,要是把所有这些东西都弄进来,有的东西已经是蓝翔技校的工作范围了。

"数字化"这个概念有点像电或者电子,因为应用的范围太广阔,作为一种技术太基础,里面可以包含的东西太多,反而用起来的时候不太能知道是在说什么。与它连在一起的概念,像"数字媒体"等,都有同样的问题。

七、电子艺术

名称概念,有时候宽泛一点也未必没有好处。我清楚地记得,20 世纪 80 年代到 90 年代,欧洲遍布着各种各样的录像艺术节,像科隆录像艺术节、波恩录像艺术节都曾经很有名。阿姆斯特丹有一个很大的世界录像艺术节(World Wide Video Festival)。然后到了 90 年代末,到互动艺术和网络艺术出现的时候,大家觉得"录像艺术节"这个名称已经无法描述当时科技艺术发展的状况了。于是各地的录像艺术节纷纷把自己的名字改为"媒体艺术节"或者"新媒体艺术节"。只有两个不用改:一个是柏林的 Transmediale,人家本来就叫"跨媒体艺术节";另一个是奥地利林茨的"电子艺术节"。因为使用电子艺术这个词,这个艺术节一直活到了今天,成了最老牌的科技艺术节。电子艺术这个概念的词义宽泛,从用电动马达驱动的动态艺术,到电子成像,到霓虹灯这种古老的艺术都可以收编。把目前发生的这些新东西啥都往里装,似乎也还不算非常勉强。因为这些艺术都是一断电大家都得

歇菜。荧光兔子之类的生物艺术，或者某些碳纤维、透明水泥之类新材料，似乎可以不用电。但谁能担保在制作的时候没用过电子显微镜呢？电子这个词实在是谁都不敢贸然切割关系的，于是林茨电子艺术节"四十不惑"了。

八、互动艺术

当个人电脑普及的时候，20世纪90年代中期以后，曾经出现了很多互动的，但是是存在光盘里面的作品。那时候那类作品被叫作 CD-ROM Art。作品是储存在独立的一台计算机上的，但是可以通过键盘、麦克风、鼠标甚至摄像头等输入装置来进行互动的，它们也可以被称为"互动艺术"。而另一些作品已经放到互联网上的，它们可以称之为网络互动艺术。

《互动艺术》这本书出版的时候，封面用的是邵志飞老师的作品，就是人踩着自行车，在城市街道中间走的那件作品。这个时候，已经有意地在搭建身体与屏幕图像之间的联动关系，也就是"堵枪眼"互动。这比借用鼠标来点击的扣扳机互动更进了一步。当感应装置更隐形一点的时候，最近时髦的说法叫作动态捕捉与体感互动。

今天在电脑屏幕上通过鼠标和键盘来操作的扣扳机互动，因为太日常了似乎就不被叫作互动艺术了。可以理解，都触摸屏了。而体感互动，则还是被认为是典型的互动艺术。可是，虚拟现实明明是一种体感互动，人们却常常忘了它是一种互动艺术。可不是吗？你的头往右转，眼前看到的东西马上就跟着变。但是它又被单独摘出来叫作虚拟现实艺术，似乎今天人们在说互动艺术的时候，主要说的就是体感互动。

九、网络艺术

像 Flash 动画这样短小精悍的动画，在互联网流量不足带宽不够的情况下，率先出现在互联网上，成为第一代网络艺术的重要制作软件。Flash 动画并不一定有互动性，有时候只是一段流式播放的 MTV。比如 2000 年前后红极一时的老蒋的作品。但因为它出现在互联网上，而且因为文件小，可以说充分利用当时互联网的特指，还是可以被看作"网络艺术"的。当然，那个时候也有一些用 Flash 或 Director 或 Dreamwaves 制作的 Program，开始可以用鼠标点击热键进行互动，并且存在于互联网上，那就没有疑问，是不折不扣的"网络艺术"了。早期的"网络艺术"有时候很像一个设计得比较特殊和别致的网页，比如迪亚艺术中心的网络艺术项目，在早期曾经有俄罗斯艺术家关于各国审美的调查，基本上就是一个网站。他们也把冯梦波的《家庭照相簿》互动作品放在上面。你拿 PPT 做一个作品，只要放在网上大家

可以互动编辑,并且你的确动了搞艺术的心思,大家也承认这是作品,那当然也是不折不扣的"网络艺术"了。像曹斐那样在第二人生里面做一个《人民城寨》,或者《中国翠西》,当然也是网络艺术。像阿根廷艺术家阿玛利亚·乌尔曼(Amalia Ulman)在 Instagram 上面搞事情,大家主要是通过手机看的。移动互联网当然也是互联网,也不能不说是"网络艺术"。

到了今天回头来看,把没有互动性的流式播放的动画或者录像放在网上算不算"网络艺术",反倒成了问题。网络的早期带宽有限,文件特别大的录像放在上面下载很慢,Flash 动画因为文件很小,算是很吻合网络的特点,所以被叫作网络艺术,大家都不觉得有什么问题。今天如果没有互动性,放上一段很艺术的录像,估计大家就会觉得跟在网上卖一张水墨画的也没有什么差别,是不可以叫作网络艺术的,因为没有充分的应用网络的特点。互联网本身在变,所以"网络艺术"的概念也不得不一直在变。概念与概念之间本来就是模糊的,水至清则无鱼。但另一方面,推敲一下概念,会帮助人想明白一些事。

十、后网络艺术

"后网络艺术"可以并不存在于互联网上,而是一些模拟空间中的模拟形态。但是它们讨论的话题是由互联网引发的政治、身份、图像、语言、习俗和文化传播,泛言之,是互联网文化的一整套意识形态。这是在互联网中成长并每天使用互联网,同时对网络艺术和整个科技艺术的进化论意识形态感到腻烦的一代人搞的艺术,虽然他们的艺术并不一定要放到互联网上。他们是社交媒体的深度用户,或者可以说,"后网络艺术"是一些网瘾重症患者和厌食症患者所作的在网上或不在网上的艺术。它关心的是对整个科技文化展开政治评论,远甚于用新技术来搞艺术。所以,对他们来说,图像与实物的混淆、图像传播中的变身变体,互联网引发的日常生活症状成了核心命题。

十一、艺术与科技

据我所知较早使用并且至今还在使用"艺术与技术"这个词的是芝加哥美院。而芝加哥美院当时弄出这么一个词来,是因为 20 世纪 70 年代在那里有一些人做光艺术。那个时代的光艺术,其实就是用一些电子手段来控制霓虹灯变来变去,就像大家在布鲁斯·瑙曼的作品中看到的那种。随之出现了一些和激光、全息图像有关的作品。此后设立这个方向的院校逐渐多起来,如俄亥俄州立大学的艺术系,加拿大的高等教育学校的艺术和技术

中心,都叫作 Art and Technology。加州美院也叫作"艺术与技术"(Art + Technology)。加州大学桑塔·芭芭拉分校叫作"媒体艺术与技术"(Media Arts and Technology),简称 MADE。德锐大学(De Vry University)也叫这个名字。加州大学圣迭戈分校叫作 Culture Art and Technology,和麻省理工那个养活老一代录像艺术家的 ACT 完全一样。纽约帕森斯设计学院的相关专业叫作"艺术、媒体和技术"。澳大利亚有个 ANAT——澳洲艺术与技术网络(Australian Network for Art and Technology)。丹麦的奥尔堡大学叫作 Kunst og Teknologi Art and Technology。加勒比海的蒙特色拉特岛居然有一座 USAT——"科学、艺术、技术大学"。

值得注意的是,这里其实很少出现科学'science'这个词。严格来说,art and tech 应该翻译成"艺术与技术"。但是另有一个系统是强调科学的。其实是在中文中经常被翻译成"文理学院"的体系。比如波士顿大学的专业"艺术与科学"(Arts & Sciences);雪城大学的这个专业叫艺术与科学学院(College of Arts and Sciences)。但是还有例外,在伦敦,中央圣马丁学院的该方面硕士叫作"艺术与科学"(Art and Science)硕士。科学是科学,技术是技术,科学并不等于技术,这一点应该是起码的常识。叫作"艺术与科学"和叫作"艺术与技术",是有所差别的取向。

在中国,2012 年"艺术与科技"就列入了教育部的学科目录。我不知道是谁去把这个专业申办下来的。大家在百度百科上可以查查这个词就会发现,它是被定义为设计学科下面培养商业展示展会人才的专业。事实上,在"艺术与科技"这个专业出现之后,很多学校就是直接把商业展示会展设计这个专业改名的。网上查询 2018 年全国有 33 家院校开设这个专业。排名第一的是厦门理工学院,如果我没记错的话,这个厦门理工就是以前的鹭江大学。到了 2019 年,厦门理工下滑到第二名,第一名变成了清华大学。广州美术学院、中国美术学院、南京艺术学院、北京印刷学院、浙江传媒学院都有这个专业。2019 年中央美术学院设计学院申报的这个专业,成为中央美院的第 22 个专业,成为全国第 34 家拥有艺术与科技专业的院校。

说实话,我个人认为,"艺术与科技"这么一个词组描述的是一种关系,而用一种关系来作为一个学科或者一个专业的名字并不恰当。它要是当作一个展览的名字、一本画册的名字,或者一个研讨会的名字,或许是非常合适的。通常作为专业的名字,总是一些偏正词组。比如油画其实是用油调和颜料的画,壁画其实是壁上的画,互动艺术是有互动性的艺术,普罗艺术是大众的艺术,波普艺术是流行的艺术。往往后面的词是主语,而前面的词

是修饰性的定语。这样的一个词组才是一个名词性词组,适合作为名称使用。比如,展厅里有一台机器在写书法,有个外行的观众走过来问你:"这是什么艺术?"你回答"这是艺术与科技"——这不是很古怪的回答吗?其实,更好的回答是:"这是科技艺术。"

十二、科技艺术

我们制造一个概念、制造一个词汇,目标本来都是使用它。一个概念是否好用,其实是取决于它的解释力的大小。以这个标准来看,"科技艺术"是目前为止最好用的一个。首先这是一个偏正词组。"科技"作为定语,艺术作为主语。这清晰地表明:这是科技性的艺术。它归根到底还是艺术,它是用各种科技手段来做艺术。它毫无疑问属于艺术学科,同时又通过前缀来有效地限定了这种艺术的特征。

"科技艺术"这个词的优点是:它几乎涵盖了上述所有的词。除了上面那些"媒体艺术""互动艺术""数字艺术""数据艺术",它还可以轻松地包括"生物艺术""生态艺术""智能制造"等,以及和智能制造与生态艺术密切相关的新材料应用。甚至包括与"媒体"风马牛不相及的,微重力环境下的所谓"太空艺术",都能毫不费劲地包含进来。

更关键的是,它具有更大的解释力。通过这个概念,我们可以不把科技艺术看作某种近几十年才崛起的仅仅与电子或者信息革命有关的艺术方式。我们必须意识到自古以来就有科技艺术。如果说,人们愿意把录像视为"新媒体艺术",但觉得把版画叫作"新媒体艺术"就有点勉强,版画只能叫"媒体艺术"。那么,看起来"媒体艺术"就比"新媒体艺术"的解释力更强。我们也可以认为唐朝的那卷《金刚经》雕版木刻是"媒体艺术"。但我们总不能说龙山的蛋壳黑陶或者越王勾践剑也是媒体艺术。但是,我们可以毫不怀疑地说,龙山黑陶是一种基于高温条件下的材料变化的科技所作的艺术作品,因此它是一种"科技艺术"。那把青铜的越王勾践剑,不但是高温条件下的材料变化,还是当时的国防尖端科技,因此它是一种"科技艺术"。而从一匹织物中我们可以看到古代机械制造的水平,从一张地图中我们可以看到古代地理学和天文学的水平,因此它们都是一种科技艺术。这样一来它让我们获得更大的理解力和解释力来把这一些实践加以归类。也就是说,古往今来,都存在着这样一种实践,人类持续地使用迄今为止最新的技术手段来做艺术,并不断思考技术进步与人的自身发展的关系,这种实践将被称为"科技艺术"。

有了这么一种理解力,我们再回头来纵观整部美术史,就会有截然不同的理解。我们就会看到,用盘筑法把泥条盘成一个陶缸、打毛衣、蕾丝钩针工艺、夯土墙和 3D 打印之间存在着逻辑关联。我们会看到陶器、瓷器和玻璃之间是如何形成一个谱系。我们会看到在园艺、培育金鱼品种和基因编辑之间,存在着递进关系。这种贯穿古今的理解力,让我们把握住基本原理和底层逻辑,让我们更深地去思考最新的技术在人类发展历程中所处的位置。从而,我们将不至于陷入过分肤浅的新技术乌托邦主义,也不至于陷入过度绝望的末日论。

这种对底层逻辑的意识,也让我们更深刻地理解艺术和科技自古就互相构建和互相渗透。隶属于光学的小孔成像暗箱的出现,如何帮助了文艺复兴时期基于光学的绘画。而要等待化学的进步,等待溴化银系感光材料的出现,我们才会有能力把落在毛玻璃上的影像凝固下来,从而导致摄影的出现。下一步要等待材料科学为我们制作出透明的赛璐珞软片,以及精密程度更高的机械的出现,我们才有机会把连续的摄影利用视觉残留原理变为电影。然后我们又要等待电磁学的进展,才能有机会将动态图像记录为电子信号,产生出录像。于是,我们就有机会去画出一张艺术的各种门类和科技的诸多学科之间的浑然一体的地图,从而真正有机会把二者视为同一个学科。而不是肤浅地鹦鹉学舌地去拿科技图像和艺术作品之间的某些视觉上的巧合来论证二者的关联。近些年来,所有谈论艺术与科技的血缘关系的文章,几乎无一例外地引用福楼拜的一句什么"在山脚下分手,又在山顶上相遇"的说法。像这种没有逻辑依据的立论既无法证实,也无法证伪,其实并没有什么营养。要真正把二者视为一体,大胆地说出:科学就是一种艺术,艺术就是一种科学,我们需要更精审的思考和论证。

欧盟从 2018 年开始,在林茨电子艺术节上设立了 STARTS 大奖。Science tech Arts,这就是"科技艺术"这个词的严丝合缝的翻译。看得出,欧洲同行也开始意识到"科技艺术"这个词具有妥当的解释能力,它终于超越了过去大家谈 Art and Tech 的时候有技术无科学的思想深度的不足,同时又在某种程度上几乎永远都不会过时。

2019 年 EAST 的大会期间,在大会开幕前 20 分钟,翻译找问我"科技艺术"这四个字到底怎么翻译,我明确地让他翻译成 Science technology Arts。碰巧和欧盟在林茨设立的这个奖是完全一样的。然后邵志飞先生——科技艺术界的元老级大师,互动艺术的开创者之一,在晚宴的时候问我说:"老邱,科技艺术这个词是你发明的吗?"我说:"早有此说,算不上发明吧。"他

说:"这个词好,什么都可以往里装,它的可能性多。"意思明晰,解释力强大而又什么都可以往里装的大词,适合作为学科的大名字。然后在它里面当然还可以再细分为具体的话题或者门类。这时候不妨允许这些具体门类之间有些过渡、有些重叠,甚至不必强求逻辑的绝对严谨。对于很多院校的教学单位而言,事实上往往客观上无法去追求逻辑的严密,而只能是根据现有条件来开设课程。你有一个能教生物艺术的老师,你就能上这个门类的课程。

大的科技艺术范围之下,可以细分为二级的"媒体艺术""互动艺术""数据艺术""人工智能艺术""智能制造""生物艺术""生态艺术""新材料艺术""太空艺术"等。而在"媒体艺术"的下面可以再细分出第三级目录如"录像艺术""声音艺术""3D Mapping"等。有人或许会觉得这种根状目录的结构过于体系化,并不利于催生出更癫狂的实践。其实,混乱成一团的概念,才真正不利于催生癫狂的杂交和孳生,这种根系结构很接近生物学中的林奈分类法。或许有时难以完全消化一些个案,但正是在此时,这些难以归类的实践才会分外显眼,因此更有机会展示出它的活力了。我们也要意识到这样一种分类明确,力求不互相重叠涵盖的、层级分明的系统,有助于构建一种完整的生态观,并且让空白的生态位清晰地暴露出来。这样我们就有机会可以把上述词汇整理成一个完整的科技艺术生态圈。

我们记得,正是元素周期表的出现,促成了科学的大幅度进步。元素周期表上的那些空格,吸引着科学家去寻找新的物质。找不到的时候,他们用粒子加速器轰击原子核,实现了元素的人工转变,合成出新物质,填补了元素周期表。

(原文出自:邱志杰.科技艺术的概念[J].美术研究,2020(6):30-32,41-44.)

科学艺术的创立

特里·特里克特

引言 科学艺术(Sci-Art)是一种观念,属于它的时代已经来临:在它的帮助下,一种对科学方法和艺术实践有着持久影响的新发现方式开启了。特里·特里克特(Terry Trickett)在本文中讲述了一系列确保英国惠康基金会(Wellcome Trust)对这一观念提供长期资助(1997—2006)的偶然条件。在回答纽约辛西娅·潘努奇(Cynthia Pannucci)的一个主要问题时,他描述了科学艺术早些年的情况,当时,艺术家们成功介入了科学领域,而科学家们则通过艺术发现了一种新的创造力。

特里,是你创造了"科学艺术"这个词,种下这颗种子,并且为惠康基金会在伦敦的这个计划提供了最初的引导吗?

这是纽约 ASCI(艺术与科学合作公司)的创始人辛西娅·潘努奇在 2018 年提出的问题,它促使我做出回应,导致我们双方就英国科学艺术计划的问题进行了长时间的意见交流。我是从对这个名词进行阐释开始的。1996 年,我为第一届科学艺术竞赛撰写的《意见征集书》正在接受惠康基金会法务等部门的审查。惠康的研究科学家们对我方案的标题《事实与幻想》持反对意见,我的标题引自纳博科夫的《蝴蝶》中诗意的文字:"没有幻想就没有科学,没有事实就没有艺术。"[1] 肯·阿诺德(Ken Arnold,惠康的展览主管)和我决定找一个新的标题——当我和我的妻子林恩(Lynn)分享这个问题时,她毫不犹豫地提出了"科学艺术"(Sci-Art)这一名词。

科学艺术是一种观念,它的时代已经来临;ASCI 和其他一些目标类似的计划纷纷在 20 世纪末的最后几年时间里启动,这并非巧合。科学艺术的确帮助开启了一种新的发展方式(如 ASCI 所做的一样),并产生了持久的影

特里·特里克特(Terry Trickett),瑞典数字艺术家。
本文译者:孙越,中国科学技术大学艺术与科学研究中心教师。

响;回顾过去,可以看到科学艺术已经从仅仅是一个观念发展到了势不可挡的阶段,它所推动的改变既影响着科学工作,也影响着艺术实践。这是如何发生的?

早在20世纪90年代,我的设计公司特里克特联合公司(Trickett Associates)负责将惠康的一些部门搬到伦敦尤斯顿路210号的新址。这件事让我能够与主管科学家劳伦斯·斯玛杰(Laurence Smaje)建立起密切的工作关系,并且在工作结束之后,能有机会向他提出我关于惠康千禧年计划的鲁莽建议——尽管还没完全确定,但基本上是以科学与艺术联合的某种方式作为主题的。他非常接受我的想法。他推动的方式是要与董事局主席谈一下。结果成功了;主席罗杰·吉布斯爵士(之前我曾见过面)说:"我们并不是要将它作为我们的千禧年计划来做,是我们无论如何都要做。"关键是,许多事情凑在一起,为科学艺术提供了可能性——我与惠康非常良好的工作关系,劳伦斯快速积极的响应,以及这个计划最终获得批准的非正式的程序。

劳伦斯和我共同成立了一个非正式的委员会,来推敲这一想法;他提名了三位科学家,我提名了三位艺术家。经过深思熟虑之后,委员会的一位艺术家委员提出了举办一场竞赛的重要想法,竞赛旨在鼓励科学家与艺术家之间合作提案,以争取惠康潜在的投资。这在今天看起来似乎已经是平淡无奇的了,但在当时,它似乎是提供了一种全新的前进的方式,尽管它受到了几乎同时发生的另一个活动的影响,但最终,它还是消除了惠康决策者们心中所有的顾虑。

作为特里克特联合公司在尤斯顿路210号的工作场所的一部分,我们扩大了一楼接待区域的面积,打造了一个临街的展览空间。作为开馆展,它展出了作为英国皇家学会研究员、任教于布里斯托尔大学理学系的科学家马修·霍利(Matthew Holley)与他的艺术家同事合作的科研成果,艺术家以马修科研成果中内耳的奇妙图像为灵感,创作了艺术作品。特里克特联合公司与这次展览的策展人肯·阿诺德一起,将这些艺术作品与耳朵的电子显微镜图像并列,以表达"看见我们听见的方式"——这也正解释了展览的标题"视听"(Look Hear)。展览取得了巨大的成功;它同时获得了科学界和艺术界的兴趣,并且吸引了过路者也成为观众。对于惠康来说,它证实了引入艺术可以帮助公众理解科学的观念。

在这篇文章的补充文件中,我描述了1996年末第一次发布《意见征集书》之后发生的事。在此我只想说,作为一个委员会,我们找到了我们一直

在寻求的合作——在这一合作中,艺术家表现出他们能够渗透科学领域,科学家们也展示出他们能够通过艺术发现一些新的创新动力的迹象。作为科学艺术初创头两年的委员会主席,我幸运地亲眼目睹了一种新形式的创造力的展开,在这种创造力中,艺术与科学结合在一起,正如乔治·施泰纳(George Steiner)后来所称,是"集体的新规则"。其结果为他的问题提供了答案:

在一般的科学项目……及其通过技术的应用中,世俗化和社会化既是固有的,又是进步的……凭借这些预言,科学可以轻而易举地前进。那么艺术和人文学科可以吗?[2]

通过将两种思想在社交精神中融合在一起,科学艺术实验就像一种集体触摸的纸张,释放出一系列非凡的想法。对于许多参与者来说,所产生的结果是永远在变化和强化的,尤其对我来说如此,这也是在那天晚些时候,在有关科学艺术初创时的记忆还未消失之前,我觉得有必要将它的开始坦诚地记录下来。

参考文献及注释

[1] Nabokov V V. Nabokov's Butterflies: Unpublished and Uncollected Writings[M]. Gibraltar: Beacon Press, 2000.

[2] Steiner G. Grammars of Creation: Originating in the Gifford Lectures for 1990[M]. New Haven: Yale University Press, 2001: 199, 265.

(原文出自:Trickett T. The Making Of Sci-Art[J]. Leonardo, 2021, 54(3):312.)

艺术科学:融合创建可持续的未来

鲍勃·鲁特·伯恩斯坦 托德·席勒
亚当·布朗 肯尼斯·斯尼尔森

交叉学科、超学科、跨学科、跨媒体、超媒体和多媒体,在科学、技术与艺术中正变得比以往任何时期都突出。这些生成知识及其产物的新方法在创造机会的同时,也造成了关于目标的困惑。为了激发关于新的艺术与科学应在何处交叉的讨论,我们提出了一个重要的综合概念,称之为"艺术科学"(ArtScience)[1]。艺术科学通过创造与探索的过程,融合了人类所有的知识[2]。它是新的,也是旧的;是保守的,亦是革命的;是有趣的,又是严肃的。它囊括了艾蒂安·朱尔斯·马雷(Etienne Jules Marey)、洛伊·富勒(Loie Fuller)、哈罗德·艾杰顿医生(Harold "Doc" Edgerton)、亚历山大·考尔德(Alexander Calder)、莱贾伦·希勒(Lejaren Hiller)、约翰·凯奇(John Cage)、杰拉尔德·奥斯特(Gerald Oster)、弗兰克·马利纳(Frank Malina)、莉莲·施瓦茨(Lillian Schwartz)、巴克明斯特·富勒(Buckminster Fuller)、久尔基·凯普斯(Gyorgy Kepes)和皮奥特·科瓦尔斯基(Piotr Kowalski)等处于交叉地带的人物的作品,但它提供了无限多样的未来可能性。艺术科学将把艺术搬出画廊和博物馆,把科学移出实验室和期刊,将它们带入新发明的空间和场所,像麻省理工学院的媒体实验室(Media Lab)[3]、巴黎的实验空间(La Laboratoire)[4]、珀斯的共生体A(SymbioticA)[5]以及哈佛大学

鲍勃·鲁特·伯恩斯坦(Bob Root-Bernstein),美国密歇州立大学自然科学学院生理学系教授。

托德·席勒(Todd Siler),美国独立艺术家。

亚当·布朗(Adam Brown),美国密歇根州立大学艺术、艺术史和设计系副教授。

肯尼斯·斯尼尔森(Kenneth Snelson),美国当代雕塑艺术家、摄影师。

本文译者:孙越,中国科学技术大学艺术与科学研究中心教师。

的创新计算机倡议(IIC)[6]一样。这些案例已经在同一个空间内进行科学探索、工程设计和艺术展示。其他新奇的场地也将被发明出来。艺术科学令人兴奋之处就在于这种创造性。

艺术科学宣言：

(1) 一切都可以通过艺术来理解，但这种理解并不完整。

(2) 一切都可以通过科学来理解，但这种理解并不完整。

(3) 艺术科学让我们能够对事物有更全面也更普遍的理解。

(4) 艺术科学是通过综合艺术的和科学的探索和表达方式，来理解人类对自然的体验。

(5) 艺术科学将主观的、感官的、情感的和个人的理解，与客观的、基于分析的、理性的和公共的理解融合在一起。

(6) 艺术科学与其说是体现在其产物之中，不如说它更多地表现在艺术与科学过程和技能的融合中。

(7) 艺术科学不是艺术加科学，不是艺术与科学，也不是艺术或科学，其中的组成部分保留了它们的学科差异和划分。

(8) 艺术科学超越并整合了所有学科，或者说所有形式的知识。

(9) 一位艺术科学的实践者既是艺术家，同时也是科学家，其创造的东西既是艺术的，同时也是科学的。

(10) 自人类文明初始，每一个次重大的艺术上的进步、技术上的突破、科学上的发现和医学上的创新，都是艺术科学过程的结果。

(11) 历史上每一位重要的发明者和创新者都是艺术科学的实践者。

(12) 我们必须将艺术、科学、技术、工程和数学作为一个整体学科而非多个学科来实施教学。

(13) 我们必须创建以艺术科学的历史、哲学和实践为基础的课程，在体验式学习中运用最好的实践。

(14) 艺术科学的愿景是让所有的知识再人性化。

(15) 艺术科学的使命是重新整合所有的知识。

(16) 艺术科学的目标是培育一场新的文艺复兴。

(17) 艺术科学的目的是通过创新与合作，启发开放思维、好奇心、创造力、想象力、批判性思维和解决问题的能力！

总之，艺术科学是相互连接的。人类和公民社会的未来依赖这些连接。艺术科学是探索文化、社会和人类经验的一种新的方式，它将通感体验与分析探索整合在一起。它是了解、分析、体验和感受的同步实施。

这个世界的重大问题只能由完整的男人们(还有女人们)来解决,而不是那些公开只肯做一个技术专家,或者一个纯粹的科学家,或是一个艺术家的人来解决。在当今世界,你必须立志成为全才,否则你将一事无成。[7]

——康拉德·哈尔·沃丁顿(生物学家、哲学家、艺术家和历史学家)

参考文献及注释

[1] Siler T. Breaking the Mind Barrier[M]. New York: Simon and Schuster, 1990; Siler T. Think Like a Genius[M]. Toronto: Bantam Books, 1996.

[2] Root-Bernstein R S, Root-Bernstein M. Sparks of Genius: The Thirteen Thinking Tools of the World's Most Creative People[M]. Boston: Houghton Mifflin Harcourt, 1999.

[3] Brand S. The Media Lab: Inventing the Future at MIT[M]. London: Penguin Books, 1988.

[4] Edwards D. ArtScience: Creativity in the Post-Google Generation[M]. Cambridge: Harvard University Press, 2008.

[5] The University of Western Australia. SymbioticA[EB/OL]. www.symbiotica.uwa.edu.au.

[6] IIC. Home[EB/OL]. http://iic.seas.harvard.edu.

[7] Waddington C H. Biology and the History of the Future[M]. Edinburgh: Edinburgh University Press, 1972: 360.

(原文出自:Root-Bernstein B, Siler T, Brown A, et al. ArtScience: Integrative Collaboration to Create a Sustainable Future[J]. Leonardo, 2011, 44(3): 192-192.)

艺术科学:一种新的先锋?

马雷克·H. 多米尼克萨克

科学和艺术目前被视为各自独立的文化领域。然而,几个世纪以来,艺术家们一直被新技术所吸引,令人瞩目的案例包括16世纪油性颜料的革命性引入以及19世纪摄影技术的使用。在当代艺术中,有大量的艺术作品、艺术装置和表演艺术,要么涉及前沿科学,要么使用最先进的技术[1-2]。反过来说,工业界有一个传统,就是从艺术中寻找设计理念。20世纪初,德国的包豪斯学校成功地将艺术与工艺和工业设计结合在一起,创造出了一种直到现在仍被沿用的整合模式[3]。而当代科学对艺术的借鉴,其间的相互作用要少得多。

艺术和科学之间的最佳合作模式是什么?建立这种联系的尝试是有过的。联合国教科文组织在20世纪90年代的项目中探讨了科学与艺术的互补性以及艺术家与科学家之间互动的历史[4]。1996年至2006年,英国惠康信托基金(Wellcome Trust)资助了"科学艺术"(Sci-Art)计划,其间,艺术家和科学家合作创建了一系列艺术项目[5]。随后,该信托基金资助了大量的医学人文学科研究项目。2007年在伦敦开馆的惠康收藏馆(The Wellcome Collection)兼备了展览空间和图书馆,致力于"探索医学、生命和艺术之间的联系"[6]。

艺术科学(ArtScience)是一个比以往的尝试更能将科学和艺术联系在一起的概念[7]。这个混合词描述了一个创造性过程,它将科学和艺术融合在一个无边界的创意领域内。该词是由美国发明家、哈佛大学合作企业家

马雷克·H. 多米尼克萨克(Marek H. Dominiczak),英国格拉斯哥大学临床生物化学和医学人文学科教授。

本文译者:孙越,中国科学技术大学艺术与科学研究中心教师。

戴维·爱德华兹(David Edwards)提出的,2007 年他在巴黎成立艺术科学实验室(也称为巴黎实验室)之前,已在药物传递系统的研究方面取得了卓越成就[8]。2011 年,与哈佛大学合作的第二个实验室在马萨诸塞州剑桥市开设,由此开创了艺术科学实验室网络系统。

这些实验室是多学科综合工作空间。其想法是,他们应该作为催化剂,帮助工业、社会、文化和公共领域之间进行思想转换。根据爱德华兹的说法,艺术科学实验室的重要性在于,它更强调创造力的过程,而不是最终产品。这个概念强调讨论和互动。爱德华兹将艺术科学的创作方法描述为"将美学的与科学的、直觉的与推理的、感官的与分析的相结合,并且,它适应不确定性,接受自然的复杂性……"[9]

艺术科学实验室的项目侧重于与前沿科学相关的艺术和设计,包括教育元素,并且也涉及人道主义问题。到目前为止,巴黎艺术科学实验室的实验性展览探索了一系列从声音通过水对身体的影响(2010—2011,2014)到疫苗和药物开发问题(2002)的主题[8]。案例还包括建筑师、设计师内里·奥克斯曼(Neri Oxman)与克雷格·卡特(WC Carter)(均来自麻省理工学院)合作为声音振动项目(Vocal Vibrations)设计的《双子》声学"双胞胎躺椅"。它利用 3D 打印技术,以木材制成,内衬吸音复合材料[10]。

重要的是,爱德华兹在其关于艺术科学的书中还讨论了体制内的科学研究对创造性的约束,这些约束可能会迫使致力于艺术科学的人离开传统机构。专门机构的建立是为了进一步拓展其特定领域的知识,并在专业的体系内专注于其目标。因此,跨学科的想法往往被边缘化,很少获得核心地位。随着大学在目标和财务策略上越来越像企业,这种现象对学术界的影响日益加剧。

然而,从定义上讲,科学是还原论的,也有其禁忌和一定程度的自发审查:与艺术的密切联系可能有助于打破它们。有一个案例,讨论的是与知识进步有关的社会或伦理性问题。此外,人们不应忘记,艺术是形成观念的公共形象的核心。考虑到所有这些因素,从事艺术科学工作的人可能正在成为 21 世纪科技文化的先锋。机构应对其予以关注。

参考文献及注释

[1] Wright E. Art + Science Now: How Scientific Research and Technological Innovation are Becoming Key to 21st-Century Aesthetics[J]. The Art Book, 2010, 4(17): 63-64.
[2] Miller A I. Colliding Worlds: How Cutting-edge Science is Redefining Contemporary Art[M]. New Yor: WW Norton & Company, 2014.
[3] Dominiczak M H. Translational Art: the Bauhaus[J]. Clinical Chemistry, 2012, 58(6): 1075-1077.
[4] Strosberg E. Art and Science[M]. Abbeville Press publishers, 1999: 11-37.
[5] Glinkowski P, Bamford A. Insight and Exchange: an Evaluation of the Wellcome Trust's Sci-Art Programme[M]. London: Wellcome Trust, 2009.
[6] http://wellcomecollection.org/what-we-do/about-wellcome-collection.
[7] Edwards D. Artscience: Creativity in the Post-Google Generation[M]. Cambridge: Harvard University Press, 2008.
[8] http://www.lelaboratoire.org/en/.
[9] Edwards D. Artscience: Creativity in the Post-Google Generation[M]. Cambridge: Harvard University Press, 2008: 7.
[10] http://www.materialecology.com/projects/details/gemini.

(原文出自: Dominiczak M H. Artscience: A New Avant-garde? [J]. Clinical Chemistry, 2015, 61(10): 1314.)

艺术科学的基础：系统阐述问题

弗朗西斯·海利根　卡特琳娜·彼德罗维奇

一、绪论

科学和艺术之间的分离并不像看上去那么历史久远。在古代和中世纪，我们现在所说的"艺术"和"科学"仅仅被视为先进的手工艺(Crafts)，使其从业者能够创造出令人印象深刻的成果，如地图、大教堂、肖像或长生不老药。这些知识体系是以在几何、建筑、天文学、哲学、诗歌和炼金术等领域的探索为基础的，尽管艺术和科学学科之间并没有明确的区分(斯特罗斯伯格(Strosberg)，2001)。文艺复兴时期的达·芬奇、阿尔布雷希特·丢勒(Albrecht Dürer)或安德烈亚斯·维萨利乌斯(Andreas Vesalius)等代表人物将精确的科学观察(如解剖学)与对其思想、精密技术和新奇发明的美丽而富有想象力的表达结合了起来。或者，正如彼得斯(Peters)引用基特勒(Kittler)的话所解释的，"意大利文艺复兴虽然以人文主义著称，但它'之所以伟大，实际上是因为它的艺术家们也都是工程师。'"(彼得斯，2015)

我们关于科学的现代观念，即将其作为对自然规律的正式探究，直到18世纪启蒙运动时期才完全确立。狄德罗(Diderot)和达朗贝尔(d'Alembert)编辑的著名的《百科全书》(*Encyclopédie*)涵盖了1760年前后可用的全部知识，但正如其副标题"科学、艺术和手工艺系统性词典"(*A Systematic Dictionary of the Sciences, Arts, and Crafts*)所反映的那样，这部百科全书仍

弗朗西斯·海利根(Francis Heylighen)，比利时布鲁塞尔弗里耶大学利奥·阿波斯托尔中心研究教授。

卡特琳娜·彼德罗维奇(Katarina Petrovic)，比利时布鲁塞尔弗里耶大学利奥·阿波斯托尔中心研究员。

本文译者：孙越，中国科学技术大学艺术与科学研究中心教师。

然没有在各个领域之间做出明显的区分。然而,在一定程度上,作为对启蒙思想家所设想的冷漠、超脱的理性的一种回应,19世纪的浪漫主义运动将艺术家标榜为仅受其激情、想象力和高度个人化与主观化体验驱动的创造者。这在凭借直觉的、感性的艺术家和冷静、理性的科学家的原型之间制造了鲜明的对比——这种二元论至今仍是公众对艺术和科学之间的差异的认知,也是大多数科学家和艺术家的态度。

这种分割随着学术机构的发展而正式化,在学术机构中,不同的学科被划分为不同的院系、机构和教学方法。如此一来,科学家、小说家查尔斯·珀西·斯诺(C. P. Snow)所称的"两种文化"仍然占据主导地位:基于严格观察和正式理论的科学文化,以及植根于柔软主观感受的艺术、文学文化(斯诺,1993)。然而,在整个19世纪和20世纪,艺术家仍在进行更多的科学研究(如诗人沃尔夫冈·歌德(Wolfgang Goethe)、作曲家约翰·凯奇(John Cage)或雕塑家亚历山大·考尔德(Alexander Calder)),而科学家也以艺术的形式表达他们的想法(如工程师巴克明斯特·富勒(Buckminster Fuller)、数学家罗杰·彭罗斯(Roger Penrose)或生物化学家/小说家艾萨克·阿西莫夫(Isaac Asimov))。

近年来,两种文化之间的分割正受到越来越多的质疑,艺术家们正在研究新的科学发展并从中找到灵感,同时,科学家们也在展示一幅更具创造性、更不确定、且更以主题为中心的世界图景(布罗克曼(Brockman),1995;海利根(Heylighen),2012;普里戈金(Prigogine)和斯滕格斯(Stengers),1984)。两大趋势促进了这种和解。一方面,来自科学研究的各种方法和工具,如算法、模拟、机器人、传感器、三维打印机和生物技术,正被艺术家们用于将其创造力扩展到新的、往往是受科学启发的领域,"创造出了各种各样的新实践、态度、技术、流程、媒体和设备"(彭尼(Penny),2017)。另一方面,一门新的复杂科学出现了,它提出了自组织、进化、非线性和混沌等概念来解释自然的内在创造力,从而与艺术家的世界观趋于一致(卡斯蒂(Casti)和卡尔奎斯特(Karlqvist),2003;海利根,2009;海利根等,2007;勒温(Lewin),1999)。

科学和艺术之间的这种新兴的和解促使许多艺术家和科学家提出一种更为激进的融合:艺术科学(ArtScience,多米尼克(Dominiczak),2015;席勒(Siler),2011)。艺术科学被定义为一种"通过融合艺术和科学的探索与表达模式"来理解自然和我们自己的新方式(罗特·伯恩斯坦(Root Bernstein)等,2011)。艾德华(Edwards)(2008)将其描述为一种创造性的方法,"它将

美学与科学、直觉与推理、感官与分析相结合，并能适应不确定性，拥抱自然的复杂性"。更笼统地说，我们可以将艺术科学描述为一种产生创造性新见解的综合方式，艺术或科学都不能单独使之达成，而且，它不只是一种结合了艺术和科学研究模式的新的研究哲学。

在初步勾勒出艺术科学的大意之后，有必要通过将它与科学和艺术之间的无数可能的相互作用加以区别，而指出它"不是什么"，因为科学和艺术之间的相互作用很容易与它混淆。艺术科学不同于艺术家为科学成果做的插图、可视化或普及。在这里，艺术只是对科学交流的支持，而不是研究过程中不可或缺的一部分。偶然具有审美特征的科学输出，如分形图像，或神经元、细菌菌落或星系的图片，也不是艺术科学，因为艺术创造力在它们的产生过程中并没有发挥作用。应用先进技术（如计算机生成图像或声音处理）来进行传统艺术类型（如电影、音乐或装置）创作的艺术家，本质上也不是在进行艺术科学创作，因为他们将这些技术用作工具，而没有反映潜在的科学思想或社会技术程序。同理，目前流行的"生活实验室"（Living Lab，波格瓦尔·卡拉伯恩（Bergvall-Kåreborn）等，2009；基曼（Kieman）和Ballon，2012）、"微观装配实验室"（Fabrication Laboratory，沃尔特·赫尔曼 Walter Herrmann 和 Büching，2014）和"科学商店"（Science shop，Leydesdorff and Ward，2005）也是如此，在这些实验室里，人们可以获得各种工具和技术，比如3D打印机、电子元件或化学实验室，用来实验和制作创意设计、人工制品和实用解决方案。尽管最终的产品可能是有用的、原创的并有指导意义，但除非它们能引发真正新颖的艺术和科学的见解，否则我们不会称之为"艺术科学"。

这些都是艺术和科学方法发生关联的领域。在这方面，它们无疑是有价值的、具有启发性和教育意义的，它们拓展人们的视野、创造力以及对科学和艺术的理解。然而，我们更倾向于将"艺术科学"一词保留给一项更具雄心的事业：一项旨在真正融合艺术和科学的创造与理解方法的事业。这种融合的尝试首先需要清楚地理解科学和艺术之间的共同点，其次是它们之间的实际差异。为了实现这一点，我们将首先分析科学和艺术一直以来的共同点，即对深入洞察的创造性驱动力。然后，我们将集中讨论看上去能区别彼此的具体特征，如主观性与客观性，或理性与直觉。这将为我们提供一个了解如何整合这些特征的起点，在尝试这样做时会出现什么问题，以及这样一种融合会给科学和艺术带来什么。我们将通过简要回顾艺术科学研究中一些鼓舞人心的案例来说明这些可能性。基于这样的问题，在随后的

论文(海利根和波托维奇(Potovic),2020)中,我们将试图通过为创造性过程提出一个模型,并建构包含所有这些特征的语义,来为艺术科学制定理论基础。

二、假设:概念与实践

在我们开始调查之前,有必要界定其范围,这主要是理论或基础性的。这意味着,我们希望厘清和明确大多数在职科学家、艺术家和普通公众有关艺术和科学是做什么的设想,并弄清楚其中差别。这将使我们能够通过提出克服这些差别的新概念和新方法,来重点关注艺术科学可能对这些标准方法做出怎样的贡献。

预料之中的一种批评认为,我们提出的艺术和科学概念框架过于简单,因为它忽视了艺术家和科学家的具体实践。我们的看法是,与我们将要呈现的理想化画面相比,艺术与科学的实践要复杂得多,且彼此之间也有更多相似之处。然而,尽管有这些实践上的相似之处,艺术世界和科学世界在文化、教育、公众认知、资金和社会影响方面仍然存在巨大的鸿沟。艺术家和科学家接受的教育差异很大,他们对自己所做的事情有不同的想法,并且使用或获得的资源是不同的。两种文化之间的差距仍然很大。架起这一桥梁将需要对这两个学科进行新的思考,既要分别思考,也要综合考虑,要思考新的制度化形式和新的资助模式。但这还不够,为了找到一种更完整的方法,艺术家和科学家需要为他们正在进行的研究开发出新概念,并学会理解、欣赏和应用彼此的思维方式。这就需要扩展那种将科学的理性和客观性置于艺术的想象力和主观性对立面的认识论,这种认识论已经过时,但仍普遍存在。

一种方法是研究艺术和科学在实践中的表现。这是古老的研究传统的领域,如科学和技术研究、艺术理论,以及科学和艺术的民族志、社会学、心理学和经济学(例如博格多夫(Borgdorff)等,2019;拉图尔(Latour),1999)。这些研究得出的共同结论是,这些实践高度依赖于语境,难以界定,而且比理想化的认识论所表达的要混乱得多。似乎没有一种定义明确的"科学方法",也没有一种通用的"艺术方法"。科学家和艺术家都倾向于使用任何可用且似乎对他们想要达成的目标有效的体系、工具或方法。其中一部分可能更为"理性"或"系统化",另一部分则更"直观"或"富有想象力"。其中大多数不过是务实且有机会主义特点的。例如,科学哲学家和社会学家拉图尔(1996年)探索了行动者网络理论,以解释大规模创新(如核能开发)如何

依赖于人、机构、现实的行动者与行动之间的复杂联盟。与此相似,互动的复杂性推动了科学、艺术,以及越来越多的艺术科学联合实践。一些作者已经开始对后者进行研究(博格多夫等人,2019;施努格(Schnugg),2019;施努格与宋,2020;索尔马尼(Sormani)等人,2018)。对艺术科学实践的研究无疑会给我们提供重要的经验。然而,它不在本论文的范围内,本论文主要关注的是艺术科学的概念基础——这是一个尚未真正解决的关键问题(威尔逊(Wilson),2017;威尔逊等人,2015)。

我们的方法将是检查艺术和科学的标准"西方"概念——它们仍然以介乎比率和情感、或主观和客观之间的浪漫的二分法为基础。对认知的研究表明,我们在思考中使用的概念,无论是"艺术""科学""民主",还是任何其他宽泛的范畴,通常都不允许有严格的定义。这意味着你无法列出所有必要条件和充分条件来决定某个现象是否属于某一范畴。在人脑中,一个概念似乎是以原型的形式出现的(戈德斯通(Goldstone)等,2012):它是一种隐含的抽象,捕捉一个概念典型案例的共同属性,如凡·高的绘画是"艺术",或相对论是"科学"。这样的概念其边界是模糊的:一个现象被认为是相应类别的一个实例,取决于它与原型的相似程度,尤其取决于它与原型有多少共同的属性。在现实中,很少(或没有)实例共享所有属性。因此,大多数概念没有任何必然的"本质",即定义类别的规范特征。它们更应被视为通常(但并非总是)结合在一起的典型属性的集群。这意味着它们是开放的:缺乏一些属性的新案例可能会出现,但它们拥有足够的其他属性,因此我们仍然认定它们是某概念的实例。这在艺术中很常见,概念艺术、装置艺术或表演艺术等新的形式已经测试并扩展了早期艺术概念的边界。

艺术理论家高特(Gaut,2005)提出了一系列模糊标准,这些模糊标准是艺术作品通常但并非普遍满足的,从而将艺术概括成了一个"集群"的概念:

(1) 作为高水平技术产物的人工制品或表演。
(2) 具有美学特性。
(3) 是创造性想象力的运用。
(4) 表达情感。
(5) 具有智力挑战性。
(6) 形式复杂且连贯。
(7) 有可能传达复杂的含义。
(8) 表达个人观点。
(9) 是创作艺术作品这一意图的产物。

(10) 属于某种既定的艺术形式。

我们不打算将此列表或任何其他列表作为艺术的典型特征。然而,在我们看来,高特的清单很好地抓住了我们当前的西方社会中的标准概念。我们可以为科学制定一个类似的清单,但考虑到与认定某事是否是艺术相比,人们更愿意就某事是否是科学达成一致,因此,制定清单对于我们的目的来说似乎不必要。相反,我们将从一个常见的概念开始,即科学是一种基于形式推理和经验测试的客观探究,我们在这里并不打算深入探讨实践中更复杂的方法和假设。我们现在要检验、比较并尝试建立联系的,正是这些艺术和科学的标准概念,同时我们要指出,现实中的实践永远无法真正形式化。

三、科学与艺术的交汇之处

要描述艺术家和科学家之间的交汇地带,最简单的方法是关注他们一直以来的共同点,即创造力和为深入理解人类与世界之间关系所进行的思索(罗伯特·罗特·伯恩斯坦和鲍勃·罗特·伯恩斯坦,2000)。科学家和艺术家首先都试图理解我们周围的现象,在这个过程中探索不同的意义、方法和工具。可以说,他们做到这些是通过创造新的概念、表现或对象,有时候还会开发全新的语言。两者都试图超越表象看问题。他们帮助我们走出统治社会的惯例体系,批判性地审视标准假设和解释,寻求更深入的见解。他们通过不断的探索、实验或反复试错来实现这一点,希望发现真正的新事物。这种探索总是有点好玩,并有些直觉的意味,就像孩子们通过组装不协调的物体和材料,并通过假装来学习——比如假装一个小水渠是一条充满可怕鳄鱼的河流。

然而,艺术家和科学家仍然是与物理过程相互作用的,哪怕只是通过他们在实验室或工作室中的实例。这使他们不同于哲学家和神秘主义者,后者对知识的追求完全发生在思维过程本身。艺术和科学思想终将至少部分地物化,呈现为文件、艺术作品、表演、装置、论文或实验等某种形式。这种具体的成果为创造者提供了必要的反馈,因为外部形式通常不会呈现为预期的样子。这就迫使创造者纠正那些不符合预期的想法,从而改进自己的创造。在画布上使用颜色的画家将在看到结果后得出结论,认为她心目中设想的画面需要以多种方式进一步发展。设立实验来检验假设的心理学家可能会注意到,受试者对环境的反应并不像他预期的那样,因此需要对问题或环境进行调整。另一方面,哲学家可以满足于她的推理或"思维实验"导

向(或不导向)她想要证明的逻辑结论,而不必担心这样的实验是否可以在物理世界中进行。

艺术和科学创造力在很大程度上依赖于共识主动性(Stigmergy)机制(海利根,2016;帕鲁纳克(Parunak),2006)。共识主动性最初被提出是为了解释昆虫(如白蚁或蚂蚁)在建造复杂巢穴或建立将巢穴与不同食物源连接起来的信息素踪迹网时所表现出的出人意料的智慧和创造性活动(格拉塞(Grassé),1960)。共识主动性是行为之间自组织协调的一种形式,在这种协调中,一种行为的结果(例如信息素踪迹)会引发后续行为(例如沿着该踪迹进一步探索)。任何作为在可观察、可编辑的介质中所做工作的痕迹留下来的临时结果,都需要进一步的活动来扩展或细化它。因此,在塑造介质的实施者和刺激(相同或不同的)实施者执行进一步塑造的情状之间,存在持续的反馈。例如,画布(介质)上留下的颜料痕迹会让画家纠正或补充新的色块。同样,在一次科学讨论中,黑板上绘制的公式和方案激发了参与者的进一步扩展。这种自我强化的活动将媒介塑造成对达成结果的越来越复杂的表达。艺术和科学的大部分进步在于发明了新的语言、方法和媒介,使人们更容易表达、记录和处理见解与想法。

科学和艺术创造力(至少在其西方概念中)的一个相关特征是不懈探索和实验的驱动力,以期进一步改进理论、表现或作品。这种驱动力是由真正有天赋的创作者所固有的激情、好奇心和毅力推动的(海利根,2006;克尔(Kerr),2009)。共识主动性所提供的持续反馈,通过加强倾向于伴随目标导向的创造性工作的心流(flow)的愉悦体验,进一步保持了这种驱动力(米哈里·契克森米哈赖(Csikszentmihalyi),1997;海利根等,2013)。与反馈相比,对心流的要求是,工作促使个人不断提升,利用他们所有的技能来解决剩余的困难。这是科学和艺术的另一个共同特点:它们所解决的问题是开放的,因此没有终极结果。挑战始终是存在的,进一步改进和超越当前设想的机会也一直存在。

但艺术家和科学家们究竟想创造什么呢?传统上,科学应该求真,艺术应该求美。然而,哲学家们已经得出结论,认为真和美都是定义不清的、相对的和主观的概念(约翰逊(Johnson),2008)。因此,它们在判断作品(创造性)价值时都是不靠谱的标准。更恰当的标准可以是洞察、理解或意义(约翰逊,2008)。好的艺术作品和令人信服的科学理论都有助于我们在更大范围内理解我们的个人生活和体验(克莱茵(Klein)等,2006;帕克(Park),2010)。这是通过在第一眼看去不相关的现象之间建立联系,直接或间接地

揭示出一种意想不到的连贯性、模式或秩序（博姆（Bohm）和皮特（Peat），2010）而达成的。如此一来，那些看似混乱或不连贯的经验或想法就获得了更深层次的意义，因为我们发现了它们是如何嵌入我们已经凭直觉知道和理解的更大的现象之网的。

伴随这种理解的连贯感、秩序感或和谐感往往是我们所说的"美"的基础。一个优雅或美丽的理论通常是用几个简单的原理解释大量的观察结果，表明这些事实如何融入一个更大的整体。然而，我们从科学和艺术中获得的见解不需要传统意义上的美。诗人或电影导演对泥泞战壕中士兵生命的再现可能令人伤感，但并不美丽。某些寄生虫在宿主还活着的情况下，从里到外吃掉宿主的科学观察肯定也是不美的。然而，有关进化的生物学理论为自然界中为什么会出现这种明显令人厌恶的现象提供了简单而连贯的解释，从而在更抽象的层面上提供了"美"。

这种更抽象的美感或许可以通过格式塔理论（Gestalt）的概念来捕捉：将一系列数据视为一个具有明确含义的连贯整体的感知（斯塔德勒（Stadler）和科鲁兹（Kruse），1990；凡·德·克鲁斯（Van de Cruys）和瓦格曼（Wagemans），2011）。这是通过过滤掉不相关的细节，添加可能缺少的元素，同时做出使各部分结合在一起的模式或条理性来实现的。一个科学理论，或者更通俗地说任何认知模式，首先是信息的压缩：它是对某些系统或现象的一种描述，要比罗列观察到的所有特征要简短得多（盖尔曼（Gell Mann），2003）。同样，一件艺术品，如一出戏剧或一幅肖像画，它不仅仅是准确记录主题的每一个细节的记录或照片：它是对最重要或最有意义的方面具有高度选择性的表现，突出了它们的相互关系。掌握格式塔理论意味着能够填补缺失的部分（图1），从压缩的表象中重建整体，从而能够推断出尚未感知到的元素（凯斯纳（Kesner），2014；凡·德·克鲁斯和瓦格曼，2011）。

压缩的艺术/科学在于揭示赋予主题以结构和意义的潜在模式。一种模式可以定义为在不同的场合、时间或地点反复出现的主题，尽管会有变化。有时这种变化是有规律并可预见的，就像几何平铺图案的对称性一样。这种对称性对科学家（如数学家、物理学家、晶体学家）和艺术家（如伊斯兰装饰图案或埃舍尔设计的瓷砖）来说都是热门话题（盖尔曼，2003；斯特罗斯伯格，2001）。然而，这些变化也可能具有不规则的、无穷无尽的多样性，就像海滩上的卵石，每一块卵石都与任何其他卵石相似又不同。通过掌握将不同实例"联系在一起的基本模式"（贝特森（Bateson），1980），对这些表面变

图 1　有缺失的图

这张图中只有一堆杂乱无章的黑点,但大脑会迅速识别出画面中是一只斑点狗,于是暗中补上了像腿和尾巴等缺失的部分,以创建一个连续的模式或格式塔。

化背后更深层次的相似性的认识,使我们能够理解这些变化,以便我们能够在对宇宙更广泛的理解中定位它们。这种在更高层次上对未知秩序的揭示,使模式变得美丽、真实和有意义(博姆和皮特,2010)。科学和艺术都是在寻找、识别和表现这种具有前瞻性的模式的过程中前进的,尽管科学更倾向于关注其规律性、精确重复性和普遍性,而艺术则倾向于通过表达独特的、具体的实例来得到它们,这也是接下来我们要进一步研究的点。

四、科学与艺术的分歧之处

在研究了科学和艺术的共同点之后,有必要考察它们在哪些方面存在差异。换句话说,究竟是什么构成了将"两种文化"分开的概念鸿沟?

科学应该追求客观性、精确性和普遍性。它试图创造的现象表征要清晰,并且不受特定的感知主体、视角、时间或地点控制(海利根,1999)。在其理想化的概念中,科学研究的成果是一条"自然法则":一条永远的、放之四海而皆准的、适用于所有人的真理陈述。为了实现这一点,科学试图使其方法尽可能明确,这样每个人都可以循着推理的每一步去检查是否得出了正确的结论。这有助于防止得出的结论有任何不确定性。这种明确、循序渐进的推理就是我们所说的理性(rationality)。但科学在理性推理方面甚至比哲学家做的还要深入。为了避免语言的歧义,科学选择形式化(formalization):以尽可能明确的方式表达概念,最好使用数学定义和公理。为了将理论与现实世界联系起来,科学依赖于操作化(eperationalization):指定将理论概念转化为具体观察的精确操作,如实验、设置成测量(巴拉德,2007;海利根,1999)。

因此，科学试图尽可能消除人类主体的角色，理想化地创造出即使是机器也能理解、测试和应用的表示法，如数学表示法。其优点是，科学知识是所有知识形式中最可靠的：你不必担心某一定律是否适用于你，此时此地：原则上，它是普遍适用的。为了实现这一点，科学优先关注规律性、可预见性和简单的现象，以便在多个领域中捕捉到恒定不变的公式或定律。

艺术则选择了相反的路线：优先考虑主体本身及其个人观点与经历。由于每个人对现象的体验都不相同，这就意味着艺术选择了模糊性：同一件艺术品对一个人来说可能意味着另一件事，对另一个人来说则可能意味着另一件完全不同的事，甚至对同一个人在另一个时刻或在另一个语境中也可能意味着一件事。因此，艺术的目的不是建立普遍真理。相反，艺术喜欢研究不可预测的、转瞬即逝的和主体（性）的。在这方面，艺术与科学相比有着更大的探索和想象自由，因为它不需要遵循将"客观现实"映射到表现上的所谓正式的或可操作的程序。然而，这并不意味着艺术创作只是随机或混乱的：正如我们前面提到的，艺术寻找有意义或重要的模式、见解和联系，从而帮助人们更好地理解他们的（主观）情况。艺术通过创造让人们摆脱惯常感知方式的体验来实现这一点，从而使他们对主体的态度能够转向更深层次的欣赏和理解。

为了创造这样的（情绪）运动（(e-)motions），艺术不依赖于逻辑的、一步步的分析和推理过程，这些过程是我们符号化的、有意识的智力的特征（海利根，2019）。它更依赖于整体而直观的认知、识别和联想过程，这些过程是我们"亚符号"潜意识大脑的神经网络的特征。在过去的半个世纪里，认知科学的总趋势是将注意力从抽象、理性思维转向人类智能的"体验性""情境化"和"具体化"特征（克拉克（Clark），1998；约翰逊，2008）。这并不否认逻辑推理的价值，但要注意到，它只是冰山上可见的"有意识"的一角，是栖于更巨大的、潜意识的大量直觉和联想之上的。

科学依靠操作化和形式化来支持理性思考和交流，而艺术产生的符号（signs）的意义并没有被如此严格地定义。符号的意义不断地从公众的经验和联想中浮现出来，唤起人们的感觉和直觉。两种重要的这类符号是类象符号（icons）和隐喻（metaphors）。在符号学（梅里尔（Merrell），2001；霍克斯（Hawkes），2003）中，类象符号被定义为通过其与所指现象的相似性来传达特定含义的符号。因此，大理石雕塑可能类似于人体，而绘画可能类似于风景。但这种相似不是物质上的，而是精神上的：画布上的一系列颜料点完全不同于真实风景中的山脉、云和树木。然而，它给我们的视觉皮层留下的印

象在某种程度上是相同的,引发了相似的感觉、见解和直觉。在这里,相似性仍然相当明显和具体。然而,在音乐、芭蕾舞或抽象绘画中,不太明显的模式同样可以刺激我们大脑中的联想和模式识别机制,从而在更抽象的直觉结构和过程中唤起感觉、期望和情感,而不是具体可识别的对象(约翰逊,2008)。

隐喻并不通过它与所指主体的相似性来表达意义,而是通过它通常所指的现象与它隐喻所指的现象之间的相似性来表达意义的。例如,说某人有一张暴风雨般的脸意味着一种黑暗的、潜在的暴力行为即将爆发。暴风雨是一种强烈而直观的图像,能唤起强烈的情感和联想。艺术中的隐喻以一种类似于科学中的形式化模型的方式发挥作用:它们对物理现象进行抽象,同时指出抽象过程和特征之间的类比或对应,例如暴力爆发的逼近。

概念隐喻(conceptual metaphors)理论(莱考夫(Lakoff)和约翰逊,1980,2008)进一步阐明了这种联系,认为我们所有的抽象概念化,包括数学概念化(莱考夫和努涅斯(Núnez),2000),实际上都是基于隐喻理解。这一理论表明我们的认知是如何植根于类似移动穿过空间或操纵物体的身体经验的。我们对这种具身互动(embodied interactions)的理解有一部分是与生俱来的,还有一些是我们从婴儿期起就与世界互动的无数体验的结果。因此,它是直接和直观的,不需要解释、定义或证明。这就是为什么我们在可能的情况下用隐喻的方式,以具体的、空间的和运动的概念,来表达抽象观念。例如,我们将系统层次结构中的一个层次描述为"高于"另一个层次,将一个元素描述为"在"一个集合中,或将一个动态系统描述为"沿着"一条"路径"通过其相位"空间"或能量"景观"。这些概念隐喻当然不仅限于科学范围内:它们构成了我们日常语言和其他表达方式的大部分。这也表现在音乐领域,例如,一场暴风那样典型的紧张氛围的逐渐增强和最终爆发可以很容易地用声音表达出来。因此,概念隐喻在艺术的意义表达中同样重要(约翰逊,2008;威尔森,2017)。

艺术中的图像符号有点像科学中的操作设置,两者都将抽象的想法和感觉转化为可观察的物理现象。例如,一个情节可能由舞台上的演员"操作"或"实施"。艺术科学家西勒(Siler,2011)提出将所有这些具体的艺术或科学设置、表现和装置组合为隐喻,即通过给我们的抽象概念提供一种可感知的形式,帮助我们思考、感受和建立联系的工具。隐喻可以被视为概念隐喻的具体实施或体现(海利根和彼德罗维奇(Petrovic),2020)。

然而,这些抽象和具体的工具在艺术和科学中的使用方式仍然存在本

质的区别：图像符号和隐喻的含义本质上是主观的、流动的和开放的，而操作和形式主义的含义应该是客观的、普遍的和严格定义的。艺术作品通过产生能引发情感或多为主观反应的体验，来吸引直觉和想象力。这些情感的引发是通过脑中关于特定概念的神经被激活并传播到相关概念区域而实现的。但这种情况的发生方式极大地依赖个人、时间和语境，因此本质上是不可预测的。因此，人们对艺术品的解读总是模棱两可的。科学需要系统的、理性的思考，遵循正式的和可操作的程序，使人们得出结论，要么就是得不出结论。它通过引入新的概念、维度或属性来拓宽我们的意识，从而打开新的可能性空间。但这些空间是被正式定义的，探索这些空间要遵循明确、可靠而不依赖个人感受的规则。

认知科学现在已经认识到，直觉和推理都是人类大脑中的基本机制，有时将前者称为"连接主义"(conneetionist)或"亚符号"(sub-symbolic)，而后者称为"符号"(symbolic)(凯利(Kelley)，2003)，或将前者称为"系统1"，而将后者称为"系统2"(卡尼曼(Kahneman)和伊根(Egan)，2011)。在系统地考虑不同的元素、步骤和选项时，理性思维更慢、更慎重。直觉更快、更全面，在潜意识层面上能够一下子认清复杂的模式和关联，但却无法证明其结论的合理性。两者都有各自的长处和短处，而且都极易出错。在科学和艺术实践中，两者只有在一方支持另一方时，才能达到最好的效果。然而，在标准的认识论和教育模式中，科学家仍被告诫要坚持理性思考，艺术家要注重直觉和个人理解。这将导致事与愿违，因为它让科学家和艺术家们遗漏了两种认知模式之间巨大的潜在协同增效作用。

艺术和科学之间的终极差异可以在"具体的"(idiogrephic)和"合法的"(nomothetic)方法之间的区别中找到(托梅(Thomae)，1999)。心理学中提出这种区别是为了表达这样一个事实，即要了解一个人，既需要普遍要素，也需要独特要素。一方面，每个人都是一个独特的主体，只有通过具体、独特的描述才能理解这个人与其他人的不同之处，它就如同这个人的传记或肖像。另一方面，所有的人都有共同的特征，比如记忆、爱和恐惧，它们多被表达为人类心理学的一般、普遍性规律。总的来说，科学是具有普遍性的，因为它寻求普遍规律；而艺术是具体的，因为它倾向于关注独特的个体现象。这种认识论上的差异可以解释为什么如此高的(货币)价值往往被赋予原创的、独特的艺术品，如绘画。而另一方面，科学界没有人会在意最初写下方程式的那篇论文；他们只会在工作中使用方程式，充其量只是在简略的参考文献中提到发明该理论的人。

为了根据标准观点总结差异,科学关注的是现象可被所有人观察到并进行正式推理的属性。艺术关注的是一个或多个个体在面对一种特殊情况时的主观体验和直觉。我们设想的"艺术科学"综合体将重新强调艺术和科学之间现有的共同点,同时试图弥合仍然存在的差异——尽管我们很清楚,当理论付诸实践时,可能会出现新的差异。这意味着它将寻求逻辑与直觉、主体与客体、普遍与独特之间的显性协同。通过创造既能吸引我们的个人情感,又能吸引我们的理性分析能力的"隐喻",或许可以实现这一点。其中真正重要的是通过隐喻产生的见解,而不是该隐喻到底归类为科学的还是艺术的。

然后,让我们尝试为"洞察力""趣味性"或"意义"制定更一般的标准,以取代分隔两种文化的美与真、直觉与逻辑或主体与客体的二元论。为此,我们可以用预期(prospect)、神秘性(mystery)、连贯性(coherence)和复杂性(complexity)的标准,从分析景观"趣味性"或审美吸引力的文献中找到灵感(青木(Aoki),1999;卡普兰(Kaplan),1988;斯坦普斯(Stamps Ⅲ),2004)。

五、科学与艺术的景观

在之前的工作中,我们提议从行动者(agent)的概念开始,即一个在世界上行动的主体,来弥合科学文化和叙事文化之间的鸿沟(海利根,2012)。行动者必须处理可能会促进或阻碍其预期行动的外部"客观"现象。借助以下概念隐喻,可以理解主体和客体之间正在进行的互动:行动者沿着一条充满障碍和机遇的道路穿过一片景观时,会遇到一系列挑战。这些挑战会唤起人们的情绪,并促使人们采取行动来应对它们。因此,它们会使行动者偏离其最初的行动路线。这类似于物理力(如碰撞或引力)使物体在穿过状态空间或能量景观时偏离其初始轨迹的方式。因此,一个行动者可被视为沿着一条蜿蜒的路径穿过一个可能性景观,在这个过程中,它既受到其内部偏好的影响,也受到其遭遇的外部挑战的影响。这种隐喻可以在叙事文化的故事、神话和童话故事(坎贝尔(Campbell),1949)中找到,也可以在科学使用的动力系统模型中找到(海利根,2012)。

此隐喻应用在叙事(或"艺术的")文化和科学文化中的区别,可以通过引入预期的概念来澄清:在多大程度上可以预见将会影响行动者轨迹的挑战或力量?按照传统的或"牛顿式"科学方法来假设,从"上帝的眼睛"或"宇宙"的角度居高临下来看,一切在原则上都是可以预见的:只要仔细观察了景观的所有特征,你就可以准确地预见到何时何地会遇到哪些现象,从而绘

制出轨迹。这样看来,实验只是用来检验预见或者收集缺失的信息的。标准的艺术方法是从主体当场的局部视角出发,其预期必然受到各种障碍、远处的迷雾以及最远处的地平线的限制。因此,主体以及表现主体的艺术,都会面临模糊、不确定性和意外:它们无法预见前方的一切,迟早会遇到意想不到的状况。因此,实验是开放式的,其结果也大多是不可预见的。

介于两者之间的观点指出,预期的程度是可变的(海利根,2012):有些事情比其他事情更好预见,但没有可以完全预见的。这意味着艺术科学实验可以由基于科学知识的预测性假设来加以指导,但它们也要为意外新发现留下足够的空间,即发现不可预见之事和不可预见的影响。当前科研资助模式下的一个不良后果是,科学家要提出详细的计划,具体说明他们期望达到的不同目标,以及他们打算以哪些战略和方法来实现这些目标。这会让我们很难偏离提案中编写好的行动方针,也就难以发现比提案中制定的"安全"目标更重要的东西。相比之下,艺术科学研究可以明确地专注于新颖、不确定的问题,而其方法和结果只需要模糊知道即可。

景观及其包含的现象的第二个特征是其神秘性(mystery)(金布利特(Gimblett)等人,1985;海利根,2012;卡普兰,1987)。如果一种情况的确切特征尚不可观察或未知,则该情况被认为是神秘的,但可以预见的一点是,通过必要的调研,这些知识可以被获取。神秘,作为我们需要解决的知识空白,是艺术家和科学家共有的强大动力,能够激发好奇心和探索的欲望(克诺布洛赫·韦斯特威克(Knobloch Westerwick)与凯普林格(Keplinger),2006;勒文施泰因(Loewenstein),1994)。

关于认知的"预测编码"理论指出,大脑不断尝试根据感官接收到的信息来预测将要发生的事,但它通过寻找可能或不能证实这些预测的其他信息来检查它们(Kesner 2014;Van de Cruys,Wagemans 2011a,2001b)。每当它发现期望和感知之间存在不一致或差距(即惊喜或神秘)时,它就会将注意力集中在解决这个差距上。感知到的差距产生了唤醒、兴趣和更常见的情绪。无法解决的差距往往会造成消极情绪,如焦虑或困惑。然而,通过发现一种模式或格式塔来恢复可预测性和意义,成功解决这个差距,会造成强烈的积极感受。这就是为什么艺术家们往往会创造让人第一眼看上去感觉异常、模糊或不协调的作品,如欧普艺术、超现实主义或抽象表现主义艺术,而深入欣赏起来这些作品又是美的,以此迫使大脑找到不明显的联系。由此产生的好奇心、情感和兴奋增加了审美鉴赏力(Kesner 2014;Van de Cruys and Wagemans 2011a,b)。同样,最令人兴奋的科学想法是那些揭示

或解决我们知识中的悖论、谜团或空白的想法，而不仅仅是确认或阐述一个众所周知的理论。

然而，在科学中，神秘的吸引力仍然是隐晦的，因为它不在学校里教的科学方法之内，也不在用来评估科学理论或观察质量的标准的范畴内。此外，最终的完整理论要能够消除所有的神秘。而另一方面，艺术家往往故意制造神秘，如暗中留下一些关于故事主人公的信息，或者在他们绘画或雕塑中隐藏一部分或保留一些未完成之处。原因是神秘感刺激想象力，比起把所有细节都展现出来，前者能为观众提供更丰富的趣味、洞察力或灵感。一件典型的艺术科学作品既不会在不神秘的地方人为地制造神秘，也不会试图否认或隐藏它的存在，而是通过突出剩余的未知来让剩余的神秘变得更加明显，从而刺激观众持续思考这个主题。

预期和神秘最初是作为可阐释风景之美的属性被提出的：人们往往喜欢那些他们能开阔而清晰地看到前方有什么的风景（预期），但这风景中仍有些隐藏之处，暗示着若能避开障碍，就会有进一步的发现（神秘）。有关景观欣赏的文献中还有另外两个美学标准（青木，1999；卡普兰，1988；斯坦普斯，2004），它们或许可以进一步阐明科学和艺术之间的相似性和差异，即连贯性和复杂性。

连贯性与我们之前所说的模式、秩序或和谐类似，即第一眼就将不同元素在更高层次上联系起来的观察，以此形成一个整体或格式塔。连贯性帮助我们区分信号（有意义的信息）和噪声（无关的背景刺激）：当一个明显的异常现象可以与其他观察结果联系起来时，它就获得了一个基本的意义。鸡尾酒会现象（Cocktail Party Phenomenon）可以说明这一点：在许多人同时发言的喧闹声中，我们仍然可以有选择地关注一个人在说什么，从而获取这一信号，同时有效地将背景噪音排除在进一步处理之外。然而，如果背景噪音中有人说了与正在进行的对话相关的内容（连贯性），大脑也会接收到。连贯性是科学和艺术都在努力追求的东西，因此，它显然应该是两者融合中的一部分。

另一方面，复杂性似乎更适合艺术研究。在景观的语境中，它表示元素的多样性和异质性、细节的丰富性，以及结构可以在不同层次或尺度上被识别的事实（如分形）。科学理论或实验试图通过将现象简化为其基本构成而尽可能简单。虽然这种简化论有助于理解和预见，但它忽视了生命和自然的内在复杂性。这就是为什么当代科学允许复杂性进入自组织、进化或交互作用主体的模型和计算机模拟（海利根等人，2007；勒文，1999）。同样，艺

术科学不仅要允许,而且要在其设计和实验中鼓励复杂性,同时在可以找到简单性的地方,同样地寻求清晰和简单。因此,它将能够捕捉到一个既高度区分(多样性、复杂性)又高度完整(有序性、一致性)的宇宙的丰富性(海利根等人,2007)。

接下来,让我们来看看这类创造性作品的一些案例,它们将连贯性与复杂性、预期与神秘、普遍性与独特性结合在了一起。

六、艺术科学探索的一些案例

我们注意到,科学和艺术之间的和解来自两个方向:新的科学理论接受了创造力、复杂性和主观性是自然不可分割的一部分,而新的艺术运动在科学中找到了工具、系统和灵感。在"艺术科学"一词诞生之前的很长一段时间里,艺术家和科学家就一直在创作这类作品,受控制论理论、电子技术和新媒体等启发,支持更具互动性、基于流程的意义创造方式(彭尼,2017)。

有一个让人难忘的案例是 1971 年的表演/音乐作品 Corticalart(脑皮层艺术,阿尔斯兰(Arslan)等人,2005),这是前卫作曲家皮埃尔·亨利(Pierre Henry)和研究人员罗杰·拉福斯(Roger Lafosse)合作的结果。罗杰·拉福斯制作了一种设备,可以通过连接在头骨上的电极感应脑电波,并将其转换为声音。亨利举行了一场"音乐会",这场音乐会以他的脑电波作为声音来源,制造了一种从诡异电音突然转向有节奏的"噪音"和冥想的、反复出现的主题的电子音乐。有趣的是,亨利听到的音乐是由他自己的大脑产生的,因此他的脑波会在一个持续的反馈回路中受其先前输出的影响。从那时起,许多艺术家就开始创作有关神经科学和音乐的作品,尤其是脑波和声音。

这种脑皮层艺术音乐可以被视为大脑活动的隐喻:它以一种我们可以具体听到和感受到的方式"体现"抽象模式,由于我们有被高度开发的节奏感和旋律感,我们能够以直觉和感觉跨越时间来识别和预见模式(约翰逊,2008),这比更传统的将脑电波表现为纸上的潦草线条要具体得多。这场音乐会既是一项科学实验,也是一场艺术表演,因为它一方面通过电极记录"客观的"现象和大脑活动,另一方面,也因为亨利是有选择地组合、放大和操纵与不同电极相对应的不同声源,以创造更"审美的"体验的。反馈回路在科学和艺术、主体和客体之间形成了闭环,从而使它们密不可分地被连接在了一起。

这种融合的最新例证是目前普遍使用的计算机模拟。这些模拟是以遵

循形式、逻辑规则的程序,而规则通常来自科学理论,例如根据光学定律渲染来自不同光源的反射。另一方面,这些程序通常用于创造性表达。在这里,科学和艺术已经相遇,但它们仍各自为政。使用渲染程序的艺术家通常不关心光学定律,而用计算机算法将这些定律进行形式化的科学家也通常不关心艺术家想用程序画什么。

模拟的结果初现时,科学和艺术之间的交相互补变得更加清晰:它既不是预先编程的,也不是由用户的想象决定的,而是理性制定的规则和直觉引导的想象之间复杂互动的结果。计算机艺术家西姆斯(Sims,1994)的作品《进化的虚拟生物》(*Evolving Virtual Creatures*)提供了一个精美的示例。首先,西姆斯创建了一个预先编程的虚拟世界,它遵循重力和摩擦等物理定律。然后,西姆斯创造了要在这个世界中运动的三维"生物"。这些生物是由可以沿着关节实现相对运动的块状体组装而成的。它们的运动由一个基本的神经系统控制,该系统规定了每个块状体应该何时移动以及移动多少。最初,块状体、关节和神经完全是随机组装的。由此产生的生物和它们的动作合乎常理得笨拙。但西姆斯在这个程序中加入了一个进化形式,于是,运动更高效的生物可以变异繁殖,而运动效率较低的生物则被淘汰。经过数代的这种"人工"选择,剩下的生物在它们的三维虚拟世界中运动得相当优雅,同时还考虑到了重力和摩擦的物理约束。一个显著的结果是,其中一些运动形式,比如像袋鼠一样跳跃、像蛇一样爬行,或者用两条或四条"腿"行走,可以看出与现有生物的运动形式非常相似。但更值得注意的是,它们的其他运动形式,比如翻滚、翻跟斗,甚至我们很难找到词语去描绘的更奇怪的一些动作,在自然世界中是看不到的。尽管如此,这些生物和它们的运动从自然法则角度来说是合理的,是令人振奋且值得观赏的。

"进化中的虚拟生物"是科学创造还是艺术创造?它们是独一无二的,与任何现实存在的东西都不相同,它们美丽,但缺乏明确的解释。它们亦不确认或伪造任何预先存在的规则或预见,且不涉及任何逻辑结论。如此一来,它们看起来就像艺术家想象力的产物。另一方面,它们不仅需要先进的科学知识来支持其产生,还通过确认进化论和我们的理解或者说基本神经网络中固有的创造性和多功能性,以及提出进化中可能沿着大不相同的路线来产生运动的各种方式,增加了我们对这些科学知识的理解。

事实上,西姆斯的"艺术"作品与人工生命"科学"学科的产物非常相似(兰顿(Langton),1997;梅斯(Maes),1995;普罗菲特(Prophet)和普里查德(Pritchard),2015)。同样,研究人员也进行了模拟,以说明在行为和属性上

类似于生物体的虚拟生物如何在虚拟生态系统中实现自我组织和进化。不过,他们更关注哪种生物执行哪种活动的统计数据,而不是这些生物的视觉效果。但这些生物及其行为仍然是独特的、突发的和不可预见的。因此,对它们行为的解释不能听任于形式规则,而必须引入人类的直觉和想象力,审美性的结果呈现对此有益。

这类作品中另一个有启发性的例子是格申森(Gershenson)开发的"虚拟实验室"(virtual laboratory),用于实验人造生物的不同行为规则(格申森,2004)。在这种情况下,这些"行动者"是设计出来的,而不是进化出来的。行动者被设计成通过寻找食物和水并躲避捕食者和障碍物,在虚拟环境中生存。由于这些东西随机出现在景观中任意时间和地点,行动者的每次"运行"都是不同的,因为它需要不断适应不可预见的挑战。这样的"运行"可以被视为一个个体行动者主观体验和反应的独特、具体的表现。因此,它构成了对该特定行动者"生命故事"的叙事性讲述(海利根,2012)。它的视觉化就像是一部关于行动者行动过程的电影。这是艺术的视角。科学的、普遍性视角则在于收集不同行动者按照不同规则执行的多次运行,以提炼出一般模式(例如,遵循特定规则系统的行动者比遵循不同规则的行动者存活得更好)。

艺术科学当然不需要局限于计算机模拟或电子技术。最近的两个示例使用实际的物理材料来制造模式。亚当·布朗(Adam Brown)创造了艺术和科学的混合体,其中包含机器人技术、分子化学和生命系统,它们在交互装置、视频、表演和摄影中得以展现。他与生命科学家罗伯特·罗特·伯恩斯坦(Robert Root Bernstein)合作创作的装置《ReBioGeneSys——生命的起源》(*ReBioGeneSys Origins of Life*)是一项功能性科学实验,它将雕塑和化学结合起来,创造出能够进化的最小生态系统(布朗和罗特·伯恩斯坦,2015)。与生命起源相关的自然条件,如干-湿、冻-融和暗-光的循环,可以在设备内产生。这会刺激各种化学反应的发生,从而产生出越来越多的相互作用分子,类似于活细胞所使用的分子。其中一些益生化合物存活下来并参与进一步进化,另一些则灭绝。该设备可以适应各种各样的物理条件,它不仅适应地球的物理条件,还可以适应土卫六或火星等其他星球上的物理条件,从而实现无休止的、自组织的、创造性的进化。

伊芙丽娜·多姆尼奇(Evelina Domnitch)和德米特里·格尔芬德(Dmitry Gelfand)创造了感官沉浸环境,将物理、化学和计算机科学结合起来,以探索深层次的科学/哲学问题以及人类感知的局限性,并使之可视化。

在其装置作品 $ER=EPR$(多姆尼奇(Evelina Domnitch)和格尔芬德(Dmitry Gelfand),2017)中,两个通过涡桥连接在一起的同向旋转漩涡在水体中漂移,看起来像是由虫洞连接的黑洞。桥梁一裂开,漩涡立即消失,类似于量子力学中波函数的崩溃。这件作品表明,引力虫洞可能是 EPR(爱因斯坦-波多尔斯基-罗森)悖论所讲的量子纠缠神秘现象的基础。纠缠和虫洞的概念在这里被认为是客观和普遍的,就像控制液体运动的流体力学定律一样。另一方面,装置中产生的现实中的漩涡每次都是独特的,同时,它们给观众留下的印象是主观和审美的。该装置提供了一个独特的直观视角,展示了虫洞是如何形成和分解的,同时也突显了其中神秘之处,即这个过程是否可能是人们尚且知之甚少的波函数崩溃的原因。

七、结论

科学和艺术有着共同发展的悠久历史。有时,就像在文艺复兴时期,或在巴克敏斯特·富勒(Buckminster Fuller)这样的建筑师和设计师的作品中一样,它们会融合在既靠理性又凭直觉、既具审美性又富有逻辑性的创举中。在其他时代或语境中,"两种文化"似乎被相互误解和怀疑的巨大鸿沟分隔开来,一方坚持冷静、有规则地寻求客观的"真理",另一方则执着于不受限制的想象和主观感受与观点的表达。最近,科学家和艺术家之间似乎再次出现了融合或至少是合作的势头。这场运动在"艺术科学"的标签下走向白热化,它寻求的是这两种创造和理解方法之间真正的融合。

本文试图通过研究科学和艺术间一贯存在的共同点与分歧点,来为理解这种融合的可能性奠定一些基础。我们认为,它们的共同核心包括对意义的创造性探索,即对人类及其与自然、世界或宇宙的关系的更深层次的洞察或理解。这项研究利用了"隐喻":即实现或体现抽象或直观见解的具体设置或表达,从而帮助科学家和艺术家能让他们的想法直面现实世界,同时通过共识主动性和心流机制来激发他们的创造力。

这些见解本身可以被视为"连接的模式",即最初隐藏的次序或格式塔,它们将明显混乱的经验压缩或总结成一个连贯的整体。这些模式的意义可以通过其预期、神秘性、连贯性和复杂性的程度来体现。科学往往更关注与前景和连贯性相关的可预见性、有序性和普遍性,而艺术则更关注与神秘和复杂性相关的不确定性、开放性和独特性。回顾几个"艺术科学"作品的案例,它们融合了所有这些特性,说明它们是完全兼容并蓄的。

然而,艺术和科学之间仍然有一个很大程度上被我们掩盖了的根本分

歧：它们一个是主观的、直觉的和感性的，另一个是客观的、逻辑的和理性的。因此，在随后的一篇论文（海利根和彼德罗维奇，2020）中，我们将提出一个明确融合这两个极点的意义创造模型。如此一来，我们就能为艺术科学领域奠定基础，从而为两种文化在理论领域的真正融合奠定基础，这或许会引导我们向有关艺术科学工作的真正的哲学体系（美学）前行。

参考文献及注释

[1] Aoki, Yoji. Review Article: Trends in the Study of the Psychological Evaluation of Landscape[J]. Landscape Research, 1999, 24(1): 85-94.

[2] Arslan B, Brouse A, Castet J, et al. From Biological Signals to Music[EB/OL]. (2005-11-17). https://www.researchgate.net/publication/47375751_From_Biological_Signals_to_Music.

[3] Barad K M. Meeting the Universe Halfway: Quantum Physics and the Entanglement of Matter and Meaning[M]. Durham: Duke University Press, 2007.

[4] Bateson G. Mind and Nature: a Necessary Unity[M]. Fontana: FontanaPress, 1980.

[5] Bergvall-Kreborn B, Eriksson C I, Sthlbrst A, et al. A Milieu for Innovation-Defining Living Labs[EB/OL]. https://www.diva-portal.org/smash/get/diva2:1004774/FULLTEXT01.pdf#:~:text=A%20Living%20Lab%20is%20a%20user-centric%20innovation%20milieu, in%20real-life%20contexts%2C%20aiming%20to%20create%20sustainable%20values.

[6] David B, David P F. Science, Order and Creativity[M]. London: Routledge, 2010.

[7] Borgdorff H, Peters P, Pinch T. Dialogues between Artistic Research and Science and Technology Studies[M]. New York: Routledge, 2019.

[8] Brockman J. The third culture[M]. London: Simon & Schuster, 1995.

[9] Brown A W, Root-Bernstein R. ReBioGeneSys—Origins of Life[EB/OL]. https://adamw brown.net/proje cts-2/rebiogene sys-orig i ns-of-life/.

[10] Campbell J. The Hero with a Thousand Faces[M]. Princeton: Princeton University Press, 1949.

[11] Casti J, Karlqvist A. Art and Complexity[M]. West Yorkshire: JAI Press, 2003.

[12] Bechtel W, Graham G. A Companion to Cognitive Science[M]. London: Blackwell Publishing Ltd, 1998: 506-518.

[13] Csikszentmihalyi M. Creativity: Flow and the Psychology of Discovery and Invention[M]. New York: Harper Perennial, 1997.

[14] Dominiczak M H. Artscience: A New Avant-garde? [J]. Clinical Chemistry, 2015, 61(10): 1314.

[15] Domnitch E, Gelfand D. ER=EPR[EB/OL]. https://www.porta blepa lace.com/

erepr. html.

[16] Edwards D. Artscience: Creativity in the Post-Google Generation[M]. Combridge, MA: Harvard University Press, 2008.

[17] Gaut B. The Cluster Account of Art Defended[J]. The British Journal of Aesthetics, 2005, 45(3): 273-288.

[18] Casti, Karlqvist A. Art and Complexity[M]// Gell-Mann M. Regularities and Randomness: Evolving Schemata in Science and the Arts. Amsterdam, The Netherlands: Elsevier, 2003: 47-58.

[19] Gershenson C. Cognitive Paradigms: Which One is the Best? [J]. Science Direct, 2004, 5(2): 135-156.

[20] Gimblett H R, Itami R M, Fitzgibbon J E. Mystery in an Information Processing Model of Landscape Preference[J]. Landscape Journal, 1985, 4(2): 87-95.

[21] Weiner I B. Handbook of Psychology: Experimental Psychology[M]. New York: John Wiley & Sons, Inc, 2012: 607-630.

[22] Grassé P. The Automatic Regulations of Collective Behavior of Social Insect and "Stigmergy"[J]. Journal De Psychologie Normale Et Pathologique, 1960, 57(1-2): 1-10.

[23] Hawkes T. Structuralism and Semiotics[M]. London: Routledge, 2003.

[24] Heylighen F, Center K P, Apostel L. Foundations of Artscience: towards a Synthesis of Artistic Creation and Scientific Investigation[EB/OL]. [2017-8-11]. https://doi.org/10.1002/9781405164535.eh39.

[25] Heylighen F. Advantages and Limitations of Formal Expression[J]. Foundations of Science, 1999, 4(1): 25-56.

[26] Heylighen F. Characteristics and Problems of the Gifted: Neural Propagation Depth and Flow Motivation as a Model of Intelligence and Creativity[EB/OL]. https://emilkirkegaard.dk/en/wp-content/uploads/Characteristics-and-Problems-of-the-Gifted-neural-propagation-depth-and-flow-motivation-as-a-model-of-intelligence-and-creativity.pdf.

[27] Heylighen F. Complexity and Self-Organization[J]. Marcia J. Bates, 2010, 4(4): 1215-1224.

[28] Heylighen F. A Tale of Challenge, Adventure and Mystery: towards an Agent-based Unification of Narrative and Scientific Models of Behavior[EB/OL]. http://pcp.vub.ac.be/Papers/TaleofAdventure.pdf.

[29] Heylighen F. Stigmergy as a Universal Coordination Mechanism Ⅰ: Definition and Components[J]. Cognitive Systems Research, 2016a(38): 4-13.

[30] Heylighen F. Stigmergy as a Universal Coordination Mechanism Ⅱ: Varieties and Evolution[J]. Cognitive Systems Research, 2016b(38), 50-59.

[31] Gontier N, Lock A, Sinha C. Handbook of Human Symbolic Evolution[M]//Heylighen F. Transcending the Rational Symbol System: How Information Technology Integrates Science, Art, Philosophy and Spirituality into a Global Brain. Oxford: Oxford University Press, 2019.

[32] Bogg J, Geyer R, Complexity, Science and Society[M]//Heylighen F, Cilliers P, Gershenson C. Complexity and philosophy. Oxford: Radcliffe Publishing, 2007: 117-134.

[33] Peters M A, Besley T, Araya D, The New Development Paradigm: Education, Knowledge Economy and Digital Futures[M]// Heylighen F, Kostov I, Kiemen M. Mobilization Systems: Technologies for Motivating and Coordinating Human Action. New York: Peter Lang, 2013: 115-144.

[34] Johnson M. The Meaning of the Body: Aesthetics of Human Understanding[M]. Chicago: University of Chicago Press, 2008.

[35] Johnson M. The Aesthetics of Meaning and Thought: The Bodily Roots of Philosophy, Science, Morality, and Art[M]. Chicago: University of Chicago Press, 2018.

[36] Kahneman D, Egan P. Thinking, Fast and Slow[M]. New York: Farrar, Straus and Giroux: 2011.

[37] Nasa J. Environmental Aesthetics: Theory, Research, and Application[M]// Kaplan S. Perception and Landscape: Conceptions and Misconceptions. Cambridge: Cambridge University Press, 1988: 45-55.

[38] Kaplan S. Aesthetics, Affect, and Cognition: Environmental Preference from an Evolutionary Perspective[J]. Environment and Behavior, 2016, 19(1): 3-32.

[39] Kelley T D. Symbolic and Sub-symbolic Representations in Computational Models of Human Cognition: What Can be Learned from Biology? [J]. Theory & Psychology, 2003, 13(6): 847-860.

[40] Kerr B. Encyclopedia of Giftedness, Creativity, and Talent[M]. London: SAGE, 2009.

[41] Kesner L. The Predictive Mind and the Experience of Visual Art Work[J]. Frontiers in Psychology, 2014, 548(5): 1417.

[42] ISPIM Conference Proceedings. The International Society for Professional Innovation Management (ISPIM)[C]// Kiemen, M. , & Ballon, P. Living labs & Stigmergic Prototyping: Towards a Convergent Approach. Barcelona, 2012: 1-13.

[43] Klein G, Moon B, Hoffman R R. Making Sense of Sensemaking 1: Alternative Perspectives[J]. IEEE intelligent systems, 2006, 21(4): 70-73.

[44] Knobloch-Westerwick S, Keplinger C. Mystery Appeal: Effects of Uncertainty and Resolution on the Enjoyment of Mystery[J]. Media Psychology, 8(3), 193-212.

[45] Lakoff G, Núñez R E. Where Mathematics Comes from: How the Embodied Mind Brings Mathematics into Being[M]. New York: Basic Books, 2000.

[46] Lakoff G, Johnson M. The Metaphorical Structure of the Human Conceptual System

[J]. Cognitive Science, 1980, 4(2): 195-208.

[47] Lakoff G, Johnson M. Metaphors We Live by[M]. Chicago: University of Chicago Press, 2008.

[48] Langton C G. Artificial life: An overview[M]. Cambridge: MIT Press, 1997.

[49] Latour B. On Actor-Network Theory[J]. Soziale Welt: Zeitschrift für Sozialwissenschaftliche Forschung und Praxis, 1996, 47(47): 369-381.

[50] Latour B. Pandora's Hope: Essays on the Reality of Science Studies[M]. Cambridge, MA: Harvard University Press, 1999.

[51] Lewin R. Complexity: Life at the Edge of Chaos[M]. Chicago: University of Chicago Press, 1999.

[52] Leydesdorff L, Ward J. Science Shops: A Kaleidoscope of Science-society Collaborations in Europe[J]. Public Understanding of Science, 2005, 14(4): 353-372.

[53] Loewenstein G. The Psychology of Curiosity: A Review and Reinterpretation[J]. Psychological Bulletin, 1994, 116(1): 75.

[54] Maes P. Artificial Life Meets Entertainment: Lifelike Autonomous Agents[J]. Communications of the Acm Cacm Homepage, 1995, 38(11): 108-114.

[55] Copley P. The Routledge Companion to Semiotics and Linguistics[M]//Merrell F. Charles Sanders Peirce's concept of the sign. New York: Routledge, 2001: 28-39.

[56] Park, Crystal L. Making Sense of the Meaning Literature: An Integrative Review of Meaning Making and Its Effects on Adjustment to Stressful Life Events. [J]. Psychological Bulletin, 2010, 136(2): 257-301.

[57] Parunak H V D. A Survey of Environments and Mechanisms for Human-Human Stigmergy[C]// International Workshop on Environments for Multi-Agent Systems. Springer-Verlag, 2005.

[58] Penny S. Making Sense: Cognition, Computing, Art, and Embodiment[M]. Cambridge: MIT Press, 2017.

[59] Peters J D. The Marvelous Clouds: Toward a Philosophy of Elemental Media[M]. Chicago: University of Chicago Press, 2015.

[60] Prigogine I, Stengers I. Order out of Chaos: Man's New Dialogue with Nature[M]. New York: Bantam Books, 1984.

[61] Prophet J, Pritchard H. Performative Apparatus and Diffractive Practices: an Account of Artificial Life Art[J]. Artificial Life, 2015, 21(3): 332-343.

[62] Root-Bernstein B, Siler T, Brown A, et al. ArtScience: Integrative Collaboration to Create a Sustainable Future[J]. Leonardo, 2011, 44(3): 192.

[63] Root-Bernstein R, Root-Bernstein M. Sparks of Genius: The 13 Thinking Tools of the World's Most Creative People[M]. Boston: Houghton Mifflin, 2000.

[64] Schnugg C. Creating ArtScience Collaboration: Bringing Value to Organizations[M].

Berlin: Springer, 2019.

[65] Schnugg C, Song B B. An Organizational Perspective on ArtScience Collaboration: Opportunities and Challenges of Platforms to Collaborate with Artists[J]. Journal of Open Innovation Technology Market and Complexity, 2020, 6(1): 1-20.

[66] Siler T. The Artscience Program for Realizing Human Potential[J]. Leonardo, 44 (5), 417-424.

[67] Chairman-Schweitzer D, Chairman-Glassner A, Chairman-Keeler M. Proceedings of the 21st Annual Conference on Computer Graphics and Interactive Techniques[C]// Conference on Computer Graphics & Interactive Techniques. ACM, 1994: 15-22.

[68] Snow C P, Collini S. The Two Cultures[M]. Cambridge: Cambridge University Press, 1993.

[69] Sormani P. Practicing Art/Science: Experiments in an Emerging Field[M]. London: Routledge, 2018.

[70] Heylighen F, Rosseel E, Demeyere F. Self-steering and Cognition in Complex Systems[M]// Stadler M, Kruse P. Theory of Gestalt and Self-organization. New York: Gordon and Breach, 1990: 142-169.

[71] Arthur E, Stamps Ⅲ. Mystery, Complexity, Legibility and Coherence: A Meta-analysis[J]. Journal of Environmental Psychology, 2004, 24(1): 1-16.

[72] Strosberg E. Art and Science[M]. New York: Abbeville Press, 2001.

[73] Thomae H. The Nomothetic-Idiographic Issue: Some Roots and Recent Trends[J]. International Journal of Group Tensions, 1999, 28(1): 187-215.

[74] Cruys S, Wagemans J. Gestalts as Predictions: Some Reflections and an Application to Art[J]. Gestalt Theory, 2011(a), 33(3), 325-344.

[75] Cruys S, Wagemans J. Putting Reward in Art: a Tentative Prediction Error Account of Visual Art[J]. i-Perception, 2011(b), 2(9): 1035-1062.

[76] Walter-Herrmann J, Büching, Corinne. FabLab: Of Machines, Makers and Inventors [M]. Berlin: Transcript-Verlag2014.

[77] Gibbs P. Transdisciplinary Higher Education: a Theoretical Basis Revealed in Practice [M]//Wilson B. ArtScience and the Metaphors of Embodied Realism. Cham: Springer, 2017: 179-203.

[78] Wilson B, Hawkins B, Sim S. Art, Science and Communities of Practice[J]. Leonardo, 2015, 48(2): 152-157.

（原文出自：Heylighen F, Petrovi K. Foundations of ArtScience: Formulating the Problem[J]. Foundations of Science, 2021, 26(2): 225-244.）

第四编

艺术与科学传播

本编包括4篇文章,探讨艺术作为科学传播的手段或工具,对科研人员和传播受众的价值。

扎尔泽尔认为神经科学、平面设计和美术之间的合作可以帮助科学家增强情感性与可及性,帮助公众了解他们的科学发现。

莱森、罗根和布鲁姆指出目前尚缺少评估手段衡量以艺术为基础的科学传播在提高公众认识或塑造公共政策方面的有效性;他们建议绘制趋势分析方法图,并提出共同的挑战和目标,帮助建立项目评估和投资的绩效指标,以实现有效力的结果。

古德塞尔认为艺术技巧是科学研究成果视觉化、可理解和得到传播的重要工具;艺术与科学的结合在结构生物学领域的成果尤为丰硕。

弗兰克展现了科学摄影可以传递科学本身的神奇和美丽,提高大众对科学的热情;对科学的热情使人们充满自信,产生好奇心,而这种好奇心足以使他们看到我们研究和质疑的非凡世界,而后尝试理解它。

科学艺术合作在科学教育和科学传播中的价值

克里斯蒂安·扎尔泽尔

一、当代科学传播的问题

由于目前正在进行的研究使用了结论性的标题,所以不出意料,我们向公众进行传播时大部分内容都在转化过程中丢失,导致读者们忘了科学是一个动态的知识构建过程。事实上,实验室产生的科学知识中只有一小部分能够传播给普通大众。造成这一鸿沟的诸多因素都围绕着科学家们面临的科学传播的困难。科学训练可能需要 2 到 12 年才能完成。在这段时期内,接触科学知识、批判性思维和社会叙事之间的差别造成了受训者和普通公众之间的巨大差异。科学家认为重要的内容、科学家以为公众认为重要的内容以及实际上对公众来说重要的内容之间,往往存在差异(贝斯利(Besley)和尼斯贝特(Nisbet),2013;贝斯利等,2015;略伦特(Llorente)等,2019)。科学传播方面培训的匮乏,以及参与科学外延(science outreach)的激励的缺失,加剧了这一差距。我们可能会向那些从事科学传播的人致敬,但补偿他们努力的实际行动,如工资或任期评估,并没有反映出他们的工作作为当代科学外延关键组成部分的重要性(威尔斯顿(Wilsdon)等,2005;恩古比(Ngumbi),2018)。此外,科学传播者通常根据缺失模型的概念进行培训,即公众存在知识差距,科学家只需通过教育填补这一差距(美国国家科学院、工程院和医学院,2017 年)。他们还会致力于纠正一些普遍的认知偏见,其中包括知识悖论(knowledge paradox),即你知道得越多,你就越不能清楚地解释它,还有普遍的确认偏见(confirmation bias),即倾向于偏好那些

克里斯蒂安·扎尔泽尔(Cristian Zaelzer),麦吉尔大学神经病学和神经外科系副研究员。

本文译者:孙越,中国科学技术大学艺术与科学研究中心教师。

能证实自己先前的信仰或假设的信息（罗德（Lord）等，1979；戈曼，2017；戈德伯格（Goldberg）和汉隆（Hanlon），2019）。这三个需要注意的事项使得向非科学受众传播科学任重道远。

除了这些训练上的问题之外，科学方法严格而客观的本质要求避免作为人性基础的情感。自玛丽·雪莱（Mary Shelley）的《弗兰肯斯坦》（*Frankenstein*）一书问世以来，艺术界就对科学方法提出了批评，并对无情感科学实践的道德含义提出了警告（鲁特考伊（Ruttkay），2020）。虽然最近科学家们已经认识到承认他们对科学的态度是有益的，但对情感的规避让我们处于一种不舒服的境地，因为有效的沟通需要使用情感（伯尼，2013；戈尔曼，2017；《自然》社论，2017）。在这篇评论中，我研究出了科学与平面设计和美术合作的基本原理，以便在科学传播和教育中运用情感。首先，我提出了一个参与者之间共享和学习信息的水平互惠模型，即双向参与模型，替代缺失模型。接下来，我为在信任建立中使用情感提供一个神经学基础。在这篇评论的结尾，我讲述了"融合倡议"（Convergence Initiative）为在神经科学、平面设计和艺术之间建立合作，以建立跨学科桥梁并通过艺术向公众传播科学而做出的努力。

二、教育和神经科学对参与度的看法

大多数科学家只向同行传播他们的发现。其中大约一半的人根本不面向公众做宣传，认为这是无效的。另一半则开展少量的对外活动，他们主要关注在校儿童，并含蓄地采用了缺失模型（艾肯黑德（Aikenhead），2006；贝斯利等，2015；雷尼（Rainie）等，2015；美国科学院、工程院和医学院，2017）。科学传播领域的研究人员多次发现缺失模型是徒劳无益的，认为该模型在处理"确认偏见"方面没有作用（罗德等，1979；戈曼和戈曼，2017；梅西尔（Mercier）和斯佩贝尔（Sperber），2017；斯洛曼（Sloman）和费尼巴克（Fernback），2017）。有效的循证决策需要决策者不断地重新评估信息。知识生产者与个人、社区和社会之间的动态互动对于成功的知识转化是必要的。因此，缺失模式已经过时，科学家必须接受在整个科学过程中让公众有发言权的做法。这种做法可以在双向参与模式中找到（库珀（Cooper），2016）。在 2014 年的科学文化报告中，加拿大科学院理事会（Council of Canadian Academies）总结道，双向参与的参与性可以培育公共兴趣和社区参与度，"通过吸引更多声音、建立对科学的支持、增加青年人的兴趣、鼓励科学事业、提高科学知识以及提升科学对社会的整体价值，从而加强政策成果"（加

拿大科学院理事会,加拿大科学文化状况专家小组,2014)。在双向参与中实践的横向教学技巧,不仅有助于让公众更好地理解具体的科学问题,还可以鼓励观众认识到他们在推进科学知识方面的积极作用(邦尼(Bonney)等,2009;哈尔曼(Hallmann)等,2017;沃格尔(Vogel),2017;赛博尔德(Seibold)等,2019)。此外,双向参与允许在构建和实践科学的人的意见中加入非特权和少数群体的声音,以此确保了其多样性和包容性实践更为全面(国家科学传播战略指导委员会(澳大利亚),2010;辛格等人,2015;威尔斯顿等,2005)。公众双向参与可以通过许多不同的方式实现,但随着时间的推移,活动的有效性会提高(克鲁克斯(Crooks)等,2017)。更长的参与期为公众创造了更多参与过程的机会。参与让公众有机会挑战和批判科学,从而对具体问题、科学探究和合作过程产生更多兴趣和理解。更长时间的参与也有助于科学家更好地了解参与人的需求,科学家可以在可能从科学受益的人身上投入更多的时间和兴趣(鲍威尔和科林,2008;《自然》社论,2017)。双向参与在个人层面上接触公众,建立信任和互惠,这对于传播科学信息至关重要(美国国家科学院、工程院和医学院,2017)。

 对不同的神经科学方法的使用表明,边缘系统回路与前额叶皮质(PFC)和眶额皮质(OFC)的相互作用对我们在理性和情感之间的平衡体验至关重要。平衡这些区域的兴奋和抑制对于社会环境中的决策至关重要(德鲁比斯(DeRubeis)等,2008;瑞林(Rilling)和桑菲(Sanfey),2011;埃格赖顿(Aggleton)等,2015)。我相信这些大脑区域也影响着我们如何传播科学以及公众如何感知这种传播。例如,我之前讨论过,信任是社会互动中互惠的关键因素,对于传播的效率尤为重要。信任不是纯粹的理性活动;情感的状态有影响和调节基于面部表情的信任判断的力量(肖曼(Schoorman)等,2007;考尔菲尔德(Caulfield)等,2016),在人类杏仁核受到双侧损伤后,这些情感的识别能力受损(阿道夫(Adolphs)等,1994)。杏仁核是大脑边缘系统的一部分,与社会压力下的记忆和决策有关(埃德森(Edelson)等,2011,2014)。虽然杏仁核的功能通常与恐惧有关,但最近的研究表明,杏仁核在感知审美体验方面也非常活跃(池田(Ikeda)等,2015;雅各布(Jacobs)和科内利森(Cornelissen),2017)。有趣的是,累积的证据支持催产素(OT)对杏仁核的调节作用,表明信任可能涉及 OT 介导的杏仁核的抑制,从而减少杏仁核激活时产生的伴随恐惧(瑞林和桑菲,2011;拉德克(Radke)等,2017;洛帕蒂纳(Lopatina)等,2018)。对于 OT 对社会行为作用的研究表明,与未接受 OT 喷雾剂的人相比,接受鼻剂 OT 喷雾的人更信任社会伙伴(科斯菲尔

德(Kosfeld)等,2005)。这种影响与社交伙伴的可信度有语境上的关联(伊恰克(Mikolajczak)等,2010)。在大鼠前额皮质(mPFC)中,OT通过直接作用于OT受体(OXTR)来减轻焦虑样行为,如使用OXTR拮抗剂和缺乏OXTR基因的表现相同(中岛(Nakajima)等,2014;萨比希(Sabihi)等,2014,2017)。对于人类来说,OXTR的基因多态性与人类的亲社会决策相关(伊斯立(Israel)等,2009)。

脑岛是大脑边缘系统的另一个区域,与厌恶行为有关,并且已知在决策的社会背景下调节腹内侧前额叶(VMPFC)的活动(瑞林和桑菲,2011)。脑岛在审美体验中也很活跃,与赋予艺术品的效价有关(查特吉(Chatterjee)和瓦尔塔尼(Vartanian),2016)。其他研究已经确定了处理奖励、情感评价、价值观和社会行为的脑区域之间的相互作用(瑞林和桑菲,2011年)。有趣的是,神经美学领域对审美体验的神经基础研究表明,当个体体验艺术时,奖赏回路和默认模式网络(DMN)被激活。DMN是一个大规模的大脑网络,在某些情况下表现出高度相关的活动,如思维徘徊、白日梦、外部任务表现、移情和元认知思维、投射和记忆回顾等情况下(维瑟(Vesser)等,2012;查特吉和瓦尔塔尼,2016;贝尔菲(Belfi)等,2019)。例如,在对音乐的反应中,背侧和腹侧纹状体会对多巴胺释放的快感峰值做出反应(布拉德(Blood)和扎托尔(Zatorre),2001;萨利姆普尔(Salimpoor)等,2011)。

这些实验或许能够解释,为什么不同的作者认为在解释和讨论科学事实时,诉诸情感可能更具影响力(科尔伯特(Kolbert),2017;雷夸特(Requarth),2017;萨夫兰(Saffran)等,2020)。很容易想象这样一种情景:审美体验可以在杏仁核、脑岛或多巴胺奖赏系统中起作用,然后调节PFC和OFC中的"理性"和决策区域,从而激发个体接收信息。

三、利用情感性向人类传播信息:从设计到艺术的道路

由于艺术和情感之间的直接关系,在科学传播中充实艺术和设计有助于公众将自己置于科学探究的复杂性中。同样,大众文化中的艺术在塑造人们对科学和科学家的看法方面也具有强大的影响力。电影、小说、漫画和插图通常比正式的科学讲座更有号召力、更引人注目,也更令人难忘(范里珀(Van Riper),2003)。

在过去的30年里,一些著名的组织已经证明了艺术在双向参与中的有效性。英国惠康信托基金(Wellcome Trust)的科学艺术(Sci-Art)计划(1996—2006年)共有118个项目,投入资金近300万英镑,展示了艺术如何

图 1　科学教育和传播中的可及性和情感性

　　图中展示了获取科学的整个过程,包括了从科学家和他的发现开始,到公众及其对科学家的反馈。从传播的角度来看,科学发现可以分为四个部分,分两组进行研究。第一组:科学,包括方法的各个方面和行话(jagon),定义为向同行传播科学的一组高度专业化的代码。第二组:可达性,定义为非科学家了解科学发现的程度;情感性,定义为与适当传播有关的情感线索。该模型提出协同工作的方案,让平面设计和美术充当过滤器,改变这些决定因素中一个或多个参数的值。在平面设计之前,科学的交流只在科学会议和闭门合作中的同行之间进行,此时行话是必要且有意义的。平面设计减少了行话,将知识转化为增加了结果情感性的视觉形式。在进入下一个过滤器"美术"之前,该产品可用于媒体和教育。美术最大限度地提高了传播中的情感因素,增加了公众可达性。这些信息现在已经准备好进入大规模的推广和讨论了。一旦它被公之于众,这个过程几乎完全消除了科学中的行话和不相关的细节,从而减少了一些不必要的科学性因素。也就是说,科学仍然是图表的核心,它在平衡科学性和公共兴趣的关键要素上保持着一个相应的比例。这些要素包括但不限于结果、方法、过程和参与者。由于这个模型是协作式的,起点和终点的厚度不同,在公众一方看来,设计和美术协作的附加值更高一些。该模型的最后一个要素是对科学家的反馈,其中包括知识利益相关者和决策者。科学家们应该把这一步看作增加科学对社会的价值的关键。我们认为,科学工作一直以来作为独立事业的状态损害了这一步,也损害了科学实践。

以新的、更具吸引力的方式推广科学知识(格林科夫斯基(Glinkowski)和班福德(Bamford),2009)。在伦敦大学,神经科学艺术竞赛(ArtNeuro)以免费的公共艺术展览的形式,展示了难以理解的科学,使科学更容易被公众所了解,这是以前没有尝试过的方式(布利奥尼(Bryony),2014)。在美国,麻省理工学院媒体实验室(1985)、故事对撞机(The Story Collider)(2010)、神经科学外展小组(NW NOGGIN,2012)和垦务局(2016)等项目利用讲故事、艺术教育和媒体设计让公众参与科学过程。美国的许多团体倡导 STEM 项目通过融合艺术成为 STEAM 项目,以努力"实现协同平衡"。对艺术科学合

作成果的研究中描述了观察和分析能力的增强,提问技能的提高,更长的注意力集中时间,以及对问题可能有多种答案的更深刻理解(皮罗(Piro),2010)。

在实践中,我认为将情感与科学发现联系起来至少需要两个步骤(图1)。首先,需要一个转化机制来摆脱科学行话,留下简单而不过分简单化的可理解的视觉形式。平面设计可以将科学传播向情感的激发推进一步。就像科学传播的罗塞塔石碑一样,平面设计能够将复杂的科学概念转化为视觉语言。有趣的是,平面设计和科学方法在它们的实践中有共同之处,设计的流程以类似于科学方法中假设、实验和分析的流程,反复完善传播的问题。在设计中,结果具体化为一套视觉解决方案。对排版、图示、摄影和插图等要素的使用,是按照布局和视觉层次进行安排组织的,体现了著名的格式塔原理,"整体大于部分之和"。

其次,以第一步中产生的视觉形式作为新的起点,传播者邀请美术从业者与科学家进行双向参与对话。与艺术家合作使科学家有机会利用创新技术,以情感感染力传达科学概念。从神经科学的角度来看,在任何可能的有意识推理发生之前,大脑边缘系统会将体验判断为厌恶、渴望或回报。情感表现为从过去的事件中唤起记忆的线索,影响我们的行为,以避免或接近新情况,或在这种情况下的新信息。美术从业者在塑造情感信息的过程中发挥了重要作用,以便在传播时赋予科学以正确的基调。艺术家所使用的方法的多样性和丰富性可以帮助科学家与观众的叙事建立联系,并将我们的教学方法转变为具有包容性和吸引力的环境,同时向科学事业中的人文性致敬。我们会更多地了解我们喜欢、让我们惊喜、与我们有关系,且不同于日常生活中每天面对的噪音的东西。

四、探索传播科学的新方法,与艺术和设计合作——融合倡议

2016年,我创建了融合倡议机构,这是一个致力于在神经科学和设计、艺术之间搭建桥梁的组织。融合倡议的一项主要活动是开发和组织一门周期为两个学期的课程,该课程整合了设计、美术和神经科学等学科中的主题。该课程是与艺术教育家、科学艺术(Sci-Art)实践者和研究人员贝内塔·福盖特(Bettina Forget)共同设计的,该课程推动了麦吉尔大学(McGill University)神经科学专业的研究生与康科迪亚大学美术学院(Concordia University's Faculty of Fine Arts)的艺术与设计学生之间为期一年的合作。我们不想(像一些科学艺术合作项目那样)让科学家们成为艺术的美神,而

是要鼓励艺术与科学专业的学生从第一天开始,直到为期8个月的合作完成为止,建立一种横向合作。

我们尽可能采用双向参与的方式,通过将学生混合在同一个班级中来展开我们的项目计划。神经科学研究生和美术与设计专业的本科生使用系列数据处理(ignite)格式准备介绍性阐述。他们的演示文稿由20张幻灯片组成,每15秒自动翻页一次,以此完成一个快速而有趣的5分钟演示。通过这些演示,一个选择过程就开始了,学生们在第一学期结束前完成组对。在第二学期,两人一对,合作开发创新的科学艺术项目。在第一学期中,我们通过互动演示、游戏和实验来传达神经科学的基本概念。我们将艺术活动与每个演讲主题进行配对。例如,我们的视觉系统课程之后是色彩理论课程,学生们在课程中探索约瑟夫·阿尔伯斯(Josef Albers)关于颜料相互作用的观点。课堂之外,课程还包括现场参观,艺术家和科学家有机会探索彼此的专属工作场所(科学家实验室和技术设施,以及艺术家的工作室、博物馆和画廊)。其中一项要求是进行讨论,课程的大部分内容涉及对科学和艺术的实践进行比较。修改科学实践的哲学基础,并在私人和公共论坛上讨论这些观点,也是我们项目计划的一部分。

科学传播的理论和实践要素与非传统的科学传达方法并驾齐驱。参与者探索的主题中包括了理性与情感互动的神经科学,以及平面设计、杂志出版、播客制作和讲故事,认知偏差、复杂性回避、风险感知以及群体心理也在讨论范围之内。这项培训计划的高潮是一场公开的科学研讨会,神经科学学生使用包含这些和其他的各种工具以创新的方式展示他们的研究主题。多年来,我们的学生找到了许多创造性的方式来传播他们的科学研究成果,这些工具包括漫画、音乐创作、讲故事以及雕塑。

课程以一个半月的公开展览收尾,展出在神经科学的启示下创作出来的艺术作品。这些艺术作品是根据每个艺术家和神经科学家团队在整个学期内所做的研究而研发的。这个过程从神经科学贡献的科学研究开始,然后由艺术家引导调研科学过程中对于科学家来说不太明显的要素。例如,这些团队考察了研究的影响和目的、人类和非人类要素之间的关系、研究结果可能引发的未来和问题,以及伦理要素与国际社会利益之间的关系。然后,这些团队确定了研究问题,并选择了媒介、重要性原则和方法,来创造探索该问题的艺术。在这个过程中,团队确保科学要素得到尊重,同时允许创造性程序的易变性。科学家和艺术家都被大力鼓舞去参与并探索对方的领域。这种积极的分享和探索反映在艺术作品的共同作者身份上,且不会体

现他们明显的背景差异。至此,我们已经指导学生从科学家-艺术家的初次相遇开始,利用双向参与计划,完成了最终的跨学科科学艺术合作,并呈现在展示给展览观众的艺术作品中。

我们项目的成功部分要归功于康科迪亚大学美术学院(课程主办方)、麦吉尔大学健康中心研究所(RI-MUHC)及其大脑修复和综合神经科学项目(BRaIN),以及麦吉尔大学神经科学综合项目等机构的持续支持。这种跨学科支持突出了其他利益相关者在该项目中发挥的关键作用,包括提供设施、人员、专业知识和资金。

本课程的一部分最重要的成果包括神经科学学生获取的新视角,对社会中其他人的思考和行为方式的洞察,对局外人对待科学的态度的新认识,对"跳出框框思考"的真正含义的了解,以及对协同合作的深切理解,这是一次游乐场的回归。

为了与他者建立联系,科学家必须在情感和理性之间保持灵活性。我们必须在观察自然方面保持公正,但在向公众进行传播时,我们必须维护我们的人文精神。其好处是显而易见的——它改善了人们对科学事业的理解,提升了公众对科学的信任,也增加了科学资金,和用证据宣告其公共政策的代表们的政治支持。人类今天面临的问题是多方面的,因此,它们需要许多合作者的专业知识和贡献来达成解决方案。科学只是解决问题的一个要素,认识到他者的帮助和贡献可以帮助我们创造更好的空间来发展未来的多面思想家,从而最终带我们进一步走向一个更美好的世界。为建设这一新的蓝图,科学家、设计师和艺术家之间的合作比以往任何时候都更加重要了。

参考文献及注释

[1] Adolphs R, Tranel D, Damasio H, et al. Impaired Recognition of Emotion in Facial Expressions Following Bilateral Damage to the Human Amygdala[J]. Nature, 1994, 372(6507): 669-672.

[2] John P, Aggleton, et al. Complementary Patterns of Direct Amygdala and Hippocampal Projections to the Macaque Prefrontal Cortex[J]. Cerebral Cortex, 2015, 25(11): 4351.

[3] Carlone H B. Science Education for Everyday Life: Evidence-based Practice[J]. Science Education, 2006, 90(6): 1144-1146.

[4] Belfi A M, Vessel E A, Brielmann A, et al. Dynamics of Aesthetic Experience are Reflected in the Default-mode Network[J]. NeuroImage, 2019, 188: 584-597.

[5] Besley J C, Nisbet M. How Scientists View the Public, the Media and the Political Process[J]. Public Underst, 2013, 22(6): 644-659.

[6] Besley J C, Dudo A, Storksdieck M. Scientists' Views about Communication Training [J]. Journal of Research in Science Teaching, 2015, 52(2): 199-220.

[7] Birney E. Scientists and Their Emotions: the Highs and the Lows[N]. The Observer, 2013-02-11.

[8] Blood A J, Zatorre R J. Intensely Pleasurable Responses to Music Correlate with Activity in Brain Regions Implicated in Reward and Emotion[J]. Proceedings of the National Academy of Sciences, 2001, 98(20): 11818-11823.

[9] Bonney R, Cooper C B, Dickinson J, et al. Citizen Science: a Developing Tool for Expanding Science Knowledge and Scientific Literacy [J]. BioScience, 2009, 59(11): 977-984.

[10] Bryony F. Art Neuro: the Art, and the Science, Behind Collaborative Public Engagement. [EB/OL]. (2014-11-21) [2020-5-16]. https://www.qmul.ac.uk/publicengagement/blog/2014/items/art-neuro-the-art and-the-science-behind-collaborative-public-engagement.html.

[11] Caulfield F, Ewing L, Bank S, et al. Judging Trustworthiness from Faces: Emotion Cues Modulate Trustworthiness Judgments in Young Children[J]. British Journal of Psychology, 2015, 107(3): 503-518.

[12] Chatterjee A, Vartanian O. Neuroscience of Aesthetics[J]. Annals of the New York Academy of Sciences, 2016, 1369: 172-194.

[13] Scientific American. Scientists Need to Talk to the Public[EB/OL]. https://blogs.scientificamerican.com/observations/scientists-need-to-talk-to-the-public/.

[14] Council of Canadian Academies, Expert Panel on the State of Canada's Science Culture. Science Culture: Where Canada Stands[R/OL]. [2014]. http://www.scienceadvice.ca.

[15] Crooks C V, Exner-Cortens D, Burm S, et al. Two Years of Relationship-Focused Mentoring for First Nations, Métis, and Inuit Adolescents: Promoting Positive Mental Health[J]. Journal of Primary Prevention, 2017, 38:87-104.

[16] Derubeis R J, Siegle G J, Hollon S D. Cognitive Therapy Versus Medication for Depression: Treatment Outcomes and Neural Mechanisms[J]. Nature Reviews Neuroscience, 2008, 9(10): 788-796.

[17] Edelson M, Sharot T, Dolan R J, et al. Following the Crowd: Brain Substrates of Long-Term Memory Conformity[J]. Science, 2011, 333(6038): 108-111.

[18] Edelson, Micah G, Dudai, et al. Brain Substrates of Recovery from Misleading Influence. [J]. Journal of Neuroscience, 2014, 34(23): 7744-7753.

[19] Glinkowski P, Bamford A. Insight and Exchange: an Evaluation of the Wellcome

Trust's Sci-Art Programme[M]. London: Wellcome Trust, 2009.

[20] Goldberg H, Hanlon C. When I say… the Knowledge Paradox: the More I Know, the Less I Can Clearly Explain[J]. Medical Education, 2018, 53: 13-14.

[21] Gorman S E, Gorman J M. Denying to the Grave: Why We Ignore the Facts That Will Save Us[M]. New York: Oxforcl University Press, 2016.

[22] Hallmann C A, Sorg M, Jongejans E, et al. More than 75 Percent Decline over 27 Years in Total Flying Insect Biomass in Protected Areas[J]. Plos One, 2017, 12(10): e0185809.

[23] Takashi I, Daisuke M, Nobukatsu S, et al. Color Harmony Represented by Activity in the Medial Orbitofrontal Cortex and Amygdala[J]. Frontiers in Human Neuroscience, 2015, 9: 382.

[24] Israel S, Lerer E, Shalev I, et al. The Oxytocin Receptor (OXTR) Contributes to Prosocial Fund Allocations in the Dictator Game and the Social Value Orientations Task[J]. Plos One, 2009, 4(5): e5535.

[25] Jacobs R H, Cornelissen F W. An Explanation for the Role of the Amygdala in Aesthetic Judgments[J]. Frontiers in Human Neuroscience. , 2017, 11: 80.

[26] The New Yorker. Why Facts don't Change Our Minds[EB/OL]. Why facts don't change our minds [EB/OL]. https://thebeautifultruth.org/life/psychology/why-facts-dont-change-our-minds/.

[27] Kosfeld M, Heinrichs M, Zak P, et al. Oxytocin Increases Trust in Humans. [J]. Nature, 2005, 435(7042): 673-676.

[28] Carolina, Llorente, Gema, et al. Scientists' Opinions and Attitudes Towards Citizens' Understanding of Science and Their Role in Public Engagement Activities. [J]. PloS one, 2019, 14(11): e0224262.

[29] Lopatina O L, Komleva Y K, Gorina Y V, et al. Oxytocin and Excitation/Inhibition Balance in Social recognition[J]. Neuropeptides, 2018, 72: 1-11.

[30] Lord C G, Ross L, Lepper M R. Biased Assimilation and Attitude Polarization: the Effects of Prior Theories on Subsequently considered evidence[J]. Journal of Personality and Social Psychology, 1979, 37(11): 2098-2109.

[31] Mercier H, Sperber D. The Enigma of Reason[M]. Harvard: Harvard University Press, 2017.

[32] Mikolajczak M, Gross J J, Lane A, et al. Oxytocin Makes People Trusting, Not Gullible[J]. Psychological Science, 2010, 21(8): 1072-1074.

[33] Nakajima M, Görlich A, Heintz N. Oxytocin Modulates Female Sociosexual Behavior through a Specific Class of Prefrontal Cortical Interneurons[J]. Cell, 2014, 159(2): 295-305.

[34] National Academies of Sciences, Engineering, and Medicine. Communicating Science

Effectively: A Research Agenda[M]. DC: The National Academies Press, 2017.

[35] Scientific American. We should reward scientists for Communicating to the public. Scientific American Blog Network. Retrieved[EB/OL]. https://blogs.scientificamerican.com/observations/we should-reward-scientists-for-communicating-to-the-public/.

[36] Researchers Should Reach Beyond the Science Bubble[J]. Nature, 2017, 542(7642): 391.

[37] Piro J. Going From STEM to STEAM[J]. Educ Week, 2010, 29: 28-29.

[38] Powell M C, Colin M. Meaningful Citizen Engagement in Science and Technology: What Would it Really Take? [J]. Science Communication. 2008, 30(1): 126-136.

[39] Radke S, Volman I, Kokal I, et al. Oxytocin Reduces Amygdala Responses During Threat Approach[J]. Psychoneuroendocrinology, 2017, 79: 160.

[40] Rainie L. How Scientists Engage the Public: New Survey Findings[C]. San Jose, CA: Naaas 2015 Annual Meeting, 2015.

[41] Requarth T. Scientists, Stop Thinking Explaining Science will Fix Things: It Won't[EB/OL]. https://slate.com/technology/2017/04/explaining-science-wontfix-information-illiteracy.html.

[42] Rilling J K, Sanfey A G. The Neuroscience of Social Decision-Making[J]. Annual Review of Psychology, 2011, 62(1): 23-48.

[43] Ruttkay V. Anatomy of Tragedy: the Skeptical Gothic in Mary Shelley's Frankenstein[J]. Palgrave Communications, 2020, 6(1): 35.

[44] Sabihi S, Durosko N E, Dong S M, et al. Oxytocin in the Prelimbic Medial Prefrontal Cortex Reduces Anxiety-like Behavior in Female and Male Rats[J]. Psychoneuroendocrinology, 2014, 45: 31-42.

[45] Sabihi S, Dong S M, Maurer S D, et al. Oxytocin in the Medial Prefrontal Cortex Attenuates Anxiety: Anatomical and Receptor Specificity and Mechanism of Action[J]. Neuropharmacology, 2017: S0028390817302976.

[46] Saffran L, Hu S, Hinnant A, et al. Constructing and Influencing Perceived Authenticity in Science Communication: Experimenting with Narrative[J]. Plos One, 2020, 15. DOI: 10.1371/Journal.pone.022671.

[47] Salimpoor V N, Benovoy M, Larcher K, et al. Anatomically Distinct Dopamine Release During Anticipation and Experience of Peak Emotion to Music[J]. Nature Neuroscience, 2011, 14: 257-262.

[48] David F, Schoorman, et al. An Integrative Model of Organizational Trust: Past, Present, and Future[J]. Academy of Management Review, 2007, 32(2):344-354.

[49] Seibold S, Gossner M M, Simons N K, et al. Arthropod Decline in Grasslands and Forests is Associated with Landscape-level Drivers[J]. Nature, 2019, 574: 671-674.

[50] Singer J, Bennett-Levy J, Rotumah D. You didnt Just Consult Community, You

Involved us: Transformation of a top-down Aboriginal Mental Health Project into a bottom-up Community-driven Process[J]. Australasian Psychiatry, 2015, 23(6): 614-619.

[51] Currie-Knight K. Review of the Knowledge Illlusion: Why We Never Think Alone [J]. Education Review, 2017, 24. DOI: 10.14507/er.v24.2257.

[52] Australia: Department of Innovation, Industry, Science and Research. Inspiring Australia: a National Strategy for Engagement with the Sciences[R/OL]. [2010-02-09]. https://www.industry.gov.au/sites/default/files/2018-10/inspiring_australia_-_a_national_strategy_for_engagement_with_the_sciences_2010.pdf.

[53] Riper V, Bowdoin A. What the Public Thinks it Knows about Science[J]. Embo Reports, 2003, 4(12): 1104-1107.

[54] Vessel E A, Gabrielle S G, Nava R. The Brain on Art: Intense Aesthetic Experience Activates the Default Mode Network[J]. Frontiers in Human Neuroscience, 2012, 6: 66.

[55] Vogel G. Where have all the insects gone? [J]. Science, 2017, 356(6338): 576-579.

[56] Wilsdon J, Wynne B, Stilgoe J. The Public Value of Science[J]. London, 2005.

（原文出自：Zaelzer C. The Value in Science-Art Partnerships for Science Education and Science Communication[J]. eNeuro, 2020, 7(4): ENEURO. 0238-20.2020.）

通过艺术传播科学:目标、挑战和结果

艾米·E.莱森　阿玛·罗根　迈克尔·J.布鲁姆

艺术正在成为向公众传播科学的一种热门媒介。追踪趋势分析的方法,如社区参与式学习,以及设定挑战和目标,有助于建立指标,以实现更具效力的结果,并确定以艺术为基础的科学传播对提高公众认识或塑造公共政策的有效性。

对人为环境变化的日益关注正在促使学者、教育工作者和其他专业从业者们,改进向决策者和公众传播科学尤其是气候科学的方式[1]。艺术正在成为公众和特殊利益群体在正式和非正式环境中进行科学交流的首选方式[2]。尽管旨在"激活"科学[3]的合作艺术展览、书籍、表演和装置越来越多,但以艺术为基础的科学传播在提高公众认识或塑造公共政策方面是否具有独特的有效性尚不清楚。因此,要适时考虑项目是否以及以什么方式设置和达到目标,以及采取哪些步骤来促进最佳实践。在这里,我们绘制趋势分析方法图,并提出共同的挑战和目标,以帮助建立项目评估[4]和投资的绩效指标,以实现有影响力的结果。

一、基于艺术的科学传播方法的发展趋势

一系列成熟的作品表明,艺术可以通过关注学习的情感领域(即参与度、态度或情感),而不是认知领域(即理解、领悟或应用),而深度吸引人们,

艾米·E.莱森(Amy E. Lesen),美国路易斯安那州迪拉德大学少数族裔健康和健康差异研究中心副教授,美国洛杉矶新奥尔良杜兰大学杜兰拜沃特研究所副教授。

阿玛·罗根(Ama Rogan),美国洛杉矶新奥尔良杜兰大学森林工作室常务董事(A Studio in the Woods)。

迈克尔·J.布鲁姆(Michael J. Blum),美国洛杉矶新奥尔良杜兰大学杜兰·泽维尔生物环境研究中心主任。

本文译者:孙越,中国科学技术大学艺术与科学研究中心教师。

这在科学教育中经常被强调[5]。一些人认为,通过利用这两个领域,基于艺术的科学传播通过鼓励直觉思维来催化创造力和发现[6]。其他研究发现,以社区为基础的参与方式通过艺术传播科学,会在社区行为中产生有意义的变化,促使人们就环境问题采取行动,并加深参与度[7]。

对美国 200 个项目的回顾[8]表明,艺术已被广泛应用于科学传播,尽管项目多集中在人口较多、且致力于高等教育的机构数量较多的州(例如加利福尼亚州、马萨诸塞州和纽约州)。大多数项目以大学为基础,其次是非政府组织,然后是博物馆。近 20% 的项目由艺术家个人或独立的艺术家和科学家团队发起;其他的都是由机构或组织发起的。大多数项目旨在提高公众对科学概念或环境问题的理解或意识,包括气候变化和濒危物种。其中一些重点关注特定的地点或生态系统,如美国国家公园管理局(the US National Park Service)的"公园艺术"(Artsinthe Parks)项目,以及野外工作站、海洋实验室和长期生态研究点的项目[9]。尽管有些项目寻求激发行动或激进主义,或增加公民参与,但近 17% 的项目旨在促进艺术家和科学家之间的跨学科工作,通过更具创造性和更丰富的知识探索来加强学习(图 1)。例如,莱昂纳多/国际艺术、科学和技术学会(Leonardo/The International Society for the Arts, Sciences and Technology)和杰拉西常驻艺术家计划(Djerassi Resident Artists Program)的合作项目"科学精神错乱疯狂"(Scientific Delirium Madness)将 6 名科学家和 6 名艺术家聚集在一起,进行为期一个月的驻地活动,鼓励创造性探索、公众参与和学术出版[10]。

越来越多的文献表明,艺术特别适合气候科学的传播,因为艺术可以促进对气候科学与气候变化结果的理解,还因为艺术可以引发发自内心的情感反应,并激发想象力,以促进行动或行为改变[11]。随着气候变化影响到越来越多的世界人口,科学传播正在被重新思考,以培养创造性和建设性的方法,来提高人们对于气候变化对日常生活构成的风险的认识,并让弱势群体参与进来[12]。气候变化是美国各地以艺术为基础的科学传播的一个突出焦点,正在通过各种平台发声(图 1)。高水位线[13](High WaterLine)是一个成功的、以艺术为基础的气候科学项目案例,它仍在持续进行中。艺术家伊夫·莫舍(Eve Mosher)在该项目中与社区合作,他先在纽约市,然后在其他几个城市,用粉笔画出一条蓝线,标记出气候模型预测的洪水区域或海平面上升的程度。

越来越明显的是,当环境是一种互动的生态趋势时,以艺术为基础的科学传播尤其有效。

图1　艺术科学项目：趋势分析与案例

（A）从主题来看，这些项目最常关注的是环境和气候变化。对于项目交付物（即产品、场地类型或项目成果，如一场舞蹈表演、工作坊、课程或展览）的比较也表明，展览（如画廊、博物馆或其他公共空间里的视觉艺术展览）、装置艺术（即临时装置、3D或多媒体艺术作品，这些作品有时是交互式或有特定场地的）和表演艺术（如舞蹈或戏剧），相较于研究和专业发展项目（即收集和分析数据或产生奖学金的项目，或为专业从业者举办的培训工作坊）、课程和教育学（如教材、课程或讲座）以及驻地项目（即为艺术家和/或科学家提供机会，使之与某个地点、机构或特定场所建立联系或在该处驻地，从事艺术作品或奖学金项目的合作或创作），是更为常见的项目成果。然而，不同交付成果的流行程度因主题而异。例如，关于气候变化的项目不会着重于课程和教育学，但在关注其他环境主题的项目里，课程和教育学又是最常见的可交付成果之一。

（B）大多数项目的预期目标受众是普通公众，这表明艺术正被广泛用于科学传播、推广和参与。项目还经常吸引专业观众，反映出他们对专业发展和社区培养实践的兴趣。与K-12阶段的学生相比，高等教育（即大学）的学生是更常见的目标受众。

尽管在我们的调查中，展览和演出有很好的代表性（图1），但大多数关注的是一件最终呈现的艺术产品（即艺术作品，或者更常见的是博物馆或科学中心展项），而不是制作艺术，尤其是在协作环境中制作艺术的过程。最近的研究表明，参与式的和基于社区的方法，即观众成为艺术的合作者或制作者，比坚持由专家向被认定为缺少科学理解的公众传授知识的模式更有效[7]。参与式方法遵循一个简单的原则：了解一个概念的相关知识并不等同于以建设性或有用的方式参与该主题[7]。尽管"创客运动"（maker movements）越来越有吸引力也越来越流行，但对参与式方法进行更严格的概念界定和评估，将阐明艺术如何成为科学传播的工具。

二、协作:设定目标,克服挑战

自 2014 年以来,我们实施了"燧石与钢铁:跨学科燃烧"(Flint and Steel: Cross Disciplinary Combustion)驻地计划[14],让艺术家与包括自然科学家在内的科研学者做搭档。这些驻地项目证明,跨学科合作对于让艺术介入科学传播至关重要。我们已然发现,挑战会在合作过程中出现,与其他跨学科合作一样,艺术与科学合作是一个连续的统一体。一方面,艺术家可能从科学中获得灵感,但不直接与科学家合作;同样,也会有科学家在不与艺术家直接接触的情况下创作艺术。在这一连续统一体的另一端,是艺术家和科学家(以及从事科学和艺术的人)之间不可分割的伙伴关系。尽管跨学科协作作为一种智力实践越来越受欢迎(我们研究的项目中有超过 65% 涉及艺术家和科学家之间的合作),学科整合并不总是直观的,也并不容易解决[15]。由于不同的教育背景、方法、价值观、语汇、资金情况和收入,人们的期望可能会有所不同。

协作可能需要在项目开始时,通过定义通用语汇和讨论目标、动机及期望的结果,来实现同步。重要的是建立开放的对话,以确保信息和想法的持续流动,并要在整个项目中定期进行反思[15-16]。围绕跨学科目标和绩效指标组织的响应性评估策略(在做评估和判断时,它在整个项目过程中都可调整)也可以作为指导框架(表 1)[17],确定目标是否实现以及如何实现,反过来有助于识别产生预期和非预期结果的实践。

表 1 艺术为基础的科学传播的工具

下面列出了项目开发和执行、评估方法以及参与者和受众的绩效衡量标准的建议注意事项,它们反映出跨学科合作的主流理论[15-17],以及我们实施跨学科驻地项目和参与艺术科学合作的经验。

项目开发注意事项	① 预期的总体目标 ② 项目参与者 ③ 合作的范围与深度 ④ 艺术家目标与科学家目标 ⑤ 受众的学习目标 ⑥ 总体目标的绩效衡量 ⑦ 目标实现情况评估 ⑧ 对项目预期和非预期结果的评估 ⑨ 对项目艺术价值和科学价值的评估

续表

评估方法	① 考虑专业项目评估者 ② 在项目开发和执行过程中采访艺术家和科学家合作者 ③ 利用多媒体格式,如现场笔记、音频和视频记录 ④ 追踪受众规模 ⑤ 对受众的事先/事后调查或采访
协作团队绩效衡量	① 艺术家和科学家的合作能力 ② 其他学科中知识、态度和观念的变化 ③ 对项目主题的理解、知识和态度的变化 ④ 项目对合作者自身工作和学科的贡献
受众表现衡量	① 对项目主题的认识、兴趣和欣赏 ② 项目主题参与度 ③ 对特定概念学习和理解 ④ 情感和审美反应

三、建立研究和实践的社群

若对建设以艺术为基础的科学传播有兴趣,那么培养在教育、科学和艺术领域进行研究和实践的社群是重要的。从我们的回顾中可以看出,收集有关项目目标的信息通常是有难度的,而且很少有项目会公布其绩效评估。因此,我们敦促从业者明确阐述和传达他们的目标,并在公开的(例如基于互联网的)项目描述和项目档案中报告对项目执行和结果的评估。项目结构、项目执行和项目成果有一系列绩效指标可以进行评估和报告,例如对主题的理解、知识或参与中的变化(表1)。可以从其他探索艺术在课堂外科学学习中作用的领域(如非正式科学学习)寻求绩效评估的指导[5,16]。一些研究表明,让受过教育研究或社会科学培训、有评估艺术为基础的科学传播项目或艺术科学项目经验的专业评估人员参与进来是有帮助的[17]。

应考虑为项目成果和评估的数据和元数据开发一个通用的报告平台。通过有研究与评估支持的、以艺术为基础的科学传播项目的案例,可以了解这一过程。其中一个案例是以气候科学为基础的戏剧《浩瀚无垠》(*The Great Immensity*),该剧由总部位于纽约的戏剧团体"平民"(The Civilians)创作,于2012年在堪萨斯城首映。科学家作为合作者参与了该剧的研发,剧院公司与专业评估人员合作评估该剧的结果,观众参与被纳入演出和评估,该评估报告在非正规科学教育促进中心(The Center for Advancement

of Informal Science Education)的官方网站公开发表[18]。尽管在某些情况下(例如,长期项目或目标广泛的项目),进行严格而持久的评估可能具有挑战性,并且许多人缺乏必要的资源来执行像《浩瀚无垠》这样(由国家科学基金会资助)的项目,但对于研究人员和实践者社群来说,它仍然是一个有助于判断如何构建、研发、执行和评估其工作的研究案例。解决对项目开发和执行至关重要的几个问题(表1)可以为评估和报告提供额外的指导。在项目开发之处就谨记这些问题,也会确保项目按照可评估的目标进行,并更好地实现目标,产生预期的结果。此外还有一些益处,如艺术与科学合作的进一步概念化,可能会让一个已经蓬勃发展的领域锦上添花。

参考文献及注释

[1] Brooke, Smith, Nancy, et al. COMPASS: Navigating the Rules of Scientific Engagement[J]. PLoS Biology, 2013, 11(4): e1001552.

[2] Root-Bernstein B, Siler T, Brown A, et al. ArtScience: Integrative Collaboration to Create a Sustainable Future[J]. Leonardo, 2011, 44(3): 192.

[3] Brian, Schwartz. Communicating Science through the Performing Arts[J]. Interdisciplinary science reviews: ISR, 2014, 39(3): 275-289.

[4] Allen P, Hinshedlwood E, Smith F, et al. Culture Shift: How Artists are Responding to Sustainability in Wales. [R]. Wales: Arts Council of Wales, 2014.

[5] Friedman, Alan J. Reflections on Communicating Science through Art[J]. Curator the Museum Journal, 2013, 56(1): 3-9.

[6] Scheffer M, Bascompte J, Bjordam T K, et al. Dual Thinking for Scientists[J]. Ecology and Society, 2015, 20(2):262-265.

[7] Evans E. How Green is My Valley? The Art of Getting People in Wales to Care about Climate Change[J]. Journal of Critical Realism, 2015, 13(3): 304-325.

[8] 见线上补充信息中的方法,http://dx.doi.org/10.1016/j.tree,2016-6-4.

[9] Swanson F J. Confluence of Arts, Humanities, and Science at Sites of Long-term Ecological Inquiry[J]. Ecosphere, 2016, 6: 1-23.

[10] http://djerassi.org/scientific-delirium-madness.html.

[11] Thomsen D C. Seeing is Questioning: Prompting Sustainability Discourses through an Evocative Visual Agenda[J]. Ecology and Society, 2015, 20(4): 9.

[12] Castree N, Adams W, Barry J, et al. Changing the Intellectual Climate[J]. Nature Climate Change, 2014, 4(9): 763-768.

[13] http://HighWaterLine.org/.

[14] www.astudionthewoods.org/thematic u residenties_asitw.html.

[15] Dowell E, Weitkamp E. An Exploration of the Collaborative Processes of Making

Theatre Inspired by Science[J]. Public Understanding of Science, 2012, 21(7): 891-901.

[16] Lena, Mamykina, Linda, et al. Collaborative Creativity[J]. Communications of the ACM, 2002, 45: 96-99.

[17] National Science Foundation. Framework for Evaluating Impacts of Informal Science Education Projects Report from a National Science Foundation Workshop[R/OL]. [2008-03-12]. https://resources.informalscience.org/sites/default/files/Eval_Framework.pdf.

[18] 报告链接为: www.informalscience.org/greatimmensity-conveying-science-through-performing-arts-assessment.

（原文出自：Lesen A E, Rogan A, Blum M J. Science Communication Through Art: Objectives, Challenges, and Outcomes[J]. Cell, 2016, 31(9): 657-660.）

艺术作为科学的工具

大卫·古德塞尔

最近,在杰拉西艺术驻留计划(Djerassi Resident Artists Program)主办的一次暑期实习中,我有机会观看了几位参与计划的优秀艺术家的作品[1]。这个一年一度的驻留计划让6位科学家与6位艺术家在一起参与为期一个月的活动,并为他们提供共同创作的机会。我曾是其中被邀请的科学家之一。这段经历令人敬畏,结束离开时,很多方面留给我的印象是艺术家的任务比我们科学家所面对的工作要艰难得多。科学家是在严格的限制之下工作的:实验必须探索世界的本质,并且必须具有可复制性;假设必须以逻辑的方式解释观察结果;最重要的是,科学家必须设计出新的方式来测试假设,并有可能通过进一步的实验来推翻这些假设。相比之下,艺术家们受到的限制少得多。当他们创作向观众讲述的作品时,他们唯一的限制是想象力以及他们所选媒介的技术细节和吸引力。因此,优秀的艺术家需要从头开始创造整个世界。这次实习帮助我更好地理解了自己的艺术作品,而我的目标也更加明确:创造作为科学工具的图像。

摄影师费丽斯·弗兰克尔(Felice Frankel)在她自己的作品中完美地展现了这一目标:"我不认为自己是一个艺术家,因为艺术家有自己的计划和非常独特的观点,传达的是她希望她自身被世界感知的部分。人们可能会认为我拍摄的图像具有艺术性,但它们的主要目的是传播科学的信息。"[2] 借用美术技巧实现科学传播的想法在整个科学史上都被证明是有效的,现在正随着科学艺术(Sci-Art)运动而复兴。科学艺术群体是一群创造性人才

大卫·古德塞尔(David S. Goodsell),斯克里普斯研究所综合结构与计算生物学系副教授。

本文译者:孙越,中国科学技术大学艺术与科学研究中心教师。

的奇妙组合：有围绕科学主题创作的艺术家,有在科学中运用艺术手段的科学家,还有介于两者之间的各种综合性人才。

科学艺术的力量在结构生物学中的表现或许是最突出的,在结构生物学中,我们研究的东西特别适合视觉表现。分子有大小和形状,因此合成的图像会让我们以为自己可以看到它们。早期的结构生物学严重依赖科学艺术,当时,更普遍为人所知的科学艺术被称作"可视化"。大分子X射线晶体学是计算机制图硬件和软件开发的早期动力之一,其中,一整套完整的视觉语言被发明出来,用于描述蛋白质和核酸的结构和性质[3]。

这些视觉工具的影响很难衡量,因为无论在研究还是传播过程中,它们都深深扎根于我们工作的各个方面。今天,我们可以进入全球蛋白质数据库网站之一(https://wwpdb.org),使用高度复杂的图形工具,直接在网络浏览器或手机上查看超过17万个生物分子结构,这太让人惊叹了。作为结构生物学家,我们都非常熟悉这些方法的运用。它们让我们可以动态地提出结构性问题,并以交互方式回答。我们加载一个蛋白质结构,测量配位点的距离和角度,寻找相邻的氨基酸,并试图协调突变数据,通过表面电荷或疏水性确定的颜色来理解该蛋白质如何与其他蛋白质相互作用,等等。在我的计算机生物学和药物设计领域的研究中,我每天会不假思索地使用这些工具。当我想向其他科学家或更广泛的观众展示我的作品时,我仍然使用这些工具,同时多用一点艺术才华。

这一类型的科学艺术,即可视化有很强的限制性。可视化是一种研究工具,本质上扩展了我们眼睛的视觉能力,我们必须将其与我们在研究中使用的任何其他材料和方法一视同仁。图形化方法需要捕捉分子的显著特性,以便我们将可视化过程中获得的见解转化为对生物学的见解。在我们的论文中用作插图时,这些图像是我们发现的文献证据,因此需要在数据和图像之间建立直接关联,而无需进行精致的图像处理或手动调整。对我来说,科学可视化中的限制与其说是一种诅咒,不如说是一种快乐。这些限制让我专注于图像的目标,一旦这些目标确定,我就可以利用我们从美术中借鉴的创造力来改进和简化视觉方法,直到可以完美展示分子的特别性质。

科学艺术运动也可以帮助我们了解我们工作的更大背景。艺术概念提供了一种简单的方法来探索如何将我们的数据整合成一幅大图的推测性假设。在受到科学敏感性的限制时,这是一种强大的工具,可以合成越来越全面的数据呈现,作为未来思考和研究的试金石。好奇的科学艺术家们不断地提出难题来探索陌生的世界,比如：切斯利·博内斯特尔(Chesley Bonest-

ell)想象着如果我们站在泰坦巨神的表面上会看到什么;艾萨克·阿西莫夫(Isaac Asimov)发问在血液中旅行会是什么样子。我们可以将这种方法作为结构生物学的一种科学工具。

在我的博士后工作中,我问了自己这样一个问题:"我能准确描绘一个活细胞的分子结构吗?"在图书馆里的文献索引和令人愉快的蛋白质数据库(Protein Data Bank,当时库里已有大约700个条目)中探索了许多时间后,我的答案是"差不多"。凭借着一点自由的艺术发挥和科学直觉,我将尽可能多的信息拼凑到了细菌细胞一部分的图像中[4]。这个过程充满了需要答案的假设:肽聚糖链的方向是什么?DNA弯曲和超螺旋的程度是怎样的?当RNA聚合酶沿着螺旋DNA链向下移动时,新生的mRNA最终会将DNA包裹起来吗?从那以后的几年里,随着能得到的结构、蛋白质组学和超微结构数据越来越多,我便一直在更新和完善这张图片(图1)。

图1 一个细菌细胞横截面的艺术意境[4]

这幅水彩画中融合了结构生物学、显微镜和生物信息学的信息。在创作这幅画的过程中,我探索了许多假设,这需要做出一些抉择,例如,DNA对可溶性分子分布的筛选效果,以及膜之间的空间中肽聚糖链的取向和交联细节。此图片可在 RCSB PDB 的知识共享授权下,与关于所展示内容的更多信息一并获取(https://doi.org/10.2210/rcsb_pdb/goodsell-gallery-028)。

与最终形成的图像本身相比,创造这类综合图像的过程可以说是这一工作中最重要的东西。这是乐趣的开始,因为它包含了从多个学科中搜索信息,将其组合在一起以构建更大的图景,并用最佳猜测填补空白的过程。此后,我与许多研究人员合作,在他们的工作的基础上制作类似的综合性图解(例见与丹尼尔·克林斯基(Daniel Klionsky)合作的描述自噬的作品)[5]。在收集与他们研究工作相关的绘画的信息以及需要包括在内的许多其他细节信息时,研究人员和我一样,学习到很多东西,这些细节信息包括他们分子研究的细胞学背景,或他们细胞研究的分子学细节。

在我的实验室里,我们正在开发软件,以帮助研究人员无需艺术课和数小时的绘画就能创建关于他们研究工作的这类综合性作品。细胞绘图软件(CellPAINT)(图2)让研究人员能够用一组具有类似分子行为的分子画笔,构建与我的绘画类似的细胞插画[6]。目标是把更多的工具提供给科学家,从而减少横亘在他们的想法和在图像中表现这些想法之间的障碍。此外,通过让创作这类综合型插画的过程简单化和高效化,我们可以为跟上科学稳步前进的步伐做一些贡献。我总是开玩笑说,我的画一完成就过时了。但这正是科学艺术的力量:它捕捉到当前的知识状态、缺点和所有问题,并有望激发讨论和进一步的探索。

图2 使用细胞绘图软件(CellPAINT)来说明被抗体包围的 SArS-coV-2

在数字图解绘制程序"细胞绘图"中(https://ccsb.scripps.edu/cellpaint),可从左边的调色板中选择分子并将其绘制到画布中,右边有各种绘制、分组、锁定和擦除分子的选项。由于每个分子画笔都是受分子行为控制的,因此,棘突蛋白将保持嵌入病毒膜中的状态,但抗体将在病毒粒子周围自由扩散。

参考文献及注释

[1] Aggarwal V, Alessandrini P, Dyjak L, et al. Scientific Delirium Madness 6.0: Gallery[J]. Leonardo, 2020, 53(3): 243-243.

[2] Frankel F. Envisioning Science: a Personal Perspective[J]. Science, 1998, 280(5370): 1698.

[3] Olson A J. Perspectives on Structural Molecular Biology Visualization: from Past to Present[J]. Journal of Molecular Biology, 2018, 430: 3997-4012.

[4] Goodsell D S. Inside a Living Cell[J]. Trends in Biochemical Sciences, 1991, 16: 203-206.

[5] Goodsell D S, Klionsky D J. Artophagy: the Art of Autophagy-the Cvt Path Way. [J]. Autophagy, 2010, 6(1): 3-6.

[6] Gardner A, Autin L, Fuentes D, et al. CellPAINT: Turnkey Illustration of Molecular Cell Biology[J]. Frontiers in Bioinformatics, 2021. DOI: 10.3389/fbinf.2021.660936.

(原文出自: Goodsell D S. Art as a Tool for Science[J]. Nature Structarel & Molecalar Biology, 2021, 28: 402-403.)

展望科学:个人视角

费丽斯·弗兰克

本文中的图像是科学研究的照片。然而,它们显而易见的美似乎经常会主导人们对它们的第一反应。事实上,我创作这些图片主要是为了服务于科学界、记录和交流数据,并进一步推动研究。最近我发现,我在实验室里拍摄的这些照片,它们本身的视觉冲击力可能会产生重大影响,使其不仅能向实验室里或领域内的其他科学家传达重要的科研信息,还能将这些信息传达给更广泛的、非科学领域的公众。因此,我开始认识和欣然接纳我的工作所栖的两个世界:科学和美学。一方面,为科学摄影给予了我充满激情的好奇、新鲜和审美的眼光。另一方面,虽然我不是光学或电子显微镜专家,我用了他们的工具,但我使用它们的角度不同:我要发现研究的内在美,并以技术上的准确性捕捉它,从而增加信息量并衍生出新的思维方式。

图1 受压的薄膜

这两张显微图像展示的是沉积在氧化硅膜上的钯。这些结构被制作成微流控化学装置的一个测试系统。氧化硅受到压缩应力,导致膜发生弯曲;弯曲引起的缺损的位置和程度是显而易见的。这张照片是用诺曼斯基光学仪器(Nomarski optics)拍摄的。氧化硅膜厚 1 μm,钯膜厚 0.2 μm,膜宽 500 μm。色彩加重的照片对弯曲模式提供了更进一步的洞察(科学研究人员:弗朗兹(A. Franz)、法尔博(S. L. Firebaugh)、詹森(K. F. Jensen)以及施密特(M. A. Schmidt),麻省理工学院)。

费丽斯·弗兰克(Felice Frankel),麻省理工学院化学工程系研究员、科学摄影师。
本文译者:孙越,中国科学技术大学艺术与科学研究中心教师。

科学研究中的视觉美似乎往往被隐为秘密。科学家们被训练成对视觉上惊人的表现持怀疑态度,通常认为它们是不必要的或肤浅的,因此他们多不会察觉其工作中视觉美的价值。他们的出版商和编辑,即使来自最负盛名的期刊,也不常保障彩色复制,即使它能让数据更清晰易懂,并且预算限制并不起决定性作用。与此同时,太多技术不精良、缺乏吸引力的图片投稿也让这些杂志的艺术部门感到沮丧。资助机构对科学研究的外表似乎也没有兴趣,从它们的出版物上就能看到这一点——尽管向更广泛的公众传播科学变得越来越重要。

图2　变形杆菌图案

这张图片捕捉了细菌菌落对外界刺激的动态反应。在构图时去掉皮氏培养皿的边缘,图案一下子变得明显了。这张图片出现在美国国家科学委员会年度出版物《科学与工程指标》(Science and Engineering Indicators)的封面上(科学研究者:夏皮罗(J. Shapiro),芝加哥大学)。

我相信,我们这些有幸看到科学的辉煌绚烂,为其记录影像、制图、建模、绘制图表、呈现其数据的人,若能够完善我们用来交流研究的视觉词汇,完美且尤其是准确地结合已经存在的视觉元素,我们就能改变世界,用启发和滋养我们思想的东西让世界光彩夺目。我们的目的是分享世界的视觉丰富性,使其易于了解。

对我来说,形式、形状和构图是科学图像或表述不可或缺的组成部分;我呈现数据,使其可读并可理解,直观清晰的信息为思想交流增加了另一个维度,这是与我共事的理论家和实验学家们都认同的。他们往往是那些正在扩大自己研究范围的研究者,有时他们会进入自己做梦也不曾想到的科学学科。他们正学习使用他们的设备,以新的方式可视化他们工作中日益增加的复杂性和维度,他们在图像表现上有着与他们的科学思维一样的严谨;曾经足够好的东西现在已经不怎么样了。

图 3　黏附

这张图是从硅芯片上撕下的透明胶带的显微图像。诺曼斯基微分干涉对比技术被用来强化边缘和折射率的突然变化。黏附形成的图案长度约 200 μm（科学研究人员：乔杜里（M.Chaudhury）与（B.M.Zhang），美国理海大学）。

图 4　小瓶纳米晶体

图中这 6 个小瓶里装有尺寸越来越大的硒化镉纳米晶体。照片是用紫外线光拍摄的；拍摄时将这些小瓶放倒，从上面拍摄。气泡在不减损信息的情况下增加了微妙的构图趣味。类似的图片出现在《物理化学期刊》（*Journal of Physical Chemistry*，1997 年 11 月 13）的封面上（科学研究人员：蒙吉·巴文迪（M.Bawendi）和克拉夫·詹森（K.Jensen），麻省理工学院）。

尽管我拍摄的一些图像在美术馆和博物馆展出，并被复制到类似于艺术的书籍中，但它们不是艺术。我不认为自己是一个艺术家，因为艺术家有自己的计划和非常独特的观点，传达的是她希望她自身被世界感知的部分。人们可能会认为我拍摄的图像具有艺术性，但它们的主要目的是传播科学的信息。我的照片是简朴的——是以二维平面记录的三维形式与结构。我所构建的图像主要强调科学研究的特殊之处，我会仔细选择传达某一特定

图5　彩色的方形水滴

通过将荧光染料添加到金表面有图案的自组装单分子膜上的水滴中,增强了对图案精确性的呈现。每个正方形的边长约 4 mm。巧合的是,这张照片证明在正方形之间 1 m 宽的疏水线处没有发生泄漏。这张照片是用尼康 F3 相机配 105 微距镜头拍摄的,它出现在了《科学》(*Science*)杂志的封面上(*Science* 257, 1380(1992))(科学研究人员:尼古拉斯·阿伯特(N. L. Abbott)、福尔克斯(J. P. Folkers)和怀特塞兹(G. M. Whitesides),哈佛大学)。

观念所必需的元素;更多的细节未必能让表达更为清晰。我在数据中找到一个可读的顺序,一种信息的层次,引导观众的眼睛,让他们知道看哪里、如何看。如果我用数字技术抹去微尘或划痕,我会明示我做了这些动作。与此形成鲜明对比的是,艺术家未必致力于传达数据,他们还可能会无意中颠覆科学研究的本质,即其知识的严谨性,因此,暗示艺术和科学是相关的,可能会导致重新定义两者的风险。科学图像或许是美丽的,甚至具有艺术性,但它们不是艺术,而艺术也不是科学。

事实上,保持科学和艺术之间的虚假联系并不能为公众对科学产生更大兴趣提供永久的基础。科学本身的神奇和美丽能够吸引足够的关注,即使这些关注最初只是一瞥。虽然真正意义上的业余爱好者不会深入理解科学,但人们不应低估他们热情的力量。尽管随着我的理解水平提高到能提出正确问题,并像科学家使用方程式和公式一样运用恰当的视觉词汇,我的热情也随之高涨,不过,从长远来看,公众的热情也同样重要。只有当科学变得更通俗易懂时,这种热情才会扩大。通俗易懂是让科学界以外的人们相信科学文盲不再可取的第一步。它将鼓励人们充满自信,产生好奇心,而这种好奇心足以使他们看到我们所研究和质疑的这个非凡世界,而后尝试理解它。不过首先,我们都必须从看到它开始。

(原文出自:Frankel F. Envisioning Science: a Personal Perspective[J]. Science, 1998, 280(5370): 698-1700.)

第五编

艺术与科技创新

本编包括2篇文章,探讨艺科融合对科技创新的正面作用,以及科学家应该如何从艺术创造中学习提高科学创造力的方法。

朱芬和孔燕通过对25位中外杰出艺术性科学家自传和回忆录的质性分析,发现艺科融合在科学创新中的正面作用,并提出艺科融合视角下我国创新性科技人才的培养对策。

莱曼和加斯金斯主张,对艺术创造力的密切观察可以为科学进步提供参考;并且通过研究艺术创造过程,掌握培养和促进科学创造力的重要经验。

创新型科技人才培养新思路：
基于艺术和科学融合的视角

朱芬　孔燕

一、研究背景

2018年诺贝尔生理学奖得主詹姆斯·艾利森是一名口琴高手，他的同事和乐队成员一致认为其科学成就和艺术造诣密不可分。20世纪最伟大的物理学家阿尔伯特·爱因斯坦是一位优秀的小提琴演奏者，他主张音乐在科学创造中具有启发作用。1957年诺贝尔物理学奖得主李政道谙熟中国传统文化和书法艺术，大力提倡科学和艺术的联姻。我国"航天之父"、两弹一星功勋奖章获得者钱学森院士在科研之余痴迷于古典音乐、绘画，多次呼吁科学研究人员、理工科学生要学点文学艺术。

诸多杰出科学家都在身体力行地证实艺术对于科学创造的加码效应。遗憾的是，艺术和科技创新人才培养的关联，在现有的教育体系中未能得到足够的重视和强调。学术界在相关理论方面的探讨和研究也不温不火。国内虽有不少学者关注，但多止步于对个别科学家经验和观点零散的描述和罗列，没有深入考察艺术与科学家科学创新之间的逻辑关联，更缺乏基于科学家内部视角的证据支撑。这种现象的出现与科学文化中对非学术活动的忽视和低估不无关系。在以科学专业化为主要范式的当今时代，专业的精深和知识的博广往往处于激励的两极。深度专业化被认为是科学成功的必要条件和关键，而获得专业知识的方法是排他性的，并且最好限制技能集[1]。因此，社会主流意识形态倾向于激励单学科的精耕细作，主张多领域的精通浪费精力和时间，于科学创造无益。

然而，20世纪后半叶特别是21世纪以来，科学、技术与社会的相互渗透，使得科学变成了一项综合事业和工程。现代社会的许多问题需要多学

朱芬，中国科学技术大学博士研究生。

孔燕，中国科学技术大学教授。

科的知识和技能来解决,跨学科、异质的知识生产模式更可能适应科技创新的需求。加之,艺术和科学经历了漫长的分合,呈现出交叉融会的趋势。在当前创新人才教育进入全面发展又面临新挑战的历史时期下,立足创新和全面发展的新时代需求,基于艺术和科学融合的视角,探索和讨论我国高等教育科艺融合发展的困境及相应的解决路径,将为创新型科技人才的培养提供科学思路和有益启示。

二、研究设计

(一) 研究对象的考量

本研究以具备较高艺术素养的杰出科学家自传、回忆录或与主题高度相关的人物访谈作为研究素材,主要基于三方面的考虑:

(1) 样本的典型性。杰出科学家作为原始创新的核心和骨干,是帮助一国突破科技发展瓶颈和抢占国际竞争高地的决定性力量。探索这一群体科技创新的影响因素,对于深入认识科学家科研成功的一般规律具有重要意义。其次,鲁特-伯恩斯坦等[2]的一项关于科学家业余爱好的大型调查发现:与一般科学家相比,杰出科学家拥有更高的艺术素养。因此,以"艺术型杰出科学家"作为分析对象,既符合质性研究目的性抽样的标准,也满足高信息密度和强度的要求。

(2) 样本资料的丰富性和准确性。杰出科学家群体拥有大量自传、他传、回忆录和访谈素材。相关网站,比如诺贝尔奖资料网(www.nobelprize.org)、中国科学院院士资料网(www.casad.ac.cn)、维基百科(zh.wikipedia.org)以及百度百科(baike.baidu.com)等,也有更多的纪实传记资料和人物生平介绍。这些丰富的材料可以对获取的文本信息进行多角度佐证。

(3) 科学家的内部视角。有学者提出,我们之所以对科学创造持神秘态度,是由于我们是作为对创造过程一无所知的观察者从外部对科学创新过程进行研究的[3]。而在相关的学术研究中,对于创造性思维的一个洞见未被足够重视和使用,即大科学家、创造者和发明家们的自传和回忆录。相比于第三者视角的他传和评传,这种内部视角的反省式陈述最能反映传记对象的内心思考,更为直接地呈现创造者的创新思维过程。国内外这类研究素材的缺失恰好成为本研究一个重要的切入点。

文本的筛选标准仅限于:① 传记所述人物是自然科学领域的杰出科学家;② 文本素材包括当前公开发表或刊载的杰出科学家自传、回忆录或相关专题访谈,同时考虑资料刊载渠道的正规性和资料本身的易得性;③ 文本内

容涉及科学家第一人称口吻、包含科学家对艺术经历如何影响科学创新过程的文字描述。基于上述标准,共得到 25 位科学家样本。其中,自传或回忆录 20 篇,人物访谈 5 篇(详见表 1)。

表 1 科学家自传或回忆录清单

科学家	文本来源	科学头衔
本杰明·富兰克林	《富兰克林自传》	发明家
查尔斯·达尔文	《达尔文自传》	
尼古拉·特斯拉	《科学巨匠特斯拉自传》	
阿尔伯特·爱因斯坦	《爱因斯坦自述》	诺贝尔物理学奖得主
汤川秀树	《眼睛看不见的东西》	
尤金·维格纳	《乱世学人:维格纳自传》	
理查德·费曼	《你干吗在乎别人怎么想》	
伊瓦尔·贾埃弗	《我是我认识的最聪明的人》	
中村修二	《我生命里的光》	
乔治·伽莫夫	《伽莫夫自传》	
赤崎勇	《蓝光之魅:诺贝尔奖得主赤崎勇自传》	
江崎玲于奈	《挑战极限》	
罗阿尔·霍夫曼	《涤虫方阵:激情澎评 科学家的内心世界》	诺贝尔化学奖得主
让·马里·莱恩	《让·马里·莱恩自传》	
凯利·穆利斯	《心灵裸舞:凯利·穆利斯自传》	
乔治·奥拉	《魔幻化学人生》	
格哈德·赫兹堡	《艺术激发他在科学上的创造力:访加拿大杰出科学家格哈德·赫兹堡博士》	
圣地亚哥·拉蒙·卡哈尔	《人生的回顾》	诺贝尔生理学或医学奖得主
詹姆斯·沃森	《双螺旋》	
彼得·梅达沃	《一只会思想的萝卜:梅达沃自传》	
埃里克·坎德尔	《追寻记忆的痕迹》	

续表

科学家	文本来源	科学头衔
哈罗德·瓦尔姆斯	《科学研究中的政治与艺术》	
袁隆平	《做一粒健康的种子》	中国工程院院士
郭慕孙	《科学家的艺术之路：郭幕孙院士访谈》	
张恭庆	《数学之美：中国科学院院士张恭庆访谈》	

（二）研究方法的确定

质性研究是科学社会学研究范式中比较主流的一种方法。比如，在《科学界的精英》一书中，哈里特·朱克曼[4]教授就曾采用质性研究方法，分析了1901年至1972年92位诺贝尔科学奖得主是如何取得巨大科研成就的。

在质性研究所涉及的诸多方法中，本研究选取扎根理论的研究方法来探析艺术和科学融合对科技创新的影响。理由如下：① 扎根理论是一种自下而上、从原始资料中提取概念进行归纳而形成理论的方法，适合建构和勾勒新的理论模型或框架。② 本研究所选择的杰出科学家案例资料多元且公开，满足扎根理论的伦理性和信息丰富性要求。③ 对杰出科学家量的研究较难收集到足够的样本，而质性研究以典型样本为基础，追求信息丰满度而不是样本数量，可以避免量的研究对样本需求过大的短板。

（三）数据处理流程

数据处理的具体流程包括两部分：① 原始语句提取；② 质性编码分析。编码过程中，研究者首先分别针对同一位杰出科学家的自传内容进行试编码，完成后通过集体讨论协商后最终确定标签和类属信息。后续编码工作依据共同讨论的编码原则实施，并确保每个编码样本至少经过两人协商核对。为保证对资料解读的有效性和可信度，信息择取工作和质性编码的具体操作由本文作者主导，两名熟悉扎根理论编码流程的硕士研究生辅助。

三、艺术和科学融合在科学创新中的显著优势

（一）研究结果呈现

1. 开放式编码

基于质性研究目的性抽样原则，由研究者从大量初始文字中择取与研究问题相关的文本资料作为分析素材，共获得98条原始语句。开放式编码便是对于这98条原始语句的概念化提取。在提取过程中，本着忠实原作者

思想和情感的原则,采取灵活策略针对性处理初始标签。例如,在处理爱因斯坦"我凭直觉想到了相对论,而音乐是这种直觉背后的驱动力。我六岁的时候,父母就让我学小提琴。我的新发现是音乐感知的结果"这段话时,初始标签直接从原文获取,且开放式编码和初始标签"直觉驱动"保持一致。有的则需要不断找寻上位概念进行聚类整合。经过不断阅读文本,持续进行概念提取和范畴聚类,共形成了19个基本范畴。表2呈现了部分原始语句的开放式编码过程。

表 2　开放式编码示例

序号	原始语句	原始标签	开放式编码
1	我凭直觉想到了相对论,而音乐是这种直觉背后的驱动力。我六岁的时候,父母就让我学小提琴。我的新发现是音乐感知的结果	直觉驱动	直觉驱动
2	由于在学习文学的过程中,需要反复背诵,对于年轻的我当然觉得好讨厌,好花时间。但成长后,却发现过去读过的诗词歌赋不但可以帮助自己宣泄情绪及舒缓学习或做学问的压力,同时亦影响到本身对人生及做学问的看法	影响人生态度	提升眼界和格局
3	有专才,就有了方向;有爱好,不但让你的世界更丰富,还可以自己"杂交"起来,互相启发。"杂交"现象不仅在自然界存在,在人类社会、思维领域也都广泛存在	丰富自我	丰富人生意义
4	在欣赏音乐或练习歌剧时,我脑海中的一切,日常工作中的琐事,即使是非常重要的科学问题,也一扫而空,荡然无存。第二天起床后,头脑会格外清醒,思路也更开阔、更活跃了	头脑清晰	扩展研究思路

3.1.2　主轴式编码

主轴式编码是在开放式编码基础上,进一步对初始概念及其所属范畴之间关系进行归纳提炼,建立资料与概念范畴之间的有机关联,产生高一层次的范畴。主轴式编码的确定是经过作者和编码参与人员反复斟酌和推敲的,因为要确保其能涵盖和囊括开放式编码的内涵和外延。如在"强化认知

技能"这个编码中,刚开始使用的是"增加研究方法"。但多次阅读传记原始语句后,发现科学家们在艺术经历中习得的不仅仅是图表处理、细节观察等浅层次的研究手段,而且培养了其手眼协调、视觉想象和空间感知等认知功能。所以,经过讨论后认为,"增加研究方法"的内涵和外延比较大,不能够精准地描述开放式编码呈现的内容,最后将其定义为"强化认知技能",更符合本研究的情境。表3呈现了所有的主轴式编码结果,19个开放式编码最后归纳为6个主范畴。

表3 主轴式编码结果

序号	主轴式编码	开放性编码
1	强化认知技能	精进认知操作;唤醒视觉想象;丰富空间感知、提升科学鉴赏
2	扩展研究视角	拓展学科视野;增加知识积累;提升眼界和格局
3	激发研究灵感	直觉驱动;触发联想能力;形成科学意象
4	激发创新思维	扩展研究思路;活跃思维方式;补充逻辑思维
5	丰富人文属性	陶冶个人性情;形成科研品味;培养科研韧性
6	丰富价值追求	平衡工作生活;延展精神需求;丰富人生意义

3. 选择式编码

选择式编码是在主轴式编码基础上,再一次概念范畴及其相应类属关系提炼、整合的过程。通过对19个开放式编码和6个主轴式编码的分析比较、整合,最终提取了3个核心类属。从认知、思维和价值三个层面提炼出杰出的艺术型科学家在科技创新过程中的独特优势,即中外杰出科学家的艺术涉足通过认知工具的互益、思维方式的互补和价值追求的互通等作用方式,助力科学家的科研创新活动,如图1所示。

(二)核心结果讨论

1. 认知工具的互益

认知工具的互益是指杰出科学家从艺术实践或经历中吸收各种艺术学科的认知技能,如观察和成像、模型与想象、类比和审美能力等,进而发展成为其认知工具箱中的核心构件,助力科学创造。比如,精通绘画技巧让圣地亚哥·拉蒙·卡哈尔[5]能在现代脑成像技术诞生之前,就绘制出了数百幅精确的、呈现出美丽复杂性的神经元与神经网络图。而卡哈尔在自传中也

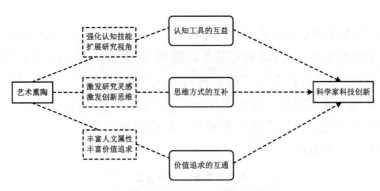

图 1 艺术熏陶助力科学家科技创新的内在作用机制

坦言:"绘画本身赋予了我丰富的空间想象力,看似在分散精力和时间,实际上在引导和加强科研创造。"量子力学的奠基者保罗·狄拉克更是高度评估艺术对于科学的价值。他认为,艺术审美对科学创造的影响既可以表现在作为启发性的向导,也表现在作为理论估价的基础。他甚至强调说,"让方程体现美比方程符合实验更为重要"[6]。在学术界,鲁特-伯恩斯坦早有研究指出,高创造力的科学家通过探索一系列明显不相关的活动,并将由此获得的知识和技能融入科学创造过程。这些"相关才能"在学科之间建立一种功能性桥梁,锻炼和强化了科学活动所需的创造性思维[7]。甚至还有学者提出,这些认知工具构成了跨学科创造力的框架,可以作为我们今天所处的概念时代各种课程的基础[8]。

2. 思维方式的互补

思维方式的互补是指科学家在艺术体验和经历中习得的形象思维方式,有助于其摆脱传统框架和思维定势的制约,提供一种想象可能性的能力和综合感性观察世界的方法。比如,爱因斯坦[9]在回忆自己创造性思维涌现过程时写道:"我很少用逻辑符号或数学方程来思考,而是用图像、情感,甚至是音乐架构来思考……作为思维元素的心理实体是一些符号和或多或少清晰的图像,它们可以由我'随意地'再生和组合。"后面,罗伯特·穆勒还通过访谈和史料分析的方法,专门研究了爱因斯坦的思维过程。穆勒给出的解释是:爱因斯坦早期的音乐经历决定了他对抽象逻辑体系的偏好……甚至通过对音乐经验的不断斗争而扩大。这帮助他建立了丰富的空间和时间的心理感知结构,从而助力其科学理论的内在建构和执行[10]。事实上,从思维方式来看,科学创造活动本质上是逻辑思维和形象思维共同作用的结果。而艺术活动是始终贯穿着以形象思维为主要方式的思维活动,许多科

学技术上的发明创造得力于形象思维的诱导和触发。认知神经科学的新近研究也表明,艺术型科学家可以从以非理性、潜意识和形象化的方式看待概念、客观事物或"事实"中获益,进而优化自身对自然现象的看法,唤起大脑中新的认知关联,以一种全新的方式去认识世界[11]。

3. 价值追求的互通

价值追求的互通是指科学家在艺术创造或艺术参与中觉察到的对美的热爱和对真的追求,和科学研究的终极目标殊途同归。例如,诺贝尔化学奖得主罗阿尔德·霍夫曼同时也是一位诗人。在谈到诗歌与科学的关联时,他说:"诗与许多科学,如理论构建、分子合成等,都是创造。要完成这些创造性活动,需要技艺精湛、思想活跃、专心致志、超然物外和简洁的陈述。"[12]理查德·费曼在自传中也提到了艺术和科学活动的内在一致性[13]。费曼曾沉醉于线条与结构,创作了不少素描和油画作品,也是一位邦戈鼓爱好者,曾为多场音乐剧演出伴奏。在他看来,"艺术和物理研究是相通的,两者都是在表达自然世界的美妙与复杂"。事实上,艺术和科学比通常描述的更相似。两者都有一种不可抗拒的动力来描述和解释我们的经历。艺术家把对奇妙事物的热情探索转化为艺术作品,科学家把对客观规律的深刻探寻转化为文字和方程式。艺术求美,科学求真。科学中的真和美在本源上具有同一性,真的事实为美的价值提供了可能,而价值的美为事实的真提供了意义。科学创造主体将对美的热爱和对真的追求统一起来,由美及真或由真及美,最终实现思维的突破。

四、艺术和科学融合在我国创新型科技人才培养实践中的困境

(一)重理轻文的传统教育格局尚未突破

长期以来,重理轻文的思想在许多人的教育实践中根深蒂固。这种以知识为中心的教育理念更多地强调逻辑思维的训练,往往重知识而轻行动、重认知而轻体验。尤其在高考指挥棒没有实质性改变的情况下,教师和学生都以争"分"夺秒的精神过度强化题海战术和考试技巧,无暇顾及重要却一时难以量化显见的人文艺术素质和创新思维培养。传统的体验型和文艺类课程被边缘化,甚至被剔除或替代。学生的人文艺术素养在最需着力发展的青少年阶段出现了学校教育缺位。譬如,在进行课程规划时,缺少给学生尤其是理工科学生预留相应时间去学习文学、艺术、历史等人文类课程。这种教育逻辑的长期惯性在一定程度上加剧了人文艺术学科和自然科学学科之间的鸿沟,也给艺术和科学教育的融合发展造成了困扰,短时间内还无

法完全的弥合和消解。

(二) 对艺术和科学融合的内涵和价值认识模糊

人们通常的观念认为,艺术教育只不过是加餐的佐料,可加可减。一些教育工作者和教育政策的制定者,并没有认识到理性与情感两个知识系统对于开启人类智慧和创造力不可分割的意义。对于艺术和科学教育融合的内在含义、要求、内容、层次和形式等问题更是缺乏清晰的认知。即便是正在进行的人文教育改革也仍未摆脱实用主义和功利主义的影响,未能全面反映出艺术教育、科学教育以及艺术教育与科学教育相融合的全部内涵和要求。我国一些理工科高校通过增设艺术类课程或专业,或者开设一些人文艺术讲座来弥补自身在艺术教育方面的短板。这些做法固然必要和重要,但依然停留在知识层面,更深层次的精神理念层面的意识和做法还有所欠缺。

(三) 教育从业人员自身知识结构相对单一

在过分强调院校、专业和课程设置等专业化要求的影响下,我国部分教育行业的工作者知识结构单薄,有较为明显的文理分割。教师更为注重本学科领域的精耕细作,其知识储备与思想观念自然很难适应跨领域结合的要求。对于大多数人文学科的教师而言,要让他们在教学中贯穿和体现现代科学技术、渗透科学思想,培养学生的科学精神是艰难的。反之,要让理工科教师在教学中穿插和渗透人文学科的知识和理念同样是困难的。教师综合素养缺乏的弊端在于,学生的培养过多局限于专业知识,知识和经验的多样性逐渐被淡化,跨学科、跨领域、跨界知识的传授缺乏,而这些恰恰是具有创造力的人才的特征。

五、科艺融合视角下我国创新型科技人才的培养对策

(一) 重视科技后备人才感性素质的贯通式培育

中国科学院心理研究所超常儿童研究中心主任施建农在谈到艺术教育与创新人才培养的关联时提到,理性和感性如同人的两条腿,我们培养不出高水平科技创新人才的原因就在于当前教育模式在培养瘸腿的人。重视感性素质培养,是一条可行且有效路径[14]。但是,感性素养的培育无法一蹴而就,需要一个慢慢浸润、熏陶和积累的过程。除了父母可以通过自身艺术兴趣和情怀的言传身教外,学生艺术素养养成的主阵地在于学校教育。从整体教育布局上,需要大中小幼联合贯通,构建并完善高等教育和基础教育纵

向衔接的艺术培养体系。在具体课程设置中,不仅要将艺术元素与设计融入科学学习情境、协作活动和实验过程,更要确保课程模块、课程设计以及课程结构的嵌入式融合。当然,整个培养体系的构建过程既要结合学生在不同教育阶段感性素质的发展规律,也要有所侧重,最终希冀形成一个内容衔接、层次丰富和目标递进的"横纵一体"培育模式。

(二)倡导哲学上位的科艺融合教育观在高校的树立

思想观念的更新,将为创新型科技人才科艺融合教育的全面推进和重点落实提供科学的指导。高校作为知识和科研创新的重要阵地,更应该发挥引领示范作用。从哲学本体论的角度来看,作为人类文化的两个子类,艺术和科学由知识系统、方法规则系统和精神理念系统构成。其中,知识系统处于最外层,人们最容易接触到也最熟知;精神理念处于内核层,看不见、摸不着,却最具有本质规定性,处于最核心地位[15]。现有的科艺融合教育过于强调知识的叠加,而忽略了那种向未知领域无目的无功利探索的精神和人格的培养。而艺术和科学的融合,重要的是要共同进行无功利的探索,这也是创新的源泉和前提。因此,高校关于"科艺融合"的探讨应当置于精神理念的高度,重在透过教育的各个环节拓展和丰富学生的艺术素养和科学技术素养,从而达到培养人文精神和科学精神兼具的创新人才的目的。只有在这一层面,才能真正实现艺术教育和科学教育的深度融合,激发和助力科技创新。

(三)鼓励高校教育工作者专业之外的科艺浸润

教育工作者自身的示范作用和榜样力量对学生综合素养的培养起着重要作用。作为教育管理人员,高校校长不仅要深谙管理之道,更要清晰地认识到人文艺术与科学的结合才是建设一流大学、培养一流人才的内在要求和本质所在。这也是北京大学著名校长蔡元培先生"大学者,'囊括大典,网罗众家'之学府也"的核心要义。高校教师同样需要主动突破常规专业的界限和壁垒,积极进行多学科的涉猎与浸染,以拓宽和提升学科视野和格局。将专业外知识和视角的丰富融入本专业的教学,进而潜移默化地强化学生的综合素养,科学地引导和激发学生的创新潜能。与此同时,在战略高度上,国家应当进一步明确艺术和科学融合发展对于创新型科技人才发展的重要意义,及早制定出国家层面的艺术和科学跨学科发展的中长期规划,加强艺术和科学融合的学科建设。在政策实施上,教育主管部门应当鼓励高校设立艺术与科学融合相关的新型学科,对教师已经立项的学科融合项目

予以大力支持并出台相关扶持政策;还可通过设置国家层面的独立的艺术和科学跨学科管理和评估部,专门负责处理相关研究人员文理交叉项目审批、成果评估和职称晋升等事宜,为艺术和科学融合的学科发展创造更为有利的条件。

总而言之,在知识经济与创新并存的时代,如何突破单学科带来的视野限制和思维瓶颈,如何培养和造就创新型科技人才,这都需要抓住艺术和科学融合的机会和风口。庆幸的是,近年来我国已在科艺融合教育上做了许多改革和努力。国内不少研究型高校纷纷进行通识教育的探索和实践;新高考改革取消了文理分科;教育工作的执行者在积极探索 STEAM 教育的本土化实践路径等。只是,传统以学科为中心的科教体系根深蒂固,短时间内还存在诸多需要克服的困境和阻碍。未来,也希望能有更多的学者和部门对这一领域进行关注,积极地开展艺术和科学融合相关的学理性研究,为培养更具创造性的科技人才建言献策。

参考文献及注释

[1] Terjesen S, Politis D. In Praise of Multidisciplinary Scholarship and the Polymath [J]. Academy of Management Learning and Education, 2015, 14(2): 151-157.

[2] Root-Bernstein R, Allen L, Beach L, et al. Arts Foster Scientific Success: Avocations of Nobel, National Academy, Royal Society, and Sigma Xi Members[J]. Journal of Psychology of Science and Technology, 2008, 1(2): 51-63.

[3] 张景焕,金盛华.具有创造成就的科学家关于创造的概念结构[J].心理学报,2007(1): 135-145.

[4] 朱克曼.科学界的精英美国的诺贝尔奖金获得者[M].周叶谦,冯世则,译.北京:商务印书馆,1979.

[5] 拉蒙-卡哈尔.致青年学者:一位诺贝尔奖获得者的人生忠告[M].刘璐,译.北京:新华出版社,2010.

[6] Dirac P A M. The Evolution of the Physicist's Picture of Nature[J]. Scientific American, 1963, 208(5): 45-53.

[7] Root-Bernstein R S. Aesthetic Cognition[J]. International Studies in the Philosophy of Science, 2002, 16(1): 61-77.

[8] Punya M, Matthew J K, Danah H. The 7 Trans-disciplinary Habits of Mind: Extending the Track Framework Towards 21st Century Learning[J]. Theory and Practice, 2011, 1(4):6-9.

[9] 爱因斯坦.爱因斯坦自述[M].王强,译.西安:陕西师范大学出版社,2010.

[10] Dottin G. Einstein's Violin: the Hidden Connections between Scientific Break-

throughs and Art[J]. Leonardo,2016,17(2):81-86.

[11] Andreasen N C. Creativity in Art and Science:are There two Cultures? [J]. Dialogues in clinical neuroscience,2012,14(1):49-54.

[12] 沃尔珀特,理查兹.激情澎湃科学家的内心世界[M].柯欣瑞,译.上海:上海科技教育出版社,2000.

[13] 费曼.你干吗在乎别人怎么想?充满好奇心的费曼[M].李沉简,徐杨,译.北京:中国社会科学出版社,1999.

[14] 周海宏,卢新华,施建农,等.对学校艺术教育的重新审视:艺术教育与创新人才培养专题座谈发言集萃[J].基础教育参考,2013(15):13-22.

[15] 郭传杰.也谈两种文化[N/OL].中国科学报.(2019-08-30)[2020-06-28]. http://news.sciencenet.cn/sbhtmlnews/2019/8/34918 l.shtm? id=349181.

(原文出自:朱芬,孔燕.创新型科技人才培养新思路:基于艺术和科学融合的视角[J].科技管理研究,2021,41(5):81-86.)

从艺术中学习科学创造力

约翰纳斯·莱曼　比尔·加斯金斯

引言　比较艺术和科学,相对于艺术实践,并非人人都会认为自然科学是一种创造性的努力。在很长一段时间里,科学与其说是实际的创造,不如说是发现已经存在的东西(巴拉什(Barasch),1985)。很明显,"创造力"一词在大约一百年前才出现(怀特黑德(Whitehead),1978),并且大部分被用在艺术生产领域,尽管许多当代科学家指出艺术与科学之间存在着密切关系(罗特·伯恩斯坦(Root Bernstein)等,2008)。就连歌德也认为他的科学色彩理论(图1)而非他的诗歌才是他最大的成就,说明艺术和科学的追求是紧密结合的。然而,在自然科学中,你学到的是答案,在艺术中,你学到的则是问题、过程和材料生产。从我们作为艺术家和自然科学家的角度来看,我们强烈主张对艺术创造力的密切观察(柯林伍德(Collingwood),1937),即改变艺术家和观众的法则、原则、材料和思想的观念与行动,可以为科学进步提供信息。根据我们的经验,我们可以从对艺术创造过程的研究中学到在科学中培养和促进创造力的重要经验。以下评论从艺术和自然科学的角度整理了我们的思想。

一、提出问题

艺术和科学都依赖于掌握方法和概念工具的基础,这就需要熟悉规范,才能提出质疑。正如视觉艺术家必须理解和运用视觉、文化、观念和过去与现在社会问题的历史,并处理掌控着视觉艺术概念、生产和反响的基本规律

约翰纳斯·莱曼(Johannes Lehmann),康奈尔大学综合植物科学学院教授、康奈尔大学阿特金森可持续未来中心教授。

比尔·加斯金斯(Bill Gaskins),康奈尔大学艺术系客座副教授。

本文译者:孙越,中国科学技术大学艺术与科学研究中心教师。

图 1　歌德的颜色和光的衍射理论示意图

和技能一样,科学家必须有统计方法、化学反应公式或生态理论等方面的基础。因此,艺术家和科学家都必须综合他们的才能,而不仅局限于艺术或科学,要超越对规则的遵循和对模仿的依赖,变得有创造力。最关键的往往是概念上的进步,而不是对实际产物本身的单一关注。前者可以被认为是"变革时刻"。即使借鉴已知事物并将其置于新的语境中,也可以发展出独创的思想,例如斯图尔特万特(Elaine Frances Sturtevant)的复制艺术、杜尚(Duchamp)的现成品艺术,或二战后博普(Bebop,一种节奏复杂的爵士乐)根据查尔斯·帕克(Charles Parker)提出的标准曲调创作的自发音乐作品中的探索。但简单地照搬以前的做法,而不产生新的见解,既不具有创造性,也不具有变革性。有人可能会说,它甚至根本算不上艺术或科学的实践。

凭借认知技能、概念工具、对先例和流程的了解,以及意图与直觉的结合,既能引导"假设"问题的提出,也是变革性艺术创造力工具箱中的重要资产。在知识和实验证据的不同部分之间建立联系或加以融合的能力,是创造力火花关键的一点(透纳(Turner),2014)。这在艺术中常见的,但在自然科学中很少有这样的实践。它被称为智能感知的艺术(博姆(Bohm),1976)。我们认为,科学中创造力的程度或可能性在一定程度上取决于个人能力(费斯特(Feist),1998),对创造力教育探索(Mumford 等人,2010;Scheffer 等人,2017)中具有重要见解的知识与技能的习得,以及职业生涯中开发创造力潜力(Mumford 等人,2005)。此外,正如我们下文所述,自然科

学中创造力的可能性是大量可操纵情境特征的直接作用,在我们看来,自然科学家和科学管理局在促进创造力方面没有充分考虑这些情境特征。同样,在科学追求及其教育中,即使在对科学实践(包括创造力方面)进行了长期研究之后,对创造力的直接培养也常常是缺失的(爱德华·德·波诺(De Bono),1973;布鲁诺·拉图尔(Latour)和史蒂夫·沃尔加(Woolgar),1979)。我们不打算也没有资格从心理学或哲学的角度推进创造力方面的学术研究,也没有资格提供相关文献的深入综述(例如,德哈恩(DeHaan),2011;吉姆·勒勒(Lehrer),2012;透纳,2014)。相反,通过主张为个人创造力提供组织基础是科学机构的一项重要职责,我们打算把这一关于艺术创造力的讨论体系,也纳入自然科学的学术话语的中心。

二、组织支持创造力的切入点

我们在此讨论的是:可通过组织视角在观察艺术创造力中获得科学创造力的经验。尽管创造力在很多情况下是个人的追求,但它也与群体和关系网以及受众和利益关联者相关。大多数促进科学创造力的机制都有不同程度的个体和组织维度,我们会综合考虑这些因素以达到我们讨论的目的。从艺术与自然科学的角度来看,我们建议优先考虑以下 6 个促进科学创造力的切入点:承认创造力是一项重要资产;在确定新方向中找到机会;不断批评自己的研究,并对彼此的研究不断做互相批评;在反复试验中加速发现;留出心理空间,以反思科学成果或计划;在你自己的工作中,在你所指导的和你的机构的工作中,更加重视创造力。下面将在自然科学领域讨论这些切入点,并与艺术进行比较。

(1)创造力,即开发原创的思想与观念,是艺术实践的基础。但与艺术相同的是,自然科学也需要创造力,并且,个人和机构都必须承认,创造力作为科学进步的决定性特征之一,至关重要。正如康德(Kant,1790)所说,取得科学上的进步不只是学习和复制一些方法的事。与艺术一样,科学也需要创造力。自然科学家必须像艺术家一样,以同样的严谨和对新奇事物的期待来对待他们的研究,尽管对总体上的科学创新进行了长期的调查,但根据我们的经验,这还不够(克诺尔·塞蒂纳(Knorr Cetina),1981)。认识到自然科学需要创造力,我们会意识到,艺术实践甚至可以为许多自然科学教师(霍夫曼(Hoffmann),2012)乃至技术人员的科学实践(怀利(Wylie),2015)提供一种创造力的模板。因此,我们认为,艺术家的观点可以为研究人员和研究机构提供一个模板,以促进自然科学中的创造力。将创造力视

为与出版记录和其他评估方式并存的重要评估指标,以此将其作为成功的一项主要衡量标准,将为科学的创造力增加结构支撑。如此一来,自然科学也可以被称为创造性专业。

(2) 偶然常常被认为是促进创造力的一个重要因素。艺术家路易·达盖尔(Louis Daguerre)"发现"摄影是因为在一个存放镀银铜板的柜子里,水银意外溢出,从而在一块铜板上显示出潜影,这是一个明显的偶然。与此相似,在科学领域,威廉·伦琴(Wilhelm Röntgen)1895 年发现 X 射线,是因为当时实验室中放置的一块经过化学处理的荧光屏暴露在遮蔽的阴极射线管下开始闪光;亚历山大·弗莱明(Alexander Fleming)在 1928 年观察到,一个意外留在实验室工作台上的皮氏培养皿中的葡萄球菌受到抑制,这一发现导向了现代抗生素的发展。允许偶然在自然科学中发生,甚至推广和承认有价值的偶然的结果,绝不是毫无意义的。大多数科学实验的设计和教学都要求减少偶然,只能回答特定的问题,这意味着今天的科学家往往对于利用意外结果准备不足。关于对偶然的认识,路易·巴斯德(Louis Pasteur)1854 年在里尔大学(University of Lille)的一次演讲中说出一句名言:"在观察领域,偶然只青睐有准备的头脑。"一项科学研究往往是沿着提案中叙述的脚本进行的,它不像许多艺术的过程那样,可以改变方向,因为科学研究的第二步完全取决于第一步的结果。对科学和报告的资助应该建立在推动偶然的基础上,而不是严格按照计划来衡量其是否成功。与仅满足假定的或已证明的实验可能性相比,若一个问题的变革可能性得到更大程度的重视,那么科学提案可能会带来更重要的科学成果。

(3) 在艺术中,自我批评和同行的批评往往伴随着整个创作过程。每一笔笔触都会被评价,舞蹈中的每一个动作也都会作为创作过程的一部分被仔细检查,这意味着作品可以即时得到改进。在科学领域,一项实验的成功或失败往往是在经过数周、数月甚至数年的工作之后才得以被评估的,此时再改变方向或以不同的方式重复研究已经太晚了。科学界的批评通常是在一个漫长的过程结束后进行的,并且通常是以粗略评论的形式,决定接受或拒绝一份出版物或者提案。在科学领域,更具创造性的方法应当包括持续整个科学过程的反馈机会,允许在研究过程中进行纠正,这可能导致不同的实验设计,甚至变更问题。

(4) 艺术中的启发式方法允许多次重复,以使艺术家的绘画线条恰到好处。据称,埃贡·席勒(Egon Schiele)画画的时候像个疯子,如果他不喜欢,就会把自己大部分的画扔进壁炉。今天,我们从经过他多次反复尝试而幸

存下来的优秀作品中判断他的创造力。相比之下,科学实验通常被期望在第一次尝试时就给出答案,而没时间再来一次,这使得反复试验成为科学中一个长期的过程。因此,试错不被视为一个实际的中间步骤,它不足以立即获得科学见解,也不足以达到创造性目标。从更短、更多样化的实验入手可以提升创造力,在这些实验中,绝大多数都会"失败",但可以为选择最有希望的下一步奠定基础。自然科学得到组织性支持和实践的具体改进可以包括:考虑为试错提供时间和空间;研究生、长聘人员或招聘委员会有证明失败的期望,并且要奖励反复试错研究而非单向实验;还有,资助高风险项目,用于尚未指定路径但至少该研究项目的一部分是开放式探索结果,以允许不受限制的创造力。

(5)潜意识或"灵感",即众所周知的艺术家的缪斯之吻,被描述为艺术创造力的支柱。在科学中,这一点可能会转化为必要的科学反思,以检查数据、勾勒提案或做出实验计划。科学创造力最强的心理的或"空的"(舍费尔(Scheffer)等,2017)空间,与包含非理性元素或直觉的专注状态没什么区别(波普尔(Popper),1935)。在科学领域,反思科学结果或计划的心理空间通常没有任何优先权,科学进步被认为是有计划的日常活动的机械性结果。提供这种心理空间需要组织和个人的努力。个人准备可能包括建立停止和再开始的提示、休息、留出时间在会议上形成想法和构思对策、利用开放式讨论机会,以及避免干扰。其中许多方法通常在创造性的视觉艺术、设计、音乐和表演行业大受鼓励,但尚未集中在自然科学家身上。从组织的角度来说,基础设施的重组可以为创造性交流提供空间,并为系统性的评论提供机会;创建公共区域,以便进行自发对话,并促进研究不同问题的同行间建立共享空间,以促进讨论。

(6)在艺术领域,我们所定义的创造力被视为艺术生产过程和结果的关键,受到重视和支持。在自然科学中,科学机构并没有明确地重视创造力,因此科学家认为创造力是不可取的。通常,质疑创建新流程和产品所需的规范被视为对机构有害,是需要冒险和勇气的(舍费尔等人,2017年;塞加拉(Segarra)等人,2018)。出版物的数量、它们的被引用次数和期刊的声望通常仍然比科学产品的变革过程和结果更重要。理想情况下,所有这些指标以及随后被行业接受或对社会产生的影响,都应该是创造力的反映,但创造力本身并没有被评估或得到重视。科学的奖励机制并没有正面解决这一没错误欠缺的问题。要改变科学家的态度,只能通过激励结构和价值体系来实现,这种激励结构和价值体系鼓励变革性创造力高于一切。科学家在不

同研究领域之间建立联系的程度,以及思想的混合或交融的程度,可以成为创造力发展指标的起点,或许可以通过作者所在机构的多样性来实现。用于创造新知识的方法和实验的多样性,也会在较长的科学文章中展现出来,这些文章有其故事情节,而非简要的解决方案。

事实可能证明,在自然科学中,创造力难以简单地量化,因为意识形态、企业和政治环境对于科学产品创造力的明确评估来说都是挑战。重视和激励自然科学中的创造力可能意味着支持我们认识到的增强创造力的机制,而不只是专注于学习创造力本身(博姆,1968)。

融合思想或许仍需要科学文献传统阅读的独处,但与同事之间不受管束的互动以及随后的偶遇可能会提供比精心计划的研究更大的机会,来培养创造性火花,因为如此一来科学家会拥有尽可能多的知识。对创造力的重视肯定会包括一些机构已经为自己设定的许多优先事项,比如允许在以协作为目标的学科之间拉近物理空间上的距离。然而,关键在于通过如何促进创造力这件事来组织激励和支持的机制。在设计制度结构时,人们或许应该认识到,创造力并非某种可以强制实施的普适方法的结果,而是一条需要探索的高度个性化的道路。从我们作为艺术家和自然科学家的自身经验来看,把艺术创造力的经验融入这一规划过程中,将获得更丰硕的成果。

三、参考艺术实践促进自然科学的创新

在过去几十年中,人们就如何推进工业和专业创新的创造力提出了许多建议,其中既有制度的也有个人的方法(德·波诺,1973年;库格(Couger),1996;赫姆林(Hemlin)等人,2004)。在此,我们利用上述从对艺术实践的观察中得出的切入点,简要强调三个关键的组织策略,它们可以促进自然科学中个人和集体的创造力。以下策略仅是我们所认为的一些起点和在某些情况下已经实践过、但还需要更多空间的方法的示例。

(1)训练尊重性批评;一种可识别偶然发现的"工作记忆"(巴德利(Baddeley),1992);达到高度感知的心理空间和一种被艺术家所接受甚至期待的精神状态,而事实上,有创造力的科学家实际上是在幻想新的现实。这种训练是一个长期的教育过程,是一种忘却学习和学习的过程,它不是某种短期指导,可以从观察开始,也可以从理论开始。艺术实践、意图和问题会开启科学思考的新维度(博姆,1969),并为艺术科学教学开辟道路(古农(Gurnon)等人,2013),它也是科学-技术-工程-艺术-数学综合教育项目

(STEAM)的一部分(詹姆斯·W·贝奎特(Bequette)与马乔里·布利特·贝奎特(Bequette),2012;塞加拉等人,2018)。

(2)组织科学家之间的定期互动,对过程和结果进行批评,还有包含试错的实验。亚利桑那州立大学科学与想象中心(Center for Science and the Imagination of Arizona State University)探索的面向未来的制度化,是建立在广泛的机构支持和个人参与的基础上的(赛琳(Selin),2015)。这些方法还需要一个可信任并且尊重创造力的环境来分享见解。连接艺术家和科学家的联合实验室可能会以意想不到的方式测试关于批评的假设,并可能推动必要的冒险(塞加拉等人,2018)。通过提供不受学科限制的"交易区",艺术可能是特别有效的深度合作伙伴(布朗(Brown)和泰珀(Tepper),2012)。

(3)建立公共和个人空间,促进跨学科间的和与非学术领域的偶遇,并允许心理空间在这里产生创造性的火花。

这些建议在其各自的领域并不新鲜,但在学术教育(德哈恩,2011)或自然科学实践中却几乎未被应用。

最后,要利用艺术创作实践中的洞察力,就必须放弃将自然科学视为艺术对立面的想法,并要认识到,艺术和科学有许多促进创造力的基本要求和方法是一样的。我们敦促学术机构和科学家个人带着诚意参与这场辩论。

参考文献及注释

[1] Baddeley A. Working Memory Alan Baddeley[J]. Science, 1992, 255(5044):556-559.

[2] Bequette J W, Bequette M B. A Place for Art and Design Education in the STEM Conversation[J]. Art Education, 2012, 65(2):40-47.

[3] Barasch M. Theories of Art[M]. New York: New York University Press, 1985.

[4] Bohm D. On the Relationships between Science and Art[M] // Hill A. Data: Directions in Art, Theory and Aesthetics, an Anthology. London: Faber and Faber, 1969:33-49.

[5] Bohm D. On Creativity[J]. Leonardo, 1968, 1(2), 137-149.

[6] Bohm D. The Range of Imagination[M]// Sugerman S. Evolution of Consciousness: Studies in Polarity. Middletown: Wesleyan University Press, 1976:51-58.

[7] Brown A S, Tepper S J. Placing the Arts at the Heart of the Creative Campus[R]. Washington, DC: Association of Performing Arts Presenters, 2012.

[8] Collingwood R G. The Principles of Art[M]. London: Oxford University Press, 1937.

[9] Couger D. Creativity and Innovation in Information Systems Organizations[M]. Danvers: Boyd & Fraser, 1996.

[10] De Bono E. Lateral thinking: Creativity Step by Step[M]. Harper: New York, 1973.

[11] De Haan R L. Teaching Creative Science Thinking[J]. Science, 2011, 334: 1499-1500.

[12] Feist, Gregory J. A Meta-analysis of Personality in Scientific and Artistic Creativity. [J]. Pers Soc Psychol Rev., 1998, 2(4): 290-309.

[13] Von Goethe J W. Zur Farbenlehre[M]. Tübingen: Cotta, 1810.

[14] Gurnon D, Voss-Andreae J, Stanley J. Integrating Art and Science in Undergraduate Education[J]. Plos Biology, 2013, 11(2): e1001491.

[15] Hemlin S, Allwood C M, Martin B R. Creative Knowledge Environments[J]. Creativity Research Journal, 2004, 20: 1996-1210.

[16] Hoffmann R, Reflections on Art in Science[M]// Talasek J D, Quinn A. Convergence: the Art Collection of the National Academy of Sciences. Washington, DC: National Academy of Sciences, 2012: 85-87.

[17] Kant I. Kritik der Urteilskraft[M]. Berlin and Libau: Lagarde and Friederich, 1790.

[18] Knorr-Cetina K D. The Manufacture of Knowledge [M]. Oxford: Pergamon Press, 1981.

[19] Latour B, Woolgar S. Laboratory Life: the Construction of Scientific Facts[M]. Beverly Hills: Sage Publications, 1979.

[20] Lehrer J. Imagine How Creativity Works [M]. Boston: Houghton Mifflin Harcourt, 2012.

[21] Mumford M D, Connelly M S, Scott G, et al. Career Experiences and Scientific Performance: a Study of Social, Physical, Life, and Health Sciences[J]. Creativity Research Journal, 2005, 17(2-3): 105-129.

[22] Mumford M D, Antes A L, Caughron J J, et al. Caughrona, Shane Connellya & Cheryl Beelera. Cross-Field Differences in Creative Problem-Solving Skills: a Comparison of Health, Biological, and Social Sciences[J]. Creat Res J, 2010, 22(1): 14-26.

[23] Popper K. Logik der Forschung: Zur Erkenntnistheorie der Modernen Naturwissenschaft[M]. Berlin: Springer, 1935.

[24] Root-Bernstein R, Allen L, Beach L, et al. Arts Foster Scientific Success: Avocations of Nobel, National Academy, Royal Society, and Sigma Xi members[J]. Journal of Psychology of Science and Technology, 2008(1): 51-63.

[25] Scheffer M, Baas M, Bjordam T. Bjordam. Teaching Originality? Common Habits behind Creative Production in Science and Arts[J]. Ecology and Society, 2017(22) 2: 29.

[26] Segarra V A, Natalizio B, Falkenberg C V, et al. STEAM: Using the Arts to Train Well-rounded and Creative Scientists[J]. J Microbiol Biol Educ, 2018, 19(1): 53.

[27] Selin C. Merging Art and Design in Foresight: Making Sense of Emerge[J]. Futures, 2015, 70: 24-35.

[28] Turner M. The Origin of Ideas[M]. London: Oxford University Press, 2014.

[29] Whitehead A N. Process and Reality: an Essay on Cosmology. Gifford Lectures delivered in the University of Edinburgh during the Session 1927—1928[M]. New York: The Free Press, 1978.

[30] Wylie C D. The Artist's Piece is Already in the Stone: Constructing Creativity in Paleontology Laboratories[J]. Social Studies of Science, 2015, 45(1): 31-55.

(原文出自：Lehmann J, Gaskins B. Learning Scientific Creativity from the Arts[J]. Palgrave Communications, 2019, 96(5): 1-5.)

后　记

"新文科"是文科教育的创新发展,旨在通过推进学科交叉融合,加快培养适应新时代要求的应用型复合型文科人才,构建以育人育才为中心的哲学社会科学发展新格局,加快提升国家文化软实力。2018年,为推动国家高质量发展,党中央首次明确提出建设"新文科",发展中国特色哲学社会科学育人体系。2020年11月,教育部组织召开全国新文科建设工作会议,新文科建设工作组发布《新文科建设宣言》,对新文科建设做出全面部署。2021年3月,教育部发布《教育部办公厅关于推荐新文科研究与改革实践项目的通知》,开始全面推进新文科建设,构建世界水平、中国特色的文科人才培养体系。2021年4月,习近平总书记在清华大学考察时强调,建设"新文科",要用好学科交叉融合的"催化剂",打破学科专业壁垒,对现有学科专业体系进行调整升级,加快培养紧缺人才;同时特别指出,"美术、艺术、科学、技术相辅相成、相互促进、相得益彰"。

2020年12月,为聚焦新文科发展、推进"双一流"建设,中国科学技术大学校长包信和院士主持召开"特色人文学科发展专家咨询会",遍邀相关领域知名专家,共商中国科大新文科发展战略。包信和在会上强调,中国科大的未来发展需要强有力的人文科学的支撑,要着力发展出依托科学技术、融合科学技术和促进科学技术发展的,以"科技"为特色的新型文科。

艺术与科学的共同基础是人类的创造力,共同推动了人类文明的进步。作为新文科的细分领域,艺术与科学交叉相关专业的建设越来越受到重视。包信和院士担任中国科大校长以来,十分重视和关心艺术与科学的融合发展,积极牵头筹建中国科大艺术与科学交叉学科,并在本次"特色人文学科发展专家咨询会"会上正式公布成立中国科大艺术与科学研究中心,聘请国家博物馆前任副馆长陈履生教授担任艺术与科学研究中心主任,全力推动中国科大艺术与科学交叉学科的发展与人才培养。

在此背景下，经过近一年的准备，《艺术与科学文丛·1》正式出版。作为艺术与科学研究中心的重要学术成果之一，我们希望《艺术与科学文丛》将成为汇集国内外艺术与科学相关领域研究成果的学术高地。

本书出版过程中，得到了文章作者和相关专家的大力支持，在此一并致谢。中国科大艺术与科学研究中心孙越博士翻译了本书中的大量英文文章，中国科大科技传播系研究生李雅彤、徐若雅在整理文稿、联系作者和出版社、校对稿件方面做了大量工作。

另外，我们尽最大可能与本书中文章的文字作者、图片作者以及期刊出版社联系，希望取得相关授权。但因时间仓促，无法与版权所有者一一取得联系。如有侵权，请版权所有者与本书执行主编梁琰联系（邮箱 scivis@ustc.edu.cn），协商解决版权问题。